嚴復翰墨輯珍

嚴復臨王羲之法帖

主　編　鄭志宇
副主編　陳燦峰

海峽出版發行集團
THE STRAITS PUBLISHING & DISTRIBUTING GROUP ｜ 福建教育出版社

京兆叢書

出品人 \ 總策劃
鄭志宇

嚴復翰墨輯珍

嚴復臨王羲之法帖

主編

鄭志宇

副主編

陳燦峰

顧問

嚴倬雲　嚴停雲　謝辰生　嚴　正　吳敏生

編委

陳白菱　閆　龑　嚴家鴻　林　鋆

付曉楠　鄭欣悦　游憶君

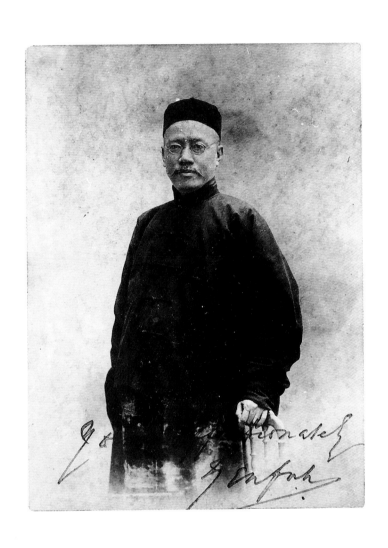

嚴 復

（1854 年 1 月 8 日—1921 年 10 月 27 日）

原名宗光，字又陵，後改名復，字幾道。
近代極具影響力的啓蒙思想家、翻譯家、教育家，新法家代表人物。

《京兆叢書》總序

予所收蓄，不必終予身爲予有，但使永存吾土，世傳有緒。

<div align="right">——張伯駒</div>

作爲人類特有的社會活動，收藏折射出因人而异的理念和多種多樣的價值追求——藝術、財富、情感、思想、品味。而在衆多理念中，張伯駒的這句話毫無疑問代表了收藏人的最高境界和價值追求——從年輕時賣掉自己的房産甚至不惜舉債去換得《平復帖》《游春圖》等國寶級名跡，到多年後無償捐給國家的義舉。先生這種愛祖國、愛民族，費盡心血一生爲文化，不惜身家性命，重道義、重友誼，冰雪肝膽賚志念一統，豪氣萬古淩霄的崇高理念和高潔品質，正是我們編輯出版《京兆叢書》的初衷。

"京兆"之名，取自嚴復翰墨館館藏近代篆刻大家陳巨來爲張伯駒所刻自用葫蘆形"京兆"牙印，此印僅被張伯駒鈐蓋在所藏最珍貴的國寶級書畫珍品上。張伯駒先生對藝術文化的追求、對收藏精神的執著、對家國大義的深情，都深深融入這一方小小的印章上。因此，此印已不僅僅是一個符號、一個印記、一個收藏章，反而因個人的情懷力量積累出更大的能量，是一枚代表"保護"和"傳承"中國優秀文化遺産和藝術精髓的重要印記。

以"京兆"二字爲叢書命名，既是我們編纂書籍、收藏文物的初衷和使命，也是對先輩崇高精神的傳承和解讀。

《京兆叢書》將以嚴復翰墨館館藏嚴復傳世書法以及明清近現代書畫、文獻、篆刻、田黄等文物精品爲核心，以學術性和藝術性的策劃爲思路，以高清畫册和學術專著的形式，來對諸多特色收藏選題和稀見藏品進行針對性的展示與解讀。

我們希望"京兆"系列叢書，是因傳承而自帶韻味的書籍，它連接着百年前的群星閃耀，更願化作攀登的階梯，用藝術的撫慰、歷史的厚重、思想的通透、愛國的情懷，托起新時代的群星，照亮新征程的坦途。

《嚴復臨王羲之法帖》簡介

　　本册輯録嚴復臨東晉王羲之及王氏一門書家法帖六種，包括《蘭亭序》一組三件、《十七帖》一組四件，以及《秋月帖》《都下帖》《萬歲通天帖》《鄉里人帖》《行成帖》《官奴帖》《鼎帖》等。

　　《蘭亭序》爲"書聖"王羲之最著名的代表作，也是中國書法史上最杰出、最傳奇的作品，被譽爲"天下第一行書"。此嚴復臨《蘭亭序》一組，由落款可知作於光緒三十四年戊申（1908）十一月，時年 54 歲；此年春嚴復辭去復旦公學校長一職，八月由上海抵天津，被聘爲直隸總督兼北洋大臣楊士驤的新政顧問官，十一月正好翻譯完耶芳斯的《名學淺説》。此組臨作完整者兩件，不完整者五件，書寫時間分別在十一月的初一、初二、初十等日，可見此時嚴復正傾心於右軍之書，且臨習頗勤。嚴復典型的行草書用筆跳宕，變化豐富，這種筆法的源頭一者來自王羲之，二者來自孫過庭的《書譜》。此組臨《蘭亭序》雖不汲汲於形似，然筆致清俊暢快，筆法細膩精微，既見個人性情，又見右軍風神，顯示了嚴復對此書法經典的熟稔。

　　《十七帖》爲王羲之寫給益州刺史周撫的一批信札之總稱，這批信札書寫時間跨度十幾年，是研究王羲之生平的重要資料，更是其草書的代表杰作。《十七帖》以首帖《郗司馬帖》前兩字"十七"命名，實際上總共包含《郗司馬帖》《逸民帖》《龍保帖》《絲布帖》《積雪凝寒帖》《服食帖》《知足下帖》《瞻近帖》《天鼠膏帖》《朱處仁帖》《七十帖》《邛竹杖帖》《蜀都帖》《鹽井帖》《遠宦帖》《旦夕帖》《嚴君平帖》《胡母帖》《兒女帖》《譙周帖》《講堂帖》《諸從帖》《成都帖》《旃罽帖》《藥草帖》《來禽帖》《胡桃帖》《清晏帖》《虞安吉帖》等總計二十九帖，因其沖和典雅的風格與超邁中正的氣象，自唐宋以來一直都是書家學習草書的經典範本，有"書中龍象"之美譽。

嚴復臨《十七帖》，由落款可知在光緒三十年甲辰（1904）二月初，此時他在北京，剛辭去京師大學堂譯書局總辦的職位，有了前往上海的打算。對於處在職業生涯轉換期間的他來説，或許書法就是最好的調劑，因此，連日臨習《十七帖》就成爲那段時間的主要日課了。在這組臨習作品中，不同的帖他臨寫多遍，順序基本沿襲原帖，期間略有穿插，甚至還在最後加入兩行《快雪時晴帖》；筆調雖然隨着時間與情緒的不同而略有變化，但連貫流暢的行筆始終不變，尤其那種形斷神續、顧盼生姿的筆意被他熟練把握，轉折或方或圓轉換自如，綫條流美中不乏遒勁渾厚，顯示了十分深厚的書寫功力。

《秋月帖》《都下帖》原摹本 ·卷現藏臺北"故宮博物院"，其中《秋月帖》又稱《七月帖》，《都下帖》又稱《桓公當陽帖》，乃王羲之辭官後致友人信札。嚴復此帖無落款，從《都下帖》中"都""遂"等字多次書寫以及"蔡公遂委篤"一句中書寫與原帖的出入，似乎可以猜測此爲其剛開始臨習此帖時所作。

《萬歲通天帖》原爲王羲之、王獻之、王薈、王徽之等王氏一門書跡唐摹本，現藏遼寧省博物館。嚴復此二幀臨前四帖，即王羲之《姨母帖》《初月帖》二帖、王薈《癤腫帖》《翁尊體帖》二帖，其中《初月帖》臨寫兩次。此四帖書寫風格其實差別很大，《姨母帖》古拙樸厚，《初月帖》自然率性，《癤腫帖》剛健峻拔，《翁尊體帖》變幻放逸，但嚴復皆能拿捏自如且匠心獨運，在提按頓挫間將自己多年的書學修養融於其中。

《鄉里人帖》《行成帖》《官奴帖》三帖皆爲王羲之所作。草書《鄉里人帖》與《行成帖》均刻入《淳化閣帖》，然皆不完整；《官奴帖》爲王羲之行書的巔峰之作，以其雅馴沉静、奇正相生的趣味爲歷代書家所激賞。從鈐印的狀態看，嚴復臨此三帖似在不同時間，《官奴帖》雖未臨習完整，然頗能得右軍清勁筆意。

《鼎帖》爲南宋鼎州太守張斛所刻，嚴復所臨爲王羲之《腎氣帖》《蔪茶帖》《鸕鶿帖》三種，其書體勢寬博，意態從容，頗得清雄之妙趣。

目録

001　臨《蘭亭序》一組（三件）

021　臨《十七帖》一組（四件）

085　臨《秋月帖》《都下帖》

089　臨《萬歲通天帖》

097　臨《鄉里人帖》《行成帖》《官奴帖》

101　臨《鼎帖》三種：《腎氣帖》《虀茶帖》《鸕鷀帖》

臨 《蘭亭序》

一組（三件）

01

尺寸 ｜ 22.3 × 75.6 厘米
材質 ｜ 水墨紙本

欣俛仰之間以為陳迹猶不能
不以之興懷況脩短隨化終
期於盡古人云死生亦大矣豈
不痛哉每攬昔人興感之由
若合一契未嘗不臨文嗟悼不
能喻之於懷固知一死生為虛
誕齊彭殤為妄作後之視今
亦由今之視昔悲夫故列敘時
人錄其所述雖世殊事異所以
興懷其致一也後之攬者亦將
有感於斯文

戊申十二月初十日臨

02

尺寸 ｜ 22.3 × 75.6 厘米
材質 ｜ 水墨紙本

能不以之興懷況脩短隨化終
期於盡古人云死生亦大矣豈
不痛哉每攬昔人興感之由
若合一契未嘗不臨文嗟悼不
能喻之於懷固知一死生為虛
誕齊彭殤為妄作後之視今
亦由今之視昔悲夫故列敘時
人錄其所述雖世殊事異所以
興懷其致一也後之攬者亦將
有感於斯文

光緒卅四年十一月初二

日諳然道

永和九年歲在癸丑暮春之初會
于會稽山陰之蘭亭脩禊事也
群賢畢至少長咸集此地有
崇山峻領茂林脩竹又有清流
激湍暎帶左右引以為流觴曲
水列坐其次雖無絲竹管弦之
盛一觴一詠亦足以暢敘幽情
是日也天朗氣清惠風和暢仰
觀宇宙之大俯察品類之盛
所以遊目騁懷足以極視聽之
娛信可樂也夫人之相與俯仰
一世或取諸懷抱悟言一室之內
或因寄所託放浪形骸之外雖
趣舍萬殊靜躁不同當其欣
於所遇暫得於己快然自足不
知老之將至

永和九年歲在癸丑暮春之初會
于會稽山陰之蘭亭脩禊事
也群賢畢至少長咸集此地
有峻領茂林脩竹又有清流激
端暎帶左右引以為流觴曲水
列坐其次雖無絲竹管弦之
盛一觴一詠亦足以暢敘幽情
是日也天朗氣清惠風和暢仰
觀宇宙之大俯察品類之盛
所以遊目騁懷足以極視聽之
娛信可樂也夫人之相與俯仰
一世或取諸懷抱悟言一室之內
或因寄所託放浪形骸之外雖
趣舍萬殊靜躁不同當其欣
於所遇暫得於己快然自足不
知老之將至及其所之既惓情

坐其次雖無絲竹管弦之

盛一觴一詠亦足以暢敘幽

情是日也天朗氣清惠風

和暢仰觀宇宙之大俯察

品類之盛所以遊目騁懷

永和九年歲在癸丑暮春之初

會于會稽山陰之蘭亭脩稧

事也羣賢畢至少長咸集

此地有崇山峻領茂林脩竹又有

清流激湍暎帶左右引以為

流觴曲水列坐其次雖無絲

竹管弦之盛一觴一詠亦足

興懷況脩短隨化終期於盡

古人云死生亦大矣豈不痛哉

每攬昔人興感之由若合一契

未嘗不臨文嗟悼不能喻之

於懷固知一死生為虛誕齊彭

殤為妄作後之視今亦由今之視

昔悲夫故列敘時人錄其所述

雖世殊事異所以興懷其致一也

後之攬者亦將有感於斯文

戊申十一月初二日臨

03

高｜122.3 厘米

長｜尺寸不一

材質｜水墨紙本

永和九年歲在癸丑暮春之初會
于會稽山陰之蘭亭脩稧事也
羣賢畢至少長咸集此地有
崇山峻領茂林脩竹又有清流
激湍暎帶左右引以為流觴曲
水列坐其次雖無絲竹管弦之
盛一觴一詠亦足以暢敘幽情
是日也天朗氣清惠風和暢仰
觀宇宙之大俯察品類之盛
所以遊目騁懷足以極視聽之

永和九年歲在癸丑暮春之
初會于會稽山陰之蘭亭
脩稧事也羣賢畢至少
長咸集此地有崇山峻領

仰觀宇宙之大俯察品類之盛
所以遊目騁懷足以極視聽之娛
信可樂也夫人之相與俯仰一世
或取諸懷抱悟言一室之內或
因寄所託放浪形骸之外雖趣
舍萬殊靜躁不同當其欣於所
遇蹔得於己快然自足不知老
之將至及其所之既惓情隨事

永和九年歲在癸丑暮春之初會
于會稽山陰之蘭亭脩稧事也
羣賢畢至少長咸集此地有
崇山峻領茂林脩竹又有清流
激湍暎帶左右引以為流觴曲
水列坐其次雖無絲竹管弦
之盛一觴一詠亦足以暢敘幽
情是日也天朗氣清惠風和

娛信可樂也夫人之相與俯仰

一世或取諸懷抱悟言一室之內

或因寄所託放浪形骸之外雖

趣舍萬殊靜躁不同當其欣

所以遊目騁懷足以

永和九年歲在癸丑暮春之初會
于會稽山陰之蘭亭脩稧事也
群賢畢至少長咸集此地有
崇山峻領茂林脩竹又有清流
激湍暎帶左右引以為流觴曲
水列坐其次雖無絲竹管弦之
盛一觴一詠亦足以暢敘幽情
是日也天朗氣清惠風和暢仰
觀宇宙之大俯察品類之盛

能喻之於懷固知一死生為虛

誕齊彭殤為妄作後之視

今由今之視昔悲夫故列敘時

人錄其所述雖世殊事異所以

興懷其致一也後之攬者亦將

有感於斯文　戊申十一月初十日臨

於所遇暫得於已快然自足不

知老之將至及其所之既惓情

隨事遷感慨係之矣向之所

欣俛仰之間以為陳迹猶不能

不以之興懷況脩短隨化終

期於盡古人云死生亦大矣豈

不痛哉每攬昔人興感之由

若合一契未嘗不臨文嗟悼不

崇山峻嶺茂

激湍映帶

水列坐其次雖

盛一觴一詠

永和九年歲在

于會稽山陰之⋯

君羣賢畢至少

懷喻之松懷

誕齊彭殤殤

由今之視其

著合一契期於盡古期盡

不痛哉每攬

詠　天　之
　　朗　大
　　氣　俯
暢　清　察

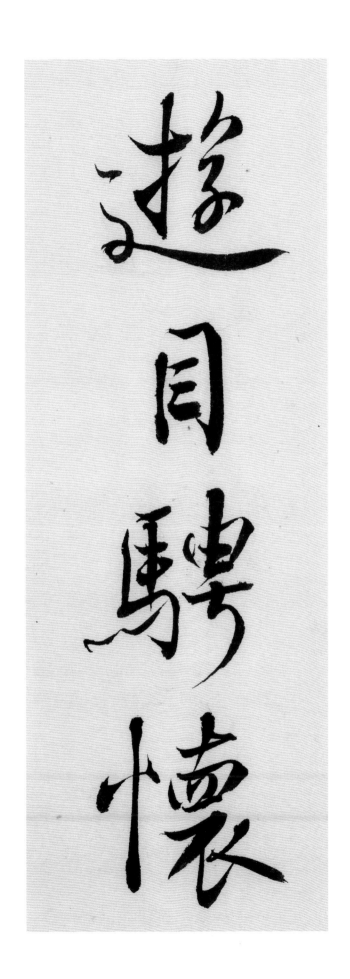

遊目騁懷

暢敘幽情

暢惠風和暢

察品類之盛

流
觴
曲
水

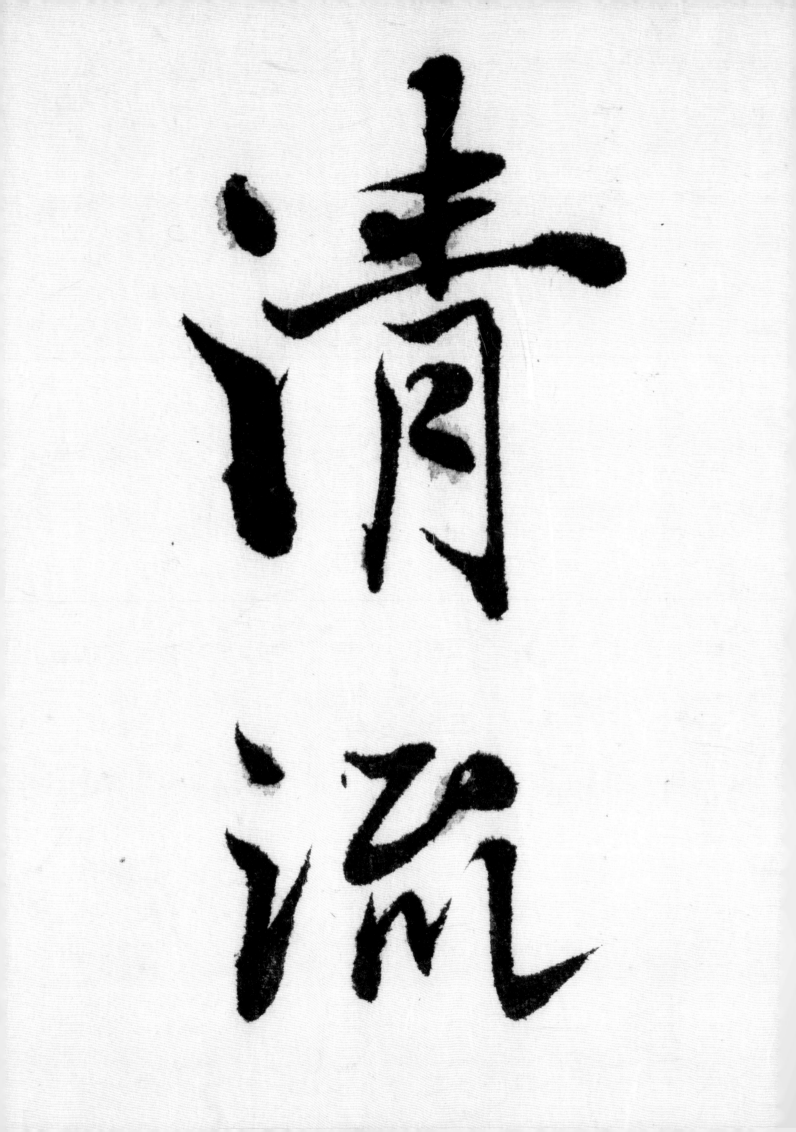

清流

言不具，王羲之白。

得書知問，吾夜來
腹痛不堪，見卿甚
咫尺而不相見，闊

以卿體中佳此大慶
也，想必果言尋

知足下行至吳，念
違離不可居，叔當

西臨海，安足問
反側，不知何以

保爱以俟，此邑邑
遣不具，不知何以
知足下行至吳

足下今年政七十耶　知體氣常佳　此大慶也　想必果言　苦　善　理　得爾耶　　知足下　哀　可耳　　眉　顧　　　　　　　　　　　　波　　　　井火　法

丞相以來備論書又

精妙古而實觀之觀之

波乃弘盡去不為因

筆取之可為□至

先告□左右見□

為□□□為市多

言未者□池以屋屋

横梅觀□□事時

气於住尚馬世地仁祖如法
言弱必發如好而言
小弱采習言教如楊为雲
怡青達乃
楊毋民民從妹手如有
古名與否名此七十也言
在有洁洁理聖言怡帖
收仰末乐云乐言言言
好四末宝
言言曰如

青李

來禽

櫻桃　子皆囊盛　為佳函封多寄生

日給滕

司马诸何临帖在人意犹
恍若为尔不得至今耶不知
言處其中
情之極枘罰枘枘桃第二種也
言言言故論乃可與言恋須
食在信去言信信依言方
因近之未信至佳言去家
吾希此为来三世無强强
以此为一頓上上

以事未知再見

三寅笙三弄黃爾汝不思

言不可里語之部流之

自達及

光緒甲辰二月吾書於北京郎

〔嚴復之印〕〔幾道〕

不去大重也

去波清署東世又临

士弓写实此为是名

雲旦山川形势乃不日

了不远回

雲安去吾苦

当言三二为用中

为鱼法三二为由草

勢力雖毛不可順推之人理當
以為存果但已而語弱
通耳以示安云一通回
收能妃役以二役勿
保役以信此郎勿鳴
言凌此隊勿鳴呼

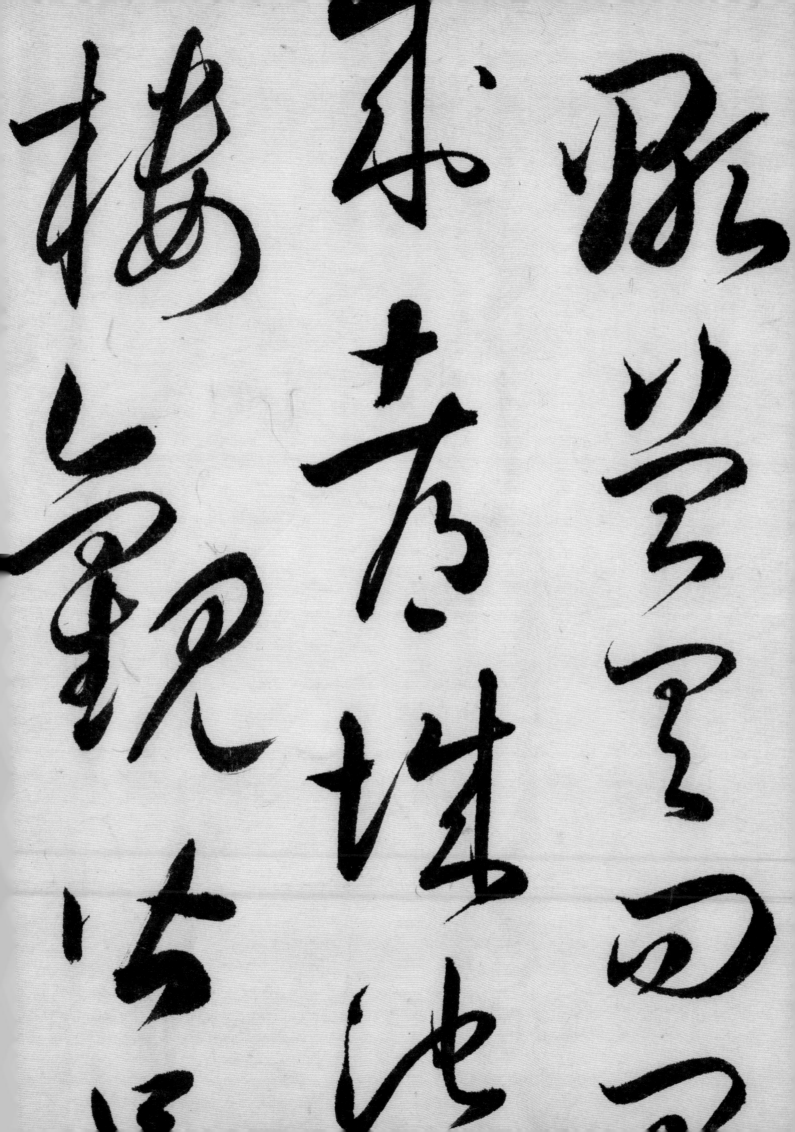

楊柳非花樹

纖枝奪吊虬

亂條垂地綰

嫩葉帶風柔

不二易□畫□□
怪以無□□老婦以
蓍求無□魚□
得安在□□博云
只多者已壽靜清和□
不先遷□□時州將梗
此書忘合□□□丈

後二烏但增辨
灘瀨空忘五十
尚言賣來友
馮言可以去

天疏言當泪不軽
不言弱吉乃足寓
朱玄仁多信左住
志信遍不孜与因
言去一〇今汝必去

這是自由

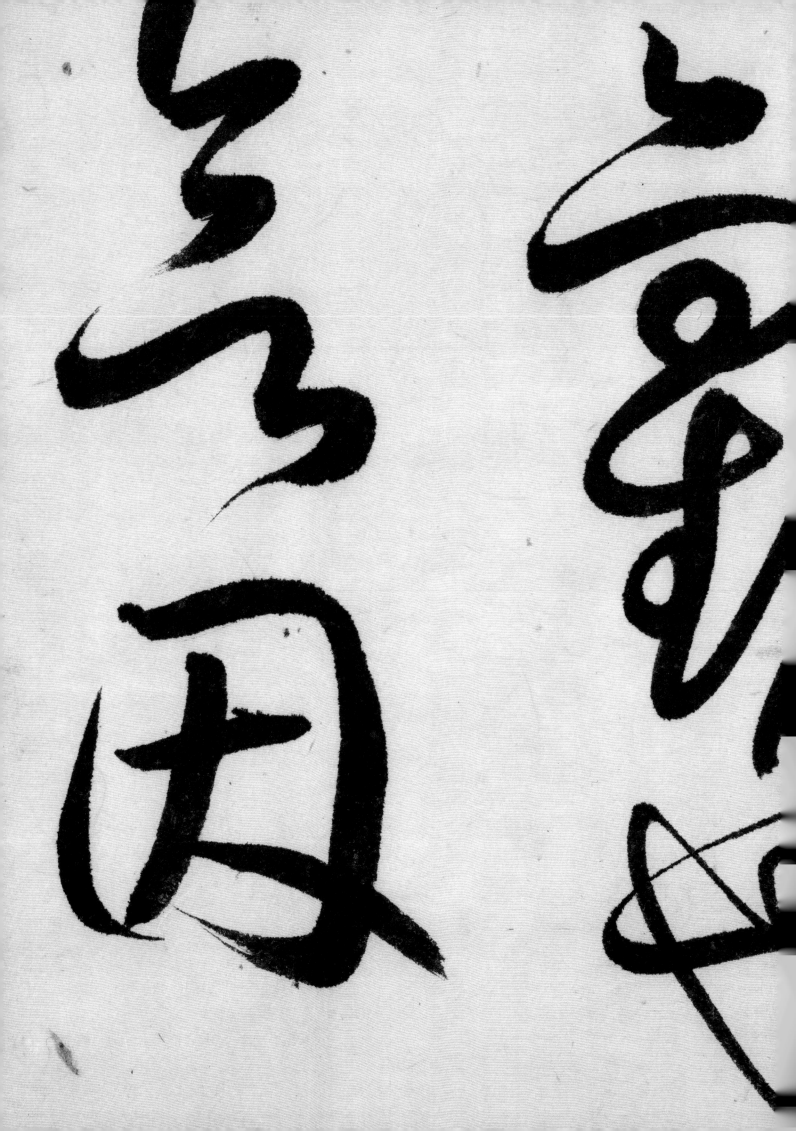

黑白爱文

才雲才才

我語乃安安

以以而

言以以

之未好至此

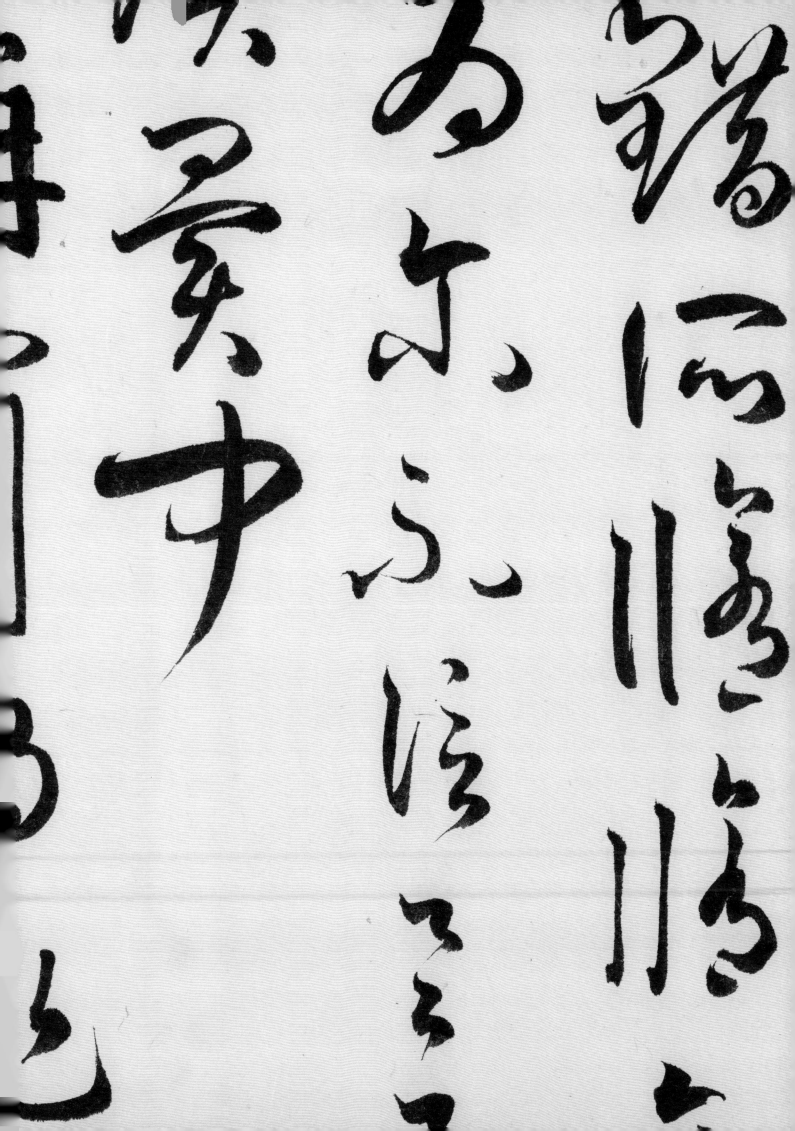

志
出
莫
濁
笑
生
手
酒
一
聊
将
收

精書

物

嗜而弗害亦不足言六畫畫
之主合佳極帝王亦法一
亦法一端端京設言
言天年政十邦高攬言案
當曾當佳出大夢也知
設藝加頤養事事
可順揆之人理明
尔以而序才但以而議獨言

計與足下別廿六年於今雖時
書問不解懸情何以言慰倏
二書但增歎慨頃積雪凝寒
五十年中所無想頃如常冀來
夏秋間或復得足下問耳比
者悠悠如何可言吾服食
久猶為劣劣大都比之年時
為復可可耳足下保愛上事為
美知足下情至

能妮坟學常言六但當保
復以佳先但勿因客言四果
出孫一民吾爵子耶
将為眼言水大四為生為分
陳宜言心與情追言虛吕法
子上為意言心與情言
無四不老婦任居等求有
恒無與佳佳情粗平安有言
情言言言六情言

陛遠音回不無聖情

松等而不來西云秋可

誰忠子勤堂誓不從知

抱言言為堂里不從知

良道娥車母安十抱圖

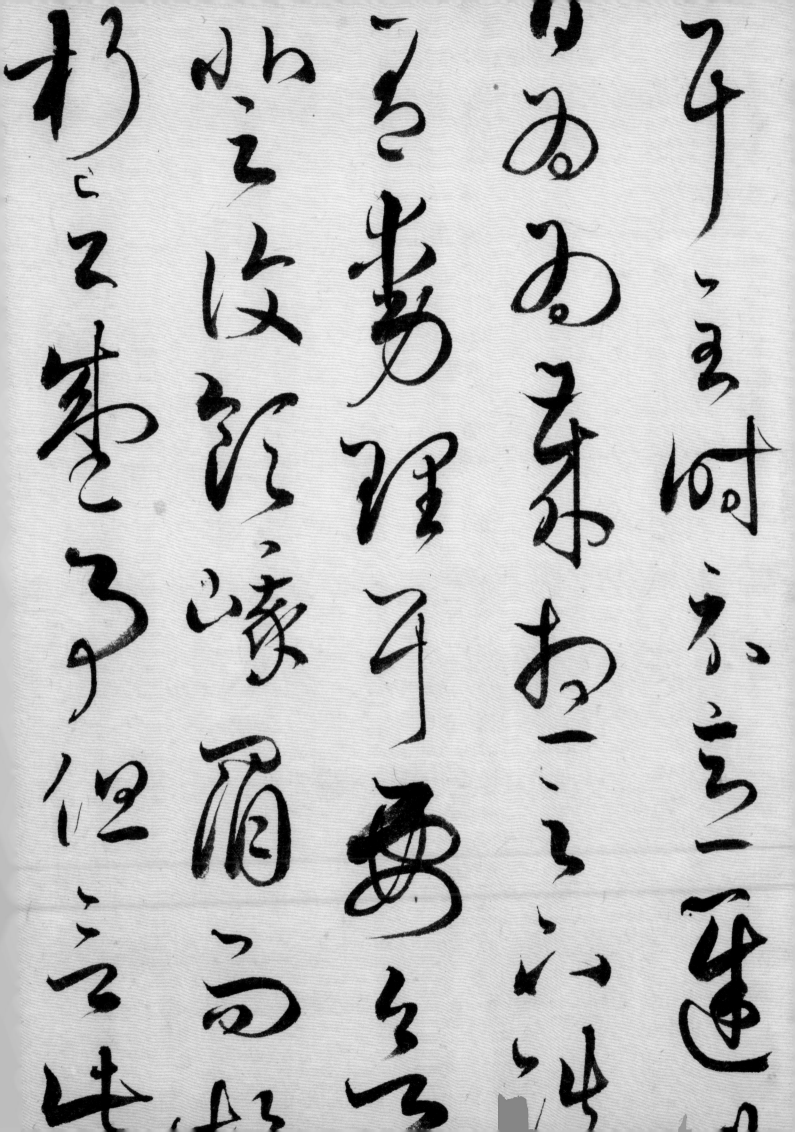

草書

右 乃 言 綠

是 盾 吉

己 浅 乃

西 平 呈

米 群 三

群 行 陳

瑤草滿庭　亦變文

瓊樹當階皆龍虎見蜃

慈雲降嶽信仙壽無恙

皆囊盛為佳函封名

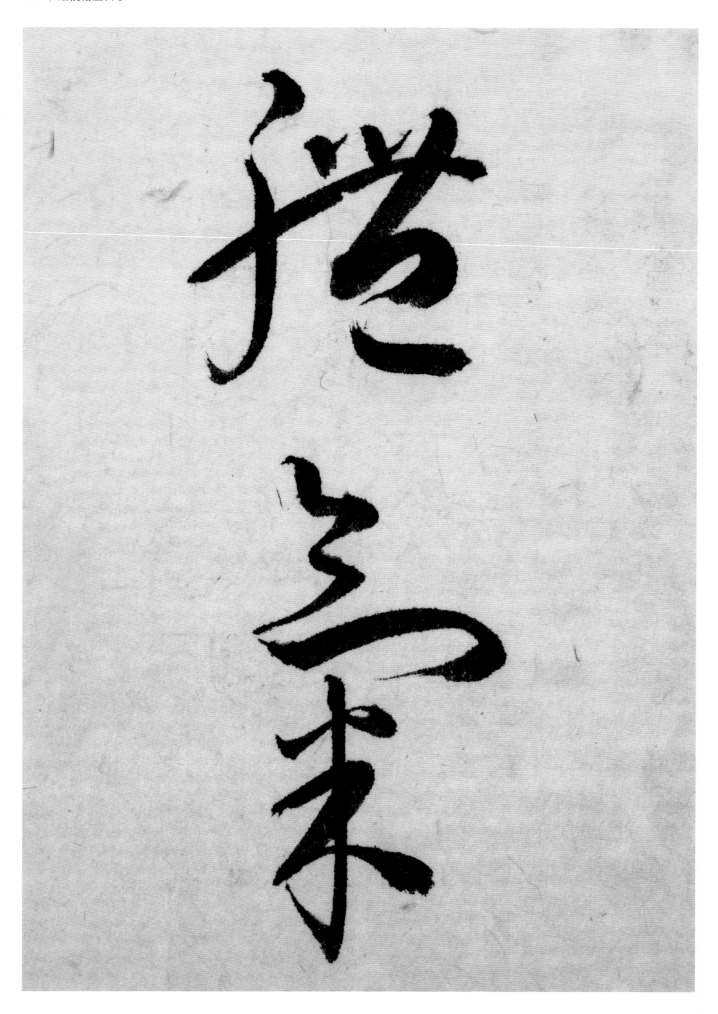

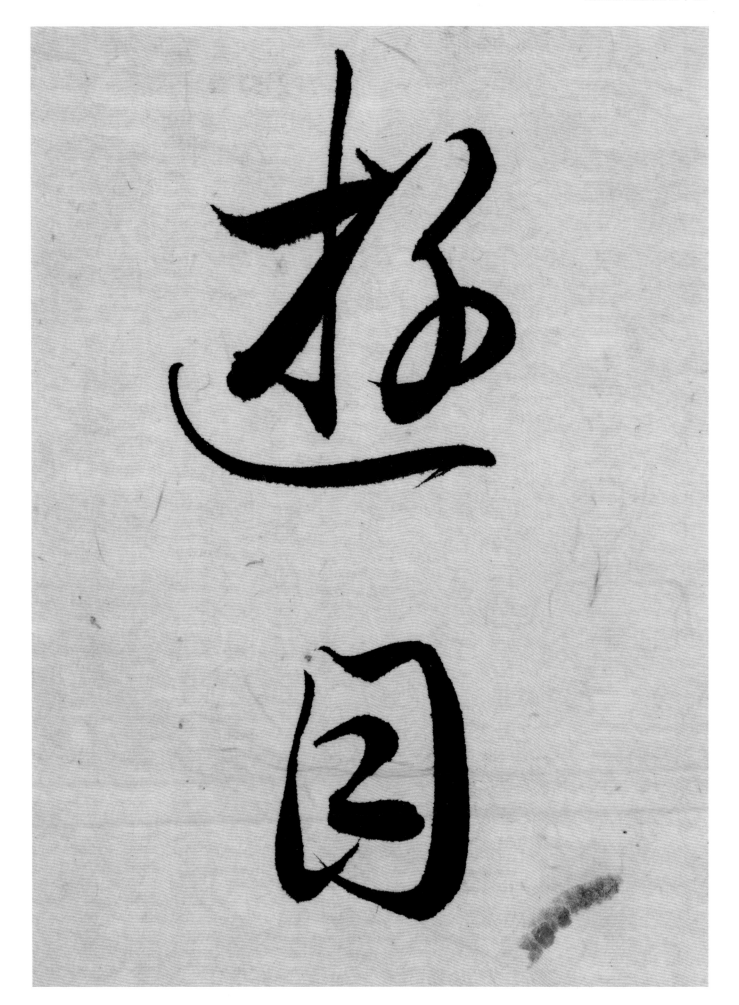

来禽青李宕波

瑤草滿庭瓊樹當

慈雲

人己

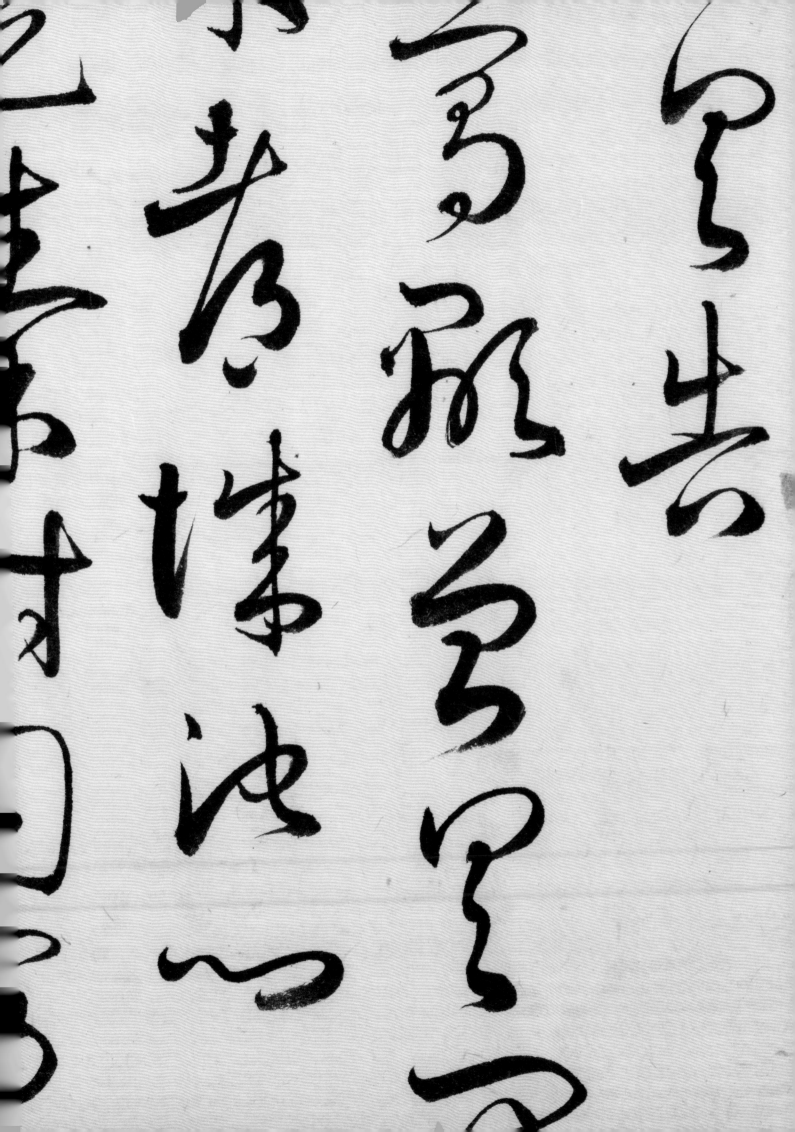

極不易生情公言六雨

丈畜耶何當羨於住耶可

可嘆也仁祖日往不可言也

殿如何可言

清注益不可言可粗平安

唯臨救女盡言不具

羸情司馬府羨不具面

明逸世孫尚右但為此

新之不大悉可新也云

可當未此士臺喜重不

可言拍必采三者為明

不一度可物心石東

此先應又若氣筆佳是以

遊可未也此信為遍風不

没青兵毋

卯步真氏

来稚乙道

示极之婢

切出生，你如為東出

文去來、書為理波

汲忆去波如此言波

梧信寶与梧梧

當留一嘯

寄未亡之些

當名之子

虎後二古侠

雪相湘三言

南村湘如曲去

去而高覩

以至必善事

十福力

於也切

於也

或

之

於

勤

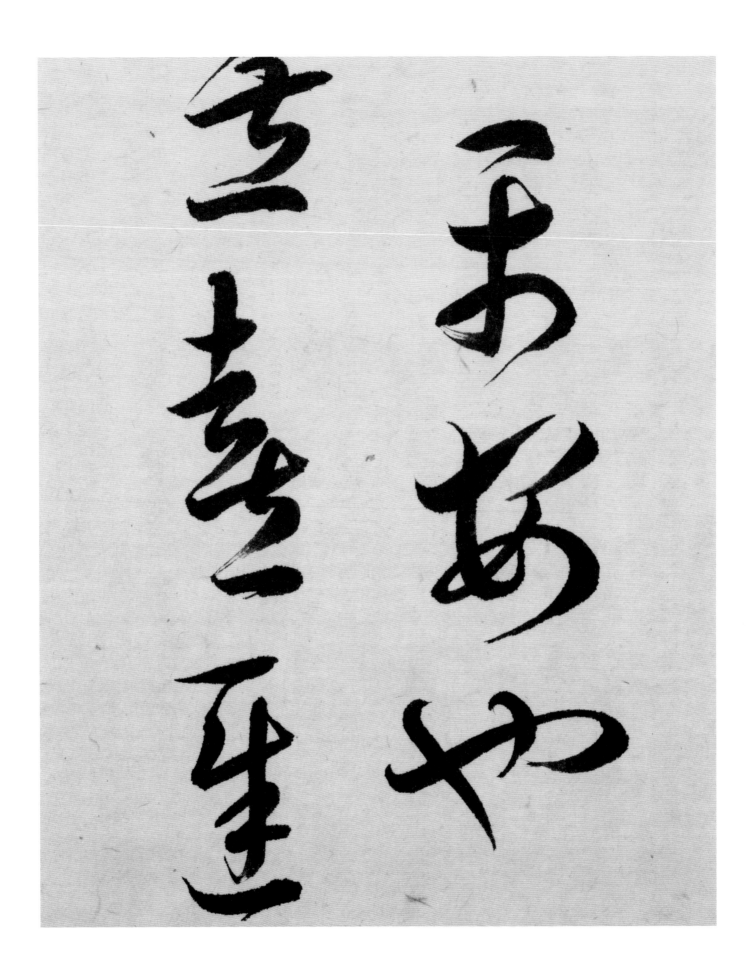

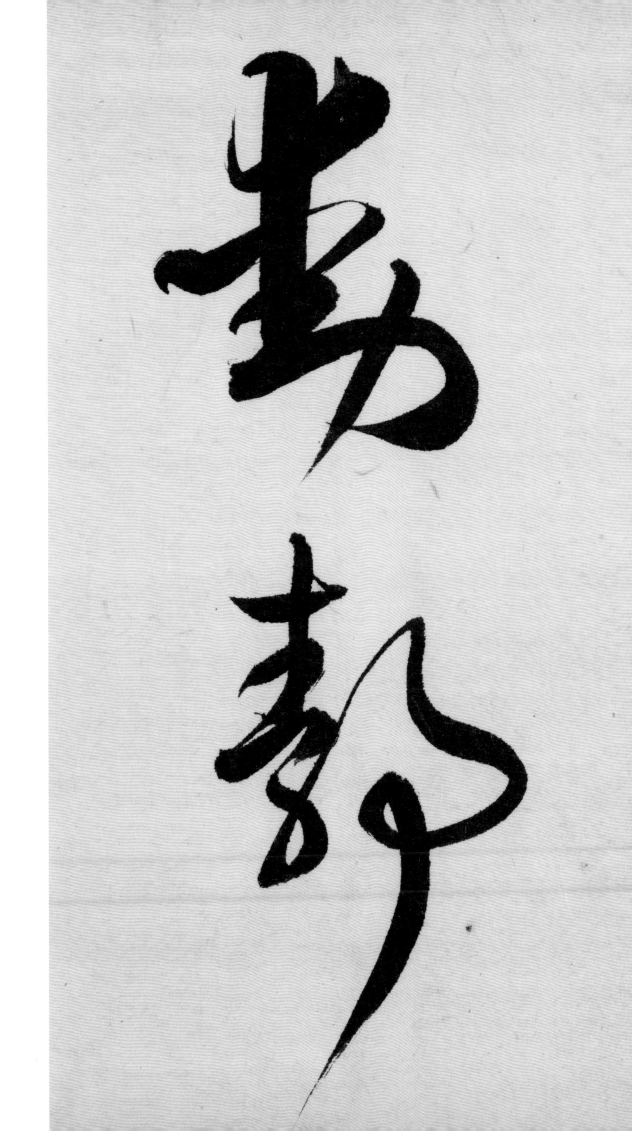

動靜

势务如取光

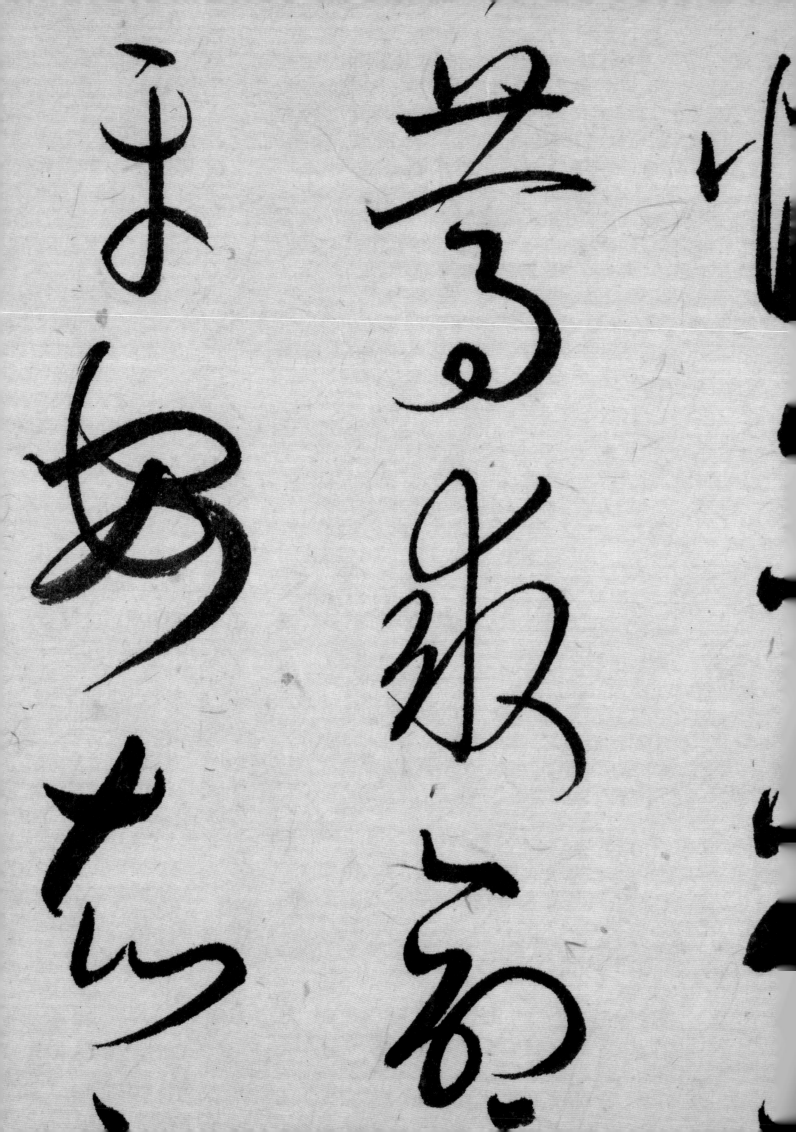

与陆

法子一

吾兄今以此遂以

同考京都都考九日出見

格云當陽古夕九日出久當

云法但遠可遂可

苦不盡可遞以遞壽壽苦

又如廣六日出十月深可

復二惠如仁祝其日可虎史

壽壽如可之當以人相助

張可并書此拿人往書

尺寸｜22.3×50.6厘米
材質｜水墨紙本

臨《秋月帖》《都下帖》

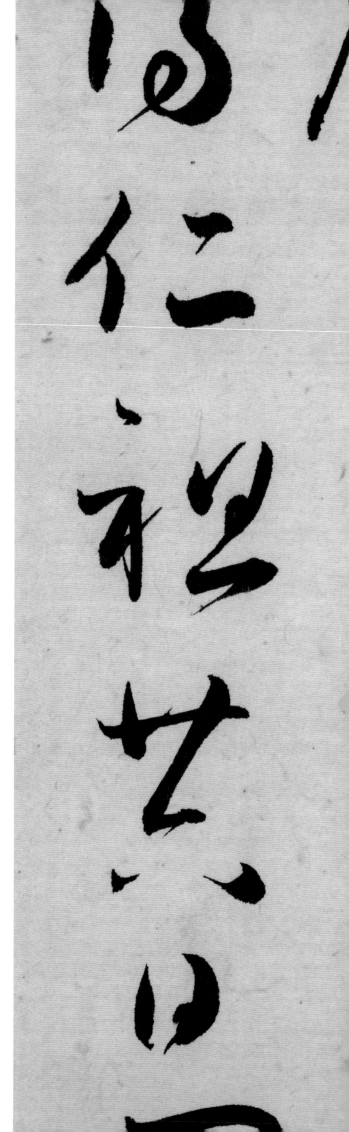

隨陽
青月
邁九
遠一
邁の
遠こ
申ろ
十る

高 | 22.3 厘米
長 | 尺寸不一
材質 | 水墨紙本

王羲之在孔子之中
初月十二日山陰羲之
又不立善善言言高言
臨《萬歲通天帖》

前　言

　　早期中国先民通过陆上和海上两条路线对外传播丝绸文化。海上丝绸之路船只主要是沿着海岸从东海起航至朝鲜半岛、日本列岛；或从南海海岸起航至东南亚沿岸国家，渡过印度洋进入亚丁湾或波斯湾的阿拉伯诸国，然后由阿拉伯人和腓尼基人经地中海或陆路将货物转运到欧洲、北非。宋元以后航海技术发达，海上贸易商船航行到更远的非洲东部。明代郑和奉永乐皇帝之命，历时近三十年七下西洋，遍访亚非三十多国，宣示中外友好，传播农桑技术，造福当地居民。通过海上丝绸之路，中国对外输出的商品主要有丝绸、瓷器、茶叶、漆器、金银、铁器等，古代四大发明、天文历法等科学技术也随之向世界传播；西方商船则将宝石、琉璃、象牙、玛瑙、琥珀、药物及农产品等输入中国。东西方各民族沿着海、陆丝绸之路，持续进行了数千年的贸易和文化交往，推动了世界经济发展和社会文明进程，展开了人类文明史上波澜壮阔的历史画卷。

　　关于丝绸之路的年代划分，学术界有一种观点是单纯从贸易角度考虑，将海、陆丝绸之路的时间上限确定为汉代，下限确定为1840年鸦片战争爆发。对于下限，学界多无异议，只是对上限存不同看法。笔者也认为"汉"分法似可商榷：

　　一是不符合客观规律。丝绸之路本无路，只有人走多了，才能成为路，前人究竟怎样开拓海、陆丝绸之路，还有待学术界的探讨。一条大河本由无数涓涓细流汇聚而成，一旦把那些细流都截断，这条大河就成了无源之水。

　　二是不符合历史事实。箕子封乐浪、齐国兴外贸（直接贸易对象就是朝鲜半岛和日本列岛），都是先秦时代发生的事。从文物典籍看，欧洲、西亚曾先后出土过公元前5—前3世纪的丝绸文物；公元前5—前4世纪的历史学家色诺芬、希罗多德分别在著作中提到了帕提亚（西亚古国）人的米底亚式丝绸服装；公元前6世纪成书的《旧约·以西结书》提到耶和华要为耶路撒冷城披上最美丽的

衣裳——丝绸。这些不可以视而不见。至于张骞奉命"凿空西域"，不是说张骞最先开通了丝绸之路，而是因为匈奴的"霸道"，使原先早已存在的丝绸之路不能走了，需要重新开辟新路。之后的秦皇汉武战略南移以及张骞奉命出使西南探路"蜀身毒道"都是一个道理。再从技术交流情况看，古埃及人在4500多年前发明了琉璃，琉璃的生产技术经中亚和波斯湾向东方传播。战国时代，中国已有了比较成熟的琉璃生产技术，如出土的战国米黄色谷纹琉璃璧、战国铜镜镶嵌蜻蜓眼琉璃珠，反映了当时中国学习西方技术生产铅钡琉璃的实际工艺水平。中国的丝绸纺织工艺至迟在新石器晚期已经普遍存在，古埃及人的琉璃生产技术尚能传到中国，中国的丝绸纺织工艺和产品自然也会流传至古埃及。

三是丝绸之路的概念和内涵经过数千年的历史演绎，已经发生了变化，丝绸之路不再是单纯的贸易概念，而是上升为一个实实在在的文化符号，它通过贸易伴随着物种、科技、知识、艺术等的传播、交流与融合，甚至涉及政治、宗教等意识形态领域的变革和发展。数千年来，海、陆丝绸之路一直承载着人类文明、社会发展的重任蹒跚前行。显然，单纯的贸易理念已经不能涵盖丝绸之路的全部精髓。

如果一定要确定丝绸之路起始上限的话，历史上的"涂山之会"应该值得我们关注。大约在公元前21世纪，"禹合诸侯于涂山，执玉帛（即美玉和丝绸）者万国"（《左传·哀公七年》），这次万国会盟初步确立了以夏王朝为宗主国的朝贡体系并沿袭数千年。早期丝绸之路的形成，其实是与漫长的朝贡史密切联系的。"涂山之会"是一次官方行为，诸侯们热烈响应，隆重参与，纷纷以地方特产奉献夏王，而夏王朝又以丝绸美玉赏赐诸侯，这表明丝绸之路的步子已经迈开，万国首领将把丝绸文化辐射到更遥远的区域和国度。据此，海、陆丝绸之路能否以"涂山之会"为界，设定一个共同的起始上限？这有待学术界的进一步确认。

本书是以海上丝绸之路为主题的普及性、知识性大众读物，试图以点带面，以邮说史，从港口群的某一港口出发，沿着相关航路线性展开，全面介绍海上丝绸之路的起源、发展、社会影响及历史贡献。在欣赏各国邮票的同时，也给读者提供一些有用的史料信息。

但是，海、陆丝绸之路是一个世界性的课题，涵盖东西方社会

文明和历史发展的方方面面，很难在一本小小的"邮记"中完整表现。因此，本书对海上丝绸之路一些重要站点的选择，既要考虑其重要性，又要考虑是否有邮品来表现。限于篇幅和邮品，沿线一些重要的港口城市难免有挂一漏万之嫌。同时，由于时间匆促以及个人能力、财力有限，许多海上丝绸之路沿线国家曾经发行过的相关邮票，特别是一些早期珍罕邮票，未能悉数收录，只能留待今后修订时进一步完善。但我衷心祈望，本书的出版能够起到抛砖引玉的作用，让更多的精美邮品和更高质量的"丝路邮记"不断问世。

本书对于邮票的选择，主要看它与内容是否相关。与内容无关的就会放弃，即使一些非常精美的全套邮票也是如此。比如，云南大理处在"蜀身毒道"的枢纽位置，可选的邮票有1958年发行的《中国古塔建筑艺术》、2000年发行的《大理风光》等。其中前者全套邮票只有一枚是大理的，另外三枚是其他地方的邮票，因此就只选取大理这一枚。本书是以主题展示相关邮票，不是也不能介绍完整套票，因为套票涉的内容和范围比较宽泛。有些读者可能想看套票全貌，这可以理解，但毕竟与海上丝绸之路主题无关，只能忍痛割爱。

本书设置了"丝路港口"（以中国联合申遗的九大港口为主）、"丝路驿站"（海上丝绸之路沿途各国主要城市）、"丝路胜迹"、"丝路逸事"、"丝路旅人"和"邮品鉴赏"等栏目。许多反映历史文物的邮品，一般都承载着极厚重的社会背景和历史掌故，但限于篇幅，未能一一详细介绍，只能择要述及。

本书在引用资料方面，凡是引述观点或摘引较长文字的资料，一般会在引文后面标注出来。有些互联网上的信息则未能一一标注，在此，特对原文作者表示谢意和歉意。

吴桂就

2016 年 5 月 1 日

目 录

MULU

1

一、华夏先民从东方起航 / 000

I Departure: Chinese ancestors set sail from the orient

（一）海上丝绸之路溯源 / 000

（二）东海航线 / 006

 1. 东海航线北道：从山东半岛港口群起航 / 008

 2. 东海航线南道：从江浙沿海港口群起航 / 012

（三）"蜀身毒道"：从四川、云南陆路经缅甸出海 / 024

（四）闽南南海道：从漳州、泉州、福州起航 / 033

（五）广州通海夷道：从广州港口起航 / 042

（六）合浦徐闻道：从北部湾港口群起航 / 065

2

二、腓尼基人地中海接力丝绸之路 / 088

II Extension: Phoenicians as the Mediterranean continuators of the Maritime Silk Road

（一）腓尼基人擅长航海贸易 / 088

（二）从西奈半岛南下走埃及和北非方向 / 097

（三）从西奈半岛北上走土耳其和希腊方向 / 110

3

三、欧洲人探险开辟远洋新航线 / 130

III New Seaway: the ocean expedition of the Europeans

（一）航海探险家的地理大发现 / 130

（二）欧洲殖民者的贸易大发展 / 138

4

四、海上丝绸之路的历史贡献 / 148

IV Contribution: the importance of the Maritime Silk Road in history

（一）文化大传播 / 148

 1. 宗教文化流行世界 / 148

 2. 中华文化辐射东南亚 / 176

 3. 中华文化在欧洲的传播 / 182

（二）社会大发展 / 189

 1. 中西科技交流引领民生进步与社会发展 / 190

 2. 东西方物种传播改善民众生态 / 219

5

五、建设 21 世纪海上丝绸之路 / 250

V Future: the construction of the Maritime Silk Road in the 21st century

 1. 抓紧规划设计，构建战略蓝图 / 251

 2. 实施高层外交，形成世界共识 / 252

 3. 筹建融资平台，增添资金动力 / 256

 4. 推动基础设施建设，努力实现互联互通 / 257

 5. 地方政府齐齐发力，"一带一路"春潮涌动 / 259

2015 中国希腊海洋合作年纪念

邮政编码：

■中国：2015 中国希腊海洋合作年　纪念封　（2015）

一、华夏先民从东方起航

HUAXIA XIANMIN CONG DONGFANG QIHANG

（一）海上丝绸之路溯源

追溯海上丝绸之路的起源，我们应首先了解丝绸的起源时间和先民开始海上交通的年代。

蚕茧的利用，家蚕的养殖和丝绸的生产，从出土实物来看，早在新石器时代（距今八九千年）就已经开始了。浙江湖州市钱山漾出土了 4700 多年前的一批丝线、丝带和没有炭化的绢片；河南荥阳市青台村一处仰韶文化（距今 5000 多年）遗址中发现了丝织品，除平纹织物外，还有浅绛色罗。各地新石器时代遗址如河北磁山遗址（距今 8000 多年）、浙江河姆渡遗址（距今 7000 多年）、陕西西安半坡遗址（距今 6800 至 6200 年）、陕西临潼姜寨遗址（距今 6600 年左右）等，都先后出土过纺轮。可见，抽丝织布在当时已经成为妇女们的重要生产活动之一。

中国商代（约前 17 世纪—前 11 世纪）的甲骨文已经有"蚕""桑""丝""帛"等象形文字，有刻着蚕纹的青铜器，

有用玉石雕成的玉蚕、精制的暗花绸，以及绚丽的刺绣残片等。可见，当时的中国人可能已掌握了相当成熟的丝织技术。

浙江河姆渡遗址是一处典型的与海上丝绸之路起源相关的文化遗存。考古工作者在河姆渡遗址的新石器时代文化层中，发掘了木制、陶制的纺轮，引纬线用的管状骨针，打纬用的木机刀和骨刀……根据这些部件，完全可以复原当时的织机。河姆渡遗址还出土了保存完好的人工栽培稻以及大量农具，表明河姆渡原始稻作农业已进入"耜耕阶段"。此外，遗址还出土了用原木制作的8支木桨。显然，舟船已成为河姆渡人的交通工具之一。专家根据地质变化推测，当时的河姆渡恰恰就在浅海边的高地上。我们可以设想，这些拥有织布和稻谷的渔夫划着渔船出海，当他们需要在停泊地或者与相遇的船只进行物质交换的时候，海上丝绸之路的故事也就开始了。随着航海技术的提高和航海路线的不断拓展，由东西方民族共同演绎的海上丝绸之路故事也就愈加精彩！

在中国，很早就有文字记载先民海上的活动轨迹。成书于西汉的《尚书大传》以及东汉王充的《论衡》中记载，周代即有越南北部与日本岛屿的使节来到首都镐京（今陕西西安市）贡献珍禽香草，这是西周时期中原地区与东瀛和中南半岛拥有海上交通的佐证。

根据古希腊历史学家希罗多德（约前484年—前425）所著《历史》记载，古希腊人很早就接触了中国丝绸。当时的西方人已经把中国称作"赛里斯国"。这个称谓是由希腊语"塞尔"（蚕）、"赛里斯"（蚕丝产地或贩卖丝绢的人）演变而来的，这说明原产自中国的丝绸很早就已输入西方了。

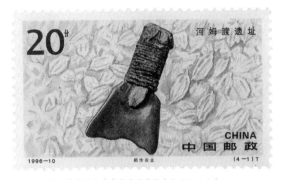

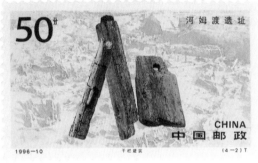

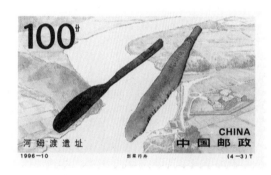

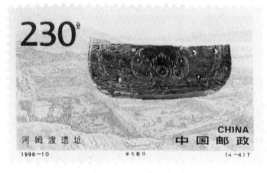

■中国：河姆渡遗址 （1996）

邮票以河姆渡代表性农具骨耜、带榫卯的木构件、木桨、象牙制品为主图，以河姆渡出土稻谷和河姆渡遗址遗迹、景观为背景，从"稻作农业""干栏建筑""划桨行舟""崇鸟敬日"四个不同的角度向世人展示了河姆渡遗址的面貌。

古希腊艺术钟爱中国丝绸的气质。目前留存的大量古希腊雕刻和陶器彩绘人像的穿着，无一不是纤薄透明、柔软平滑的丝质衣服。由此可以推测，至少在公元前5世纪，中国丝绸已经成为希腊上层人物的时髦装扮。例如，帕提侬神庙的命运女神、希腊雕刻家埃里契西翁的加里亚狄像，以及雅典娜（罗马神话中称密涅瓦）等女神像，都穿着透明丝袍，以薄绢遮胸，或以柔软滑溜的绸缎衣料遮掩私处。公元前5世纪雅典成批生产的红花陶壶上的人像已穿非常透薄的衣料。绘画也大体如此。克里米亚半岛库尔奥巴出土的公元前3世纪希腊制作的象牙版绘画《波利斯的裁判》，将希腊女神身上穿着的纤薄衣料表现得更是完美，透明的丝质罗纱将女神的乳房、脐眼完全显露出来。

从考古文物看，世界上一些国家也先后出土过一些早期丝绸织物，其时间在3000年以上。

■意属非洲：凯撒大帝雕像 （1936）

■希腊：马其顿国王亚历山大大大帝的文化影响（1977）

邮票图案为亚历山大领受神谕、亚历山大头像金币。

■希腊：雅典娜 （1969）

■希腊：雅典娜手牵飞马（1935）

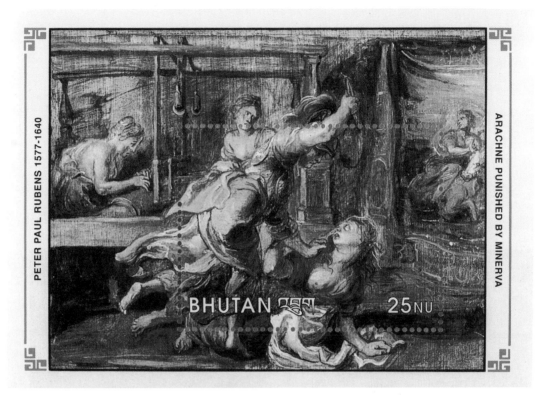

■不丹：罗马神话·密涅瓦惩罚阿瑞克妮　小型张　（1991）

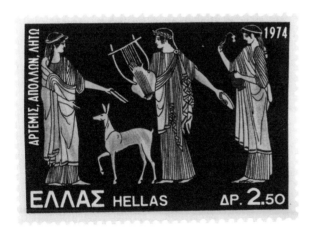

■希腊：公元前 5 世纪花瓶绘画　（1974）
　　邮票图案为孪生兄妹太阳神阿波罗、月亮女神阿耳忒弥斯和母亲勒托。

例如国际知名科学杂志《自然》周刊 1993 年 3 月 4 日发表了维也纳大学一位考古学家的来信，称中国丝绸早在公元前 1000 多年就在古埃及使用。该来信引用的考古证据是："我们通过电子显微镜仔细观察一具在底比斯出土的木乃伊的头发取样，发现了在鬓发间有一束类似丝绸的织物。为了证实这些样品是否是丝绸品，我们采用了多重内部反射红外线试验法，对之进行了无损伤鉴定。结果光谱清楚地鉴别出它就是丝绸。"显然，3000 多年前，东西方商人已经通过红海进入到埃及等中东国家。

说到埃及，大家都知道艳后克娄巴特拉，这位颠倒众生的女王是中国丝绸的超级粉丝，她身披的那件丝质长袍常为人们津津乐道。这正是一件中国丝织品，由尼罗河的能工巧匠用针拆开，重新编织成明晰网眼的华服。

■圣文森特和格林纳丁斯：埃及艳后克娄巴特拉的宴会　小型张　（2001）

海上丝绸之路有一个随着航海技术的发展和社会生产力的提高而逐步由近及远、由内及外的拓展过程。在早期航海技术还相对落后的情况下，船民为了躲避不期而遇的风浪灾害，一般是贴近海岸，慢慢地向远处航行，历史上称为"循海岸水行"。有时候，他们可能会在海上与相遇的船只进行货物交换；有时候，也可能会到临时驻泊地的市场进行采购和交换。就这样从小规模开始，逐步地发展到大规模、有组织、有计划的远洋贩运。至此，现代海上丝绸之路的功能特点才开始初步显现。我们从澳门渔村的今昔变化，就可以清楚地看出这一特点。

　　澳门是海上丝绸之路的重要枢纽港口城市。10 世纪前澳门只是一个定居人数很少的小村落，居民靠捕鱼与务农种植为生，航海技术原始落后，根本谈不上远洋航海。自 16 世纪中期葡萄牙人在澳门建立起永久性的对华贸易关系起，澳门才在海上丝绸之路的航运体系中发挥重大作用。

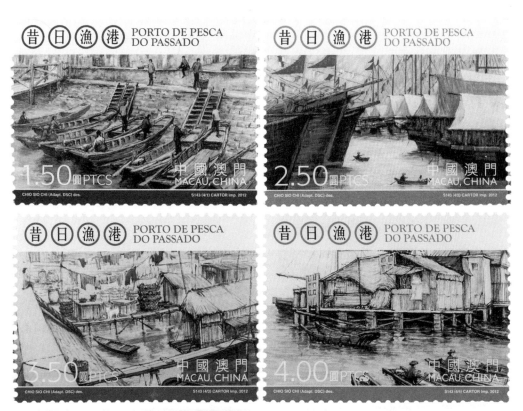

■中国澳门：昔日渔港 （2012）

　　邮票图案采用澳门著名油画家赵绍之作品，以妈阁庙对开海面及下环街一带水上人家的生活为主题，描绘澳门渔港之旧貌。

■中国：雕塑·徐福东渡　原地首日普通邮资
实寄封剪片　（2005）

山东烟台龙口市是徐福故里。屺㟂岛位于
龙口市西北10千米处，是渤海海峡间一个远伸
海中的半岛。龙口市徐福镇现存部分徐福遗迹，
如黄河营古港遗址、屺木洞、徐母坟。

（二）东海航线

古时东海名称，所指因时而异。先秦古籍
中的东海，相当于今之黄海，但战国时已有兼
指今东海北部的。秦汉以后，始以今黄海、东
海同为东海。明代以后，北部称为黄海，南部
仍称东海，其海域始与今日东海相当。

东海航线有北道和南道两条路线。北道从
胶东半岛的登州（今山东蓬莱）、烟台、青岛、
胶州等山东港口群沿登州水道过庙岛群岛接辽
东半岛，转至朝鲜半岛和日本群岛，在航海技
术尚未发达的春秋战国早期启用。南道从南京、
扬州、宁波等江浙沿海港口群出发，沿东海南
部直航朝鲜半岛、日本列岛。

【丝路旅人】

徐福，秦朝方士。据说，徐福到了日本后，
在当地传播稻作、锻冶、纺织、栽茶、文字等。
日本民众普遍认为日本的农耕、蚕桑、医药、
冶炼甚至造船、航海等文化技术，都是徐福从
中国带去的。徐福为日本古代的文明和进步做
出了卓越的贡献，日本人民对其深怀敬意，尊
其为"农桑神"和"司药神"。在日本九州岛
的佐贺县有"徐福上陆地"的纪念碑，波田须
等地有"徐福墓"，熊野浦的墓碑上原刻有"秦
徐福之墓"五字。在日本的阿须贺神社有徐福宫，
日本蓬莱山旁原有徐福祠。2005年前后，日本
考古界在神奈川县藤泽市妙善寺内（福冈家世
代墓的左侧）发现了徐福子孙墓。经过专家考
证，其墓文大意是说他们的祖先是秦朝的徐福，
以福冈为姓，取自徐福的"福"字，是为了让
子孙不忘祖先和故土。另外，韩国济州岛的中
心城市西归浦也建有徐福纪念馆。传说徐福东
渡日本西行回国，首泊瀛洲，并在瀛洲山第一
胜景正房瀑布的绝壁上，刻下了"徐福过之"
四个大字，"西归浦"之名即来源于此。

徐福的船队沿着春秋时期开辟的海上贸易
通道东渡日本，不仅是中国文化向海外的一次
大传播，也为此后更大规模的人员往来和文化
交流开拓了航路。

【丝路港口】

蓬莱　　始设于唐代的古登州府署治所
地，为山东半岛的重要出海口，由此启航到朝
鲜半岛和日本列岛距离最短，从秦朝徐福东渡
开始一直都是中国与朝鲜半岛、日本列岛交往

■中国：中国历代名楼·蓬莱阁 （1987）

■越南：中国 1999 年世界集邮展览·中国
古代建筑蓬莱阁 （1999）

的重要口岸。隋唐时在登州专设新罗馆、高丽馆以接待朝鲜半岛、日本列岛的来使。明代洪武九年
（1376 年），为适应朝鲜、日本来华人数较多的需要，将登州升格为府。清代，登州府辖一州九县，
相当于现在烟台和威海两个地区所辖的县市。"丝竹笙歌，商贾云集""舟船飞梭，商使交属"，
生动描写了古登州的繁荣景象。

■中国：大清邮政首次发行的邮资明信片（俗称"清一次片"），贴德国胶州客邮武装商船
票 5 分一枚，盖销胶州湾邮戳，青岛寄德国

1. 东海航线北道：从山东半岛港口群起航

根据历史记载，山东半岛与海外的交往可以追溯到夏商时期。史书记载，商纣王的叔父箕子在商朝灭亡之后，带着商代的礼仪和制度到了朝鲜半岛北部。春秋战国时期，各诸侯国如齐、吴、越、楚、燕、赵等出于政治、经济的利益考量，分别与域外国家做起生意。春秋时期的齐国就非常重视与海外的商业活动，以对外通商作为发展国家的一项重要措施，开辟了从山东半岛沿海起航，东通朝鲜半岛的海上贸易之路，开政府倡导和组织海外贸易的先河。考古资料证实，来自齐国的物品主要发现于朝鲜半岛南部的今韩国境内，而在朝鲜半岛北部则主要是来自燕国和赵国的物品。这说明战国时期燕、赵、齐三国与朝鲜半岛交往所走路线是不同的。燕国和赵国多走陆路，从北部进入朝鲜半岛；而齐国走的是海路，多经庙岛群岛，循海岸线从朝鲜半岛南部西海岸进入今韩国境内，这是一条相对安全又便捷的航路。

据西汉司马迁著《史记》记载，公元前219年至公元前210年，秦始皇曾两次派徐福率领童男、童女、船员、百工约3000人东渡日本求取长生不老药。近年来，中韩日三国学者从考古学、历史学、航海学、民俗学等多学科对徐福船队的去向进行了全面探索，其从山东半岛启航到朝鲜半岛，再由朝鲜半岛南下至日本列岛的东渡路线已成为学者们的共识。早在西汉，日本倭人就通过朝鲜半岛与汉朝有了交往。从隋朝开始，日本派遣大型文化使团到中国学习。日本早期"遣唐使"到中国的航海路线主要是沿朝鲜半岛的西岸北行，再沿辽东半岛东南岸南行，跨过渤海湾后在山东半岛的

■中国（清）：海港风光图
烟台商埠邮票

■中国（德国胶州湾租借地邮局）：专用封口纸 （1910）

胶州湾位于山东半岛南部，有南胶河注入，湾口窄但内域较宽，为伸入内陆的半封闭性海湾，天然航道水深10至15米。青岛港位于湾口北部，是黄海沿岸水运枢纽，是山东省及中原部分地区重要的海上通道之一，也是朝鲜半岛和日本列岛进入中国大陆距离最近的停泊港。宋代在胶州湾板桥镇设市舶司，为长江以北唯一对外贸易口岸。

登州登陆，再由陆路向西前往洛阳、长安。这条航线大部分是沿海岸航行，比较安全。670年到760年，新罗控制了朝鲜半岛，日本只能改从九州岛南下，沿种子岛、屋久岛、奄美诸岛，然后向西北横跨东海，最后在扬州登陆。这条航线主要航行于渺茫无边的东海上，危险性较大。760年以后，航行路线改由九州西边的五岛列岛西南横渡东海，在明州（今宁波）登陆，然后转京杭大运河北上。

唐代，朝鲜半岛上的高丽、百济和新罗与中国都有密切来往。双方互遣使节，不断从陆海两路往来。唐代诗人钱起曾作《送陆珽侍御使新罗》，"受命辞云陛，倾城送使臣"，说的就是送别出使新罗使节的事。新罗王不断派遣使臣带着珍贵礼物来到长安，唐朝也经常给新罗以精美丝织品等作为答赠。新罗还派了大批留学生来长安学习，在唐朝的外国留学生中，以新罗人最多，他们还参加科举考试。新罗留学生回国时带去许多中国的文化典籍，唐代的典章制度和儒家文化直接影响了朝鲜半岛文化。其中，比较知名者有崔致远，被称为韩国的儒学之宗。

唐朝同朝鲜半岛的贸易往来也很繁盛，新罗商人来唐贸易的很多，北起登州（今山东蓬莱）、莱州（今山东莱州），南到楚州（今江苏淮安）、扬州，都有他们的足迹。登州、楚州有新罗馆，莱州等地有新罗坊，是新罗人集中侨居的地方。新罗商人给唐朝带来牛、马、苎麻布、人参等，从唐朝贩走丝绸、茶叶、瓷器、药材、书籍等，新罗物产居唐朝进口的首位。

■中国（清）：烟台商埠邮票第3版

■中国："清一次片"，贴蟠龙邮票，盖销烟台小圆戳（中英文邮政日戳），经上海法国客邮局（法国在中国开办的邮政机构）寄德国

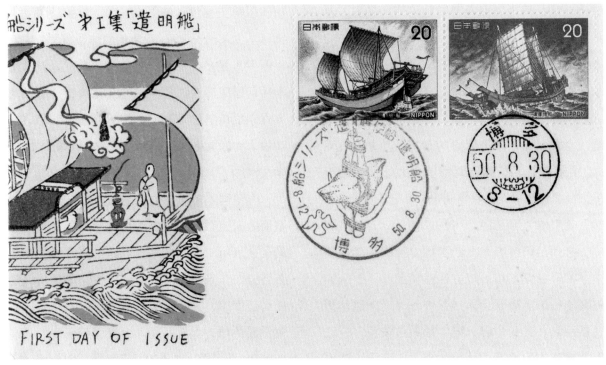

■日本：船（第一组，遣唐使船、遣明使船） 首日封 （1975）

630—894 年，日本曾 13 次正式派遣使节到唐朝。遣唐使团不仅带走大量的中国文物、书籍和日用品，也带走中国的文化、宗教、典章制度等。在中日两国历史上留下了赫赫名声的一些人物和大量的文化遗存多与遣唐使制度有关。

■日本：名古屋进口博览会 首日封 （1985）

【丝路驿站】

奈良　在 710 至 784 年是日本的首都，时称"平城京"。隋唐时代，它和大阪、长崎、九州和朝鲜半岛的釜山等港口城市已经通航中国的山东半岛和江浙沿海港口群。其中，奈良是与中国联系最为密切的城市之一，它与中国文化有着千丝万缕的联系。日本自隋朝以来屡次派遣的访问团多从奈良出发；始于 710 年的"平城京"都城规划建设是仿效唐代的长安城；唐代高僧鉴真东渡日本后主持建造唐招提寺并在奈良创律宗；历史上西方和中国的文化、艺术、建筑、纺织技术等通过海上丝绸之路传到奈良，并影响日本，日本许多国宝级重要文化遗产如东大寺、法隆寺为首的佛教建筑、佛像雕刻以及高松冢历史文物等多带有汉唐遗风。

【丝路胜迹】

高松冢位于奈良县高市郡明日香村，据考证墓主人为 7 世纪后期的日本天武天皇，1972 年发掘。该墓室壁画按中国文化传统绘有"四灵"图，即东青龙、西白虎、南朱雀、北玄武。此外，东西两壁各绘有四组（每组四人）的男女官侍从像，手执华盖、圆羽、如意、拂子等器物。从画中人物的装束、手持物品以及绘于顶棚上精度极高的二十八星宿图等来看，它的内容和画风均受中国唐朝文化的影响。

此外，墓主人天武天皇一向自认为系刘汉王室后裔，故效仿汉高祖刘邦，自称龙子，也用赤旗。墓内的陪葬品发现有海兽（海马）葡萄镜，为天武生前喜好之物，传说海马为龙的落胤之子，故此镜实为龙马意识的表征。高松冢文物，系中日文化交流的直接证物，其精美壁画曾引起日本全社会的轰动，被奉为"国宝"。

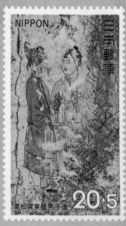

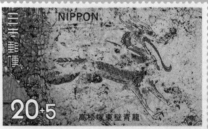

■日本：高松冢壁画　高松冢古墓保存基金附捐邮票　（1973）

2. 东海航线南道：从江浙沿海港口群起航

根据史书记载，郑和七下西洋船队均从南京龙江港启航，经江苏太仓刘家港（为历次集结出海启航点）编队集结出海，主要路径大致如下：

第一次下西洋。明朝永乐三年六月十五日（1405年7月11日），郑和奉明成祖朱棣命令与王景弘组织船队首次下西洋，驶向福建长乐太平港驻泊等候东北季风到来。冬天，郑和率船队从福建闽江口五虎门开洋远航，经南中国海域，先后到达占城（今越南中南部）、爪哇（今印度尼西亚爪哇岛）、满剌加（今马来西亚马六甲，郑和在此地建造仓库，存储钱粮货物和驻军等候季风，相当于中转站）和印度尼西亚苏门答腊岛的旧港（今巨港）、阿鲁、南巫里等地，然后从印度洋到达锡兰（今斯里兰卡）、小葛兰（今印度奎隆）、柯枝（今印度科钦）、古里（今印度卡利卡特，印度和阿拉伯人的贸易中心，郑和于此建立补给中转站），并在古里立碑纪念。1407年10月2日，郑和船队回国。

第二次下西洋。永乐五年九月十三日（1407年10月13日），郑和船队启航。这次远航主要是护送外国使节回国。出访占城、浡泥、暹罗（今泰国）、真腊（今柬埔寨）、爪哇、满剌加、锡兰、柯枝、古里等国家和地区。在锡兰加勒城向佛寺布施了一批金、银、丝绢、香油，并立《布施锡兰山佛寺碑》，此碑为两国友谊之见证。郑和船队于1409年夏季回国。

第三次下西洋。永乐七年九月（1409年10月），郑和船队启航。船队到达占城后，郑和派出一支分队驶向暹罗，大船队则从占城到真腊、爪哇、淡马锡（今新加坡）、满剌加，经阿鲁、苏门答腊、南巫里到锡兰。在锡兰另派出一支分船队到加异勒、阿拨把丹和甘巴里。郑和亲率大船队去小葛兰、柯枝，最后抵古里，于1411年7月6日回国。

第四次下西洋。永乐十一年（1413年）十一月，郑和船队启航。船队到达占城后，郑和派出一支分船队到彭亨和急兰丹（均在今马来半岛上），主船队驶往爪哇、旧港、满剌加、阿鲁，在苏门答腊派出第二支分船队到溜山（今马尔代夫群岛）。主船队到达锡兰后，派出第三支分船队到加异勒，而主船队驶向古里，由古里航向忽鲁谟斯（在今伊朗东南米纳布附近，霍尔木兹岛北岸，扼波斯湾出口处），然后绕过阿拉伯半岛，首航东非麻林（今肯尼亚马林迪），并进入亚丁湾到达红海东岸秩达（吉达）港。永乐十三年七月八日（1415年8月12日）郑和船队回国，途经溜山，后溜山成为郑和船队赴东非的重要补给站。同年11月，麻林国派出使团，向永乐帝进献长颈鹿。

第五次下西洋。永乐十四年十二月十日（1416年12月28日），郑和船队启航，主要任务是护送十九国使臣回国。先后到达占城、爪哇、彭亨、旧港、满剌加、苏门答腊、南巫里、锡兰、沙里湾尼（今印度半岛南端东海岸）、柯枝、古里。船队到达锡兰时派出一支分船队驶向溜山，然后由溜山西行到达非洲东海岸的木骨都束（今索马里摩加迪沙）、卜剌哇（今索马里境内）、麻林。主船队到古里后又分两路，一支船队驶向阿拉伯半岛的祖法儿、阿丹和剌撒（今也门境内），一支船队直达忽鲁谟斯。1419年8月8日，郑和船队回国。

第六次下西洋。永乐十九年正月三十日

（1421年3月3日），明成祖命令郑和送十六国使臣回国。到达的国家及地区有占城、暹罗、忽鲁谟斯、阿丹、祖法儿、剌撒、卜剌哇、木骨都束、竹步（今索马里朱巴河）、麻林、古里、柯枝、加异勒、锡兰山、溜山、南巫里、苏门答腊、阿鲁、满剌加、甘巴里、慢八撒（今肯尼亚的蒙巴萨）。1422年9月3日，郑和船队回国。

第七次下西洋。宣德六年（1431年）十二月初九，郑和船队经占城、爪哇、旧港、满剌加、苏门答腊、锡兰山的别罗里港到古里、忽鲁谟斯、祖法儿、木骨都束、竹步，再向南到达非洲南端接近莫桑比克海峡。另据郑和随从翻译马欢的纪实体著作《瀛涯胜览》记录，郑和派出马欢等7人赴天方（麦加）朝圣，然后返航。当船队返航到古里附近时，郑和因劳累过度，于宣德八年（1433年）四月初在印度古里逝世。1433年7月22日，郑和船队回到南京。

【丝路港口】

南京 地理上通江达海，历史上长期是中国南方的政治文化中心，是国际来客经海路进入中国的目的地之一，船只停泊地就在石头城码头（今已辟为南京石头城遗址公园）。

早在魏晋南北朝时期，天竺（古印度）已有大批僧侣从海路经交趾（今越南北部）到达南京传道弘法，促成江南地区佛教的大发展。据《南史·郭祖深传》："时帝大弘释典，将以易俗，故祖深尤言其事，条以为：'都下佛寺五百余所，穷极宏丽，僧尼十余万，资产丰沃，所在郡县，不可胜言。'"唐代杜牧《江南春》有"千里莺啼绿映红，水村山郭酒旗风。南朝四百八十寺，多少楼台烟雨中"之咏，极言南北朝时江南地区佛教大兴，寺庙繁荣。这也从一个侧面说明当时国外客商、僧侣和使臣经海上丝绸之路直达南京人数之多。

明朝郑和率领庞大舰队七下西洋的航海壮举，均发端于南京。南京不仅是郑和下西洋的策源地、起终点和物资人员汇集地，也是郑和航海事业的发展中心和人生归宿地。2015年

■中国（金陵书信馆）：鼓楼 商埠邮政普通邮票第1版 （1896）

12 月，南京金陵图书馆举办"一带一路"古代地图展，其中《郑和航海图》《山海舆地全图》《四海总图》《明代东西洋航海图》等 38 幅中国古代地图，反映出海上丝绸之路的航海路径及演变历史，其中大多与南京有关。

丝绸产地主要集中在江南，而南京云锦则代表了中国丝绸纺织业的最高成就。云锦通过南京流传出国，影响着世界各地的织锦技术。

■中国（清）：南京古城明信片，加贴蟠龙邮票，盖销南京小圆戳

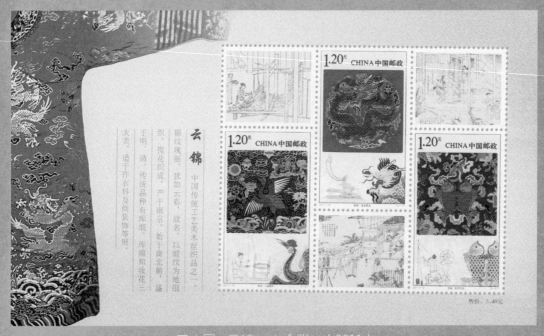

■中国：云锦 小全张 （2011）

【丝路逸事】

　　郑和的船队曾经造访过位于加里曼丹岛北部的浡泥国（即今文莱）。早在北宋太平兴国二年（977年），浡泥国就开始与中国通过海上丝绸之路进行友好往来。明洪武三年（1370年）八月，明太祖朱元璋派官员出使浡泥国。明洪武四年（1371年）八月，国王马合谟沙遣使回访。明永乐三年（1405年）冬，麻那惹加那遣使献土特产，明成祖朱棣派官封其为王。永乐六年（1408年），麻那惹加那带着妻子、弟妹、子女和使臣共150多人来访中国，明成祖以极其隆重的礼仪接待了他们。浡泥国王在南京游览月余，不幸染病，虽经御医精心调治，终因病情过重，逝于南京。明成祖遵其"希望体魄托葬中华"的遗嘱，在南京按王礼埋葬这位异邦国王，谥号"恭顺"。麻那惹加那的儿

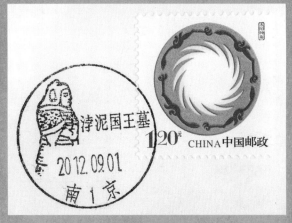

■中国：南京浡泥国王墓　风景日戳

子遐旺袭封浡泥国王。永乐十年（1412年）九月，遐旺和他的母亲又一次访问中国南京，祭扫父墓。现浡泥国王墓保存良好，并已开辟成具有文莱风格的观光景区，留下了中国—文莱海上丝绸之路交往的一段历史佳话。

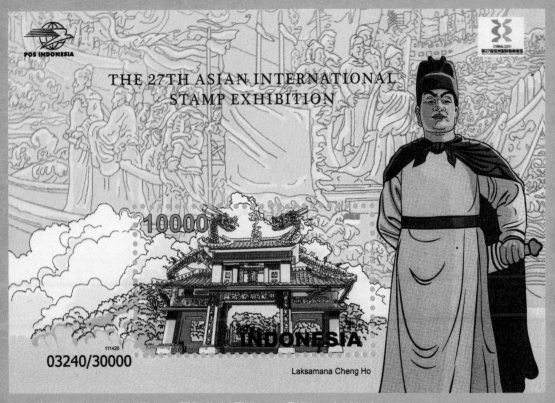

■印度尼西亚：第27届亚洲国际集邮展览　小型张　（2011）

　邮票背景图案为三宝垄郑和庙。

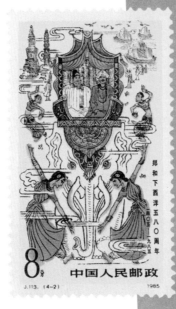
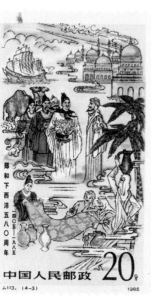
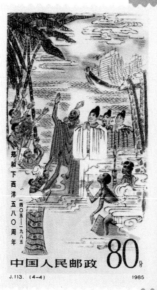

■中国：郑和下西洋五八〇周年　（1985）

郑和（1371—1433）　中国明朝航海家。原名马和，回族，云南人。因随燕王朱棣起兵有功，赐姓郑。他的祖父和父亲都到过伊斯兰教圣地麦加，故郑和幼时就对外洋情况有所了解。他先后七次奉命率领明朝船队远航，从 1405 年至 1433 年 28 年间遍访亚非 30 多个国家和地区，最远到达非洲东海岸，比哥伦布、达·伽马的航行要早半个多世纪。郑和七下西洋，开辟了中国与亚非各国的经济文化和外交联系。郑和每到一地，都向当地民众教授种植稻谷、植桑养蚕、栽培茶叶等多种农业知识和生活技能，并以中国产丝绸、陶瓷、金银铁器等物品与当地进行特产交换，促进了中国与亚非各国的经济和文化交流。郑和七下西洋，时间跨度之长，船队规模之大，航程之遥远，组织之严密，技术之高超都是前所未有的。郑和船队多达 250 艘大型船只，最大长约 150 米，宽约 60 米，可容 1000 人，每次船队人员在 25000 名以上，而哥伦布船队第一次航行时只有 3 艘帆船，其中最大的排水量不到 250 吨，共有水手约 88 名；达·伽马船队只有 4 艘船，其中最大的排水量只有 120 吨，船员约 160 人；麦哲伦船队共有 5 艘船，最大的排水量只有 130 吨。

1985 年是郑和下西洋 580 周年，中国人民邮政特别发行了一套四枚纪念邮票。设计者以工笔兼写意的创作手法，生动细致地描绘了郑和下西洋这一世界航海史上的壮举，展现了浓郁的异域风情。第一图

"伟大的航海家郑和"，画面为头戴内使乌纱、身着金色团龙绣袍的郑和，手持航海图，目光炯炯凝视远方，其身后是风云变幻的茫茫大海。第二图"和平的使者"，画面展现了印度官员陪同郑和乘象游览、民众载歌载舞欢迎的场面。背景是印度的古建筑和船队。第三图"贸易与文化交流"，画面为郑和船队与阿拉伯地区通商的情形。史载郑和船队曾到达"祖法儿""阿丹""天方"等阿拉伯地区。邮票的画面建筑、服装、道具等都实有所据，如丝绸采用了明代黄地缠枝花缎的图案。第四图"航海史上的壮举"，画面为郑和到达东非的情形，皓月当空，祥鹿欢欣，瑞云霭霭，月明风清，非洲人民热烈欢迎来自东方的使者。

2005年是郑和下西洋600周年，中国邮政、中国香港邮政和中国澳门邮政于6月28日联合发行同一主题的邮票。中国邮政发行的郑和邮票包括三枚邮票和一枚小型张。第一图"郑和像"直接采用明刻本《三宝太监西洋记通俗演义》中的郑和绣像，背景为南京皇宫；第二图"睦邻友好"选取马来西亚马六甲青云亭、马来西亚槟城三宝宫前牌楼、印度尼西亚三宝垄三宝公庙三座海外为纪念郑和而修筑的庙宇来表现

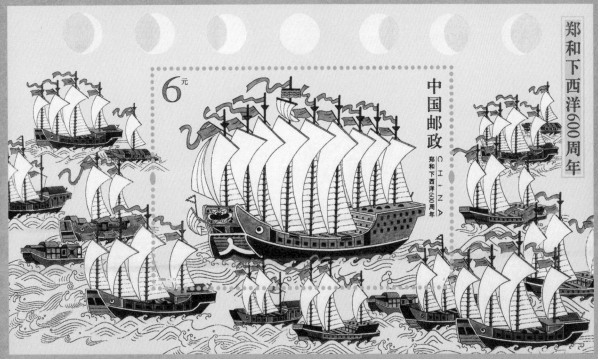

■中国：郑和下西洋600周年 （2005）

睦邻友好的丝路精神，背景衬以折页式的《郑和航海图》；第三图"科学航海"表现明代水罗盘及郑和下西洋所绘的《牵星过洋图》。小型张为郑和船队，展现了郑和下西洋波澜壮阔的航海画卷。邮票在艺术处理和表现手法上借鉴了中国传统木版画的艺术形式，并在此基础上融入了现代设计理念，构图和色彩的处理简洁、明快，又突出表现了郑和下西洋的时代背景。

另外，新加坡、马来西亚、泰国等国家的邮政部门也发行了郑和邮票。多个国家和地区同时发行同一主题的纪念邮票，在世界邮政史上是非常罕见的。

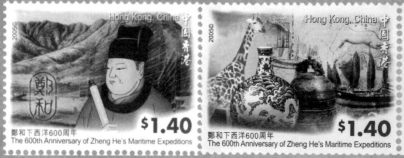
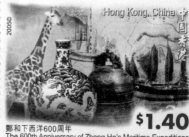
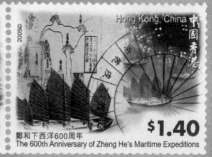

■中国香港：郑和下西洋 600 周年 （2005）

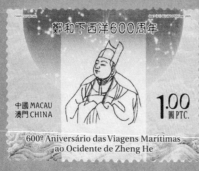
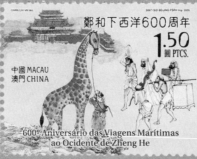
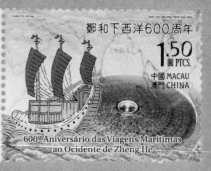

■中国澳门：郑和下西洋 600 周年 （2005）

■几内亚：郑和下西洋 （2008）

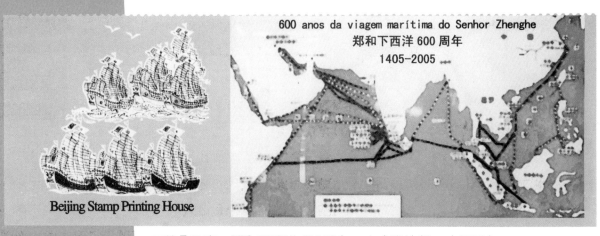

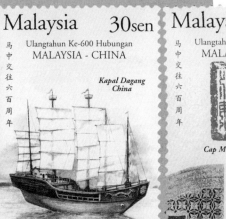
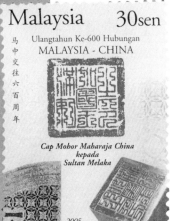
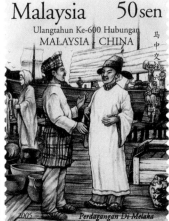

■莫桑比克：郑和下西洋600周年　小全张边纸　（2005）

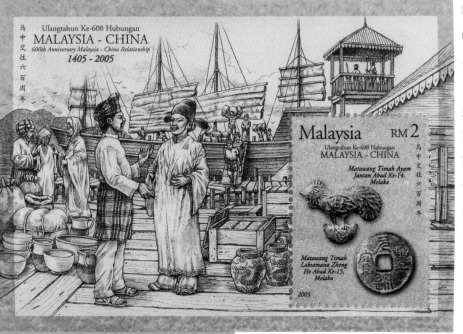

■马来西亚：郑和下西洋600周年及马中交往600周年（2005）

邮票图案分别为中国商船、明朝皇帝赠送给马六甲苏丹的汉字玉玺印章、马中商人进行贸易商谈场景、18世纪末中国出口到马来西亚的订烧瓷器——凤戏牡丹图五彩瓷盘。小型张邮票为马六甲13—15世纪使用的两种钱币，小型张边纸图案与50分邮票的图案相同。

■ 马达加斯加：中国航海家郑和　小型张
（1997）

■ 中国：扬州东关古渡　个性化专用邮票附票
（2009）

东关古渡是扬州海上丝绸之路的启航地。

郑和七下西洋，旨在宣传大明皇朝与世界各国和平共处、发展贸易，返程时允许外国使节随同来中国访问，并为护送亚非各国来华使者返回本国而组织远洋船队，反映了大明皇朝不以大国凌人的和平心愿。1498年，葡萄牙航海家达·伽马绕过好望角到达今肯尼亚马林迪，建立了葡萄牙在东非的第一个据点，遭到当地人民的强烈反对，蒙巴萨一度被称为"战争之岛"。而郑和当年远航所到之处都是进行贸易和文化交流，建立和平友好关系，受到各国政府和人民的热烈欢迎，促进了海上丝绸之路的畅通，影响至为深远。郑和是伟大的航海家、杰出的外交家，是人类和平的使者！

【丝路港口】

扬州　濒江临海，船运发达。西汉时期就设立了官方的造船厂。唐时造船规模更大，数量更多，航程更远。扬州恰好位于长江与京杭大运河交汇处，南向可以进入江南运河，直达杭州；东向可以出海，直达日本或南下西洋；西向可以溯江而至湘鄂，或由九江南下洪州（今江西南昌），转由梅岭之路到达广州；北向沿着运河直抵京洛，水陆交通线路四通八达。

扬州集内陆漕运之利，商舶往来，物货丰衍，在中国历史上一直是重要的对外贸易港口城市。在唐代扬州曾经与明州（宁波）、广州、泉州

■ 莫桑比克：莫桑比克共和国—中华人民共和国建交30周年　（2005）

并称中国四大商贸港口。唐宋时代不少诗人吟咏扬州之繁荣，称其"隔海城通舶，连河市响楼"（李洞《送韦太尉自坤维除广陵》）；"江火明沙岸，云帆碍浦桥"（祖咏《泊扬子津》）；"夜桥灯火连星汉，水郭帆樯近斗牛"（李绅《宿扬州》）；"万艘龙舸绿丝间，载到扬州尽不还"（皮日休《汴河怀古二首》）。从唐代直到元、明，中国国势强盛，海陆丝绸之路活跃，外国人纷纷来到中国，扬州成为他们北上大都或南下航海的必经港口。他们或从军，或从政，或从事贸易活动，或传播宗教，还有不少人永久居留在扬州。在正史和笔记小说中可见的，不仅有西亚的大食（阿拉伯）人、波斯（伊朗）人，还有南亚的婆罗门（印度）人，东南亚的昆仑（马来西亚一带）人、占婆（越南）人，欧洲的意大利人以及来自东北亚的日本人、新罗人、高丽人。在中外文化交往中，原籍扬州或者曾经旅居扬州并且产生过重要影响的人不少。

【丝路旅人】

尼·斯·米列斯库于康熙十四年（1675年）作为俄国使节出使中国，他将在中国的考察见闻著成《中国漫记》，影响很大。摩尔多瓦首都的普希金公园中筑有他的纪念铜像，学术界甚至有人将他誉为摩尔多瓦的马可·波罗。他曾经这样描述扬州和大运河："顺大江而上，可以望见一个大洲，从这里有一条大运河直通这座美丽的城市（扬州府）。所以，这座府城是一个重要口岸，可为皇帝征得可观的税收。""这里自然景色优美，空气新鲜，土地肥沃。府城下辖十八个小城镇，离城不远挖掘了一条六十华里长的运河。运河两岸一律用白色大石块铺砌而成，工艺精美，无可比拟。"

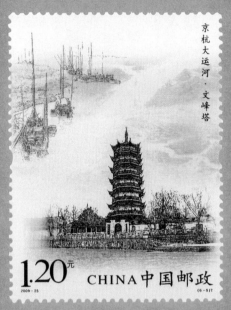

■中国：京杭大运河·文峰塔 （2009）

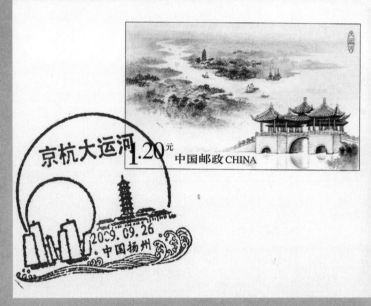

■中国：大运河扬州揽胜 普通邮资信封邮资图、邮资信封发行日纪念邮戳 （2009）

京杭大运河是海上丝绸之路出海的大动脉，没有大运河，许多内陆的物资和烧制的笨重陶瓷制品就无法启运出海。文峰塔位于扬州城南古运河东岸宝塔旁文峰寺内，扼京杭大运河之咽喉，是唐代高僧鉴真六次东渡日本起航的码头之一。

【丝路旅人】

马可·波罗（约 1254—1324），生于意大利威尼斯一个商人家庭。他的父亲尼科洛和叔叔马泰奥都是威尼斯商人。17 岁时跟随父亲和叔叔前往中国，历时约 4 年，于 1275 年到达元朝上都（今内蒙古多伦县西北），得到元世祖忽必烈的信任，以朝廷特使的身份，到各地巡察，在中国 17 年，曾访问过许多古城，到过西南部的云南和东南地区，并受元朝政府委任，在扬州供职 3 年。1292 年春天，马可·波罗和父亲、叔叔受忽必烈大汗委托，护送一位名叫阔阔真的蒙古公主从泉州出海到波斯成婚。他们趁机向大汗提出回国的请求。大汗答应他们在完成使命后，可以转路回国。回到威尼斯之后，马可·波罗在一次威尼斯和热那亚之间的海战中被俘，在监狱里口述旅行经历，由鲁思梯谦写出《马可·波罗游记》。全书以纪实的手法，记述了他在中国各地包括西域、南海等地的见闻，记载了元初的政事、战争、宫廷秘闻、节日、游猎等，尤其详细记述了元大都的经济文化、民情风俗，以及西安、开封、南京、镇江、扬州、苏州、杭州、福州、泉州等大城市和商埠的繁荣景况。它第一次较全面地向欧洲人介绍了中国发达的物质文明和精神文明，将地大物博、文教昌明的中国形象展示在世人面前。在 1324 年马可·波罗逝世前，《马可·波罗游记》已被翻译成多种欧洲文字，广为流传。西方学者莫里斯·科利思认为，《马可·波罗游记》不是一部单纯的游记，而"是一部启蒙式的作品，对于闭塞的欧洲人来说，无异于振聋发聩，为欧洲人展示了全新的知识领域和视野"。这本书的意义，在于它促进了欧洲人文的广泛复兴，大大开拓了欧洲人对于海上丝绸之路及中国的认知领域，并激起 15 世纪欧洲人为走向东方而航海探险的巨大热情。

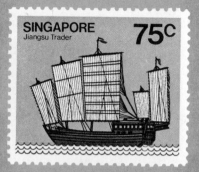

■新加坡：中世纪航行在新加坡海峡的中国江苏贸易商船（1980）

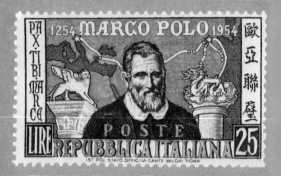

■罗马尼亚：马可·波罗（1955）

邮票背景图案为古代丝绸之路航线、地图、意大利狮子及中国宫廷龙雕。

■中国（清）：蟠龙2分邮票，盖宁波中英文全戳（邮戳盖在邮票上）

【丝路港口】

宁波　　旧称"明州"，明洪武十四年（1381年）改名宁波，是大运河最南端的出海口。早在7000年前，先民们就在这里繁衍生息，创造了灿烂的河姆渡文化。至东汉晚期，西方文化和印度佛教已通过海路传至宁波地区。早期越窑青瓷也始销往朝鲜半岛、日本列岛等地。唐长庆元年（821年）明州迁治三江口后，构建州城，兴建港口，置官办船场，修杭甬运河等一系列重大举措，使明州成为中国港口与造船最发达的地区之一，造船技术居世界领先地位。日本先后有四批次遣唐使船在明州登陆入唐，宁波与海外的交流由此逐渐频繁，明州商团崛起，越窑、龙泉等青瓷远销世界各地。

北宋时在明州设市舶司，成为中国通往日本、高丽的特定港，同时也始通东南亚诸国。两宋之际，靠北的外贸港先后为辽、金所占，受战事影响，外贸大量转移到宁波，此时宁波对外贸易在中国具有重要地位。明代宁波港是中日勘合贸易的唯一港口。清代设在宁波的浙海关是当时全国四大海关之一。

东吴至西晋时期，宁波先后建有五磊寺、普济寺、天童寺、阿育王禅寺等寺院。阿育王禅寺在宋、明期间先后被列入"天下五山"和"天下禅宗五大名山"，在宁波与海外文化交流，特别是与日本的佛教交流中占有重要地位。

■中国：阿育王禅寺　杭州湾跨海大桥普通邮资明信片加印（2007）

（三）"蜀身毒道"：从四川、云南陆路经缅甸出海

"身毒"（yuān dú），古代中国对古印度的音译。"蜀身毒道"在古代也叫"茶马古道"或"蜀布之路"，是从西南方向通往印度的交通线。该线路早在先秦时期即已形成，起点为四川成都，陆行到达云南的保山、德宏、腾冲，再从缅甸出海，过孟加拉湾直达印度半岛，或更远的波斯湾和地中海，成为联结南亚、西亚而最后到达欧洲的商贸和文化交流通道。所以，"蜀身毒道"应归入海上丝绸之路的范畴。

根据目前所能见到的文献资料，最早走这条线路的古代知名人物是秦灭蜀后南迁的蜀王子安阳王。安阳王率领兵将3万人沿着这条线路进入了越南北部红河地区，建立了瓯雒国，越南历史上又称之为"蜀朝"。

"蜀身毒道"的发现纯属偶然。这得从陆上丝绸之路的开拓者张骞说起。据《汉书·西南夷传》载，张骞出使西域归国，向武帝汇报，说他出使期间，在大夏（今阿富汗北部）见到了四川生产的蜀锦、邛竹杖等，经询问，对方说是从身毒国贩运过来的。这表明蜀地生产的丝绸被商贾长途贩运到印度，再转口贸易到中亚、西亚地区。张骞由此判断四川成都应该存在一条直通印度的商贸道路。听了张骞的汇报后，汉武帝立马就想着要"谋通身毒"，从西南方向直接打通与西方的联系。于是，公元前122年，汉武帝派张骞自蜀至夜郎（今贵州遵义市桐梓县东），意图游说当地武装集团首领让道通路。但当时云贵地区的地方势力为垄断中印贸易，并不理睬代表汉朝政府派来的张骞，

■ 中国：中国古塔建筑艺术·大理千寻塔 （1958）

致使张骞无功而返。虽经此挫折，汉武帝并未放弃。公元前109年，汉武帝派兵前往镇压，亦未能通。东汉永平十二年（69年），汉朝在滇西边隅设置永昌郡，乃得与缅甸、印度直接交往。至此，西南通往世界的"蜀身毒道"才一路贯通，至清代仍然盛行。

这一段历史说明，早在张骞尚未凿通西域、开辟西北丝绸之路以前，西南的先民们就已开发了一条自四川成都至滇池沿岸，经大理、保山、腾冲进入缅甸，出海远达印度的"蜀身毒道"。

在交通极不发达的上古时代，"蜀身毒道"是西方世界进入中国的一条便捷道路。其中，大理古城是"蜀身毒道"商贸往来的必经之路。

外来文化在多个方面对云南、四川等地产生重要影响。建于唐代南诏时期的大理崇圣寺，经历代扩建，到宋代大理国时期达到了巅峰。庞大的佛教寺庙群，使大理成为一个典型的"佛都"，吸引了无数东南亚的朝圣者。在南诏国和大理国时期，藏传佛教、印度密教和中原地区的禅宗等宗教文化在大理得以交会和融合。因此大理被社会学家称作"亚洲文化十字路口上的古都"。

■中国：大理风光·崇圣寺三塔 （2000）

■中国：大理古城南门城楼 普通邮资明信片
邮资图、明信片发行首日风景日戳 （2004）

位于四川平原的三星堆古城和金沙遗址是
商周时期早期蜀文化的遗存。金沙遗址出土象
牙数百根有 1 吨多，金、铜、玉器 2000 余件。
考古学家普遍认为这两个古代遗址都是西方人
通过"蜀身毒道"进入四川创造的异域文明。
一是这两个地方的出土文物呈现出与中原不同
的风格，高鼻深目阔嘴、脸上戴着黄金面具、
手里拿着权杖的青铜人形雕塑，散发着异域文
明的气息。二是大量作为货币使用的环纹海贝。
其来源可能是中国东南沿海或印度洋海域，印
度洋海域的海贝就是顺着"蜀身毒道"而来的。
三是大量的象牙非川蜀之地所产，而应来自印
度半岛。四是中日美三国学者经对三星堆以及
殷墟商王武丁之妻妇好墓中的青铜器做铅同位
素比较测定，发现它们均具有高放射性，证实
其冶炼铜矿全部来源于云南会泽（会泽在史书
中频频出现，全赖铜矿之功）。五是考古文物
中还有一个尚未引起人们注意的飞鸟形象，其
正是印度佛教流行的金翅鸟形象，同大理崇圣
寺的特殊标志——金翅鸟相一致。至于太阳神
鸟金箔的发现，更是中国文化史上的一件大事。
太阳神鸟金箔于 2001 年出土于四川成都金沙

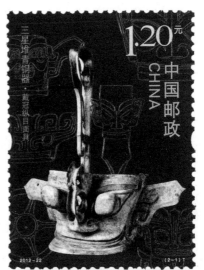

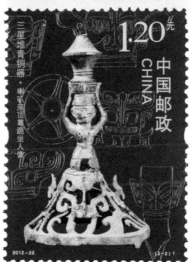

■中国：三星堆青铜器 （2012）

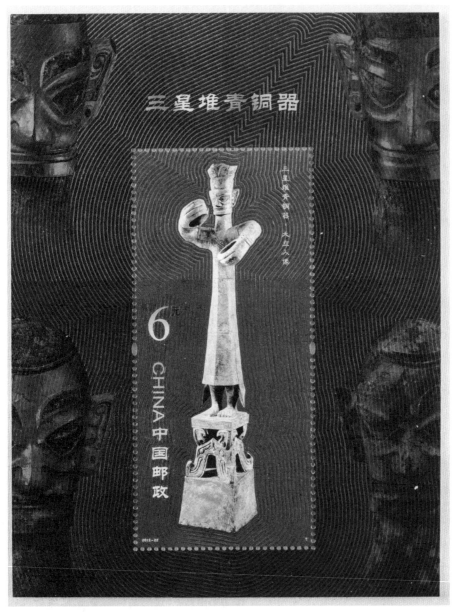

■中国：三星堆青铜
器 小型张 （2012）

遗址，属商代晚期作品，整个金饰呈一圆环形状，金饰上有复杂的镂空图
案，分内外两层，内层等距分布有 12 条旋转的齿状光芒；外层图案围绕
着内层图案，由 4 只相同的朝逆时针飞行的鸟组成。4 只鸟首足前后相接，
朝同一方向飞行，与内层漩涡旋转方向相反。殷人也有相似的太阳神崇拜，
但金沙遗址文物出土以后，环形神鸟（太阳神）崇拜究竟是中原自产还是
舶来品，尚有待人们去探索研究。

　　丰富的出土文物展现了古蜀文明的极度繁荣，甚至完全超出人们的想
象。从中也可看出，三星堆和金沙在古代曾是一个繁荣的、具有多种功能
的古城。它们既是"蜀布之路"的起点，又是商贾来往的中心。它们虽地
处内陆，但在殷商时期已有通往南亚、印度洋海域的商道。质地轻柔细滑

的蜀布行销海外，深受外族喜爱。外商千里迢迢，由"蜀身毒道"进入三星堆—金沙古城行商，他们带来了珍贵的海贝、象牙以交换蜀布，无数海贝就这样落在了这里，原始的贸易最终使这里变成了财富的天堂。

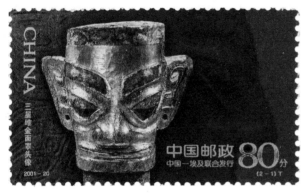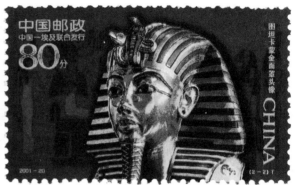

■中国—埃及：古代金面罩头像·三星堆金面罩头像、图坦卡蒙金面罩头像　（2001）

1993年，奥地利考古学家在一具古埃及女性木乃伊头发中发现了一束丝绸。这具木乃伊同属古埃及二十一王朝，相当于中国的商周时代。商周之际的中国是世界上唯一的丝绸出产地，而当时中原的丝织业远不能与古蜀国相比。因此，埃及木乃伊头发中的丝绸会不会就是蜀地产品？当然，这只是一种联想。

■中国：太阳神鸟个性化邮票首日邮简，盖销文物出土地成都金沙遗址风景日戳，实寄台湾　（2007）

120 年，掸（shàn）国（古国名，故地在今滇、缅边境）国王献大秦（罗马帝国）幻人于汉廷。说明埃及人已接触缅甸并进入中国，即所谓"掸国西南通大秦"，大秦幻人"能变化吐火，自支解，易牛马头，又善跳丸，数乃至千。自言我海西人"。所谓"海西—大秦幻人"，即指来自西方的埃及魔术师。

11 世纪，缅甸出现了统一伊洛瓦底江流域的强大的缅甸蒲甘王朝。1106 年蒲甘国遣使入贡，正式与宋王朝建立关系，通过"蜀身毒道"推进的东西方文化交流出现了一个新的局面。

■缅甸：皇家游艇　加盖"公事"文字　（1939）

缅甸

缅甸西南临安达曼海和孟加拉湾，西北与印度和孟加拉国为邻，东北与中国接壤，东南与泰国、老挝接壤，是中国中西部地区出海的便捷通道。7—9 世纪，中国正当强大的唐王朝时期，在云南则有统一的南诏地方政权，而缅甸的骠国也正处于兴盛时期。中缅交往出现双边关系史上的第一个高潮。云南与缅甸、印

■缅甸：泛美航空公司缅甸仰光至美国加利福尼亚州圣弗朗西斯科（旧金山）首航实寄封，贴缅甸风情——皇宫、佛座、农耕、神鸟邮票　（1953）

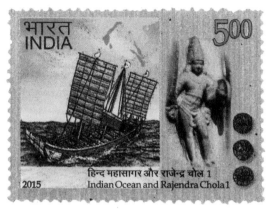

■印度：印度洋古代航船 （2015）

度的通道在汉代初步形成的滇缅印道的基础上又有较大的发展，形成了三条通往天竺（印度）的道路。

"蜀身毒道"的鼎盛期在先秦时代，自从秦灭古蜀，安阳王南迁越南建国后，再加上云南南诏国建立地方政权，人为阻隔域外人员来华，这条路渐渐地少了西方人的来往，当年的栈道也少了人马的喧嚣。直到缅甸蒲甘王朝与宋王朝建立外交关系后，"蜀身毒道"才又焕发了新的活力。

秦汉时印度亚洲棉传入中国，既有经海路进入两广、福建沿海的，也有走"蜀身毒道"，经缅甸进入云南，再向中原扩展的。

印度

印度是世界四大文明古国之一，公元前 2500 年至公元前 1500 年创造了印度河文明。中国同印度的往来，史书上最早的记载是在汉代。事实上，中印之间很早就以"丝"为媒密切地联系在一起。根据考古文物和史籍记载，3000 年前，希腊人、罗马人已经使用了中国丝绸。他们获得丝绸的可能途径有三种。

一是派出商队从陆上丝绸之路前往中亚市场甚至金山（即阿尔泰山）北侧进行采购。

二是中国商人通过海上丝绸之路运送丝绸、瓷器来到印度，印度商人再把丝绸、瓷器经过红海运往阿拉伯半岛、叙利亚阿勒颇等集散市场、埃及的亚历山大港，或经波斯湾进入两河流域到达安条克，再由希腊、罗马商人从埃及的亚历山大、加沙等港口经地中海运往希腊、罗马帝国的大小城邦。

三是古罗马人直接派出商船到印度、斯里兰卡进行采购。据公元前 1 世纪的古希腊地理学家斯特拉波在《地理学》一书中记载，当时罗马帝国每年驶往印度的船只达 120 艘之多。"二战"后，考古学家在印度东海岸的阿里卡梅杜发现一个古港，那里出土了大量古罗马钱币和陶器，说明罗马人的商船很早就已到

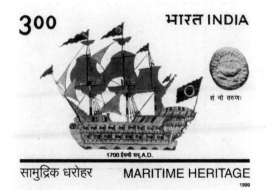

■印度：公元前 2200 年的航船模型、公元 1700 年的航船模型 （1999）

达印度东海岸。这些文物史料说明，西方世界很早前已通过印度接触了中国丝绸和东方文明。

中国古籍记载中印通航的是《汉书·地理志》。汉武帝（前141—前87年在位）时，中印两国海上交通已经畅通。他在平定南越国之乱后，设交趾七郡，以通外国。其时，"有黄支国……自武帝以来皆献见"，汉之使节亦曾到达黄支。黄支即今印度金奈的甘吉布勒姆。中印之间的人员来往，除了使者、商贾，还有佛教人员。西汉末年为佛教传入中国之始。唐朝，双方不断遣使通好。641年，天竺国王尸罗逸多（戒日王）"遣使入朝"。唐太宗也一再派王玄策等出使天竺。高宗、武则天、玄宗时使臣往来不绝，经常互赠礼物，双方经济文化交流频繁。647年，天竺摩揭陀国遣使来中国"献波罗树，树类白杨"。随即，唐太宗派人到天竺学习熬糖法。印度的医学、天文历法、音乐、舞蹈、绘画和建筑艺术等，在唐朝时传入中国。孙思邈的《千金方》引用了天竺医学家的理论和天竺药物。天竺天文学家瞿昙罗曾担任唐朝太史，并编写《九执历》。僧一行改订历法，参考过《九执历》。唐朝十部乐中有天竺乐，唐《秦王破阵乐》在天竺也很受欢迎。

【丝路逸事】

在罗马人尚未掌握印度洋季风规律之前，西方航船一般只能出红海沿阿曼海岸（因波斯湾为波斯帝国实际掌控，罗马人只能绕道而行）向印度半岛海岸缓缓航行。大约在公元前5世纪至公元前1世纪，罗马人开始逐渐掌握印度洋季风规律，从印度洋海面直航的船只逐渐增多。海商们从埃及出发，大约需要花费3个月的时间，于10月份到达印度，在那里逗留到第二年4月，再利用季风返回。

【丝路驿站】

马德拉斯即今天的金奈，濒临孟加拉湾，19世纪时是印度南部的最大港口，为中国海上丝绸之路通往印度、斯里兰卡和波斯湾的必经之地，在海上丝绸之路中具有重要的枢纽地位。

默哈伯利布勒姆曾是康契普拉姆王国的首都，濒临孟加拉湾，距马德拉斯只有70千米，一度是繁荣的海港，考古发现过

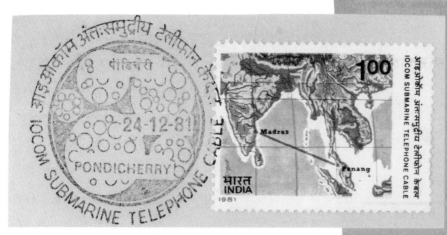

■印度：马德拉斯港开通海底电话电缆　首日封剪片　（1981）

□印度：默哈伯利布勒姆古迹群

中国、波斯和罗马的古币。默哈伯利布勒姆以其独特的海滨庙宇群和露天浅浮雕群闻名于世，石雕为 7—8 世纪帕那瓦王朝国王们沿着孟加拉湾科罗曼德尔海岸开辟建设，庙宇展现出帕那瓦文化没落时期的艺术风格，其中特别著名的有战车形的庙宇，许多雕刻表现信徒们对湿婆神的崇拜。

孟买濒临阿拉伯海，是印度最大的海港，各种印度花布、麻纱以及从中国进口的丝绸、茶叶大多从这里输出。许多西方人沿着海上丝绸之路进入中国，一般会选择孟买做短期逗留。"印度门"是为纪念英国国王乔治五世 1911 年访印在此登陆而建造的。这座古吉拉特式的宏伟建筑兼有伊斯兰教和印度教的建筑特色，现为孟买市的标志。

■ 印度：1989 世界集邮展览·班加罗尔邮政总局、孟买 （1988）

■ 印度：乔治五世登基 25 周年·孟买 印度门 （1935）

■ 印度：班加罗尔首届亚洲国际 集邮展览·孟买的巴拉德码头 （1977）

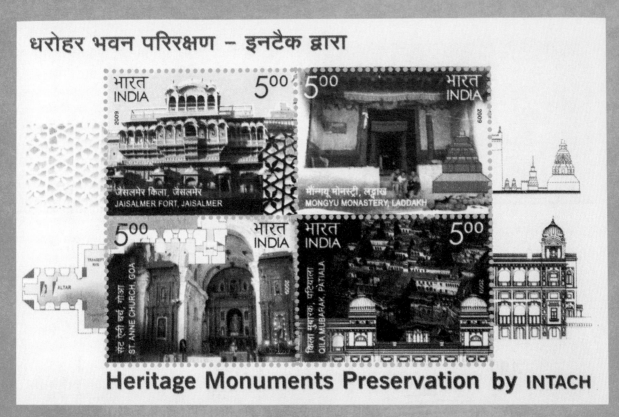

धरोहर भवन परिरक्षण - इनटैक द्वारा

Heritage Monuments Preservation by INTACH

■印度：保护历史建筑·杰伊瑟尔梅尔堡/拉达克的喇嘛寺/果阿圣安妮教堂/帕蒂亚拉的吉拉·穆巴拉克堡　小全张　（2009）

【丝路驿站】

　　果阿位于印度西岸，濒临阿拉伯海。1498 年，葡萄牙人达·伽马开辟了以果阿为起点到欧洲的达·伽马航线，果阿成为海上丝绸之路的枢纽，是里斯本到澳门航线的中转站，是西方人进入南亚大陆的最前沿海港。16—18 世纪，东西方各种物资在这里装卸上船，转运到欧洲或东南亚和中国，印度的商人、葡萄牙的移民、欧洲的传教士，汇聚在这个被誉为"东方罗马，黄金果阿"的大都市。利玛窦曾经述说他在果阿看到的商业繁荣和东方大港风景，这种远比希腊和罗马文明更为古老的文明使他极为震惊。

　　印度东部城市亨比（意即胜利城），自 13 世纪以来一直是个繁华的港口城市，在 14 至 17 世纪维贾亚纳加尔王国统治时代达到顶峰。其财富来源于对香料贸易和棉花业的控制，维贾亚纳加尔王国是印度洋的海上贸易大国，与东南亚地区及中国、地中海沿岸各国有着密切的贸易关系，曾是南亚最大的丝绸和宝石贸

■印度：亨比古迹群建筑毗奢耶那伽罗 小型张（2011）

易市场，集市繁荣，绫罗绸缎琳琅满目，各式珠宝钻石应有尽有，世界客商摩肩接踵。大宗出口商品有印度细棉布、细罗纱、印染纺织品、靛蓝、胡椒、蔗糖，输入主要是黄金、中国丝绸和陶瓷。葡萄牙海上贸易的兴盛在很大程度上依靠与维贾亚纳加尔的贸易关系。享誉世界的德拉威庙宇雕塑中就有着商人贸易的世俗图，说明当时的海上丝绸贸易影响比较普遍。郑和曾多次率船队到达维贾亚纳加尔王国，王国也曾派使者回访。

（四）闽南南海道：从漳州、泉州、福州起航

　　闽南南海道是指从漳州、泉州、福州等东南沿海港口起航，经南海过马六甲海峡西出的海洋商道。

　　闽南地区拥有众多的港口群、繁荣的造船工业、畅通的内河运输网络和完善的港口设施，是商船西出南海或北上东海进入中国腹地及东北亚的必经之地，是南海丝路航线最为热络的东南沿海枢纽。特别是宋、元以来，泉州港、漳州港崛起，成为中国对外贸易的领头港，无论是中国商船抑或外国商船，从闽南地区港口均可直航目标港而无须借助其他沿海港口。1604—1635年，日本德川幕府给商人颁发"异国渡海朱印状"，推动航海贸易。御朱印船多在福建定做，在福建沿海港口采购中国丝绸、陶瓷、茶叶、铁器等特产，通过南海直航中南半岛和马来半岛，专做东南亚各国计19个地区大部分港口的生意，形成以福建沿海港口为中枢通航南洋的"日本—闽南—东南亚"贸易航线。16世纪开启的由漳州月港经菲律宾吕宋岛开往美洲

■日本：御朱印船、天地丸　首日封邮戳实寄
封剪片　（1975）

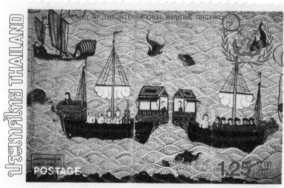

■泰国：国际海事组织成立25周年·在海上
进行贸易活动的中国福建商船　（1983）

■中国（中华民国）：帆船2分邮资明信片，福建福州寄日本东京

的太平洋贸易航线，也是首创的。因此，海上丝绸之路的"闽南南海道"也就成为专属航线，或者说是一种远洋贸易常态。

闽南地区拥有充足的物资供给，形成独立自主的对外贸易体系。明代王世懋在《闽部疏》记载："凡福之绸丝、漳之纱绢、泉之蓝（靛青），福延之铁、福漳之橘、福兴之荔枝、泉漳之糖、顺昌之纸，无日不走分水岭及浦城小关，下吴越如流水，其航大海而去者，尤不可计，皆衣被天下。"这反映了明朝闽南地区与内陆省份以及国外的贸易繁盛情况。闽南地区大量输出的丝、茶、瓷、药等物产，进入国际市场，让世界了解中国，同时也开阔了国人的视野，带动了中外的文化、经济交流。

闽南地区的人大多说闽南话。魏晋南北朝的历史朝代变更、中原地区的多次战乱、北方民族的野蛮入侵，导致中原汉人不断避难入闽，他们带来的河洛话等北方话与原百越土著民族语言相结合，形成了现在流行的闽南话。而随着海上丝绸之路的兴旺发达，闽南地区人口不断向外流动，民众常常航行南海经商、捕鱼或务工，他们客居南洋诸国，从事多种职业，分布极广。据统计，海内外使用闽南方言的人数超过4000万，在海内外形成了特殊的闽南文化。其普及范围之广、内涵之丰富、影响之深远，是其他类型文化难以比拟的。

随着海上丝绸之路的繁荣，闽人为了谋生和发展，从家乡带着丝绸、陶瓷、茶叶、手工艺品等特产搭上商船从福州出发，漂洋过海，将这些商品销往世界各地，创造了东渡日本、北达欧亚、西至南北美洲、南抵东南亚各国的辉煌历史。据不完全统计，聚居在印尼、马来西亚、新加坡、菲律宾、泰国等东南亚国家的福建侨胞有105万人。

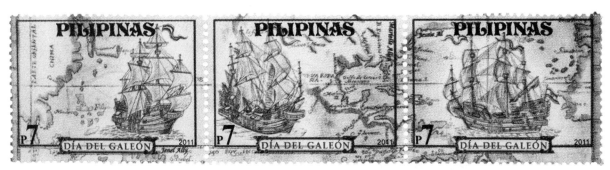

■菲律宾：16世纪从西方远道而来航行于中国南方沿海的盖伦船 （2011）

15世纪以来，欧洲商船往返于海上丝绸之路的情况日益增多，运输任务越来越大。当时西班牙和葡萄牙的主要海船船型——拿屋船（与克拉克船为一类）和卡拉维尔船已不能胜任横渡大西洋远程运输大量货物的繁重任务。于是，西班牙人将这两类船型的一些优良特性糅合起来，发明了盖伦船。盖伦船一般有四桅，前面两桅挂栏帆，后两桅挂三角帆，在适航与载重性能方面都极为出色。在16至18世纪，盖伦船被欧洲各国广泛用于远程洲际贸易和海战。

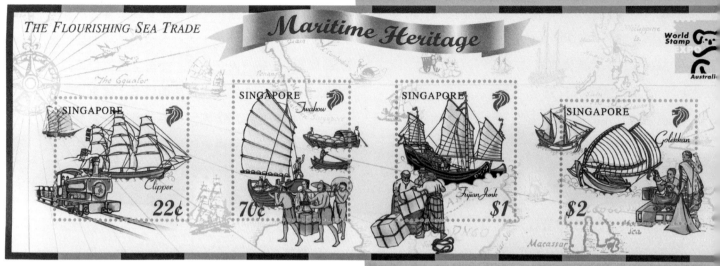

THE FLOURISHING SEA TRADE

Maritime Heritage

World Stamp Australi-

SINGAPORE *Clipper* 22¢

SINGAPORE *Twakow* 70¢

SINGAPORE *Frijian Junk* $1

SINGAPORE *Golekkan* $2

■新加坡: 澳大利亚'99集邮展览"海洋遗产·蓬勃发展的海上贸易" 小全张 （1999）

　　邮票图案中有福建舢板、丝绸等中国元素。

■中国: 福州闽江 原地首日实寄邮资信封剪片 （2003）

【丝路港口】

福州　　早在西汉武帝时期就是中国主要的对外贸易口岸之一。汉代称福州港为东冶港。《后汉书·郑弘传》载："旧交趾七郡贡献转运，皆从东冶泛海而至。"外国使臣和货物到了福州，再由水路转运至江苏沛县或山东登莱，由陆路运往洛阳或京都。福州作为东南沿海海上丝绸之路的必经之地，形成横贯东西方、联结南北中的对外经济走廊。当时，贡船泛海均停泊于闽安邢港。邢港较场尾的贡船浦，就是当年汉代外国贡船入泊待检的渡口之一。

三国时期至明朝，福州皆为官方造船中心之一，依托闽江流域构建的城市内河水网体系在宋代已经形成，航海技术先进，商品经济发达。893年，唐朝已在闽安设巡检司，负责过往海商贸易的检查、缉私等。唐宋时的福州被称为"闽越都会，东南重镇"，与100多个国家和地区通商贸易。

明代，长乐县太平港是郑和舰队停泊补给基地、物资采办基地及开赴西洋的起点，大批干练的福州籍水手活跃在郑和舰队中。

清代中前期，福州是中国重要的海洋贸易中心，其主要贸易对象是台湾和日本。

西班牙银币在闽南地区的流通，见证了福建海上丝绸之路的兴盛发达。1521 年，西班牙占领美洲，采矿铸成金、银锭块运回欧洲。1535 年正式在墨西哥城设造币厂，按照西班牙本土币制就地铸币。为保持重量一致，西班牙银元多半手工切割成不规则银块，因其币面上突出一个大十字图案而称为"十字币"，输入中国后被称为"本洋"。闽南一带亦称其为"锄头楔子银"和"斧头楔子银"。西班牙入侵菲律宾后，以吕宋岛为基地，向中国倾销十字币，用以换购闽南丝绸、茶叶、陶瓷等。他们从中国采办的大量货物还被转运到美洲。1573 年，两艘马尼拉商船运载中国丝货和精美瓷器等物，驶往墨西哥的阿卡普尔科。由此形成了中国漳州月港—菲律宾吕宋岛—墨西哥阿卡普尔科港的大帆船贸易航线，史称"太平洋海上丝绸之路"。15 至 16 世纪，西班牙银币大量流向闽南地区，时间长，数量大，仅仅在菲律宾马尼拉一地，"中国人每年带走了 80 万比索银元，有时超过了 100 万比索"（1598 年西班牙驻菲律宾总督特洛致西班牙国王菲利普二世的信），这些墨西哥银元当时主要在泉漳一带市面上流通，至今仍时有发掘出土，它们是闽南海上丝绸之路贸易的"银"证。

伴随着海上丝绸之路的发展，多种宗教竞相在泉州传播，可谓儒、道、释相安无事，伊斯兰教、基督教、印度教和平共处，被誉为"宗教博物馆"。其中，道教方面有清源山，开发于秦代，中兴于唐代，宋元时期最为鼎盛。佛教方面，九日山延福寺早在南朝间即迎来天竺高僧拘那罗陀驻锡并翻译《金刚经》流传于世。其后，僧天锡续建泉州开元寺，1300 多年的开元双塔见证了中外佛教交流的盛况。伊斯兰教方面，创建于北宋大中祥符二年（1009 年）的清净寺，1309 年由伊朗艾哈默德重修（一说 1310 年由耶路撒冷人出资重修），是仿照叙利亚大马士革伊斯兰教礼拜堂的形式建造的。唐武德年间（618—626），穆罕默德门徒三贤、四贤来泉州传教，殁葬于清源山，他们的墓地被称为"灵山圣墓"（参见明朝何乔远《闽书·方

■西班牙：1699 年在秘鲁利马
铸造的里亚尔钱币　（1966）

■ 中国：福建风光·泉州东西塔风光　邮资明信片　（1999）

【丝路港口】

　　泉州　位于中国东南沿海，唐五代环城种植刺桐树，亦别称"刺桐城"。早在南朝就与西方世界有了交通往来。唐朝，泉州和广州、明州、扬州并称为中国四大对外贸易港口，设"参军事"以主管对外贸易。1087 年，宋朝在泉州设置市舶司"掌番货、海舶、征榷贸易之事，以来远人，通远物"。北宋中期，泉州的对外贸易总额赶上并超过明州（宁波），仅次于广州；南宋初年赶上广州，与广州并驾齐驱；到了南宋末年，泉州超过广州，成为全国最大的贸易港。元朝，泉州港进入鼎盛时期，是"梯航万国"的东方第一大港，与近百个国家和地区的商贸文化交往密切，见诸史书的著名港口就有印度的马德拉斯（今金奈）、伊朗的西拉夫港、阿曼的马斯喀特，远及非洲坦桑尼亚东北部的桑给巴尔岛等。国内外商贾从泉州运载丝绸、瓷器、茶叶等货物销往他国，从他国运来香料、药材、珠宝到中国贸易，泉州港呈现出"市井十洲人"的繁荣景象。13 世纪的意大利人雅各曾写过一本《光明之城》，详细而生动地记录了当年刺桐这个东方大港的繁华景象。稍后，马可·波罗也在其游记中称誉"刺桐是世界上最大的港口，胡椒进口量乃百倍于亚历山大港"。

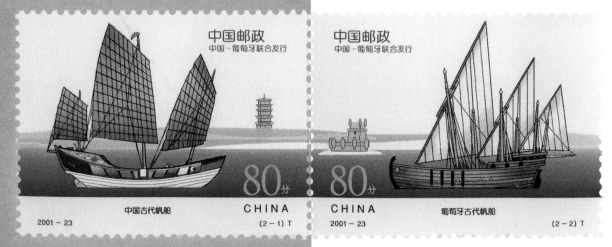

中国—葡萄牙：古代帆船 （2001）

【邮品鉴赏】

中国与葡萄牙都是具有悠久造船和航海历史的国家。2001年，中国与葡萄牙联合发行《古代帆船》邮票一套二枚。表现中国的一枚为宋代三桅航海帆船（1974年在泉州湾后渚港发掘），远景为泉州六胜塔；表现葡萄牙的一枚为三桅三角帆船，远景为里斯本贝勒姆灯塔。两枚票由海平面图案连在一起，分别以中国古塔和葡萄牙古灯塔为衬托景物，颇具象征性和历史感。后渚港发掘中，随船出土的还有数千斤香料木、胡椒、贵重药物，唐宋的铜铁钱、木签，宋代的陶瓷器等。该古船现陈列于泉州开元寺内的泉州湾古船陈列馆。这是一艘尖底多桅船，复原长度达34米，宽11米，深4米，载重量200余吨。其船型设计和制造综合了多种先进工艺和性能，具有结构坚固、抗风抗浪力强、吃水深、稳定性好的特点，为福建当地建造的中型"福船"。其优美的造型和坚固的结构，代表着当时世界最先进的造船技术。葡萄牙的古船是14至15世纪的三桅三角帆船，是当时葡萄牙著名的航海帆船，性能优良，曾远航到印度和巴西等地。

城志》），作为中国现存最古老的伊斯兰教寺以及伊斯兰圣墓，是中国与阿拉伯各国人民友好往来和文化交流的历史见证。

九日山上遗存的历代摩崖石刻群，记载了宋元以来泉州海外交通的许多重要史迹。

中国：清源山 （2015）

【邮海拾贝】

据宋代文献记载，妈祖原是福建莆田湄洲的一位林姓女子，平素热心扶危济困、救助海难，死后（987年）由当地乡亲于湄洲岛上立庙奉祀，被尊为"海上女神妈祖"，受到历代封建王朝的多次褒封祭祀，被尊为"通灵神女""天妃""天后""天上圣母"等。1000多年来，妈祖信仰沿着海上丝绸之路广泛传播，妈祖被东亚、东南亚各国尊为航海护佑神，在28个国家和地区有近2亿妈祖信众。马来西亚、新加坡、泰国、印度尼西亚、越南、菲律宾等地，都建有供奉妈祖的庙宇。其中以马来西亚和新加坡最为典型。如马来西亚马六甲的青云亭、宝山亭，槟榔屿的观音亭（广福寺），新加坡的天福宫、林厝港亚妈宫、林氏九龙堂等，都供奉妈祖。妈祖文化已经成为海上丝绸之路交流合作的重要桥梁和精神纽带。中国邮政部门曾先后多次发行妈祖的主题邮票、邮资信封、邮资明信片。

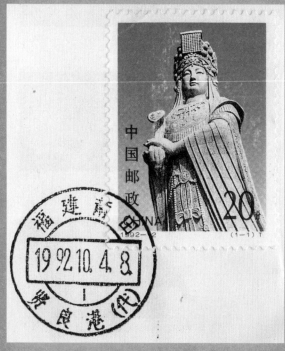

■中国：妈祖雕像　福建莆田贤良港原地首日实寄封剪片　（1992）

【丝路港口】

漳州　与泉州、厦门接壤，三者被称为"闽南金三角"。漳州月港是中国明代兴起的东南沿海重要对外贸易口岸，遗址在今漳州龙海市海澄镇。它的崛起，与明政府推行海禁政策、周边诸国朝贡贸易趋于衰落、海上私商活动频繁以及西方殖民主义势力东渐的历史背景有关。漳州月港的繁荣前后有200余年，清朝重新颁布禁海令后趋向衰落。

根据史书记载，明清两代漳州出口的大宗商品主要是纺织品（以丝质漳绒、漳纱、漳绸、漳缎最著名，另有棉布、麻布、葛布等），以漳州窑瓷为代表的陶瓷制品，竹制工艺品，农副产品（茶叶、水仙花、桂圆肉、荔枝干、柚子、柑橘、红糖、烟叶、烟丝）以及石材等30多种。输入漳州的"番货"主要有檀香、沉香、乳香、苏木、犀角、鹿角、奇楠香、番被、交趾绢、西洋布、燕窝、番米、象牙、红铜等20多种。有意思的是，棉花和烟草均为舶来品，但明清两代已经发展到能够对外输出了，这也是东西方双向拉动，通过海上丝绸之路对世界经济发展做出的重要贡献。

漳州窑口出产的青花瓷在西方拥有很高的知名度，曾是西方贵族最为喜欢收藏的贵重物品之一。1602年，荷兰东印度公司截获葡萄牙商船"克拉克号"，之后在米德尔堡和阿姆斯特丹将该船上的大量中国瓷器公开拍卖，引起轰动。由于产地不明，人们给这些中国瓷器冠上船名叫"克拉克瓷"。

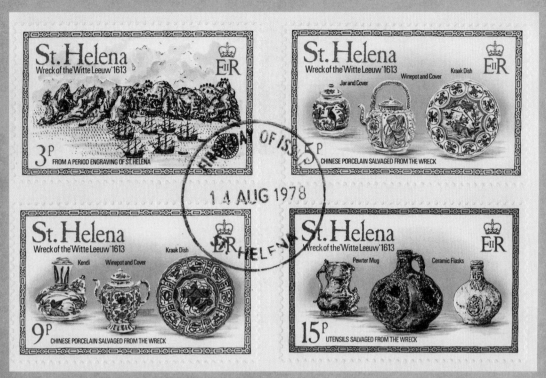

■圣赫勒拿：沉船文物·中国青花瓷　首日封剪片　（1978）

　　1613年，荷兰东印度公司货船"白狮号"于南大西洋圣赫勒拿岛詹姆斯湾沉没。这是一艘从福建漳州启航的商船。1976年发掘，出土大批瓷器、钻石、珠宝、香料及铁器。

■中国：广东海上丝绸之路博物馆　邮资明信片门票（《信达天下》普通邮资明信片加印）　（2009）

■马里：中国广州建城 2210 年 （1996）

（五）广州通海夷道：从广州港口起航

唐开元二年（714 年），朝廷在广州设置对外贸易管理机构"广州市舶使院"，主管外贸事务，登记外商货物、征税以及收购官用物品等。其他沿海港口没有设置市舶使，仍由当地节度使履行类似的职责。当时广州的造船业处于世界领先地位。大历至贞元年间（766—804）制造的"俞大娘"船，载重超过了万石（宋人编撰唐代笔记小说《唐语林》卷八）。唐代来华的阿拉伯商人苏莱曼在其所著《中国印度见闻录》中称，当时独有中国的大商船可以在波斯湾的险恶风浪中通行无阻，外商特别喜欢租用，或者"径向中国造船厂定造泛海巨舶"（元代航海家汪大渊撰《岛夷志略》）。天宝九年（750 年），鉴真和尚第五次东渡受阻，从海南岛北归，途经广州时，见到"江中有婆罗门、波斯、昆仑等舶，不知其数。并载香药、珍宝，积聚如山。其舶深六七丈。师子国、大石（食）国、骨唐国、白蛮（指欧洲人）、赤蛮（指阿拉伯人）等往来居住，种类极多"（日本奈良时代文学家真人元开撰《唐大和尚东征传》卷五十一）。

五代，广州仍是中国最大的通商口岸。到了宋元明时期，广州对外贸易航线扩大，逐步增加了广州经菲律宾到拉丁美洲、广州到欧洲、广州到日本等多条远洋航线。宋末至元代，中国第一大港位置被泉州占据，广州降为第二大港。明初、清初实行海禁，唯广州长时间处于"一口通商"局面，是世界海上交通史上长盛不衰的大港。

16 世纪以来，广州一直是欧洲各国东印度公司商船的直航地，广州外贸总额占整个清政府财政收入的 1/20 强。1584 年 9 月，明清之际来华的传教士利玛窦给西班牙税务司司长罗曼写了一封信，介绍中国沿海及广州贸易状况。他说：每年来自印度、葡萄牙以及日本的商船……

常是一船一船装运（货物）回去……还有经过苏门答腊和爪哇的船，全都汇集到广东，那是中国的一个省。……另外，中国幅员辽阔，在它的内部就有很大的生意……那里的河流常常是航运频繁，船只如林。我向阁下供认，我要叙述的事，若不是我亲眼见过，无法使人置信：一路港口连续，若是去广东，再去别的市场，连里斯本及威尼斯两大港口都没有如此大的装运吞吐量。在这里，一言以蔽之，可以买到任何人所想要的东西。一些邻国如日本、交趾支那、暹罗、马六甲、爪哇、摩鹿加及其他无不来中国贸易。（引自台湾光启出版社1986年6月出版的《利玛窦书信集》）

据唐代著名地理学家、宰相贾耽（730—805）所著《海内华夷图》《古今郡国县道四夷述》《皇华四达记》等地理书籍及《新唐书·地理志》的记载，唐代与四邻国家有七条交通路线，五条陆路和两条海路。而通向西方世界的这条"通海夷道"，就是从广州启航，过海南岛东南，沿南海的中南半岛东岸而行，过暹罗湾，顺马

【丝路港口】

广州　　始建于公元前214年。秦始皇统一岭南时的广州已经成为海外犀角、象牙、翡翠、珠玑等奇珍异宝的集散地，在广州南越王墓的出土文物里，便有一捆来自非洲的象牙和一件公元前5世纪的波斯银盒。广州是南海郡治和南越国宫署所在地，宫署遗址考古发现希腊式石柱建筑构件和造船场址，可以推测早期希腊工匠可能曾参与南越国宫署的建设或希腊建筑艺术当时已传至广州。造船厂址为宫署遗址所叠压，又表明广州很早就已具有航海通商的能力。东吴时，广州从交州分出，州治从广信迁至番禺（广州），加上此时航海技术已相当发达，外国使节和商人多直接登陆番禺，其外贸地位逐步得以确立。

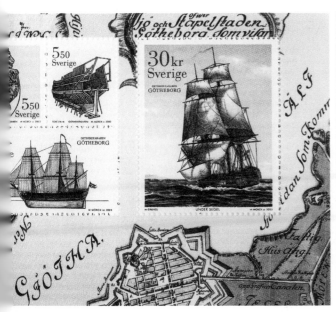

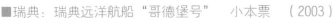

■瑞典：瑞典远洋航船"哥德堡号"　小本票　（2003）

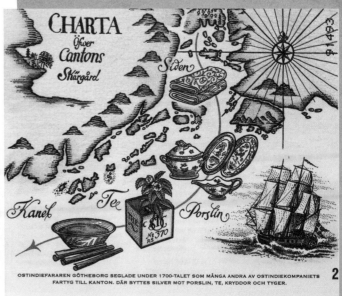

来半岛南下，至苏门答腊岛东南部，航抵爪哇岛。再西出马六甲海峡，经尼科巴群岛，横渡孟加拉湾至师子国（今斯里兰卡），再沿印度半岛西岸行，过阿拉伯海，经霍尔木兹海峡抵波斯湾的阿巴丹港附近，再溯幼发拉底河至乌刺国（今伊拉克境内）巴士拉港，又西北陆行到底格里斯河畔的阿拉伯帝国都城缚达城（今伊拉克首都巴格达），总航程长达 1.4 万千米。

1732—1806 年瑞典东印度公司共组织过 132 次亚洲之航，其中 119 次以中国广州为目的地。1745 年 1 月，瑞典"哥德堡号"满载货物从广州启程回国，9 月 12 日在距哥德堡港约 900 米的海面触礁沉没。当时人们从沉船上捞起了 30 吨茶叶、80 匹丝绸和大量瓷器，1986 年考古发掘打捞出 400 多件完整瓷器和 9 吨重的瓷器碎片。1995 年瑞典政府决定按照原样重建"哥德堡号"远洋航船并重访中国，宣传瑞典，发展瑞中经贸友好关系。

斯里兰卡

斯里兰卡在中国文献中被称为已程不国、师子国、僧伽罗、楞伽岛、锡兰等，是位于印度半岛南端海域的一个岛国，是通航两洋（太平洋、印度洋）两湾（亚丁湾和波斯湾）的重要枢纽。斯里兰卡是海上丝绸之路的交通和贸易要冲，首都科伦坡有"东方十字路口"之称。走海路的东西方使臣、客商和僧侣大多要经斯里兰卡中转，然后踏上印度半岛，续航波斯湾或亚丁湾；西方人则由此进入马六甲海峡。

中国和斯里兰卡的交往很早。《汉书·地理志》中提及黄支等国"多异物，自武帝以来皆献见"，又说"黄支之南，有已程不国，汉之译使自此还矣"。研究者普遍认为已程不国即为斯里兰卡，可见差不多在张骞"凿空西域"的同时，海上丝绸之路已拓展至印度洋上的斯里兰卡。写于 1 世纪的记录古代西方海上贸易的重要文献《厄立特里亚航海记》中说，在斯里兰卡和印度，来自中国的丝绸、皮货、香料、金属、染料和药品等在那儿装船待发，这说明东西方客商已经将斯里兰卡开辟为贸易的中转港。

两晋时期，海上丝绸之路已经取得较大发展。东晋名僧法显经中亚取道印度，在孟加拉湾登船航行 14 天后抵达斯里兰卡，在岛国留住两年之后从海路返回。他在《佛国记》中记载：

【丝路胜迹】

波隆纳鲁瓦位于斯里兰卡东北部，是与阿努拉达普勒齐名的古都。10 世纪末，当时的国都和佛教中心阿努拉达普勒开始衰落，波隆纳鲁瓦取而代之，成为斯里兰卡的首府所在地。在波隆纳鲁瓦古城里，不仅有考拉斯时期的婆罗门教遗址，还能看到帕拉克拉马一世于 12 世纪修建的神话般花园城市的遗迹。

■斯里兰卡：波隆纳鲁瓦遗址 （1950）

■斯里兰卡：菩提树到达斯里兰卡 （2000）

　　"又得此梵本已，即载商人大船，上可有二百余人。后系一小船，海行艰险，以备大船毁坏。"法显是从陆路行、海路返的中土高僧第一人，他游学印度、斯里兰卡，至今斯里兰卡的阿努拉德普勒仍然保存有纪念法显的历史文物。法显能搭乘可容纳200多人的商船返航中国，说明当时海路贸易已经发达，并且存在往返于中国和斯里兰卡的成熟商业航路。北宋时期编撰的记载唐代历史的纪传体断代史书《新唐书》曾详细记载从广州通往东南亚及南亚的海上航路，其中提及"又北四日行，至师子国，其北海岸距南天竺大岸百里"。宋人赵汝适的海外地理著作《诸蕃志》、元代汪大渊的中外海上交通地理著作《岛夷志略》，对斯里兰卡的风土人情也有记载，称斯里兰卡盛产红宝石、青红宝珠、豆蔻、木兰皮、麝香、檀香、丁香等，交易双方"以金、银、瓷器、马、象、丝帛等为货"。实际上，唐宋之际，中斯之间的交往，既有官方礼尚往来和民间市易，

也有朝贡名义之下的频繁贸易活动，而佛教僧侣的来往，从来就没有中断过。

1405 至 1433 年间，郑和七下西洋，途中曾五次访问斯里兰卡，教当地人种植水稻、桑茶等各种农作物。斯里兰卡现为世界三大产茶国之一，乃源自郑和之教习传授。而郑和第三次下西洋（1409 年）的一项重要任务就是要迎请释迦牟尼佛牙舍利（据明人注释的《大唐西域记》），并且在南京刻好一方"布施锡兰山佛寺碑"带到加勒。该碑使用了三种文字，其中汉文内容是明朝永乐皇帝对佛祖释迦牟尼的颂扬之词，泰米尔文和波斯文分别是对印度教保护神毗湿奴和伊斯兰教真主安拉的颂扬之词，碑刻还附有奉敬礼单。郑和带来的石碑最初立在加勒城的一座庙宇中，后随时间流逝而不知所终。直到 1911 年修路时才被英国工程师托玛林发现。石碑后来被送到科伦坡国家博物馆。这块石碑见证了古代海上丝绸之路的中斯友谊。

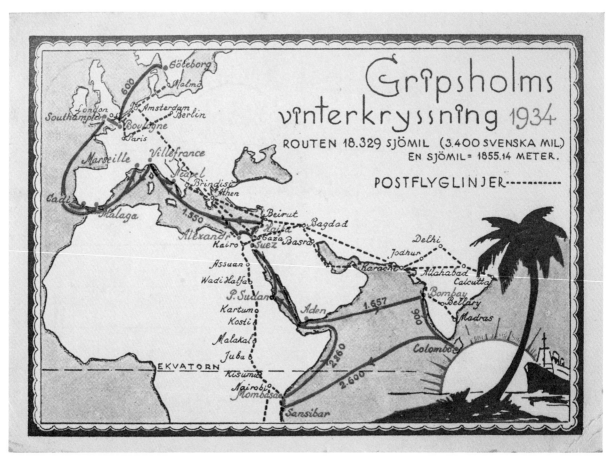

■瑞典—斯里兰卡：瑞典与斯里兰卡邮政试验邮路首航搭载明信片，正面贴狮子石雕邮票，由瑞典经斯里兰卡中转美国

明信片描绘了从斯里兰卡到东非以及进入亚丁湾、红海、地中海连接欧洲的航线。

■英属斯里兰卡：英属斯里兰卡至美国纽约航线开通原地实寄封，贴科伦坡港口邮票改值票，盖斯
里兰卡英军军检戳、首航戳 （1941）

　　信封印有战时航线地图及"二战"时盟军著名大型远洋商船 EXCELLER 号图案。

阿曼

　　阿曼位于阿拉伯半岛东南部，濒临波斯湾的霍尔木兹海峡、阿曼湾和阿拉伯海，是阿拉伯半岛最古老的国家之一，公元前 2000 年已经广泛进行海上和陆路贸易活动。阿曼古时叫"马干"，在苏美尔语中，"马干"意为"船的骨架"。7 世纪成为阿拉伯帝国的一部分，8 至 15 世纪是阿曼航海业的黄金时代，并成为阿拉伯半岛的造船中心，曾见证和参与了最繁华的海上贸易。

　　阿曼盛产乳香。乳香有"沙漠珍珠"之誉，是阿曼的主打产品和经济支柱。在海上丝绸之路上，乳香一直是古代中国进口的重要物资之一。据史料记载，1077 年广州一地收购乳香就达 174 吨，专营香料贸易的"胡商"便来自中东。

　　中阿人民之间的交往可追溯至 6 世纪或更早。8 世纪中叶，阿曼航海家艾布·欧贝德·卡赛姆曾从阿曼首都马斯喀特航海来到中国广州，

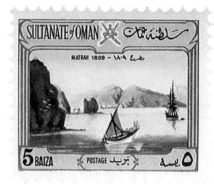 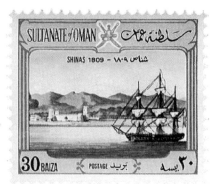

■阿曼：1809 年的阿曼港
□·绘画 （1972）

邮票图案分别为《马特拉哈港》《西纳斯港》《马斯喀特港》。

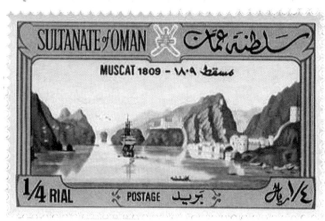

■阿曼："马斯喀特之珠号"独桅帆船　小型张 （2010）

并留下了文字记录。在阿拉伯世界广泛流传的《一千零一夜》（又译《天方夜谭》）中有个辛巴达航海到达中国的故事，辛巴达的航海出发点也是马斯喀特。其实辛巴达的原型正是阿曼航海家艾布·欧贝德·卡赛姆，他到达中国的时间比马可·波罗早了500年。

【丝路逸事】

　　辛巴达航海是《一千零一夜》中的故事，讲述了富翁辛巴达经过7次海上冒险终于到达中国的经历。为了验证《一千零一夜》中辛巴达航海历险的真实性，1980年11月23日，"苏哈尔号"船长赛弗林率众驾驶一艘没有推进器的阿曼仿古木帆船，从马斯喀特海军基地起航，沿着海上丝绸之路航行了6000海里（11112千米），于1981年7月1日到达珠江口，中国外交部、广东省和广州市相关人员在黄埔港举行了隆重的欢迎仪式。"苏哈尔号"后来被运回马斯喀特，安置在布斯坦宫门前的人工环岛上，作为阿曼航海史上的"纪念碑"和中阿友谊的象征。阿曼还专门为此发行四枚邮票和一枚小全张。2010年阿曼发行的上海世博会小型张再次出现辛巴达航海题材。

■阿曼：沿着辛巴达航海路线去中国 （1981）
　　邮票图案分别为马斯喀特港、苏哈尔仿古木帆船、辛巴达航海路线图、1650年的马斯喀特港。

■伊朗：波斯湾历史地图 （2006）

　　波斯湾东连霍尔木兹海峡出印度洋、阿拉伯海，是东西方国家进出海湾地区的唯一通道。

■伊拉克（美索不达米亚）：底格里斯河清真寺与摆渡船　奥斯曼帝国加盖改值邮票 （1918）

■卡塔尔：卡塔尔独立30周年 （2001）

　　邮票图案为波斯湾上的阿拉伯商船、书籍、城堡。

伊拉克—伊朗

中国商船渡过马六甲海峡以后,从斯里兰卡横越印度洋至波斯湾奥波拉港和巴士拉港,沿着幼发拉底河可直达阿拉伯帝国首都缚达城(今巴格达)。

两河流域是古代丝绸之路最活跃的区域。

早在公元前 3000 年,居住在美索不达米亚(现在的伊拉克)的苏美尔人、亚述人和巴比伦人就创造了伟大灿烂的两河流域文明。这里曾诞生过横跨亚非欧三大洲的强大帝国——大流士一世建立的波斯帝国,也曾经是辉煌一时的亚历山大帝国的都城。

公元前 5 世纪,大流士一世为了加速两河流域的物资流通和政令传播,确保海陆丝绸之路全线贯通,他召集劳工,建设首都波斯波利斯城,并修建波斯御道。波斯御道是贯通欧亚大陆的首条官方丝绸之路。

公元前 338 年,大流士三世在位时,马其顿的亚历山大挥师东征,征服了整个波斯帝国,定都巴比伦,消除了东方最大的威胁,同时打通了东方贸易的海陆通道。其中,奥波拉港和巴士拉港是中国古籍提到较多的波斯湾港口。

罗马帝国奥古斯都·恺撒统治时期(前 30 年—14 年),希腊、罗马的航海业充分利用季风知识发展与印度的贸易,不仅打破了安息人对丝绸之路的垄断,而且形成埃及与印度之间的定期航线,进而通过印度把贸易延伸到印度洋、东南亚和中国。《后汉书》记载:大秦(即

■伊拉克:伊拉克境内的古代建筑与文化遗迹 小型张 (2012)

罗马)与安息、印度"交市于海中",即谓此。

历史上,中国与两河流域的国家多有联系,如《汉书》叙述帕提亚王国(安息国)与中国一直保持着友好的关系。帕提亚王国以尼萨(今土库曼斯坦的阿什哈巴德)为都城,该城地处东西方交通的咽喉要道,是东西方商贸、文化交往的必经之地。公元前115年,汉朝遣使节至帕提亚,米特里达梯二世令两万骑迎于东界。米特里达梯二世曾向汉朝派遣使节并赠送农作物、葡萄酒等。87年,帕提亚国王遣使来中国献狮子、符拔(形似麟而无角的动物)。东汉著名译经大师安世高就是安息国的一位王子,也是到中国传播佛教的第一位外籍僧人,其在华期间译有佛经多部。

魏晋南北朝时期,中国和波斯间的友好往来较频繁。记录4世纪末至6世纪中叶北魏历史的纪传体史书《魏书》记载,波斯使臣来中国交聘有数十次之多,给北魏皇帝带来的礼品有各种珠宝、驯象等。

沙特阿拉伯

从波斯湾东部向西,便是沙特阿拉伯。沙特阿拉伯是古代薰香之路的交通枢纽,由此向北可以到达约旦、以色列、伊拉克、叙利亚、科威特等国家。从6世纪后半叶开始,由于埃及的混乱以及拜占庭和波斯之间的连年战争,原先的波斯湾 – 红海 – 尼罗河的商路无法通行,商人们改走阿拉伯半岛的陆路。

以色列

以色列位于地中海的东南方,北接黎巴嫩,东与叙利亚、约旦接壤。以色列的一半国土面积是内盖夫沙漠,该沙漠则是古代薰香之路的必经之道。距今约3000年前,以色列王国第三任国王所罗门兴建耶路撒冷城墙和圣殿。因此,从耶路撒冷通往麦加和麦地那的沙漠道路除了"薰香之路"的名称外,还有"朝圣之路"。

据统计,以色列现存200多个早期居民遗迹。大量城市遗迹与《圣经》相关,有些还是《圣经》中提到事物的原型。这些古迹同时展示了古代的精制铁器、人口稠密都市社区的地下水收集系统,以及中央集权、发达的农业和重要商业路线等信息。整个半岛沙漠都是这个庞大贸易网的一部分,共同见证着条件艰苦的沙漠发展成为贸易和农业定居点的过程。

■沙特阿拉伯:麦加禁寺·克尔白的伊斯兰门原地首日实寄封剪片 (1986)

【丝路驿站】

巴格达　　　早在唐德宗贞元元年（785年），唐朝政府就已命外交使节杨良瑶航海抵达远在中东地区的黑衣大食都城巴格达（见于20世纪80年代陕西泾阳县云阳镇出土的一方神道碑，2015年文物工作者研究时始发现，这比郑和下西洋早了620年）。当时的中东、西亚甚至尼罗河流域均属阿拔斯王朝统辖。阿拔斯王朝除首都巴格达之外，还有许多大城市，如巴士拉、亚历山大、大马士革、库法。8世纪中叶至9世纪中叶，阿拔斯王朝达到鼎盛。新王朝以伊拉克为中心，在底格里斯河畔营建了宏伟壮观的新都巴格达，是与当时的长安、君士坦丁堡齐名的世界性大都市。当时国际贸易十分活跃，中国的丝绸和瓷器、印度的香料、中亚的宝石、东非的象牙和金砂等，都在巴格达经阿拉伯商人转销到世界各地。中国的广州、泉州、扬州等城市，都是阿拉伯商人经常来往的地方；巴格达也有专卖中国货物的市场。

巴比伦王国遗址在今伊拉克首都巴格达以南约90千米处。公元前1894年建立的古巴比伦王国，与中国、印度、埃及并列为四大人类文明发祥地。自公元前4世纪末逐渐衰落，到2世纪沦为一片废墟。新巴比伦王国建立于公元前626年，版图曾扩张至叙

■伊拉克：普通邮票，加盖"国家公用事业"文字　（1941）

邮票图案依次为锡特祖巴德赫陵墓、费萨尔一世王陵、巴比伦狮子雕塑、萨莫拉螺旋塔、萨莫拉金顶清真寺。

利亚和巴勒斯坦，公元前538年为波斯帝国所灭。两王国统治时期，两河流域文化有很大发展，遗留至今的历史文化遗迹有巴比伦城门、摩苏尔的清真寺宣礼塔、哈特拉寺的女性塑像、阿拉丁岩洞、卡齐迈因的伊斯兰教什叶派清真寺等。特别是建于8—9世纪造型奇特的螺旋塔（萨莫拉大星期五清真寺的宣礼塔），依然耸立至今，陪伴着丝绸之路上的匆匆过客。

巴士拉在古代中国被译为"勃萨罗""弼斯罗"，在中国古籍中曾多次出现。位于伊拉克的东南端，南距波斯湾120千米，是连接波斯湾和内河水系的唯一枢纽。以往的巴士拉市风景如画，市内水道和运河纵横交错，曾被称为"东方的威尼斯"，是伊拉克著名的旅游胜地。

■伊朗：波斯波利斯古城的阿契美尼德王朝大流士一世宫殿遗址，加盖"包裹专用"文字 （1915）

【丝路胜迹】

波斯波利斯是古代阿契美尼德帝国的首都，这座显赫一时的都城规模宏大，始建于公元前522年，前后共花费了60年的时间，历经三个朝代才得以完成。它庄严地耸立在波斯平原上，成为世界上最强大帝国的心脏，这一情景从通往中央大厅阶梯侧面石墙上的浮雕就可以看出，浮雕展现了索格狄亚那（粟特）、坎大哈、印度、埃及、希腊、小亚细亚、腓尼基、巴比伦、阿拉伯等23个国家或城邦的使臣向号称"全部大陆的君主"大流士一世进贡的情景。波斯波利斯同时也是存储帝国财富的巨大仓库。130多年以后，即公元前330年，亚历山大大帝攻占这里，传说他动用了1万头骡子和5000匹骆驼才将所有的财宝运走。在疯狂的掠夺之后，他无情地将整个城市付之一炬。

■伊朗—中国：伊斯法罕清真寺与西安钟楼 （2003）

伊斯法罕始建于公元前4—5世纪，地处伊朗的腹地，是伊朗最古老的城市之一，也是连接东西方古代丝绸之路的重镇。阿拔斯大帝在位时（1587—1629），曾集中数万劳工建设伊斯法罕作新都，并聘请300多名明代的中国工匠来到伊斯法罕，建窑烧制瓷器和琉璃瓦，用以装饰皇宫、清真寺等。伊斯法罕的建设融

入了华人的汗水、智慧和中国元素。经过数代经营，该市商贾云集，
八方宾客汇聚，成为丝绸之路上的重镇，亦是东西方贸易的集散
地，故伊朗有谚语"伊斯法罕半天下"。

■伊朗：保护波斯波利斯的阿契
美尼德王朝遗址　附捐邮票第1
组、第2组　（1948/1949）

■伊朗：文化遗产保护　（1984）
　　邮票图案分别为恰高·占比
尔、苏萨、大不里士、伊斯法罕等
地的历史古迹，这几个地方都曾是
古代某一王朝的都城，是丝绸之路
的枢纽。其中，苏萨是古波斯御道
的东起点；大不里士是东阿塞拜疆
省首府，是伊朗西北方的重要门户
和商贸中心，为陆海丝绸之路汇聚
的重要节点。

海上航线从阿拉伯半岛南端进入亚丁湾后，沿红海—地中海方向，可以到达埃及和北非其他地区。

也门

也门濒临阿拉伯海与亚丁湾的进出口，处在海上丝绸之路极为重要的枢纽地位。航海家从印度洋进入亚丁湾、红海和地中海，是通往欧洲的最短航线。

也门首都萨那俯瞰亚丁湾，背靠阿拉伯半岛，是西方客商、传教士走向东方的重要驿站。在海上丝绸之路上，萨那地理位置优越，自古

■也门：塔伊兹市及城堡、萨那古城 （1951）

■也门：联合国教科文组织成立 20 周年·也门
古迹 （1968）

就是阿拉伯半岛的交通枢纽，商贾云集，在这里可找到东西方的各色货物。从萨那古城起步，穿越以色列内盖夫沙漠，可到达西奈半岛北部加沙地带，欧洲、北非的客商由此带上他们远程采购的商品抵达地中海沿岸各国，这就是世界著名的古薰香（丝绸）之路；同时，这条道还是穆斯林赴麦加的朝觐之路。也门有许多港口城市：位于阿拉伯半岛西南端，扼守红海通向印度洋门户，素有"欧、亚、非三大洲海上交通要冲"之称，向来就是阿拉伯半岛和东非早期人货交集点的古城亚丁；15世纪以咖啡贸易享誉世界的红海港口摩卡、塔伊兹、荷台达以及东部商港穆卡拉等，它们共同构建起联通欧亚非三大洲的海陆丝绸之路通道。

5世纪后期，贩运乳香在也门逐步衰落。主要原因：一是从6世纪起阿拉伯半岛出现大规模的土地沙化，鲁卜哈利沙漠中的绿洲逐渐消失，变成无人地带，骆驼商队难以通过，陆路交通越来越困难。二是罗马人探得了阿拉伯海、印度洋季风的秘密，打破也门人独霸红海贸易通道的格局。三是也门变成波斯的一个行省后，波斯人把商道从阿拉伯半岛西部转移到波斯湾和两河流域，使也门又失去了陆路国际贸易的便利。特别是11世纪，阿曼开辟至中国广州、泉州的海上航线，每年直接向中国出口大量的乳香和没药，也门至此完全失去了控制国际贸易商道的地位。

■也门（英属亚丁）：萨那古城、沙漠骆驼队、清真寺 （1953）

■也门：萨那王宫 （1958）

■吉布提（法属索马里）：
古代吉布提清真寺 （1938）

【丝路胜迹】

　　希巴姆是在沙漠中崛起的一座城市，是薰香（丝绸）之路上一个古老的商旅驿站。欧洲大陆所需要的薰香多经过希巴姆转运，它的贸易繁荣一直持续到18世纪。大部分建筑为16世纪所建，其中还有8世纪的建筑遗迹。1982年被列入《世界遗产名录》。

■联合国：世界遗产希巴姆古迹　首日封剪片
（1984）

【丝路逸事】

　　香料是东西方相互输入的大宗商品之一，一般应用于化妆、调味和保健（入药）。中国历代社会均习惯使用薰香，皇庭宫室、官僚仕女、富商大贾皆盛行薰香，在室内、帐内、车内、轿内到处薰香，车马驰过，香烟如云，绵绵不绝。这种作为卫生保健用的薰香，主要包括乳香、没药、龙涎香等，主产地在阿曼、阿联酋及东非各国。宋代泉州湾沉船中的乳香，经化验证明为索马里所产。作为调味用的香料，主要包括丁香、肉桂、豆蔻、胡椒、八角、良姜，主产地在印度中南半岛和中国。欧洲对调味香料需求量巨大，原因主要有三个：一是欧洲的

■吉布提（法属索马里）：吉布提风光和土著
黑人猎手　无齿邮票，盖全戳 （1894）

冬天特别寒冷，且时间太长，禽畜容易冻死，所以必须提前大批宰杀、腌制，故而需要大量的香料；二是欧洲盛产橄榄油，但橄榄油在制作过程中会有一种刺鼻的臭味，需要添加香料中和；三是古代生产香水是以植物为原料的，这也需要大量的香料。欧洲人先是进口非洲香料，但经过若干个世纪之后，非洲香料濒临枯绝，只好转道亚洲。9世纪，威尼斯商人在君士坦丁堡购买东南亚诸岛所产香料转销欧洲，获得了厚利。由此促使一些商人不惧万里渡过地中海、红海，长途跋涉阿拉伯沙漠，航向东南亚，走上长途贩运香料的薰香之路。

薰香（丝绸）之路起于南阿拉伯半岛最东端，经沙特阿拉伯穿越以色列境内的内盖夫沙漠，结束于西奈半岛的北端和地中海的东岸，总长度超过2000千米。在公元前3世纪，骆驼商队跨越阿拉伯沙漠，沿南阿拉伯海岸港口城市长途跋涉，从东边也门驮着来自东南亚国家和中国贩运而来的珍贵香料、丝绸和陶瓷，一直来到西边港口城市加沙，然后转运到地中海沿岸及欧洲各国，成为与丝绸之路相结合的庞大贸易网的一个部分。因此，沿途建了不少驿站，这些遗迹如夏琐、米吉多、贝尔谢巴、阿伏达特、

奥维达和马马谢特，直到今天还点缀着广袤的内盖夫沙漠。

薰香之路上有一种特殊产品叫作乳香，这是一种树脂，为制造薰香、精油的重要原料。古代乳香的价格等同于黄金。古埃及、古罗马的神庙中常年散发着乳香的气味，祭司们大量使用乳香制造香烟缭绕的神秘气氛，同时也是犹太教圣殿中常用的香料之一。乳香主要产地在阿曼的佐法尔省、索马里、也门的哈达拉毛省等阿拉伯半岛的南部地区，也门的索科特拉群岛也是乳香重要生产地。

贩运乳香的队伍在也门地区汇入薰香（丝绸）之路的人流，他们从海上航线和陆路商道两条路线踏上也门。陆路通道起点是阿拉伯半岛的南部地区，临近阿拉伯海的沿岸港口基纳，当时隶属于古也门国土，终点是地中海岸边巴勒斯坦的加沙。途中经过也门的舍卜洼省、马里卜省，到达沙特阿拉伯奈季兰后，商道分成了两路。一路向北进发，到达沙特阿拉伯的北部佩特拉后，转至美索不达米亚，即两河流域。另外一路从纳季兰出发，转道到达大马士革和叙利亚、黎巴嫩沿岸的各个城市。

■ 以色列：世界遗产薰香之路·夏琐 （2008）

■肯尼亚：肯尼亚港口管理局成立 5 周年·蒙巴萨港口 （1983）

"广州通海夷道"的另一条航线就是从斯里兰卡绕行印度半岛西岸的柯钦、果阿、孟买，在巴基斯坦转向顺着阿曼湾、亚丁湾、红海至非洲的埃及、埃塞俄比亚、索马里、肯尼亚、坦桑尼亚等国。唐代贾耽称之为"三兰航线"（三兰即今坦桑尼亚的桑给巴尔）。这条航线在当时的乌剌国（今伊拉克奥波拉）与从印度来的东岸航线相合。这表明广州从 8 世纪中叶起就已形成了一条直达波斯湾、红海和东非沿岸的亚、非、欧远洋航线。

751—762 年，唐人杜环在大唐与大食国的怛罗斯战役中被俘，后遍游中亚、阿拉伯半岛和非洲，到达埃塞俄比亚。在游历了古都阿克苏姆之后，从马萨瓦港渡波斯湾转大唐商船回到广州。

6 世纪以后是中非关系大发展的时期。从地域来看，中国同非洲的交往不再限于埃及，而是实现了同北非、东非国家的直接交往，同中非和南非也有了间接的贸易往来。考古学家在刚果民主共和国和大津巴布韦发现的中国瓷器、钱币和绒布便是证明。根据桑给巴尔岛一个深珊瑚井中发掘出大批宋钱的情况判断，钱币可能是中国商人临时埋藏的，这表明宋代中国船队已经到达了东非沿岸，并有可能已掌握了从印度直接航行到东非沿岸的航线。

隋唐时期，中国达到了空前的繁荣，为对外交流提供了雄厚的物质条件。同时，唐宋两朝实行相对开放的政策。唐朝在广州设市舶使，管理对外贸易。宋朝则在沿海各主要港口设立市舶司，扩大开放。这一时期，中国的航海技术大为改进，在世界上最先采用了水密舱、披水板和完善的压载技术，能在海上抗御狂风巨浪，并最先使用罗盘（指南针）测定航向。

■桑给巴尔：贴桑给巴尔皇朝 200 周年地图（包含亚丁湾、东非区域）和帆船邮票，寄英属肯尼亚首日挂号封 （1944）

【丝路胜迹】

　　阿克苏姆是埃塞俄比亚的一座历史名城。1世纪左右，地中海地区同印度之间通过红海进行的贸易渐趋繁荣，这一因素促进了阿克苏姆帝国的崛起。阿克苏姆帝国最盛时的版图包括红海两岸的大片地区，港口阿杜利斯是尼罗河流域与红海内陆贸易的集散地，并发展成为印度洋贸易中心之一。象牙是该国出口的大宗商品，还有黄金、犀牛角、香料、龟甲和黑曜石等。人们从尼罗河以西的地方把象牙运到科洛埃，然后穿越昔埃努姆地区，最后才运到阿杜利斯。从世界其他地区输入的商品，包括埃及的各种布匹，印度的棉布、铁器，意大利与叙利亚的酒，波斯的服装等。525年，阿克苏姆征服也门地区，进一步巩固和扩大了对阿拉伯半岛南端的控制，国势强盛。东罗马帝国为了对抗波斯，曾两次遣使阿克苏姆，请求阿克苏姆商人尽可能多地收购从中国运到印度的生丝，转卖给东罗马帝国，以打击控制生丝贸易的波斯。但这一计划最终受到波斯人的制约而无法实现。随着罗马帝国的衰落和瓦解，3世纪后，印度洋、东非与地中海的大部分中转贸易让位于阿克苏姆。阿克苏姆出口商品重心转向波斯与印度。5至6世纪，阿克苏姆同拜占庭、波斯、印度和锡兰保持经常接触，它的翡翠、黄金、线香、肉桂等，吸引着古代世界各地的商人。7世纪阿拉伯帝国兴起后，阿克苏姆与海外联系被隔绝，逐渐走向衰落。

■埃塞俄比亚：古代都城阿克苏姆、拉利贝拉、贡德尔、玛格雷、阿科贝尔 （1957）

■坦桑尼亚：东非历史遗址 （2001）

　　7世纪阿拉伯帝国（中国称大食）崛起，征服了埃及、马格里布，将它们并入阿拉伯帝国，先后由倭马亚王朝（661—750，白衣大食）和阿拔斯王朝（750—868，黑衣大食）及法蒂玛王朝（909—1171，绿衣大食）统治。同时，从7世纪起阿拉伯人和波斯人不断移居东非，建立商业城邦。当时，中国史书中的大食，在许多场合不仅包含阿拉伯帝国的领土，而且包含了一切信仰伊斯兰教并由阿拉伯人统治的国家和城邦。有唐一代，大食共派遣使节39次，从924年至1207年，大食派遣使节到宋、辽朝廷共54次。这些使节，有部分系来自非洲的，如"大食俞卢和地国……贡乳香"，"俞卢和地国"在今天的肯尼亚境内。法蒂玛王朝和阿尤布王朝（1171—1250）都曾以开罗为首都，因此宋辽时期的大食使节有许多来自埃及和北非。

　　唐宋两代与非洲的贸易很盛。在唐代，仅广州一地的蕃商就有数万人，其中有许多来自东非和北非。中国所需要的香料、象牙、犀角、玳瑁多产自非洲。据宋赵汝适《诸蕃志》载：弼琶啰（今索马里柏培拉）"产龙涎、大象牙及大犀角，象牙重百余斤，犀角重十余斤，亦多木香、苏合香油、没药，玳瑁至厚"；中理国（今索马里）"大食惟此国出乳香"；层拔国（今坦桑尼亚桑给巴尔）"产象牙、生金、龙涎、黄檀香"。宋朝君臣上下盛行薰香，并用香料做化妆品和调味品，因而对香料的需求量极大。1077年，仅广州一地就进口乳香近15万千克。同时，非洲国家对中国的丝绸、瓷器需求也很大。 根据非洲考古发掘，唐宋时期中国瓷器输出的范围很广，北非有埃及、苏丹，东非有埃塞俄比亚、索马里、肯尼亚、坦桑尼亚，南部非洲有莫桑比克、津巴布韦等，其中以埃及和坦桑尼亚出土的文物最为宏富。肯尼亚拉穆群岛等地曾先后出土过9世纪的中国瓷器、伊斯兰锡釉陶以及600年前的"永乐通宝"铜币，

■津巴布韦（罗德西亚）：津巴布韦石头城遗址　邮资邮简（1957）

　　津巴布韦石头城发掘出土有阿拉伯玻璃器皿和中国青瓷器。这些瓷器是 14 世纪至 15 世纪的产品，其中两块是青瓷大花瓶底部的瓷片，底圈中央用青釉绘制"大明成化年制"，说明中津两国在那时就已经开始有了直接或间接的贸易往来。

凸现了东非的海上丝路历史。

　　唐宋时代，陆上丝绸之路逐步转向海路，且日趋繁荣。一是陆路途经众多的国家和地区，受外交关系及战乱影响，不安全；二是中外商品贸易种类和数量增多，瓷器为易碎、笨重物品，不宜骆驼陆行，茶叶作为大宗商品需要占用很大的储放空间；三是指南针的运用、航海技术的提高，海运安全系数提高。这些因素叠加在一起，使得商人越来越喜欢通过海路运输中国商品。

　　在埃及开罗古城遗址发掘出的唐朝瓷器数量大得惊人，迄今尚无精确统计（仅日本小山富夫士用来分类的中国古瓷计达 10106 片）。在坦桑尼亚、津巴布韦石头城、肯尼亚的内罗毕和蒙巴萨，以及拉穆群岛，均发现大量的唐宋元明清等不同时期的中国瓷器和古钱币等文物。其中，考古工作者曾先后在肯尼亚的曼达岛、桑给巴尔岛的西南岸出土过唐代长沙窑瓷、古青花瓷及宋代铜钱等。上述材料是中国唐宋以来与埃及及东非国家一直存在贸易联系和人员来往的有力证据。由于东非沿海各国近年来不断出土中国陶瓷，有的学者甚至推断 9 世纪东非海岸就是中国瓷器贸易的仓储地和中转站。

Major Drystone Ruins of Zimbabwe

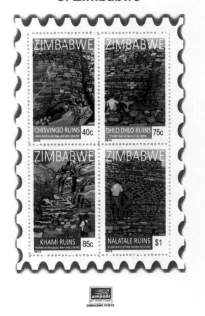

■津巴布韦：卡米遗址等地的石墙遗址建筑（2015）

　　卡米遗址是非洲南部一个引人注目的知名城市遗址。考古工作者在这里发现了中国明朝万历年间（1573—1620）的瓷器、葡萄牙瓷器和 17 世纪的西班牙银器，这充分证明了津巴布韦曾有过广泛的世界性贸易往来。1986 年，联合国教科文组织将卡米遗址列入《世界遗产名录》。

【丝路胜迹】

莫桑比克岛紧靠非洲大陆东部，两者相隔仅 3.5 千米，1967 年起建有桥梁连接大陆。从 10 世纪到 15 世纪晚期，该岛因其拥有天然良港被阿拉伯商人开辟为海上贸易中心。1498 年，葡萄牙探险家达·伽马登陆此岛，宣称它为葡萄牙领土。该岛在葡萄牙致力接管印度及东印度群岛贸易的过程中占有重要地位。由于莫桑比克岛是航达东非的重要港口，古代中国商船也常常来到岛上或附近海域，海边到处都有被海水冲刷上来的瓷器残片，岛上也不时发掘出土中国古代瓷器，证明中国与莫桑比克乃至其他东非国家很早就有了商业往来。现今莫桑比克岛海事博物馆有一个永久性的中国明代瓷器展，其中不乏价值连城的稀世珍宝。莫桑比克岛不仅见证了葡萄牙从西方到印度次大陆乃至整个亚洲的海上航线的创立，也见证了西方殖民主义的发展历史。

拉穆古城是东非最古老、保存最完整的文化遗址。从 19 世纪开始主要的穆斯林宗教节日活动在这里举行，它已经成为伊斯兰和斯瓦西里文化的重要研究中心。当地人称，郑和船队曾有船只在拉穆岛附近沉没，船上的军士登陆拉穆岛并留下了后代。

■莫桑比克：莫桑比克岛建岛 400 年纪念 （1972）

■肯尼亚：拉穆老城 （2002）

■中国：广西·北海渔港风光
邮资明信片 （1988）

（六）合浦徐闻道：从北部湾港口群起航

　　早在先秦时代，中国与西方的贸易往来就通过陆上丝绸之路在断断续续地进行着，之所以不能贯通，是因为中国的西边先后存在月氏、匈奴、乌孙等强悍的军事化游牧民族部落，他们阻碍并严密控制着丝绸之路这一经济动脉。西方客商、使臣能不能越过葱岭进入中国，需要视中原王朝给了这些部落多少好处，如经济利益、和亲等而定。由于西北地区高山严寒、沙漠干旱、人烟稀少以及微妙的往来形势，中国和大秦（罗马）、大食（阿拉伯）之间的贸易无法通过陆上进行，只能从海上另辟通道。

　　公元前221年，秦始皇统一中国后，加快了走向外海的步伐。公元前214年，秦始皇设置桂林、南海、象郡，先后迁徙五十万军民到岭南地区兴修灵渠，沟通湘江与漓江，使秦朝物资从中原沿长江、湘江、漓江运抵岭南。汉武帝继承秦始皇的战略思想，积极开发海上对外贸易通道，曾七次率众到沿海进行巡视。元鼎五年（公元前112年），汉武帝派伏波将军路博德率军水陆并进

■圭亚那：2010 北京国际邮票钱币博览会·中国
第一个皇帝——秦始皇 小全张（局部）（2010）

小型张主图为 1971 年广西合浦望牛岭西汉晚期一号汉墓出土的仿凤鸟青铜錾刻花纹铜灯。凤鸟双足并立，昂头回望，尾羽下垂与足共同支撑全身，通体细刻羽毛，头、冠、颈、翅、尾、足比例匀称，栩栩如生。凤背部有一圆孔放置灯盘，颈内空，由两节套管相连，可以拆开和转动，腹腔可以盛水，嘴衔喇叭形灯罩，正好罩在灯盘上方。当灯点燃之时，烟可从凤嘴处经过颈部进入腹腔，溶入水中，使室内空气得到净化，是具有环保功能的照明灯具。

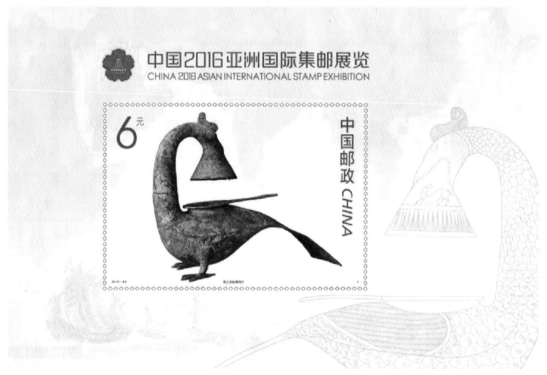

■中国：中国 2016 亚洲国际集邮展览·铜凤灯 小型张 （2016）

■中国: 灵渠·秦堤/陡门 （1998）

征讨南越叛乱，次年设合浦郡，进一步疏通灵渠，开凿桂门关，沟通北流江与南流江，使中原物资沿长江、湘江、漓江、桂江、北流江、南流江而直抵合浦。由此，海上丝绸之路由中原通过内河而直接推进到南海之滨。所以，从秦汉起至隋唐之际，合浦郡一直是中国从海上走向东南亚、南亚和欧洲最便捷的通道。

根据《汉书·地理志》的记载，汉武帝曾经利用合浦港大规模地开展对东南亚的贸易，汉朝派出的贸易船队"自日南障塞、徐闻、合浦，船行可五月，有都元国（苏门答腊）；又船行可四月，有邑卢没国（今缅甸勃固附近）；又船行可二十余日，有谌离国（今缅甸伊洛瓦底江沿岸）。步行可十余日，有夫甘都卢国（今缅甸蒲甘古城）。自夫甘都卢国船行可二月余，有黄支国（今印度康契普拉姆），民俗略与珠崖（今海南东北部）相类。其州广大，户口多，多异物，自武帝以来皆献见。有译长，属黄门，与应募者俱入海市明珠、璧流离、奇石异物，赍黄金杂缯（丝绸）而往。所至国皆禀食为耦，蛮夷贾船，转送致之。……"汉朝船队"自黄支返航时船行可八月，到皮宗（今新加坡西面之皮散岛）；船行可二月，到日南、象林界云。黄支之南，有已程不国（今斯里兰卡），汉之译使自此还矣（即陪同的翻译返回本国）"。整个船队经合浦、日南港出马六甲海峡，过南洋诸国沿着中

■中国: 灵渠·铧嘴及天平　原地首日实寄封剪片　（1998）

■中国（法属安南在华邮局——安南北海邮局）：安南航海商务女神像、安南法兰西神像邮票加盖"二之五仙"　加字改值邮票　（1902）

【丝路港口】

合浦　　位于北部湾畔，是南海丝绸之路的始发港口。汉时设合浦郡，辖今广西东南、广东西南及雷州半岛等环北部湾地区，郡境北倚丘陵山区，南临大海，海路可直达东南亚各国，陆路有南流江入海通道连接漓江、湘江、珠江水系进入中原水运网络，在今两广地区形成多个出海口，组成了极为便捷的北部湾港口群，包括今天的防城港、钦州港、北海港、铁山港、合浦三汊港、海口港、三亚港、榆林港、湛江港、徐闻港、电白港、阳江港，是西汉出海港口最多的郡。特别是今合浦境内的上洋江、总江、乾江港、三汊港、永安港、英罗港、白龙港采珠业发达，因为珠市贸易的拉动，港口功能早趋完备。在京杭大运河尚未开挖之前，由南流江为纽带而组成的出海通道水运网络，使合浦郡成为西汉王朝唯一有内陆水路直通大海的岭南重镇，特定的区位地缘优势为合浦海上丝绸之路的发展提供了条件。

■中国（清）：蟠龙邮票盖合浦乾江邮戳

■中国：漓江·黄布/兴坪 （2006）

■中国：桂林山水·九马画山 （1980）

南半岛的海岸线航行，渡过暹罗湾后，再南下至马来半岛登陆，步行越过克拉地峡后，到西岸缅甸的一个港口登船，然后绕孟加拉湾海岸线航行，抵印度半岛东南隅，从斯里兰卡经新加坡返航，这是中国海上丝绸之路贸易的最早官方记录。此则材料说明公元前一二世纪时，汉使足迹已至南印度。

根据《旧唐书·地理志》的记载："其海南诸国，大抵在交州南及西南，居大海中洲上，相去或三五百里，三五千里，远者二三万里，乘船举帆，道里不可详知，自汉武帝以来朝贡，必由交趾之道。"由此可推测交趾在纪元初数世纪已发展成为对外贸易的重要港口。西汉时，从合浦郡出发的远洋贸易航线最远可达今天的印度和斯里兰卡等地。

公元前111年，汉武帝在今越南北部设交趾、九真、日南三郡。汉魏时西方宾客、商贾来华一般选择在日南或合浦港登陆，从日南登陆者既可续航合浦，也可以乘马（车），走陆路到龙州，过邕州（今南宁）、桂林，然后溯漓、湘之水北上中原。至东汉桓帝延熹九年（166年），"大秦（罗马）王安敦遣使自日南徼外献象牙、犀角、玳瑁，始乃通焉"（《后汉书·西域传》）。这是史书中关于中国与罗马首次直接通使往来的记录，表明罗马帝国沿着海上丝绸之路经日南—合浦而来，与汉朝建立了直接联系。此时，从合浦、徐闻等港口起航的海外贸易商船已经从东南亚、南亚地区延伸到了欧洲国家。

汉初，高祖刘邦分封诸王，立吴芮为长沙王（今广

西全州、灌阳一线也属于长沙国的疆域），湘漓水道之贯通，使中原政权以长沙为枢纽，沿湘、漓水道进入南方合浦港，故合浦与长沙的经贸文化联系十分密切。合浦现存汉代墓葬近5000座，在当时各地人口密度普遍不大的情况下，这样的现象十分罕见，突出反映了合浦在汉代出海港的重要地位。

中国在海上丝绸之路对外输出的大宗商品主要有丝绸、陶瓷、茶叶、漆器、珍珠等，输入的则是宝石、琉璃、翡翠、玳瑁、犀角、象牙等奇珍异宝以及名贵香料。史书中不乏记载东南亚各国香料大量进入中国的史实，在合浦汉墓中也曾发掘出多种熏炉，其中有的还盛着炭化的香料。《三国志·吴书·士燮传》记载士燮、士壹、士䵋（yǐ）兄弟三人分别任交趾、合浦、九真太守时，"每遣使诣权，致杂香细葛，辄以千数，明珠、大贝、流离、翡翠、玳瑁、犀、象之珍，奇物异果，蕉、邪、龙眼之属，无岁不至。壹时贡马几数百匹。权（即孙权，时为三国吴王）辄为书，厚加宠赐，以答慰之"。又载："燮兄弟并为列郡，雄长一州，偏在万里，威尊无上。出入鸣钟磬，备具威仪，笳箫鼓吹，车骑满道，胡人夹毂焚香者常有数十。"这则记录传达了如下信息：一是中国史书无数次出现的外国遣使贡献的琉璃、翡翠、玳瑁、象牙等奇珍宝物多经交趾、合浦进口；二是当时在交趾、合浦追随士燮兄弟的胡人（含胡商）不少，说明了南亚半岛薰香经交趾—合浦输入中国内陆的情况，解释了湘鄂地区大量出土象牙、犀角、玳瑁等外国物产的现象。由此可见，从阿拉伯半岛连接南亚半岛的薰香之路和丝绸之路是相互交集、互为补充的海上贸易之路，合浦港不仅是海上丝绸之路的始发港，同时也是"薰

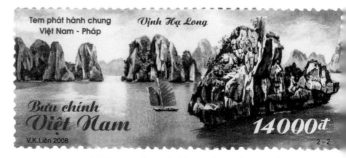

■法国：越南下龙湾风光　（2008）

■越南：下龙湾风光　（1959）

■越南：顺化皇宫午门　（1951）

inh Lục

VIỆT NAM BƯU CHÍNH 400đ

KIẾN TRÚC CỔ Ở HUẾ

■越南：顺化古迹·明命陵 小型张 （1990）

VIỆT-NAM CỘNG-HÒA BƯU-CHÍNH

60đ

+50đ

NGƯỜI PHU TRẠM VIỆT-NAM THUỞ XƯA

■越南：驿骑 航空加值邮简邮
资图 （1971）

2đ BƯU CHÍNH

NGƯỜI PHU TRẠM VIỆT NAM THUỞ XƯA

VIỆT.NAM CỘNG.HÒA

■越南：邮政历史·古代骑马信
使 （1971）

香之路"向中国内陆延伸的重要港口。实际上，
在长沙出土的一些文物与合浦是有关联的。马
王堆一号汉墓出土的13件木犀角和8件木象
牙，二号汉墓出土的大量玳瑁制品等，可能是
经合浦郡流向内陆的进口商品或贡品。1998年，
印尼政府在苏门答腊海域的彭加山岛及爪哇勿
里洞之间发掘出土"黑石号"沉船，打捞出唐
代（826年前后）带有阿拉伯风格的图案和装
饰的陶瓷制品有6万多件，其中绝大部分为长
沙窑瓷，这些瓷器应该是顺着湘、漓水道南下，
由波斯人建造的单桅缝合商船在合浦港口装船
起航，却不幸在爪哇海域触礁沉没。

俗话说，雁过留声，人过留名。历史上曾
经有过不少使臣、名士、僧侣和客商造访合浦，
并从合浦走向中原，或从合浦航海西出，如达摩、
慧超等。

■越南：古代寺院·北宁宁福寺 / 河内西方寺　（1968）

■越南：历史古迹·顺化皇宫显临阁和太和殿　（1975）

24. La Rivière de Saïgon et l'entrée du Canal de Dérivation

■法属印度支那：西贡河口的中国帆船　极限明信片　（1938）

■中国：广西北海合浦汉墓风
景日戳 （2002）

从北部湾合浦港起航，经南海到马六甲海峡，途经越南、柬埔寨、泰国、菲律宾、文莱、新加坡、马来西亚、印度尼西亚等国。明清时期，中国人普遍称到中南半岛、苏门答腊岛、加里曼丹岛及至马六甲海峡沿海各国谋生为"下南洋"（清代陈伦炯《海国闻见录》有专主条记述），后"南洋"泛指整个东南亚国家。

在海上丝绸之路沿线东西方交流史上，南亚实际上成为西方国家东进的桥头堡和文化汇聚地。

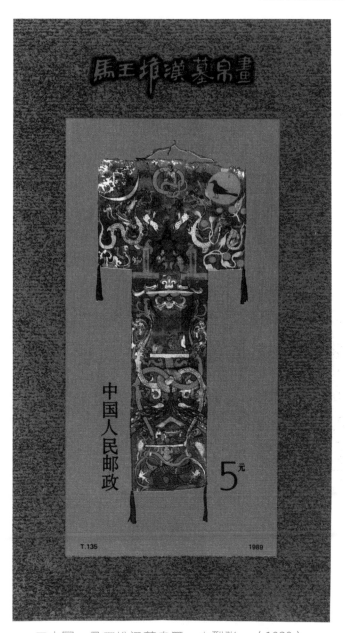

■中国：马王堆汉墓帛画 小型张 （1989）

■中国：合浦珍珠及出土文物 《一帆风
顺》个性化专用邮票附票 （2010）

【丝路旅人】

达摩是一位天竺高僧，在南朝宋末从印度泛海而来，经合浦港上岸后即到东山寺（原名灵觉寺）参禅礼佛。后从合浦乘船到广州，再至南朝都城建业（今南京）会梁武帝，北上洛阳，后驻锡嵩山少林寺，传说面壁九年，传衣钵于慧可，成为中国禅宗始祖，故中国的禅宗又称"达摩宗"，达摩被尊称为"东土第一代祖师"。据说当初达摩在合浦见到规模宏大的灵觉寺时，不禁感慨，称灵觉寺乃"佛地檀林，佛缘深厚"，并挥笔写下了"即事多欣"四字，意即能够在合浦与大家一起又一次了解佛教的精妙义理是一件非常高兴的事情。达摩还把自己手抄的《密宗心经》赠予灵觉寺住持。在达摩离开合浦之后，住持便将"即事多欣"制成匾额悬挂于禅房之中，还精心描绘了"达摩讲经图"，将画像与匾额一起悬于禅房。唐代，因达摩有"佛光云霞映灵觉"之句，曾一度将灵觉寺改称"云霞寺"。

■中国：广西合浦东山寺明信片；贴《德化窑瓷器·白釉达摩立像》邮票，盖寺院所在地首日邮政日戳实寄 （2012）

문학시리즈 우표(세번째 묶음)
LITERATURE SERIES(3rd)

1997년 12월 12일 발행

대한민국 정보통신부

■韩国：往五天竺国传
小全张 （1997）

【丝路旅人】

慧超，新罗僧人，723 年至 727 年，从广州到北海、日南，沿印度半岛遍游东天竺、南天竺、中天竺、西天竺和北天竺，再经中亚回长安，按照路途先后顺序作《往五天竺国传》，记载了他一路上的所见所闻。他是 8 世纪初西域政治形势剧变的见证人，《往五天竺国传》自然成为研究中世纪印度半岛和中亚地区不可多得的珍贵史料。慧超曾写过一首五言诗《月夜》："我国天岸北，他邦地角西。日南无有雁，谁为向林飞。"以写实手法抒写他从广州起航，经北海地角乘船到日南，然后赴天竺的心情。开头两句点明地理位置。盛唐时，中国周边国家称唐朝为"天朝"。慧超是新罗人，幼年入华，长期客居中原，故他自称新罗在"天岸"——天朝之北岸。他邦，即他将要去的天竺国，恰好就在天朝地角（今广西北海地角村）的西边。后面两句则表达了慧超身处"天朝"地之角，日之南，异国他乡，思念家国，但无大雁传书，无法寄托相思的惆怅心情。学界对慧超这首诗虽然多有注释，但由于不知道北海有个地角村，故多语焉不详。只有身临其境的慧超，才能利用实际地名写出如此工整排偶、比兴衬托的五言律诗。

菲律宾

菲律宾是南海东部、太平洋西部的群岛国家，北隔巴士海峡同中国台湾岛相望。菲律宾吕宋岛北距中国台湾岛300多千米，中国商船到菲律宾贸易，多数是从吕宋岛上岸，故明代以来又以"吕宋"为菲律宾之通称。明洪武五年（1372年）至永乐八年（1410年）间，菲律宾的苏禄群岛国王以属国身份曾先后两次遣使访问中国，明朝政府也于1405年遣使报聘。1417年，苏禄群岛上的3位国王率领340人的使团赴中国进行友好访问，其间东王巴都葛叭哈喇因病逝世，明永乐皇帝以藩王礼厚葬东王于山东德州。其后人入籍中国，迄今已传至20多代。

十五六世纪，中国东南沿海民众同吕宋的交往相当频繁，吕宋群岛是中国商船和渔船下南洋的中转站，大批闽粤人到南海捕鱼、采珠、种稻，并留居吕宋。近代以来，菲律宾逐步形成一个多元文化的国家。尼格利陀人可能是菲律宾最早的

■菲律宾：美占菲律宾实寄封，贴谷物女神、采珠渔船、国父黎刹邮票，加盖"光复战役胜利"、美国海军邮戳及铲字保密日戳，军管区检查及长官签名戳等 （1945）

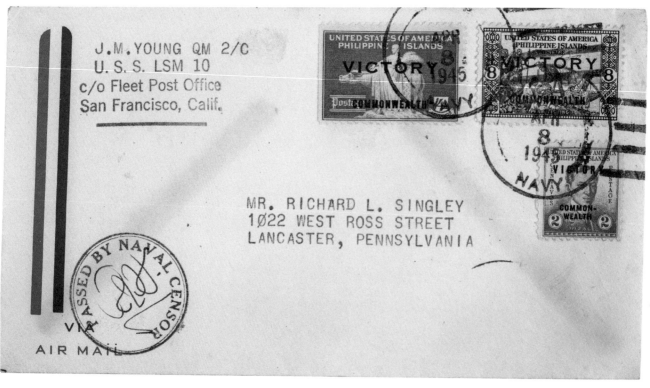

■文莱：文莱河上的水村 （1949）

■文莱：赛福鼎清真寺落成 （1958）

居民，随后南岛民族的迁徙陆续带来了马来文化，随着宗教与丝路贸易的发展，印度文化、华夏文化和伊斯兰文化也传至此处。1521年，麦哲伦率领西班牙远航船队到达菲律宾群岛。此后，西班牙逐步侵占菲律宾，并统治菲律宾长达300多年。其间，欧洲东印度公司船只亦以菲律宾为基地同中国做生意。在海上丝绸之路沿线各国中，由于菲律宾距离中国较近，事实上已成为西班牙和其他西方列强进入中国大陆的重要门户。

文莱

文莱在中国史籍称"婆利国""淳泥"，明代始称"文莱国"，位于婆罗洲（今加里曼丹岛）北岸，亚洲东南部，临南海。文莱国与中国一向友好，早在六朝时婆利国国王就曾遣使奉表献金席于梁武帝。至唐朝，两国政府开始正式交往。唐宋期间中国舶商经常前往淳泥国，受到国王的热情款待，无论是官方还是民间，两国之间的交往日趋频繁。元末明初，为抵御外侵，新即位的淳泥国苏丹马合谟沙请求侨居淳泥的福建籍人黄森屏兄妹援助和联姻，共同打败了外敌入侵。鉴于黄氏兄妹对文莱建国的贡献巨大，马合谟沙赠予黄森屏"麻那惹加那"称号。1408年，麻那惹加那率领150多人的使团来到中国南京访问，书写了中文友谊的佳话。

明代郑和船队曾两次到访文莱。其首都斯里巴加湾市有一条王总兵路，是该国的华人最早聚居区，此路正是为纪念率船到访的郑和助手王景弘而命名。在文莱海洋博物馆中，保存有许多从海底沉船中打捞上来的宋元以来的中国文物，显示出文莱与中国悠久的海上丝绸之路贸易关系以及友好的往来关系。

新加坡

新加坡位于马六甲海峡的入口处，是东南亚地区的中心，海上丝绸之路的十字路口。新加坡以华人为主体，并一直呈现出多元文化并存的文化特征。中国城、甘榜格南、小印度就反映了这一特点。中国城在新加坡河南面，是华人聚集区。元人汪大渊曾经周游世界，在他的《岛夷志略》中提到淡马锡（即新加坡）有华人居住，"男女兼中国人居之，多椎髻，穿短布衫，系青布鞘"。当时的华人和泉州通商，并与土著民族和睦共处。甘榜格南原本是马来皇室在新加坡的活动中心。随后，阿拉伯人来此经商，从亚拉街、巴格达街、干达哈街等名称可以感受当时的繁华。如今，这里是新加坡穆斯林的聚居区。小印度位于新加坡河的东岸，是印度族群泰米尔人的聚居区，在许多方面类似于印度，是印度文化的一个缩影。这几个文化街区的设置，集中体现了新加坡作为海上丝绸之路枢纽地位的地理特点。

【丝路胜迹】

新加坡亚洲文明博物馆分为两个馆。第一分馆设在一座有 100 多年历史的校舍，展示来自英属海峡殖民地和印度尼西亚群岛的娘惹人的丰富的物质遗产，包括闻名的蜡染印花布、刺绣品、珠饰品，以及精致绝伦的银制品、瓷制品。第二分馆位于维多利亚剧院旁的皇后坊大厦，这是一栋极具殖民地色彩的白色建筑，1864 年始建，1890 年为纪念英国维多利亚女王而改名"皇后坊"。皇后坊大厦在 1989 年成为新加坡文物馆，集中收藏亚洲文化遗产，展出同新加坡四大民族祖源文化有关的文物。博物馆按系列主题布展，从中可认识中国、印度，以及东南亚和伊斯兰世界的文化遗产，进而探讨中国、印度、伊斯兰教以及东南亚的文明发展及其文化渊源。轰动世界的"黑石号"沉船的 6 万多件中国唐代文物（大部分为陶瓷），就收藏在亚洲文明博物馆，作为镇馆之宝，见证了海上丝绸之路的繁华历史。

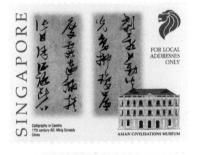

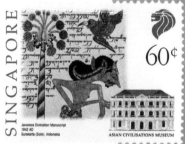

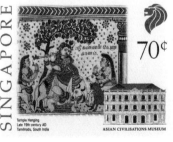

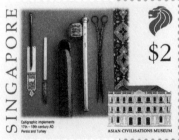

■新加坡：亚洲文明博物馆 （1996）

■新加坡：国庆节——旅游新地标·中国城／甘榜格南／小印度／乌节路 （2007）

■新加坡：船舶（第2组） （1980）

　　邮票图案依次为中国海南帆船（20世纪）、15世纪欧亚间快速大帆船、中国福建帆船（19世纪）、印度尼西亚烈干船、第一艘东印度商船（17世纪）、商军两用西班牙大商船。

东南亚国家特别是濒临马六甲海峡国家中的华人人口不少，这反映了中国先民在海上丝绸之路上积极参与、踊跃先行的社会现象，华人为中华优秀文化和东方文明的世界性传播做出了重要的历史贡献。

泰国

泰国位于中南半岛中部，西与缅甸接壤，南滨泰国湾，西南临安达曼海，东北边是老挝，东南边是柬埔寨，南边狭长的半岛与马来西亚相连。14 世纪，境内中部暹罗国和罗斛国合并，称"暹罗国"。先后经历了素可泰王朝、大城王朝、吞武里王朝和曼谷王朝。

中泰两国人民素有来往，历史悠久。南宋末年，宰相陈宜中兵败走占城，以后又转避暹罗，并终老于暹罗。明洪武十年（1377 年）暹罗王子昭禄群膺承其父命来华朝贡，明太祖赐暹罗国王大印，并赠黄金丝帛。明永乐元年（1403 年），成祖又赠暹罗王金银大印，暹罗王也遣使谢恩。郑和率领船队七下西洋，暹罗均为必经之地。随郑和南下的马欢著有《瀛涯胜览》一书，记述暹罗的民俗风情。清顺治九年（1652 年）暹罗派遣使节到清朝朝贡。1767 年，缅甸军队入侵暹罗，国都大城沦陷，国王战死。大城王府太守披耶·达信（中文名为郑信，又名郑昭）为华裔，以东南沿海为基地，组织暹罗华侨和泰民共同击退了入侵的缅军，重新统一暹罗，被拥立为王，史称"吞武里王朝"。道光三年(1823 年)，暹罗国王拉玛二世遣使入贡。在泰国发展史上，大量华侨华人做出了巨大贡献。清代，福建漳州龙溪籍华侨吴阳率众拓垦暹罗南部成绩卓著，暹罗王封他为"宋卡城府

■泰国："21 世纪"世界博览会·曼谷风景　首日实寄封　（1962）

■泰国：素可泰历史公园·风神王寺 （1988）

■柬埔寨：金边皇宫 邮戳剪片 （1952）

■柬埔寨：吴哥窟 （1954）

尹"，世袭八代。龙溪籍华侨许泗章率众开采拉廊锡矿，使拉廊泰人致富，暹罗王任许泗章为"府尹""柏耶"（侯爵），许泗章去世后，其子许沁美继续开发，被任为董里府尹。

泰国湾旧称"暹罗湾"，位于中南半岛和马来半岛之间，海湾内环列越南、柬埔寨、泰国和马来西亚四国，是通往太平洋和印度洋海上丝绸之路的重要枢纽。在航海技术尚未发达之时，航海人员为了躲避难以预测的风浪灾害，一般是"循海岸水行"。从山东半岛港口群起航赴朝鲜半岛和日本列岛的东海航线北道，就是这样由船民慢慢摸索出来的远洋航线。早期从广州或从合浦、徐闻启航的"通海夷道"也不例外，商船过海南岛东南，沿南海的印度支那半岛东岸而行，过暹罗湾，顺马来半岛南下至苏门答腊岛东南部，航抵爪哇岛，再西出马六甲海峡。暹罗湾正是一个由多个国家环抱，补给方便、安全性高、适合"循海岸水行"的黄金商道。

柬埔寨

柬埔寨位于中南半岛，西部及西北部与泰国接壤，东北部与老挝交界，东部及东南部与越南毗邻，南部则面向暹罗湾。首都金边地处洞里萨河与湄公河交汇处。柬埔寨于1世纪下半叶建国。9世纪至14世纪的吴哥王朝为鼎盛时期，国力强盛，文化发达，创造了举世闻名的吴哥文明。秦汉时为中原属国，时称"扶南"，使者常往来朝贡；《隋书》称"真腊"；元时称"甘孛智"。1296年，元朝使节周达观到访，在吴哥生活了近一年时间，写下了《真腊风土记》，这是吴哥王朝政治、民俗、文化等方面唯一存世的书面资料。中柬人民的交往，主要通过两条途径进行，一是从云南方向，顺着湄公河流域南下暹罗湾；二是经南海丝绸之路进入暹罗湾登陆柬埔寨。

马六甲海峡是东西方海上丝绸之路的必经水道，位于马来半岛与苏门答腊岛之间，西北端通印度洋的安达曼海，东南端连接中国南海。西岸是印度尼西亚的苏门答腊岛，东岸是马来西亚西部和泰国南部，海峡全长约1080千米，西北部最宽达370千米，东南部最窄处只有37千米，是连接沟通太平洋与印度洋的国际黄金水道。马六甲海峡因沿岸有马来西亚著名贸易港口马六甲而得名。约在4世纪时，阿拉伯人就开辟了从印度洋穿过马六甲海峡，经过南海到达中国的航线。他们把中国的丝绸、瓷器，马鲁古群岛的香料，运往罗马等欧洲国家。7世纪至15世纪，中国、印度和阿拉伯国家的海上贸易船只，都要经过马六甲海峡。16世纪初，葡萄牙航海家开辟了大西洋至印度洋航线后，过往马六甲海峡的船舶急剧增多。

中国商船西出可以从马来半岛湄公河口一新加坡过马六甲海峡，渡过印度洋安达曼海抵达斯里兰卡、印度或远航阿拉伯海进入波斯湾；也可以选择穿越苏门答腊岛（巨港）一爪哇岛（雅加达）的海峡，向西横渡印度洋进入亚

■马来西亚（英属沙捞越）：沙捞越风貌 （1950）

邮票图案包括婆罗洲岛、南海地图和英王乔治六世。

■马来西亚（英属北婆罗洲）：邮资明信片 （1895）

北婆罗洲以华人移民居多，该地发行以帆船、狮子、原住民和汉字等多元素为一体的邮资片，突显了东西方文化融合的特征。

丁湾、红海和地中海。据印度尼西亚有关部门不完全统计，从古代中国起航开往南洋各国或西方的商船，到目前为止尚有1800多艘沉船静静地躺在茫茫大海之中。

马来西亚

马来西亚位于马来半岛南部，北与泰国接壤，西濒马六甲海峡，东临南海，南濒柔佛海峡与新加坡相望，全境被南海分成东马来西亚和西马来西亚两部分。西马来西亚为马来亚地区，东马来西亚为沙捞越地区和沙巴地区的合称，在加里曼丹岛北部。其中，文莱处于沙巴州和沙捞越州之间。

沙捞越位于婆罗洲西北部，是马来西亚最大的州。沙捞越盛产胡椒，是薰香之路胡椒的主要货源地。

马来西亚的人口以马来人和华人为主。文化渊源上早期以印度输入的印度教和佛教文化为主，7世纪到14世纪，三佛齐文明达到高峰，苏门答腊、爪哇、马来半岛和婆罗洲的大部分地区均受其影响。第二期为伊斯兰文明兴起。

14世纪末三佛齐覆灭后，伊斯兰势力在马来半岛奠定根基，形成众多以伊斯兰教为主的苏丹国，其中最突出的是马六甲苏丹王朝。第三期为欧洲殖民势力入侵。相继被葡萄牙、荷兰、英国占领。殖民者大量引入华人和印度劳工，以满足在马来半岛和婆罗洲发展殖民经济的需求。马来西亚也是多元文化并存，既有镶龙嵌凤、古色古香的中国式住宅，也有荷兰式的红色楼房和葡萄牙式的村落，民众经过长期的交流，语言、宗教、风俗习惯等汇成特有的文化风貌。

马来西亚历史最悠久的古城是马六甲（古代满剌加王国的都城），位于马六甲海峡北岸，马六甲河穿城而过。唐永徽年间（650—655），满剌加王国曾献五色鹦鹉。明永乐年间拜里迷苏剌曾出访中国；双方使节往来密切，郑和也屡至其地。15世纪下半期强盛，击退暹罗进攻。从此，满剌加得以和暹罗同列，不再臣属于暹罗。马六甲从满剌加立国开始，逐渐从渔村成长为该地区最重要的港口，来自印度、阿拉伯和中国的商人多在此地等候季风启航，是与中国关系最为密切的港口城市之一。

■马来西亚：马六甲公布为历史名城·马来西亚独立纪念馆/苏丹王宫/圣地亚哥城堡遗址 （1989）

【丝路胜迹】

马六甲市见证了东西方的贸易往来与文化交流。亚洲与欧洲的影响赋予它独特的物质和非物质多元文化遗产。2012 年 10 月 7 日，马来西亚邮政公司发行《马六甲 750 周年》邮票，包括青云亭、甘榜乌鲁清真寺两枚邮票和马六甲州元首博物馆小型张。

青云亭始建于 17 世纪中后期，庙内主要供奉观音菩萨，因此也称"观音亭"。庙里可看到儒、释、道的教义，这反映了中国文化对马来西亚的深刻影响。青云亭是中国式建筑的典范，庙堂里陈设的木雕和漆器，全是从中国运来的精品。寺内一块石碑上铭刻纪念郑和 1406 年访问马六甲的事迹。郑和七下西洋，六次到访马六甲，留下了许多与中国文化相关的历史文物。数百年来青云亭除了负起祭祀和乡谊作用外，还是华人社区的法院、仲裁机构。

甘榜乌鲁清真寺由荷兰人于 1728 年建造，混合了苏门答腊、中国、印度和马来风格。其叫拜楼类似佛塔，与沐浴池、门拱、主体建筑同时建成。

州元首博物馆位于高山之上，象征州元首在马六甲的至高地位，是 17 世纪荷兰统治者的官邸，也是历任州元首的官邸，1996 年后改为博物馆，展出历任元首的统治历史和私人收藏品。

■马来西亚：马六甲建城 750 周年 （2012）

【邮海拾贝】

马来西亚邮政公司于 2013 年 11 月 29 日发行峇（bā）峇娘惹主题邮票。以峇峇娘惹饰珠鞋、陶瓷用具、马六甲峇峇娘惹博物馆及峇峇娘惹婚礼传统服饰为素材，突显峇峇娘惹结合马来文化与中华文化形成的马来西亚多元文化色彩。设计师采用显微激光科技推出手绣娘惹格峇雅图案小型张，使马来西亚成为亚洲首个使用显微激光特殊技术印刷邮票的国家。峇峇娘惹博物馆原是侨民陈清修的私宅，建于 1861 年，陈家四代原住这里。为让本地人和游客了解峇峇娘惹独特的文化习俗与历史，1985 年改建为私人博物馆。

■马来西亚：峇峇娘惹民俗博物馆 （2013）

马六甲市郊有一个中国人聚居区叫中国山，根据马来西亚历史记载，有一位来自中国的汉丽宝公主与 500 名随从到达满剌加，嫁苏丹满速沙（1456—1477 年在位）。其 500 名随从与当地人通婚而后定居在中国山。其后代后来逐步扩散到南亚各国。当年郑和船队曾在此扎营，马来西亚人民为纪念三保太监郑和又将此山命名为三宝山，相传郑和下令挖掘的水井命名为三宝井，在山脚下还修建有三宝庙。山上有约 12000 座华人坟墓，是中国以外的最大华人坟山，许多墓碑是明、清、民国三代遗存。此山是马来西亚保留中国史迹最完整、最丰富的地方。

印度尼西亚

印度尼西亚简称印尼，是全世界最大的群岛国家，疆域横跨亚洲及大洋洲。加里曼丹岛、爪哇岛和苏门答腊岛横亘在西出印度洋的咽喉部位。因此，印度尼西亚是东西方商船进出口贸易的必经之地，堪称海上丝绸之路的一道天然"海门"。其特殊的地理位置，奠定了印度尼西亚在国际贸易中的重要地位。

中国与印度尼西亚的友好关系源远流长，早在 2000 多年前的中国汉代，两国人民就克服大海的阻隔，打开了往来的大门。南朝梁武帝在位期间，婆利国（今加里曼丹岛）就曾派出外交使团与中国有了接触和往来，此后对中国的朝贡也从未中断过。在 1000 多年前，华人就已相继来到这里，从开始的短暂停留经商，到后来的长期定居，进行采矿、开荒。15 世纪初，中国明代著名航海家郑和七次远洋航海，每次都到访印尼群岛，足迹遍及爪哇、苏门答腊、加里曼丹等地，留下了许多重要历史遗迹，成为两国人民友好交往的历史佳话。

■印度尼西亚：历史建筑 （2012）

7世纪，苏门答腊建立了室利佛逝王国（即三佛齐），同中国、印度和阿拉伯等国建立了经济、文化联系。大约在13世纪，穆斯林商人带入伊斯兰教，伊斯兰教在岛上盛行开来。17世纪以来，经历了350年的荷兰殖民统治。这期间，欧洲列强垄断了香料产地摩鹿加群岛的贸易。

印度尼西亚是华人移民最多的国家，西加里曼丹省是全印尼华人最多的一个省份。1770年在东万律发现新金矿后，华人迅速前来淘金，华工总数每年约有3000名，他们先后从喃吧哇转移到坤甸、邦戛、三发等地。随着大批华人下南洋，产业领域不断扩展，涉及商业、农业、渔业和园林工艺等，从事经济作物种植如胡椒、甘密、椰子、橡胶的就有不少。

印度尼西亚由于华人众多，其中国文化元素较多。许多地方华人居住区的房屋建筑格式与中国大同小异，住家四周都种菜，养家畜。西加里曼丹省的山口洋、鹿邑和东万律的建筑与中国城镇都很相像，保留着传统的中国文化特色，其中山口洋曾被喻为"印尼的唐人坡、小香港"，除以客家话通行于市区外，另一特色是"十步一小庙，百步一大庙"的庙宇建筑群。华人传统的文化节日如春节、元宵节、端午节、中秋节、冬至，都很热闹，春节期间燃放鞭炮，舞龙舞狮，男女老少上香拜神通宵达旦。

■印度尼西亚：马六甲海峡 （1948—1949）

■印度尼西亚：旅游宣传 贴安汶族小船、万隆覆舟山火山口、巴厘岛音乐舞蹈邮票实寄封 （1961）

■黎巴嫩：提尔遗址·比布鲁斯腓尼基人宴饮浮雕　小型张　（1968）

二、腓尼基人地中海接力丝绸之路
FEINIJIREN DIZHONGHAI JIELI SICHOU ZHI LU

（一）腓尼基人擅长航海贸易

地中海处在欧亚非三大洲之间，作为陆间海相对平静，由于海岸线曲折、岛屿众多，拥有许多天然的优良港口，成为沟通三块大陆的交通要道。这样的条件使地中海从古代开始就一直成为世界上陆海交通最繁忙、海上贸易最兴盛的地区，对推动古埃及文明、古希腊文明、古巴比伦文明起到了重要的促进作用，实为西方世界文明的摇篮。生活在地中海沿岸的腓尼基人、克里特人、希腊人以及后来的西班牙人都是航海业发达的民族。如著名的航海家哥伦布、著名的传教士利玛窦等都出自地中海沿岸的国家。

腓尼基人是希腊人对迦南人的称呼。迦南包括今黎巴嫩、叙利亚、巴勒斯坦沿海地区，海陆交通发达。公元前 2800 年至公元前 1200 年，腓尼基在政治上受埃及控制，这一时期的埃及人和腓尼基人的港口城市比布鲁斯有贸易往来，主要是采购黎巴嫩雪松。腓尼基人利用他们高超的航海技术和丰富的黎巴嫩雪松资源，在地中

海开展航海贸易。公元前 1200 年至公元前 800 年，随着埃及和克里特的衰弱，腓尼基逐步兴盛，独霸地中海，完全控制了经叙利亚往北到亚述、亚美尼亚以及中亚地区的路线，往东至巴比伦、波斯甚至通往印度的航线，往南通航亚丁湾出阿拉伯海的航线。腓尼基人从东地中海向西地中海扩张的过程中，形成了南北两条贸易路线。北线沿西西里岛、撒丁岛和巴利阿里群岛航行，南线则沿北非沿岸航行，每隔约 30 英里（48 千米）建一个停泊点，后来一些停泊点变成永久性的殖民地，最先发展起来的城邦是乌提卡、杰巴尔、西顿、推罗城和比布鲁斯等。公元前 7 世纪，迦太基（今突尼斯城）开始作为一个独立的城市出现，并以北非为基地建立了迦太基帝国，垄断北非的贸易，不让他人染指。他们的水师封锁了直布罗陀海峡，在地中海西海岸，特别是在西班牙和北非都建立起他们的殖民地。许多现代城市，如马赛、威尼斯、热那亚，便是在迦太基人的殖民地上建立起来的。

■突尼斯：古代腓尼基商船　加盖航空邮票（1927）

■以色列：在法海发现的 2—4 世纪壁画上的所罗门时代商船　（1958）

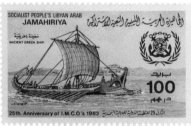
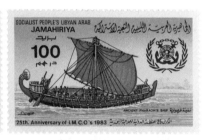
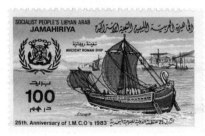
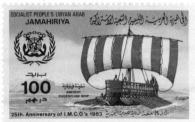

■利比亚：国际海事组织成立 25 周年。航行于地中海的船只　（1983）

■越南：古代腓尼基商船 （1986）

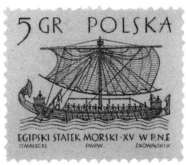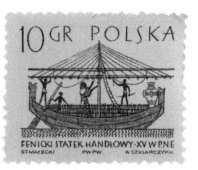

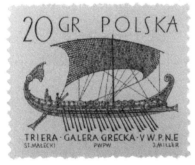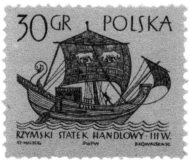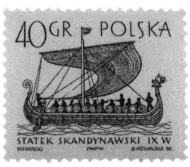

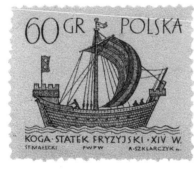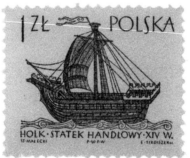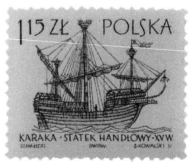

■波兰：古代船舶第1组 （1963）

　　邮票图案从左到右、从上到下依次为古埃及船，公元前15世纪；腓尼基商船，公元前15世纪；希腊运输船，公元前5世纪；罗马商船，3世纪；斯堪的纳维亚海盗船，9世纪；弗里斯兰船，14世纪；霍尔克商船，14世纪；卡拉卡商船，15世纪。

■意大利：第 14 届地中海东岸诸国商品交易博
览会 （1951）

　　邮票图案为帆船及地中海沿岸的历史建
筑、清真寺、港口航海灯塔等。

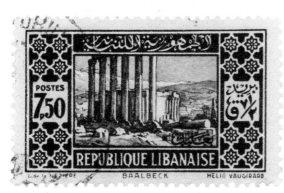

■黎巴嫩：贝鲁特风光·巴勒贝克神庙 （1930）

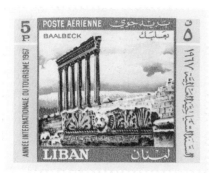

■黎巴嫩：国际旅游节·巴勒贝克朱
庇特神庙遗址 （1967）

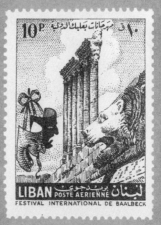

■黎巴嫩：巴勒贝克国际
节·朱庇特神庙圆柱、面
具和狮头 （1956）

【丝路胜迹】

　　巴勒贝克神庙位于黎巴嫩贝卡谷地外山
麓，是黎巴嫩的著名古迹，是世界上规模最
宏伟、保存最完整的古罗马神殿遗址。巴勒
贝克意为"太阳之城"。公元前 2000 多年，
腓尼基人因崇拜太阳神而修建了这座神庙，
使之成为祭祀中心。罗马帝国的皇帝奥古斯
都又在此雇佣 2 万名奴隶将神庙扩建成一个
庞大的宗教建筑群，里面供奉了万神之神朱
庇特、酒神巴卡斯和爱神维纳斯。神庙以巨
石垒成，其周围也是用巨石筑成的高耸的城
墙。1984 年被列入《世界遗产名录》。

公元前 7 世纪，迦太基发展成为强大的奴隶制殖民城邦，疆域包括北非西部沿海地区、西班牙南部、西西里大部，以及科西嘉、撒丁岛和巴利阿里群岛，垄断西地中海贸易，为腓尼基提供了大量的手工业原料和奴隶市场。

腓尼基民族似乎是为贸易而生的，他们拥有熟练的金属冶炼加工技术和毛纺织业加工技术，从埃及进口亚麻，从塞浦路斯输入铜，从安纳托利亚输入锡，从西班牙输入铝、铜、锡和奴隶，向地中海沿岸地区以及意大利的波河河口地区输出大量矿产品、雪松及木制品、象牙制品、棉毛纺织品、玻璃、陶器、琥珀等。整个地中海都是腓尼基人的天下，是他们将当时最鼎盛的巴比伦文明、亚述文明和东方文明通过海上丝绸之路传到了希腊和地中海沿岸城邦国。虽然腓尼基在商业上雄霸地中海，但是由于未曾形成过一个统一的国家，且各个城邦内部争斗不休，公元前 800 年左右，腓尼基开始逐渐衰落，而希腊城邦逐渐强盛，腓尼基人在海上的殖民地和市场被逐步削弱。公元前 6 世纪至公元前 4 世纪，腓尼基各城邦先后被新

■罗马尼亚：威尼斯风光绘画作品 （1972）

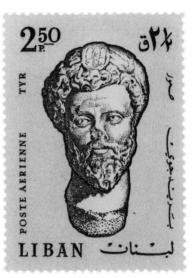

■黎巴嫩：提尔古城 （1968）

■黎巴嫩：第 13 届国际巴勒贝克节·腓尼基古罗马遗址 （1968）

巴比伦王国征服，后又成为波斯帝国的行省。此后，腓尼基人先后处于希腊人、罗马人的长期统治下，逐渐与其他民族融合。

腓尼基人是否来过中国，现在没有史料可考。但公元前5世纪，地中海沿岸及古希腊已经流行丝绸。腓尼基人是航海贸易的老手，不仅是地中海的老大，而且独霸红海和亚丁湾驶向东方的出海口，按理说，只有腓尼基人能够穿过红海和亚丁湾驶向东方海域。据此可以推断腓尼基人至少到过印度，并通过印度接触中国丝绸和其他商品。在公元前4世纪以前的丝绸之路上，腓尼基人的商船除了满载他们自己生产的各类制品外，还有从各地商人手中收购过来的中国丝绸、陶瓷、工艺品及其他特产（如来自中南半岛的香料）。

正是长于航海的腓尼基人将古代两河流域、尼罗河流域以及阿拉伯半岛同中原地区的经济文化联系起来，像接力长跑一样，传播到西方世界。考古学家曾在德国南部斯图加特的霍克杜夫村发掘了一座公元前500多年的凯尔特人墓葬，发现有用中国蚕丝制作的精美绣品。凯尔特人身处北欧，如果没有腓尼基商人的航海贸易，就不可能拥有中国的丝绸制品。因此可以这么说，腓尼基民族是东西方文化的推手，他们在地中海接力丝绸之路，为东西方文化传播发挥了巨大的历史作用。

腓尼基民族对人类社会做出的另一大贡献，就是他们创造的字母通过陆海丝绸之路传播，形成了现代人类社会的通用字母。腓尼基人主要从事航海贸易，为满足商人们迅速订立契约、签发货物清单、记事记数的需要，比布鲁斯的商人借用古埃及人的几个象形文字，并简化苏美尔人的若干楔形文字，发明了一份只有22个

■ 黎巴嫩：阿希拉姆国王石棺和古文字、航海商船、13世纪地中海航线图、腓尼基人和腓尼基字母表 （1966）

邮票中的地中海航线图其实就是腓尼基文化传播路线图，反映出腓尼基人将古巴比伦文明、亚述文明及东方文明通过海上丝绸之路向世界传播的史实。

■黎巴嫩：提尔古城遗址　（1984）

■黎巴嫩：提尔古城海滨　（1961）

【丝路胜迹】

　　提尔古城位于黎巴嫩首都贝鲁特以南约80千米，始建于公元前2750年。公元前1000年，提尔国王海拉姆通过填海造陆拓展了可观的陆地面积，使提尔成为东地中海地区最重要的贸易中心，此时提尔城达到了鼎盛时期。公元前815年，提尔的商人在北非建立迦太基，这标志着腓尼基人扩张的开始。而后在不长的时间里，提尔的殖民地遍布地中海和大西洋沿岸，海上贸易空前繁荣。公元前6世纪初，新巴比伦国王带领军队攻打提尔，将其围困长达13年之久。公元前4世纪，亚历山大大帝在封锁了该城7个月之后终于将之攻克，并毁掉了半座城市。公元前63年，包括提尔城在内的整个古叙利亚都落入罗马人之手，在罗马帝国的统治期间，提尔城经历了一个较为繁荣的时期，城中兴建了许多建筑物。提尔古城于1984年被列入《世界遗产名录》。

字母的简表及书写规则。考古学家们在比布鲁斯出土的一具石棺中发现了腓尼基字母表，并在迦太基、塞浦路斯、马耳他、撒丁岛和马赛，发现了许多从公元前5世纪至公元前1世纪用腓尼基字母书写的碑文。在西方，腓尼基字母渡过爱琴海向希腊地区传播，希腊人在这些字母之上，又加了几个元音，创造了最早的希腊字母，由此又发展出拉丁字母和斯拉夫字母。而希腊字母和拉丁字母是西方国家字母的基础。在东方，它派生出阿拉美字母，由此又演化出印度语、阿拉伯语、希伯来语、波斯语等的字母。中国的维吾尔文、蒙古文、满文字母也是由此派生演化而来。

【丝路胜迹】

比布鲁斯为腓尼基古城，坐落在地中海沿岸，遗址在今黎巴嫩首都贝鲁特以北40千米处的朱拜勒，7000年前即已有人居住。比布鲁斯是希腊语，意为书，因埃及纸草经此地传入爱琴海地区而得名。公元前3000年，比布鲁斯成为地中海东岸木材贸易最重要的港口。公元前2800年，迦南人在此建都，成为埃及和美索不达米亚两大文明的交会点。比布鲁斯是个庞大的商贸和艺术交流中心，人流、物流在此汇聚，向东是美索不达米亚，往南是埃及，往北是赫梯王国，往西越过大海则是灿烂的克里特文明。历史上虽然经历多次的改朝换代，比布鲁斯还是保持着相对的经济繁荣，现存的大量历史文化遗址就说明了这一点，如旧石器时代人类居住的洞穴、新石器时代人类的住址和墓地、巴拉特女神庙、腓尼基国王墓等。1984年被列入《世界遗产名录》。

3630年前犹太人因躲避旱灾离开迦南进入埃及，400年后逃离埃及再回迦南，是《圣经》中记载的一段史实。这表明，腓尼基民族与周边国家和民族在历史上一直保持着十分紧密的经济和文化联系。

■希腊：入埃及 首日实寄封 （1975）

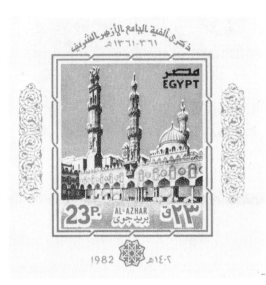

■埃及：开罗爱资哈尔清真寺　（1982）

（二）从西奈半岛南下走埃及和北非方向

海上丝绸之路在亚非交界的西奈半岛分为两条线路：一条往西南方向，从埃及向非洲延伸；一条往西北方向，从中东向欧洲延伸。

埃及

以古埃及为代表的尼罗河流域文明，是腓尼基人乃至中东和非洲游牧民族丝路商队活跃的重要区域。2世纪开始，大秦人（古罗马人）开始绕过印度半岛，逐步向中国沿海推进。他们先到达缅甸，再通过怒江，到达中国云南永昌郡。2世纪中叶，大秦人已经熟悉从交趾进入中国内陆的航线。在今越南迪石附近发现的古代港口遗址出土了大量罗马时代的制品，仅念珠就有数千枚，还有两枚罗马徽章，分别刻

193　CAIRO. — Tombs of the Kalifs. — LL.

■埃及：贴金字塔邮票的开罗宫殿实寄明信片　（1906）

有罗马皇帝马可·奥勒留和安敦尼努·庇乌的名字，以及相当于公元152年的罗马纪年。可见交趾当时是中国与大秦进行海上贸易的前沿。

《后汉书·西域传》载："（东汉）桓帝延熹九年（166年），大秦王安敦（马可·奥勒留）遣使自日南徼外献象牙、犀角、玳瑁，始乃通焉。"这位使者所献象牙、犀角、玳瑁均属东北非产品。这标志着包括埃及在内的罗马帝国与中国正式建立外交和贸易关系。此后，大秦商使来华更加频繁，现见于记载的就有三次。一是226年，大秦贾人秦论到交趾，太守送其至三国时吴国的首都，孙权问秦论"方土风俗"。秦论在吴国停留8年之久。二是281年，大秦遣使来晋都洛阳献奇珍异宝和魔术师。三是284年，大秦遣使来晋都洛阳献蜜香纸3万幅。

4世纪前后，大秦人频繁远航来华，大量中国人航渡印度及西亚等地，逐渐掌握了前往

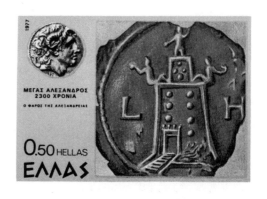

■希腊：马其顿国王亚历山大大帝（前356－前323）的文化影响 （1977）

　　邮票图案为亚历山大港灯塔、亚历山大头像金币。

■埃及：埃及亚历山大港到法国瓦朗斯实寄封，贴狮身人面像邮票 （1918）

【丝路港口】

亚历山大是公元前 332 年亚历山大大帝征服埃及后在尼罗河口建立的港口城市,这里云集亚、非、欧三大洲客商,很快成为地中海东部重要的经济与文化中心。港口的法罗斯岛上建有著名的法罗斯灯塔,高约 130 米,顶层灯火楼用镜面聚光照射海上,可达数十千米远。此灯塔是托勒密王朝时期的重大科技成果,被列入古代世界七大奇观之一。亚历山大里亚港先后是埃及托勒密王朝的首都、罗马在埃及的行省首邑以及 7 世纪阿拉伯的重要商港。

11 世纪中叶,由于塞尔柱人在今伊拉克、伊朗地区发动的频繁战事,印度洋贸易中心从波斯湾地区西移至红海亚丁湾地区,转向亚丁和埃及在红海的港口,亚历山大港成为这一古代贸易体系中极为重要的接驳港,是海陆丝绸之路西部终端的一个重要中转站。当时,从中国、印度等东方国度运来的丝织品、瓷制品、香料、茶叶等通过埃及亚历山大港转运到地中海各地;从地中海各国运来的木材、铁器、羊毛织品与其他农产品,经由埃及转运到东方各国。亚历山大港和埃及红海各港口呈现出帆樯如林、百物荟萃的繁荣兴旺景象。

大雷普提斯位于利比亚的胡姆斯地区莱卜达河入海口,的黎波里以东 120 千米处,是古代腓尼基人创立的贸易港,始建于公元前 1 世纪。它是当时腓尼基人与加达梅斯城居民进行贸易的主要桥梁,并且是穿越撒哈拉沙漠商队的重要驿站。193 年,罗马皇帝塞普蒂米厄斯·塞维洛大兴土木,将大雷普提斯建成罗马帝国中最漂亮、最豪华的城市。大雷普提斯于 1982 年被列入《世界遗产名录》。

■利比亚: 的黎波里塔尼亚·大雷普提斯考古遗址（1931）

■利比亚（法属费赞）: 加达梅斯古镇（1945）

埃及的海陆交通情况。据中国三国时代中记载魏国的史书《魏略》介绍，中国人从陆路到达波斯湾后有陆海两道通往埃及，陆路从安谷城（位于两河流域出海口）出发，"直北行之海北，复直西行之海西"；海道"乘船直至海西"，即出波斯湾经红海而到埃及。大秦可以从海道抵达交趾七郡。另据 3 世纪时中国东吴使节康泰撰《吴时外国传》记载：中国人"从迦那调洲（今缅甸境内）乘大船，船张七帆，时风一月余日，乃入大秦也"。这说明当时的中国人已知道借助印度洋季风航达埃及。

早在公元前 1000 年，居住在埃及的腓尼基人就从地中海出发到欧洲濒海城邦或者从红海出发到阿拉伯海沿岸各地进行贸易。从公元前 8 世纪起，希腊人经常来到尼罗河三角洲。公元前 650 年，米利都人在尼罗河的一条支流上建立了瑙克拉提斯港，成为希腊、埃及和阿拉伯商品的交换市场。大约在公元前 630 年，克里特岛的希腊人在今利比亚海岸建立了昔勒尼城，埃及、迦太基和努比亚（今苏丹）都有商队前来贸易。公元前 332 年，马其顿国王亚历山大征服埃及，在尼罗河入海口处建造了一座新城亚历山大里亚，作为统治埃及的中心，任命大将托勒密·腊加为埃及总督，治理埃及。公元前 323 年，亚历山大病逝，托勒密·腊加于公元前 305 年在埃及自立为王，建立托勒密王朝。这一时期，古希腊与埃及文明广泛交融，促进了举世闻名的亚历山大里亚的繁荣，埃及的政治、经济、外交和文化都空前发展。托勒密一世沿袭了埃及传统的国家垄断手工业和商业的制度，但同时又注入希腊工商业的活力——开放性，促使国际贸易迅速发展。托勒密一世还征集劳工开通尼罗河至红海的运河，连接地

■突尼斯：阿拉伯人聚居区、沙漠商队（1945）

中海、红海和印度洋。埃及对外贸易的范围伸展到北非、东非、黑海沿岸、中亚、西亚、南亚的印度、东南亚、东亚的中国，输出的商品有粮食、麻纱、毛织品、纸草纸、玻璃器皿、黄金制品、象牙等，输入的商品有中国丝绸、印度的象牙、中南半岛的香料和珍珠、西亚的宝石等。除埃及奴隶主贵族消费一部分外，其余部分转运到希腊、罗马等地。其时，埃及通过印度半岛国家间接与中国做生意已比较普遍。

古代中国称埃及为"黎轩""犁靬""犁鞬"。秦汉之际，经埃及人、希腊人、罗马人、阿拉伯人和印度人的长期探索，从埃及到印度

■突尼斯：埃尔·杰姆古罗马圆形竞技场遗址两次军检实寄封 （1944）

邮票图案是埃尔·杰姆古罗马圆形竞技场，巨大的竞技场能够容纳 3.5 万名观众，为 3 世纪古罗马人修建，其规模仅次于罗马竞技场。1979 年被列入《世界遗产名录》。竞技场不仅展现了北非曾经的繁华，也充分反映了当时罗马帝国的强大。邮票中的骆驼商队反映出撒哈拉沙漠商路的特色。

的航线已经开通。但在 3 世纪以前，中国人尚不熟悉印度洋季风的规律和阿拉伯海的曲折航道，主要依靠印度人、南阿拉伯人和埃及人转运中国的丝绸及其他物品，即《汉书·地理志》中所谓的"蛮夷贾船，转送致之"，中埃之间还没有直接贸易往来。

395 年，罗马分裂为东西两部分，国势日衰，印度洋海上交通和贸易格局发生变化。阿克苏姆王国和中国的远洋船舶开始出现于印度洋，取代了大秦在印度洋的地位，与印度、波斯交市于锡兰（斯里兰卡）。《宋书》称当时中国商船在印度洋上"汛海陵波，因风远至""舟舶继路，商使交属"，其时中国船舶已经直航波斯湾、亚丁湾而达非洲东海岸。

公元前 12 世纪，腓尼基人从迦南出发，沿着地中海海岸向直布罗陀海峡方向，先后在北

■利比亚：的黎波里塔尼亚风貌 （1927）

■阿尔及利亚（法属阿尔及利亚）：阿尔及利亚港口四方连邮票，盖军邮戳，航空实寄法国信封 （1930）

■阿尔及利亚：卡斯巴哈旧城区 （1998）

【丝路胜迹】

　　位于阿尔及利亚首都和该国最大的港口城市阿尔及尔东北部的古城卡斯巴哈，是一座建于公元前 4 世纪的迦太基贸易驿站。经过历史长河的洗礼，它目前仍然是地中海最杰出的海岸景观之一。典型的麦地那式或伊斯兰式的城市，不仅保留了古代寺院和奥斯曼宫殿、城堡，同时还保留了传统的城市建筑以及根深蒂固的民族观念。1992 年，卡斯巴哈被列入《世界遗产名录》。

■阿尔及利亚（法属阿尔及利亚）：阿尔及利亚港口 （1930）

　　中国的造纸术于 751 年落地中亚撒马尔罕，9 世纪初经巴格达传入埃及、摩洛哥等地。10 世纪，纸张取代纸草纸，成为埃及的主要书写工具。10 世纪以后，摩洛哥首都非斯成为造纸中心，12 世纪中叶，造纸术从非斯传入伊比利亚半岛，继而传至欧洲各地。

■摩洛哥：非斯古城里的圣泉 （1981）

非开拓利比亚（的黎波里）、塔尼亚（今利比亚西北部）、迦太基（今突尼斯），毛里塔尼亚王国（今摩洛哥和阿尔及利亚的西部地区）等商贸殖民地。地中海沿线海滨港口贸易活跃，一些迦太基驿站及古罗马遗址逐步由原来的聚居点发展成为繁华的区域性商贸中心，从而把整个北非的贸易路线串联起来。北非最西部的丁吉斯（现名丹吉尔，隶属于摩洛哥），最初就是腓尼基人建立的殖民据点，后来发展成腓尼基人进行海外贸易的著名基地。

腓尼基在北非持续多个独立的城邦，虽然腓尼基人推崇的是强势贸易，但在政治与宗教方面与世无争，所以一直得到埃及法老和元老们的支持。公元前332年，亚历山大征服埃及，将北非罗马化；公元642年，阿拉伯人占领亚历山大城，极力将北非伊斯兰化。10世纪和11世纪，埃及和马格里布地区先后完成了伊斯兰化。这两次社会大动荡，对于北非古代商路的发展有着积极的推动作用。据文献记载，从的黎波里塔尼亚诸港口到撒哈拉沙漠以南重要贸易中心费赞之间的贸易往来相当活跃，非洲的黄金、象牙、驼毛、兽皮、珍贵木材及黑奴等，

■阿尔及利亚：建筑大门装饰艺术 首日封剪片 （1956）

■利比亚：建筑大门 （1985）

■摩洛哥：马拉喀什库图比亚清真寺／拉巴特舍拉废墟 （1930）

【丝路胜迹】

马拉喀什是摩洛哥历史上最重要的古都之一，位于北非最高的山阿特拉斯山脚下和辽阔的撒哈拉沙漠边缘地带，被誉为"摩洛哥南部明珠"。高山积雪给了马拉喀什充足的沙漠水源，使之一度成为沙漠商旅驼队最重要的停驻点，并从一个原始绿洲发展成为北非最繁忙的古代都城之一。这里曾吸引了来自四方的商人，阿拉伯商人、柏柏尔商人、犹太商人以及从北部南下的欧洲商人，都曾因为商贸而会集在这个日常生活跟宗教密不可分的国度。1062年，马拉喀什被强大的阿尔穆拉比特王朝占领之后更受瞩目，成为非洲大陆最主要的商贸点之一。中世纪它还两度成为王国的都城，与拉巴特、非斯和梅克内斯并称为摩洛哥四大皇城。非斯于1981年、马拉喀什于1985年、梅克内斯于1996年、拉巴特于2012年分别被列入《世界遗产名录》。

■摩洛哥：中华人民共和国—摩洛哥王国建交50周年 （2008）

小全张系世界首枚选用陶瓷、丝绸和宣纸为材料制作的邮票，特别选取中国德化白瓷镶嵌在苏州丝绸上，并勾画出14世纪中叶由摩洛哥到中国的海上贸易路线。

源源不断地运往北非港口。这些商品除销往罗马本土和各行省外，还远销东方各国。有些东方国家的商人也来到北非城市洽谈生意，将一些商品运往东方。北非古代商路之所以蓬勃发展，其根本原因在于无论是罗马帝国还是阿拉伯帝国，都是冲着埃及的富饶和北非的资源（特别是金矿）而来。所以，贸易是必不可少的手段，维护商路的运转仍然是必需的。北非的罗马化城市，尤其是大城市，如迦太基、契尔塔，不仅是罗马的政治中心，而且是商贸和文化中心，城市里有发达的手工业，其中以榨油、酿酒、食品加工和陶瓷业等最为发达。城市的商业活动十分活跃，是农牧业产品的集散地。此外，罗马皇帝克劳狄、图拉真等还大力向北非内地扩张，积极打通穿越撒哈拉沙漠的商路。

阿拉伯人征服北非给撒哈拉沙漠南北城邦之间的贸易同样带来新的活力。来自伊斯兰世界东半部（主要来自两河流域）的穆斯林商人被吸引到撒哈拉商道，诸如费赞的扎维拉和摩洛哥的西吉尔马萨等贸易中心就是通过撒哈拉商道所建立起来的贸易网络，它们成了伊斯兰世界商业体系的一个组成部分。

8世纪起，阿拉伯人和被伊斯兰化的柏柏尔人逐渐发展起新的以沟通南北为主的撒哈拉商道体系，不久后又发展了横贯东西的商路网，均在9世纪得以繁荣。撒哈拉贸易的发展及商路的变迁跟沙漠两端即北非和苏丹地区的政治发展密切相关。贸易的发展往往会形成一些商品集散地，进而发展为最初的市镇，而控制了这些商埠也就有效地控制了整条商路的贸易。因此，各国之间，各部落、族群之间常常为争夺对商埠以至对整个商道的控制权而展开争斗，政治纷争往往导致这个地区的贸易及商埠衰落，

从中东到北非，所有伊斯兰建筑似乎都使用陶瓷作为内外部装饰材料，特别是大门的装饰尤其讲究，因为伊斯兰人尊崇安拉，认为安拉是伟大的真主，不需要也不允许有其他任何的偶像来替代。因而，在他们的礼拜寺或起居处所没有人物和动物的形象，往往采用洁白、纯净和伊斯兰教流行的花纹陶瓷作为装饰物。他们使用的大量陶瓷建材绝大部分是在当地购买的产品，但一些大的清真寺则从中国采购定制或聘请中国人指导制作。

■摩洛哥：建筑大门装饰艺术 （1949）

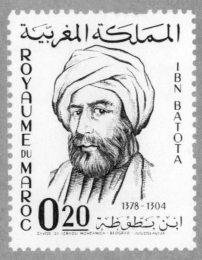

■摩洛哥：旅行家伊本·拔图塔

【丝路旅人】

伊本·拔图塔（1304—1378），中世纪阿拉伯大旅行家，生于今摩洛哥，出身穆斯林法官世家。21岁开始他的亚洲之旅。他首先沿着北非海岸，穿过今摩洛哥、阿尔及利亚、突尼斯、利比亚到达埃及开罗，从开罗去麦加朝圣，然后穿过阿拉伯沙漠，抵达巴士拉、伊斯法罕、设拉子、纳杰夫、巴格达和大不里士。他第二次踏上旅程是沿红海南下，经过埃塞俄比亚，到达也门亚丁湾头，沿东非海岸一路往南，相继访问了摩加迪沙、蒙巴萨、桑给巴尔和基尔瓦。1332年年底，他抵达君士坦丁堡，然后动身渡过里海，穿越中亚草原，经过咸海，抵达撒马尔罕和布哈拉，向南经过今日的阿富汗进入了印度德里，在德里任职大法官。1342年，受德里苏丹穆罕默德·图格拉克派遣，充任赴华特使，中途几经波折。1346年，他在马尔代夫、孟加拉漫游之后，取道爪哇、苏门答腊抵达中国泉州，终于圆梦中国之行。他在中国游历了泉州、广州、杭州和北京等地。在他的印象中，

"中国地域辽阔，物产丰富，各种水果、五谷、黄金、白银，皆是世界各地无法与之比拟的"，"中国人是各民族中最精于工艺者"，"具有绘画天才"，中国瓷器质优价廉，"是瓷器种类中最美好的"，"中国的社会稳定，民心向善，对商旅来说，是最安全最美好的地方"。此外，他还描述了外商在中国经商的状况，说他在中国遇到了安家立业的埃及商人奥斯曼的后人，遇见了同胞休达城大商人阿尔·布什里。他一再提到，他所遇到的北非商人，都是伊斯兰教徒。这说明当时北非穆斯林通过海上丝绸之路来华经商的人数已经不少。

伊本·拔图塔将所见所闻口述出来，由他人笔录成书，名为《异域奇游胜览》。这部著作作为北非人了解中国打开了一扇窗，在阿拉伯世界广泛传播，15世纪之后一直是非洲穆斯林朝觐的经典指南。19世纪，欧洲殖民主义者见到此书，如获至宝，将其作为他们旅行的重要参考书。

或者商路改道。

从腓尼基人开始到阿拉伯人，他们开辟的通向非洲的商道、驿站主要还是以地中海沿岸、红海沿岸和两河流域的罗马、阿拉伯商人为贸易对象，其贸易产品主要还是当地资源。对于中国丝绸以及其他物资，基本上是通过间接贸易。中国商船直接远航到北非的局面直到两汉才逐步改变，特别是在唐代，中非之间的贸易有了重大突破，经红海进入埃及亚历山大港中转的中国商船已经出现。从公元前2世纪到15世纪，埃及和北非是中国与欧洲进行贸易与文化交流的重要枢纽，中非双向交流使世界获益匪浅。

唐代以来，瓷器成为中非贸易的大宗商品。非洲北部的埃及、摩洛哥、苏丹，中部的刚果民主共和国，东部的埃塞俄比亚、吉布提、索马里、肯尼亚、坦桑尼亚、乌干达、布隆迪、卢旺达，南部的莫桑比克、津巴布韦、南非、马达加斯加等，都先后发掘出中国古代文物，特别是瓷器及其残片。中国瓷器输入非洲，对非洲人的生活和文化产生了广泛而深刻的影响。从叙利亚通往埃及、利比亚、突尼斯的商道上就可以看到，只要是有阿拉伯人生活的地方，不管是住宅还是清真寺，无一例外都使用中国瓷器镶嵌门楣，这已经成为中国—伊斯兰文化结合的一大特色，成为撒哈拉沙漠商道的一道景观。

撒哈拉商道贸易促进了沙漠两端的经济发展和文化交流，也促进了东西方经济、文化的交流。没有这种贸易，北非的经济不可能达到高度繁荣。

元朝时，中非交通和航海贸易更加频繁，而且出了几位世界知名的旅行家，如中国的汪大渊、摩洛哥的伊本·拔图塔。

【丝路旅人】

汪大渊，中国元代航海家，江西南昌人，生于至大年间（1308—1311）。从20岁开始，先后两次从泉州搭乘商船远航，足迹遍及亚洲、非洲几十个国家和地区，到过今非洲东岸吉布提、索马里、肯尼亚和坦桑尼亚，以及北非的埃及、摩洛哥。另有一处名为"罗婆斯"的地方，被部分学者认定为澳洲的达尔文港。汪大渊回国后著《岛夷志略》，详载各游历国的风土人情。如其所言，"皆身所游览，耳目所亲见。传说之事，则不载焉"。由于古今译音之别，对汪大渊所到非洲之地的考证多有分歧，但他到过北非和东非许多国家是确定无疑的。

《岛夷志略》中记述了中国各类货物如丝织品、陶瓷、金属、食品等出口至世界各国的贸易情况。尤其是中国瓷器，在书中就有40多篇记述瓷器贸易，其中有20多篇记载了青花瓷贸易。在土耳其伊斯坦布尔的博物馆收藏有12000多件中国元、明、清三代的精美瓷器，完好的景德镇青花瓷就有120余件；埃及福斯塔特遗址中出土过数百片元代中国青花瓷器；东非沿岸的索马里、肯尼亚、坦桑尼亚等国家的港口城市和岛屿都发现有中国瓷器；坦桑尼亚基尔瓦岛出土的元中期景德镇青花和釉里红瓷器，也印证了《岛夷志略》的记载。中国的进口货物有香料、棉织品、动物毛、矿物、珠宝、食品、药物等。从《岛夷志略》的记载和国外出土的中国文物来看，东西方的海上丝绸之路贸易在当时十分兴旺发达，中国丝绸、陶瓷成

为世界人民的至爱。

唐宋以来，无论是商人还是宗教人士，或者王朝使臣，亚非两地人员来往增多，中国人对非洲的认识日益加深。相对于封闭的欧洲而言，开放的中国对世界的了解更为丰富，这为绘制比较准确的非洲地图提供了条件。1311年至1320年，元代地理学家绘制的《舆地图》已将非洲画成一个三角形的大陆，朝鲜刊行的《混一疆理历代国都图》，就是直接依据、参考了元人的多种版本。欧洲的地图直到15世纪才有类似的画法。当迪亚士绕过好望角时，欧洲人为发现"新大陆"而欢呼雀跃，但对于中国人来说，这只是一个旧闻而已。

【邮海拾贝】

《混一疆理历代国都图》是一幅古代朝鲜绘制的世界地图，源于中国元代李泽民的《声教广被图》和清浚的《混一疆理图》。1399年，两图传至朝鲜。1402年，金士衡等据以绘制《混一疆理历代国都图》。1500年，日本据朝鲜版本摹制彩图，现藏于日本东京龙谷大学图书馆。该图详尽标示东起日本，经朝鲜、中国和中亚到阿拉伯半岛的各个地名，包括非洲南部好望角。这表明中国人在元代已先于欧洲探险家到达非洲并绘制地图。小版张边纸图案为《混一疆理历代国都图》（局部）。

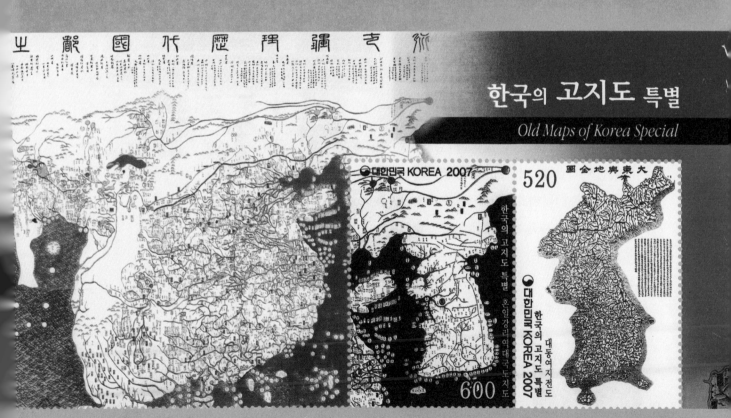

■韩国：古地图·《混一疆理历代国都图》（局部）（2007）

（三）从西奈半岛北上走土耳其和希腊方向

从西奈半岛北端往西北，经过约旦、以色列、巴勒斯坦、黎巴嫩、叙利亚、土耳其，丝绸之路向希腊等欧洲国家延伸。

在古埃及和以色列、巴勒斯坦、约旦之间，古人早已沿着西奈半岛北端开辟了一条贸易通道，但由于其重要的交通枢纽地位，这同时也是一条战争之路。公元前7世纪至前4世纪，古亚述人、波斯人和希腊人都是从这里入侵埃及的。后来的阿拉伯穆斯林军队和奥斯曼帝国军队，也选择从这里进入埃及。但从商贸角度看，它是连接亚非欧三大洲主要贸易路线的财富之路。沿着西奈半岛北岸，古埃及的统治者曾经建筑一连串的要塞来守卫这条路线。埃及帝国没落后，来自佩特拉的纳巴特人控制了西奈的贸易路线达两个世纪，直到106年被罗马打败，该地区遂成为罗马帝国阿拉比亚行省的一部分。

经过约旦的佩特拉、安曼之后，便进入人类历史上所说的迦南美地，即今天人们称为"肥沃新月地带"的以色列、巴勒斯坦、黎巴嫩、叙利亚等国家。其中，距今已有5000多年历史，被犹太教、伊斯兰教和基督教共尊为"圣城"的耶路撒冷是该地区最重要的丝路古城。

【丝路驿站】

佩特拉是西奈半岛北端贸易路线上一个重要的古代商贸驿站，现属于约旦，距今约有2600年的历史。佩特拉位于安曼南部250千米处的沙漠山丘之中，为丝绸之路商队的必经之地。公元前4世纪，许多骆驼商队满载印度香料、中国丝绸和非洲象牙从此经过，运往大马士革、泰尔以及加沙等地，再转运到希腊和地中海各地。原住沙漠地带的纳巴特人迁移至此，占领地盘收取过路费。相传，犹太教的始祖摩西当年从埃及返回迦南，路过佩特拉时用神杖在干燥的沙漠上敲出汹涌的泉水，于是人们能在此筑城而居，繁衍生息。纳巴特人在峡谷中依山而建，凿崖穴居，一些建筑规模之宏大，工程之艰巨，让人叹为观止。古城目前还保留有大量石棺墓葬、寺庙，以及完好的罗马剧院，其中最有名的金库，是混合了罗马、埃及、希腊以及阿拉伯艺术风格的建筑，可见佩特拉古城曾经接受了不同文化的洗礼。从公元前3世纪开始到6世纪，随着贸易路线的改变，佩特拉的重要性大为削弱，苏伊士运河开通后则被彻底遗弃。直到19世纪，这座曾经繁荣了几百年的隐藏在峡谷中的古城才被发现。1985年，佩特拉被列入《世界遗产名录》。

■约旦：佩特拉的艺术珍品 （2007）

■约旦：历史古迹　小全张　（2010）

■以色列：16 世纪绘制的以耶路撒冷为中心的圣地地图　（1986）

■阿塞拜疆：耶路撒冷建城 3000 年　小全张　（1996）

耶路撒冷除宗教色彩之外，还与"丝绸"有着很深的缘分。成书于公元前6世纪的《旧约·以西结书》中提到，耶和华要为耶路撒冷城披上丝绸（耶和华甚至两次重复提及"丝绸"）。为此，西方学者认定公元前6世纪之前中国丝绸已经由腓尼基流传到欧洲。

■土耳其：耶路撒冷阿克萨圆顶清真寺加盖改值邮票　（1919）

【丝路驿站】

耶路撒冷位于陆海丝绸之路的交汇点。相传古犹太王所罗门在此建造"圣殿"后，耶路撒冷便成为犹太人政治和宗教的中心。

在其南部17千米的伯利恒镇附近，有一个名叫"马赫德"的山洞，据说耶稣就降生在这个山洞里，现在那里建有马赫德教堂。耶稣年轻时曾在耶路撒冷求学，后又在这里布道，自称"基督"（即救世主），后被犹太当局钉死在城外的十字架上，并埋葬于此。传说耶稣死后3天从墓中复活，40天后升天。由此，基督教尊耶路撒冷为"圣城"。

相传7世纪初，伊斯兰教创始人穆罕默德52岁时，某个夜晚被天使从梦中唤醒，骑上天使送来的一匹女人头的银灰色牝马，从麦加来到耶路撒冷，在这里踩着一块圣石上飞九重天，在直接受到上天启示后，当夜又返回麦加城。这就是伊斯兰教中有名的"夜行和登宵"。由于这一夜神游，耶路撒冷也就成了仅次于麦加、麦地那的伊斯兰教第三圣地。7世纪末，伊斯兰人在旧城东部锡安山台地上修建了一座以圣石萨赫莱（阿拉伯语意为岩石）命名的清真寺。

709 年，在圣地南端又建设了一座宏伟的阿克萨（阿拉伯语意为极远的，来源于先知穆罕默德的那次神游）清真寺。在伊斯兰教寺院中，该寺仅次于麦加圣寺和麦地那先知寺，被称为"第三大圣寺"。

因为上述原因，耶路撒冷被世界三大宗教犹太教、伊斯兰教和基督教视为圣地。这一特殊的地位促使各派政治力量、各类宗教信徒、各行商业人士纷至沓来。在 5000 多年的漫长岁月中，亚述人、巴比伦人、波斯人、希腊人、罗马人、拜占庭人、阿拉伯人、十字军、马穆鲁克军、土耳其人、英国人等均在此行使过统治者的权力。在他国的占领和统治下，耶路撒冷在保持长时间繁华的同时，也经受了长时间的战乱纷扰，历尽磨难和沧桑。

叙利亚

叙利亚位于北边的陆上丝绸之路和南边的海上丝绸之路汇合处。腓尼基人称霸地中海时，完全控制了经叙利亚往北到小亚细亚以及中亚地区的路线，往东北至巴比伦、两河流域乃至印度的通道，往南经亚丁湾出阿拉伯海的航线。因此，古代叙利亚属于腓尼基人的商业版图。就地理位置而言，叙利亚、黎巴嫩和整个加沙走廊位于亚、非、欧三大洲钳形交接的特殊地形上，具有极其重要的战略地位。在长达数千年的历史中，叙利亚地区曾先后被罗马帝国、波斯帝国、奥斯曼帝国及一些阿拉伯王国统治。商业利益书写着叙利亚的历史文明，作为丝路上最西端的中转站，长途贩运的货物需要在这里转场，商人手中的利润需要在这里兑现。它的繁华盛世建立在贸易之上，它的改朝换代源自各方势力的利益纷争。

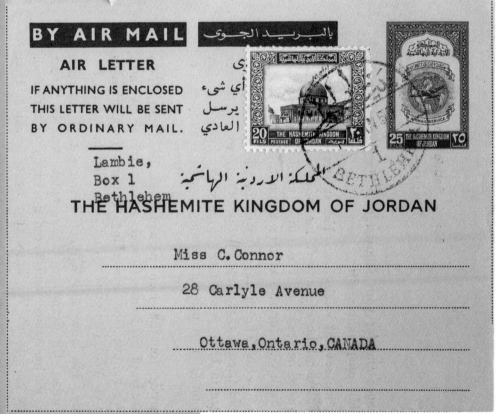

■约旦：中东战争时期圣城伯利恒邮资邮简，贴耶路撒冷邮票，盖伯利恒原地邮戳实寄（1959）

德国地质学家、地理学家李希霍芬（1833—1905）在《中国》一书中，把"从公元前114年至公元127年间，中国与中亚、中国与印度间以丝绸贸易为媒介的这条西域交通道路"命名为"丝绸之路"，这一名词很快被学术界和大众接受，并正式运用。其后，德国历史学家郝尔曼在20世纪初出版的《中国与叙利亚之间的古代丝绸之路》一书中，根据新发现的文物考古资料，进一步把丝绸之路延伸到地中海西岸和小亚细亚，确定了丝绸之路的基本内涵，即"中国古代经过中亚通往南亚、西亚以及欧洲、北非的陆上贸易来往的通道"。这一观点，学术界也是接受的，并在此基础上对丝绸之路做了更广泛深入的探讨。

但是，无论是李希霍芬还是郝尔曼，这两位著名学者对叙利亚的定位都只是着眼于陆上丝绸之路。现在看来，腓尼基人在东地中海黎巴嫩和叙利亚，把陆海两条丝绸之路衔接起来了。传统的陆上丝绸之路，起自中国古代都城长安，经中亚的阿富汗、伊朗、伊拉克、叙利亚、地中海到达罗马；而传统的海上丝绸之路，则从合浦、广州、泉州、杭州、扬州等沿海城市出发，经南海、阿拉伯海、波斯湾、亚丁湾、红海、非洲东海岸到西奈半岛、加沙走廊、约旦、黎巴嫩和叙利亚、地中海而达罗马。所以，毫无疑问，西亚地区以黎巴嫩和叙利亚为中枢的丝绸之路，是联结亚欧大陆的古代东西方文明的交会之路。

居于丝绸之路终端的叙利亚同黎巴嫩一样，因其所居的枢纽地位而拥有丰富的人文和自然资源。其国土上散布着3500多处古迹，简直就是露天的博物馆，是东西方丝绸之路最好的历史见证。其中，大马士革和阿勒颇是叙利亚古丝绸之路南北两端遥相呼应的两座商业古城。

■叙利亚：大马士革罗马时代朱庇特神庙凯旋门 （1962）

■叙利亚：叙利亚—中国建立外交关系50周年 （2006）

邮票图案为中国与叙利亚国旗、世界遗产巴尔米拉考古遗址和长城。

■叙利亚：大马士革倭马亚清真寺
加盖改值邮票 （1938）

倭马亚清真寺坐落于叙利亚首
都大马士革老城区，是伊斯兰教的
圣地，也是大马士革的标志性建筑，
整个工程历时10年。阿勒颇有一
座同名清真寺。两者都由倭马亚王
朝第六任哈里发瓦利德一世下令修
筑，分别完成于715年和725年。
倭马亚清真寺的建筑上体现出多元
化的风格：奥斯曼式的唤拜楼、倭
马亚时期的马赛克图案、拜占庭式
的柱廊、罗马式的窗户。

【丝路驿站】

大马士革是叙利亚的首都，是世界最古老城市之一，
已有近4000年历史。它地处沙漠边缘，又在通往黎巴嫩
山脉的唯一捷径东端，是丝绸之路商队终止或启程的贸易
点。英语中的damask（"锦缎"）一词，正是来自"大
马士革"。伊斯兰教兴起以后，大马士革又是通往阿拉伯
半岛各穆斯林圣地的朝觐之路的起点。其旧城区至今还保
存着古罗马和阿拉伯帝国时期的许多名胜古迹，堪称"古
迹之城"。其中有古罗马时代的凯旋门、始建于705年
的倭马亚清真寺、11世纪建成的古城堡、18世纪初的建
筑阿兹姆宫殿。而在古城的哈马迪市场旁边，目前还保留
有一座四合院式木石结构的房屋，它是古代丝绸驿站的遗
迹。1979年，大马士革古城被列入《世界遗产名录》。

阿勒颇曾是古代叙利亚的首都，几乎有和大马士革同
样悠久的历史。早在4000多年以前，阿勒颇就已成为古
代商路上重要的商业中心。它的商业地位在19世纪中叶
随着苏伊士运河的开凿后逐渐降低直至衰落。城内最著名
的古迹是耸立在约50米高的小丘上的阿勒颇城堡，站在
上面可将整座阿勒颇古城尽收眼底。考古发现，从赫梯文
明时期（约4500年前）起，古希腊人、古罗马人、阿拉
伯人等先后在山丘的原有基石上，不断加建防守设施、宫
殿、神殿等，使城堡日渐拔高壮大，小丘也比原来增高了
约1/3。1986年，阿勒颇古城被列入《世界遗产名录》。

■叙利亚：大马士革埃尔塔克清真寺／
巴尔米拉古城圆柱 （1968）

■叙利亚：阿勒颇古城渡槽 （1955）

■以色列：《阿勒颇法典》 （2000）

【丝路逸事】

书写于 7 世纪的《阿勒颇法典》是世界上最著名、最受尊崇的希伯来《圣经》手稿之一。1970 年，它从一卷烧焦的羊皮卷中被发现，它和 1947—1956 年在死海西北岸的昆兰洞穴陆续发现的《死海古卷》属于同一份手稿的不同部分。它们一起组成了《海之歌》，是从埃及奴役下逃出来的以色列人在见证法老的军队在红海中覆灭之后兴高采烈的吟唱。分散了数个世纪并被不同大陆重重阻隔的古代《圣经》手稿的两个部分，终于在 21 世纪被科研人员使用现代技术破译出来，并在一个联合展览上首次重逢，珠联璧合，成为一大传奇。

【丝路驿站】

巴尔米拉位于叙利亚中部，是叙利亚境内丝绸之路上的著名古城。1 世纪末，这里就已成为连接波斯王朝与罗马的交通发达的贸易中心，并一直维持着地中海东岸重要商业城市的地位，持续繁荣 300 年之久。272 年，罗马人入侵巴尔米拉。第二年又一把火将这座宏伟壮丽的城市化为灰烬，只剩下一些墙廊石柱，这些石柱历经千年风霜仍屹立不倒。现残存的古代建筑遗迹有柱廊、凯旋门、王宫、雕像和贝勒神庙等。20 世纪之后，考古工作者在该城墓地发现了大量 1—3 世纪的中国汉代绫绵、彩缯等，这些丝绸织物与新疆楼兰、尼雅等遗址出土的丝织物是同一类型，这是绿洲丝路时代中西贸易的重要证据。

巴尔米拉的众多古迹主要建于 1—2 世纪。其中，规模雄伟的贝勒神庙是一座罗马式建筑。从远古时代的自然神崇拜，到罗马帝国时期的基督教教堂，再到后来的伊斯兰教清真寺，贝勒神庙被不同时期的文明所改造，而庙中不同时期、不同文明的历史遗迹都被完好无损地保存下来，供人们瞻仰。这在世界宗教史上十分罕见。巴尔米拉古城于 1979 年被列入《世界遗产名录》。

■叙利亚：叙利亚古迹 （1969）

邮票图案为巴尔米拉贝勒神庙、霍姆斯哈立德·本·瓦利德清真寺、阿勒颇圣西蒙教堂。

土耳其

土耳其位于安纳托利亚高原，处在陆上丝绸之路的"波斯御道"上。同时，土耳其在地中海—爱琴海东岸拥有较长的海岸线，有着漫长的海洋贸易史。位于地中海—爱琴海东岸的伊兹密尔港口，是"波斯御道"的终点，从东方远道而来的丝绸、陶瓷、茶叶等货物，需要在这里装卸转运欧洲（除一部分货物走"波斯御道"外，另一部分则从亚丁湾"薰香丝绸之路"经约旦、叙利亚过来）。

2015 年，一支希腊和美国的联合考古小组在希腊弗尔尼岛海底发现 22 艘年代久远的沉船残骸。这些沉船多为商船，其中超过一半的沉船建造于希腊古风时代，部分建造于古典与希腊化时期到中世纪晚期。弗尔尼岛位于萨摩斯和伊卡里亚往返希腊和小亚细亚之间贸易的必经之路。沉船内藏有包括各式陶罐在内的珍贵文物，显示了希腊与埃及、小亚细亚、塞浦路斯、累范特等国家和地区之间曾经紧密的贸易关系。从这次在局部海域考古发现的如此多的古代沉船，可以想象古代安纳托利亚地区与其他地中海地区进行航海贸易的繁荣景象。

■ 土耳其：欧罗巴对人类社会做出的贡献·亚欧丝绸之路（2004）

【史实链接】

公元前 5 世纪，波斯国王大流士一世为了进一步改善从首都苏萨到另一重要城市萨第斯的交通，方便国王命令的传递，推动东西方贸易的流通，组织人力修建了长达 2699 千米的"波斯御道"。这一条路线从萨第斯的西边（今土耳其伊兹密尔东约 97 千米）起，向东穿过今土耳其的中北部，直到古亚述国的首都尼尼微（今伊拉克摩苏尔），再折向南方抵达巴比伦（今伊拉克巴格达）。实际上，大流士一世是在亚述国原有道路的基础上，加固路基，并将各不相连的道路整合成一个相互贯通的道路系统，这一道路系统质量非常高，一直沿用到罗马时代。土耳其迪亚巴克尔有一座当时"波斯御道"使用的桥梁，到今天仍然存在。御道穿过古亚述国的心脏地带，接入主要的贸易路线，使得丝绸之路更加畅通。

大流士一世还在"波斯御道"沿线修建了数量众多的驿站。一般是每隔 20 千米就有一个官营驿站，为驿使提供换乘马匹、食品补给等。10—12 世纪，塞尔柱王国继续在道路两旁维护和新建数以百计的驿站，以保证欧洲和远东之间贸易的开展。目前，在通往土耳其科尼亚的公路上，仍然可以看到公路两旁的驿站遗址。从中国到安纳托利亚的丝绸之路上的商人就在这些驿站里歇脚。以弗所是"波斯御道"西部最后的驿站，由此可从伊兹密尔港进入地中海。

■土耳其：欧罗巴·历史上的重大事件·苏丹罕驿站／丝绸之路示意图（长安—君士坦丁堡） 小版张（1982）

　　土耳其境内丝绸之路与古"波斯御道"东西衔接，至今仍保存有许多古代驿站遗址，著名的有苏丹大客栈、大公鸡驿站等。

■土耳其：达达尼尔海峡地图（1916）

　　达达尼尔海峡位于小亚细亚半岛与巴尔干半岛之间，是亚洲与欧洲分界处的地峡。东连马尔马拉海，西通爱琴海，是黑海通往地中海以及大西洋、印度洋的重要通道。公元前480年波斯国王薛西斯一世用船搭桥渡过此峡，公元前334年马其顿国王亚历山大大帝出征波斯，也以此法渡过海峡。达达尼尔海峡系东西方联系的门户，具有重要的战略地位。

【丝路胜迹】

　　博斯普鲁斯海峡为联通亚欧的咽喉海道，从土耳其越过爱琴海，便是世界文明的另一个重要起源地古希腊。通过丝绸之路，古希腊文明、阿拉伯文明和华夏文明就这样牵起手来，演绎了灿烂多彩的世界文化。而这个"演绎"，开始于公元前660年古希腊人移民土耳其君士坦丁并建立拜占庭古城，随着亚历山大东进，东西方文化交流日益频繁。

■土耳其：博斯普鲁斯海峡风光（1920）

■土耳其：以弗所遗址 （1953）

　　邮票图案依次为恢复原貌的圣母玛利亚的住宅、使徒圣约翰教堂、潘纳亚卡普鲁的圣母玛利亚神龛、七睡者神龛。

【丝路胜迹】

　　以弗所位于土耳其第三大城市伊兹密尔南边大约50千米的地方，公元前10世纪建城。1世纪时，这里的人口已达25万。在古罗马统治的很长一段时期内，它都是罗马帝国中仅次于罗马的第二大城市。由于海岸线的不断西移，以弗所不断在新址上建起了一系列古希腊、古罗马定居点。这里曾发掘出罗马帝国时期宏伟的建筑，如塞尔苏斯图书馆和大剧院，以及吸引整个地中海地区朝圣者的著名的阿耳忒弥斯神庙遗迹，这座神庙被称为古代世界七大奇观之一。5世纪以来，距以弗所7千米的圣母玛丽亚终老之地——一座穹顶十字形教堂成为基督教朝圣者的重要膜拜地。以弗所与伊兹密尔两大古城，是"波斯御道"在土耳其境内最西部的出海口，便捷的内港和海道使以弗所古城成为古罗马海港城市的突出代表，更是东西方文化的输出（入）地。

■土耳其：伊兹密尔港 （1922）

■土耳其：伊兹密尔港 （1941）

■土耳其：旅游系列（第三组）·伊兹密尔港 （2015）

■土耳其：贝尔加马贸易大会·贝尔加马城古迹与贸易大会上的舞蹈者 （1957）

【丝路胜迹】

伊兹密尔位于土耳其西部，濒临爱琴海。著名诗人荷马的居住地。现为土耳其第三大城市。公元前4世纪至前1世纪，罗马时代的伊兹密尔迎来了繁荣期。4世纪，伊兹密尔开始由拜占庭帝国统治；11世纪，被塞尔柱王国占领；1415年，成为奥斯曼帝国的一部分。伊兹密尔是土耳其重要的农业区，盛产小麦、大麦、棉花、烟草、葡萄、橄榄、无花果、橙子等。

由于伊兹密尔内陆连接"波斯御道"，海路连接地中海的欧洲、北非各国，发达的交通造就了优越的外贸格局。纪元以来，位于伊兹密尔附近的贝尔加马就自发形成贸易大会。在此基础上，土耳其于1923年创办了伊兹密尔国际博览会，这是一个有数十个国家和地区参与的、规模庞大的贸易大会，每年一届，直到如今。中国也有省市组团参会。

贝尔加马古城位于土耳其西部城市伊兹密尔附近，曾经是显赫一时的贝尔加马王朝首都，也是当时爱琴海北部的文化、商业和医药中心，足以与南边的以弗所分庭抗礼。像希腊的雅典卫城一样，贝尔加马古城也同样拥有雅典娜神庙和宙斯的祭坛，故享有"雅典第二"的称号。雅典娜神殿柱子后面的建筑物遗址是贝尔加马图书馆，曾经是希腊化时期除亚历山大图书馆之外的世界上第二大图书馆，装满了国王阿塔鲁斯一世搜集的20万册羊皮书。贝尔加马图书馆的丰富藏书，威胁到亚历山大图书馆的地位与权威，托勒密王室下令不准向贝尔加马出口纸草纸，却不料这促使贝尔加马发明了羊皮纸，并在中世纪的欧洲广泛地使用。羊皮纸的问世对保存和传播古代历史、文化起到了十分重要的作用。

【丝路驿站】

伊斯坦布尔是土耳其最大的城市和港口，始建于公元前658年，当时称"拜占庭"，是连接亚欧大陆的桥头堡，地理位置得天独厚。君士坦丁称帝后，于330年将国家的政治中心从亚平宁半岛转移到拜占庭，后将其易名为"君士坦丁堡"，史称"东罗马帝国"（也称"新罗马"），亦称"拜占庭"帝国。据《汉书》载，166年，大秦国（拜占庭帝国）遣使走海路登陆日南，经合浦郡前往洛阳。1453年土耳其人将其作为奥斯曼帝国首都后，始称伊斯坦布尔。作为丝绸之路上的终端城市，欧亚客商云集其间，市中心的商业区十分繁华。作为古代罗马帝国、拜占庭帝国、奥斯曼帝国的首都，伊斯坦布尔保留了丰富的历史文化遗产。其中，圣索非亚教堂、苏丹艾哈迈德清真寺和托普卡帕王宫集中反映了伊斯坦布尔在东西方文化交流融合的悠久历史。

■土耳其：第10届国际东罗马帝国研讨大会 （1955）

邮票图案依次为伊斯坦布尔的苏拉里城堡、伊斯坦布尔的苏丹艾哈迈德清真寺、伊兹尼克的圣索非亚教堂、1422年的君士坦丁堡地图。

【丝路胜迹】

　　圣索非亚教堂修建于 5 世纪拜占庭时期，距今已有 1400 多年历史，是罗马帝国早期的基督教堂。它原本是一个气势恢宏的长方形石头建筑，上面有巨大的穹顶，直径 33 米，离地面 60 米，底部四周有 40 扇大玻璃窗，4 座雄伟的拱门，是典型的拜占庭建筑。它充分体现出卓越的建筑艺术，是建筑界的典范。后来奥斯曼帝国灭掉东罗马帝国，伊斯兰教在对异教进行清洗的时候，没有忍心毁掉这个异教的标志，而是将其改造成清真寺，并成为后来伊斯兰清真寺的祖教堂。1935 年，圣索非亚教堂被辟为博物馆，经过整修后，很多马赛克画重见天日，古老壁画上模糊的圣像以及伊斯兰风情石柱上精美的雕刻浑然一体，阿拉伯书法大圆盘和圣母子的马赛克拼贴同处一堂，基督教与伊斯兰教的象征物随处可见，一座教堂内两种宗教和谐共处，这在世界上是绝无仅有的，表现出东西方文化融合的奇妙特征。

■土耳其：伊斯坦布尔风光·古罗马方尖塔　（1914）

　　苏丹艾哈迈德清真寺又称"蓝色清真寺"，始建于 1609 年，1616 年建成。壮观的祈祷大厅四周没有使用一根钉子，虽历经数次地震却未倒塌，四周墙壁镶嵌着 2 万多块由土耳其瓷器名镇伊兹尼克烧制的、刻着丰富的花纹和图案、白底的蓝彩釉贴瓷和蓝色花瓷砖，使得大厅里的光线格外柔和。据传，烧制这些瓷砖的工匠来自波斯，所以它展示了奥斯曼建筑艺术和东方建筑艺术的渊源。寺内铺满了各地朝贡的地毯，30 多座圆顶层层升高，向直径达 41 米的中央圆顶聚拢，庞大而优雅。清真寺四周还建有 6 座宣礼塔，是全世界唯一拥有 6 座高塔的清真寺。

■土耳其：伊斯坦布尔风光·苏丹艾哈迈德清真寺　（1914）

■土耳其：伊斯坦布尔风光·圣索非亚教堂　（1964）

■土耳其：伊斯坦布尔风光·苏丹艾哈迈德清真寺　（1965）

■土耳其—巴勒斯坦：伊斯坦布尔苏丹艾哈迈德清真寺／耶路撒冷阿克萨圆顶清真寺小型张（2013）

■土耳其—泰国：托普卡帕王宫（2008）

【丝路胜迹】

托普卡帕王宫自 1465 年至 1853 年一直是奥斯曼帝国苏丹在城内的官邸及主要居所。土耳其共和国成立以后，这座王宫被改为博物馆。宫殿总面积达 70 万平方米，四周有 5 千米长的宫墙环绕。这里除了收藏土耳其历史上的大量珍贵文物和文献，还收藏了大量的中国瓷器。托普卡帕王宫博物馆分瓷器馆、土耳其国宝馆、历代苏丹服饰馆、古代刺绣馆、古代武器馆、古代钟表馆等，还有一座图书馆及书法展览室。在历代苏丹服饰馆里，有历代苏丹和后妃穿过的丝制大袍，其中有金色图案、紫地黄花，十分华丽。当年拜占庭皇帝穿的皇袍，就是用从中国运来的丝绸制作的。托普卡帕王宫最大型、最为精彩的藏品是中国瓷器，被誉为"中国陶瓷的宝库"，目前馆内共有来自中国宋代、元代、明代、清代的瓷器 2 万多件。像古希腊人以丝绸指称中国一样，土耳其人用陶瓷代称中国。在土耳其语里，"中国"和"瓷器"是一个词。馆中最早收藏的中国陶瓷，是作为战利品获得的。后来继任的苏丹不断向中国陶瓷商定制和进口瓷器。16 世纪的瓷器多是根据苏丹和贵族们的喜好制作的，独具托普卡帕王宫特质，上面刻有阿拉伯铭文和《古兰经》诗文，有些是中国皇帝专门为在位苏丹定做的礼物。瓷器馆中还有色彩醒目、造型美观的元末明初的大碟、大钵，以及南宋到明代出产的各种类型的青花瓷，这些藏品在当今世界上数量最多，品质最为精美。宫中还挂有一幅画，描绘奥斯曼苏丹梅赫梅特二世宴请外国使臣的场景，宴会上用的全是中国的瓷器。

■ 土耳其：阙特勤
碑 1250 周年纪念
（1982）

【丝路逸事】

　　突厥文是 6—10 世纪突厥、回鹘、黠戛斯等民族使用的一种拼音文字，通行于鄂尔浑河、叶尼塞河流域及中国新疆、甘肃等地。突厥民族早期是匈奴民族的一支，曾经在欧亚大草原上逐水草而居，在中国南北朝时期由叶尼塞河迁居至阿尔泰山，后又迁居至蒙古一带，最后由蒙古迁居中亚及小亚细亚半岛，部分进入东欧。所以，土耳其人一般认为自己是突厥的直系后裔，其历史可以追溯到公元 48 年立国的北匈奴。突厥人约在 6 世纪左右创造了突厥文字，但由于举族西迁，语言环境发生变化，突厥文一度失传，直到 19 世纪末释读突厥文获得成功，才解开了突厥文字之谜。

　　匈奴和突厥民族曾经在中国新疆、甘肃、内蒙古的一些地方留下了活动的痕迹，与中原地区有过频繁的交往，昭君出塞这一流传千古的佳话便发生在这一特定历史时期。匈奴民族从西方到东方，又从东方回到西方，定居于亚欧陆海丝路交集的土耳其，对于丝绸之路（无论是海路还是陆路）的形成以及东方文明的传播起到了重要的推动作用。1982 年，土耳其在世界上首先推出《欧罗巴重大历史事件——丝绸之路》专题邮票，从中可见土耳其民族的丝路情结。

■ 土耳其：古突厥文字实寄邮资明信片，漏盖日戳 （1891）

■塞浦路斯：人类重大历史事件·丝绸之路及其驿站 （2004）

■塞浦路斯：欧罗巴对人类社会做出的贡献 （1983）

邮票图案分别是送葬石板上的塞浦路斯音节格律诗稿（公元前6世纪）、公元前1400年—前1250年的铜器、2世纪的铜器。

【丝路驿站】

塞浦路斯是位于地中海东部欧亚交界处的一个岛国，传说是爱神维纳斯的故乡。公元前16世界—前15世纪，希腊人开始移居该岛并建立自治城邦，进入迈锡尼文明和希腊城邦时期。历史上先后被亚述、古埃及、波斯、阿拉伯帝国、威尼斯共和国和奥斯曼帝国等外来势力侵略或占领。公元前333年，亚历山大大帝从波斯人手中接管了此岛。1878年被英国侵占，直至1960年获得独立。塞浦路斯扼守欧洲、亚洲和非洲的海上要道，是亚洲文化和欧洲文化传播的重要节点，是葡萄酒和香水的起源地之一。

■塞浦路斯：欧洲国际集邮展览加盖样票 （2002）

邮票图案为古希腊神话中爱与美之神阿弗洛狄忒雕像、地中海和爱琴海地图等。阿弗洛狄忒雕像也称"断臂维纳斯"，1820年2月在爱琴海的米洛斯岛上的一座古墓旁挖掘出土，现为法国珍藏品，与《蒙娜丽莎》画像、《胜利女神》雕像并称为"罗浮宫三大镇馆之宝"。断臂维纳斯是丝绸之路上流传最为广泛的艺术塑像，她一直为世界上所有热爱艺术和美的人所景仰。

希腊

希腊是中国丝绸文化向欧洲二次传播的桥头堡。陆海丝绸之路在地中海东岸土耳其、叙利亚一带汇合，来自东西方的商人们分别将货物出手或转运到地中海沿岸各国。越过爱琴海就到达巴尔干半岛南端的希腊。

雅典是希腊的经济和文化中心，也是地中海西岸的贸易中心，当地人很早就参与了海上贸易。古希腊从昔兰尼加（今利比亚东部地区）、埃及，甚至黑海的周边地区进口小麦、谷物，以及埃及的纸草纸、非洲和南亚的香料、棉麻纺织品、金属、木材等其他产品，希腊对外出口葡萄酒、橄榄油和大理石。希腊的大理石雕塑是闻名世界的精美工艺品，其艺术风格影响世界数千年。可见，当时雅典在连接东西方文明、发展亚欧贸易中起着极为重要的枢纽作用。曾有一些历史学家粗略地评估，雅典在公元前4世纪时累积的财富，有近一半来自贸易，可见商贸对于古希腊经济的重要性。

中国与希腊的交往，最初是以丝绸为媒介。公元前5世纪末，希腊人克泰西亚斯在波斯王宫当御医，在此他接触到中国的丝绸制品，称中国为丝国（赛里斯），并把丝绸介绍回希腊。公元前398—前397年，他回到希腊并著《旅行记》《印度记》（已失传），"赛里斯"随后逐渐流传开来。2世纪的希腊天文学家和地理学家托勒密在其所著《地理学》一书中提到希腊有一位四代经营"赛里斯"贸易的商人马埃斯·蒂蒂安努斯。他和父亲经常派商队前往中国，掌握了有关丝绸贸易的详细资料。1世纪问世的《厄立特利亚航海记》称中国所产丝线和绸缎经陆路运至大夏国（巴克特里亚）。

显然，这时希腊已与中国建立丝绸贸易。

公元前4世纪后半期，希腊北部的马其顿崛起，取得了对希腊的霸权。接着亚历山大率领马其顿和希腊大军东征，先后征服了小亚细亚、叙利亚和埃及，向东到达两河流域，占领了中亚重镇巴克特利、撒马尔罕，在中亚北部锡尔河建立了新城亚历山大厄什哈特（意即最远的亚历山大城）。亚历山大在他所征服和占领的地区实行希腊化政策，建立由希腊人组成的统治机构，大量希腊人、马其顿人和伊朗人被迫迁居到中亚，涌入东方，有些则进入新疆西北部定居，与当地居民通婚。他们带来了希腊的文化和习惯，特别是艺术。希腊人修建的城堡大多成为商道驿站，将中亚和中国的丝绸之路贯通起来，这对于促进东西方的经济文化交流无疑起到了积极的作用。

这一段相当漫长的时期，是古希腊和古罗马文化交集的历史。是罗马人把希腊文化传播到世界各地，从海、陆两路拥抱了东方文明。罗马帝国的强盛扫清了东西方贸易的诸多障碍。终于，166年，大秦（罗马帝国）遣使来华，罗马人与中国人自此开始了直接往来。

【丝路胜迹】

雅典卫城建于公元前5世纪，这里包括帕提侬神庙、伊瑞克先神庙、雅典娜·帕提侬大雕像等。其中，帕提侬神庙是古希腊著名的建筑遗迹，是人类建筑史上的璀璨瑰宝，全部由白色大理石建造而成，是雅典卫城建筑群中的杰作。

提洛岛在历史上曾经是地中海一个辽阔、富饶、繁荣的世界级贸易港口。根据希腊神话，阿波罗就出生在这个小岛上。岛上的阿波罗神殿吸引了来自各地的朝拜者，岛上还有从公元前3000年到古基督教时代各阶段文明的遗迹。提洛岛于1990年被列入《世界遗产名录》。

公元前15世纪至前12世纪，迈锡尼文明已盛行于地中海东部，对古希腊文化的发展发起到重要作用。这两座城市还与荷马史诗《伊利亚特》和《奥德赛》有着密切的关联，对欧洲艺术和文学的影响持续了近3000年。

德尔斐遗址位于科林斯湾北岸福基斯的帕尔纳苏斯山南麓，这里是古希腊人供奉太阳神阿波罗的圣地。在希腊人的心中，这里是全世界的中心，享有极为崇高的地位。公元前3世纪，德尔斐成为希腊的文化与艺术中心。邮票展示的是德尔斐神示所。德尔斐1987年被列入《世界遗产名录》。

■联合国纽约总部／日内瓦办事处／维也纳办事处：希腊的世界文化遗产·雅典卫城 （2004）

■联合国纽约总部／日内瓦办事处／维也纳办事处：希腊的世界文化遗产·提洛岛 （2004）

■联合国纽约总部／日内瓦办事处／维也纳办事处：希腊的世界文化遗产·迈锡尼和提那雅恩斯的考古遗址 （2004）

■联合国纽约总部／日内瓦办事处／维也纳办事处：希腊的世界文化遗产·德尔斐遗址 （2004）

■联合国纽约总部／日内瓦办事处／维也纳办事处：希腊的世界文化遗产·赫拉神庙遗址 （2004）

■联合国纽约总部／日内瓦办事处／维也纳办事处：希腊的世界文化遗产·奥林匹亚考古遗址 （2004）

■希腊：雅典大学建校100周年·智慧女神、战神雅典娜 （1937）

【丝路胜迹】

赫拉神庙遗址位于萨摩斯岛上的东北海岸。赫拉是主神宙斯的妻子。邮票展示的是通往赫拉神殿的道路两旁精美的雕塑。赫拉神庙于1992年被列入《世界遗产名录》。

奥林匹亚考古遗址位于伯罗奔尼撒半岛的山谷，自史前时代就有人居住。在公元前10世纪，奥林匹亚成为敬拜宙斯的中心之一。除庙宇以外，还保留着专供奥运会使用的各种体育设施。奥林匹亚考古遗址位于1989年被列入《世界遗产名录》。

【丝路逸事】

相传，当腓尼基人建成雅典城时，波塞冬要与雅典娜竞争城市的护卫权，在众神的主持下双方达成协议，谁能为人类提供最有用的东西，谁将成为该城的守护神。波塞冬用他的三叉戟敲打地面变出了一匹战马，雅典娜用她的长矛变出了一棵橄榄树。众神认定，战马代表战争与悲伤，橄榄树象征和平与富裕，它正是人类所需要的。因此众神裁决该城以雅典娜的名字命名，并由其实施保护。在雅典的卫城上，至今还残存着古希腊最著名的建筑物之一——崇拜雅典娜女神的帕提侬神庙。"化矛为橄榄树"和"化干戈为玉帛"是古希腊和中国对人类祈求和平、反对战争的一种美好愿景，也是丝绸之路上流传最为广远的两句名言。

■希腊：雅典神庙遗址　万国邮政联盟邮资明信片，由希腊寄罗马　（1902）

■希腊：第一届奥运会·雅典的保护神雅典娜瓶画（1896）

【丝路逸事】

　　希腊人于公元前776年在希腊南部小镇奥林匹亚举行第一届奥运会，此后规定每四年在奥林匹亚举办一次运动会。后来，古希腊运动会的规模逐渐扩大，并成为显示民族精神的盛会。比赛的优胜者将获得月桂、野橄榄和棕榈编织的花环等。从公元前776年开始，到394年被罗马皇帝禁止，历经1170年，古代奥林匹克运动会共举行了293届。1875—1881年，德国考古队在奥林匹亚遗址发掘出运动会文物，引起了全世界的注意。为此，法国教育家顾拜旦认为，恢复古希腊奥运会，对促进国际体育运动的发展有着十分重大的意义。在顾拜旦的倡导与积极奔走下，1894年6月，首次国际体育运动代表大会在巴黎举行，决定把世界性的综合体育运动会叫作奥林匹克运动会。1896年4月，第一届现代奥运会在希腊首都雅典举行，以后每四年一届，轮流在各会员国举行。这是希腊留给世界人民的一笔宝贵的文化遗产。

■梵蒂冈：纪念马可·波罗从中国返回威尼斯七百周年　小型张　（1996）

三、欧洲人探险开辟远洋新航线

OUZHOUREN TANXIAN KAIPI YUANYANG XIN HANGXIAN

（一）航海探险家的地理大发现

　　15世纪之前，丝绸之路贸易一直由罗马、波斯帝国掌控，其他欧洲国家难以涉足，但《马可·波罗游记》关于中国、印度东方世界财富无穷的神话在当时的欧洲广为流传，激起欧洲人的无限遐想。1453年奥斯曼土耳其灭掉拜占庭，独霸东地中海，控制了传统的东西方商路。欧洲的西班牙、葡萄牙等国希望开辟一条东方的新航路，直接获得东方的资源。正是在丝绸、香料、陶瓷的巨大利润刺激下，欧洲国家纷纷组织航海探险，试图绕过非洲开辟海上贸易航线直达东方。然而，航海探险使他们意外地发现了各大洋中一系列的岛屿，完成了首次环球航行，证明地球是圆的，逐步搞清海陆轮廓，并由此引发了殖民、物

■马其顿：马可·波罗、古帆船和地图
（2004）

■保加利亚：航海探险家 （1990）

左列纵向依序为航海探险家哥伦布、达·伽马、麦哲伦；右列纵向依次为
德雷克、哈德逊、库克。

种传播等一系列重大事件，
掀开人类文明史上一页又一
页的历史新篇章！

　　1487 年 7 月，葡萄牙国
王派迪亚士率领一支探险队，
绕过非洲寻找通往印度的亚
洲航线。迪亚士船队在非洲
南端遇到了风暴，迪亚士据
此将遭遇风暴的海角取名为
"风暴角"。1488 年 12 月，
迪亚士回到葡萄牙向国王汇
报时，国王将风暴角改名为
"好望角"，意为美好的希
望之角，希望从这里可以到
达富裕的东方。自此，西班
牙率先控制了通过非洲好望
角开往东方的航线。

■南非：探险家迪亚士发现好望角 500 周年纪念　首日封剪片
（1988）

■尼加拉瓜：哥伦布发现美洲新大陆　邮资明信片　（1892）

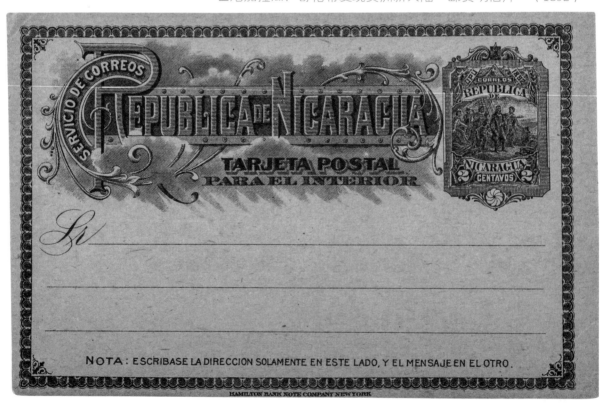

■葡萄牙：纪念费尔南·门德斯·平托《远游记》第一版出版400周年　小型张（2014）

■葡萄牙：葡萄牙人绘制的1519年古印度和1546年亚洲航海图　（1997）

【丝路旅人】

　　费尔南·门德斯·平托（1509—1583），葡萄牙商人、探险家。26岁时前往印度果阿，此后在东方四处游历达21年之久。他也是首批随同耶稣会传教士去日本的成员之一。他从红海、东南亚、中国一直到日本列岛，几乎走遍了整个东方，于1558年返回葡萄牙，根据游历的所见所闻撰写《远游记》。全书共有226章，其中89章讲述他在中国的经历，约占全书三分之一的篇幅，对中国的地理、政治、司法、经济、风俗均有广泛的描述，塑造了16世纪中国的形象。全书不乏想象成分，文学色彩偏浓，纪实不足。但该书出版后旋即在欧洲引起反响，相继出版了西班牙文版、荷兰文版、德文版、意大利文版、瑞典文版、英文版、法文版。据不完全统计，《远游记》自问世以来，已有包括中文版的摘译本、全译本达170种之多。葡萄牙1980年也曾发行有关费尔南·门德斯·平托远游的纪念邮票。

■西班牙：哥伦布 1492 年离开巴罗斯港启航发现之旅 （1930）

■葡萄牙：西班牙女王接见哥伦布 （1992）

　　1893 年 5 月 1 日至 10 月 30 日，美国芝加哥举办以纪念哥伦布发现美洲新大陆 400 周年为主题的世界哥伦布博览会。此前，1893 年 1 月 1 日美国邮政发行全套 16 枚哥伦布邮票，再现哥伦布一生中的重大事件。全套面值合计 16.34 美元。由于枚数多，面值高，在当时引起许多非议，甚至受到冷落。但时过境迁，现在这套邮票受到许多哥伦布专题集邮者的青睐，品相完好的邮票价格不菲。

【丝路旅人】

　　哥伦布（1451—1506），意大利航海家。1451 年出生于意大利热那亚，1476 年移居葡萄牙。少年时代的哥伦布深受《马可·波罗游记》的影响，仰羡中国的绫罗绸缎和印度的金银珠宝，憧憬着有朝一日能够到达东方。他所阅读的《马可·波罗游记》至今还保存在西班牙塞维尔的哥伦布纪念馆中，书上还有许多他写的眉批。1492 年 8 月 3 日，哥伦布受西班牙女王的资助和派遣，带着给印度君主和中国皇帝的国书，率领三艘一百多吨的帆船，从西班牙巴罗斯港扬帆驶出大西洋，直向正西航去。经过七十昼夜的艰苦航行，于 1492 年 10 月 12 日凌晨发现了陆地。他以为到达了印度。其实他登上的这块土地，属于现在中美洲加勒比海的巴哈马群岛。此后，哥伦布先后三次重复向西航行，登上了美洲的许多海岸。直到 1506 年逝世，他仍然认为他到达的是印度。虽然哥伦布毕生没有到过东方，但他发现美洲新大陆对欧洲有重要的意义，对世界产生了当时人们所料想不到的巨大影响，也成为人类历史发展的重要转折点。

□美国：纪念哥伦布发现美洲新大陆 400 周年 （1893）

迪亚士、哥伦布的航海发现，向欧洲殖民者与探险家们吹响了大航海的号角，掀起了欧洲航海家们狂热的航海探险热潮，开启了人类全球化的过程。西班牙、葡萄牙、意大利、德国、英国以及荷兰等国探险家的足迹很快踏遍整个世界。1498 年，达·伽马越过莫桑比克海峡，循着传统的印度洋航线，终于开辟了通往东方的新航路。

■印度：达·伽马发现印度航线 400 周年　加盖改值邮票　（1898）

■莫桑比克：达·伽马发现新航线 400 周年　加盖改值邮票　（1898）

■葡萄牙马德拉群岛：纪念航海家达·伽马发现印度航线 400 周年　邮资明信片，盖 1898 年 6 月 1 日发行首日邮戳　（1898）

■中国澳门：达·伽马抵达印度500周年 （1998）

　　该套邮票为错版邮票，将达·伽马抵达印度的时间"1498"误印为"1598"。

■曼岛：欧罗巴·发现美洲大陆（1992）

■罗马尼亚：航海探险家麦哲伦 极限明
信片 （1971）

【丝路旅人】

　　麦哲伦（约 1480—1521），葡萄牙航海家。
1517 年移居西班牙。1519 年接受西班牙国王的
命令，率领船队由圣罗卡起航，越过大西洋，沿
巴西海岸南下，经南美洲大陆和火地岛之间的海
峡（今称"麦哲伦海峡"），入太平洋，然后继
续西行。经过 100 天的跋涉，麦哲伦船队终于抵
达了有居民的海岛——吕宋岛。当他发现当地居
民也说马来语，才意识到，这里距离欧洲人梦寐
以求的香料群岛已经不远。麦哲伦因干涉岛民内
讧，被当地居民所杀。1522 年 9 月 6 日船队返
回西班牙，完成了人类历史上的首次环球航行，
证明了地球是圆的。

　　1542 年，西班牙人以王子菲利普之名，将
这片群岛命名为"菲律宾"，在吕宋岛建起了都
城马尼拉，迈出了向东方殖民的步伐，成为西班
牙航队贯通美洲、中国、南亚的重要港口。菲律宾，
是大航海时代连接两个半球的关键节点，也是最
早体验到全球化汹涌浪潮的一个地方。

■菲律宾：航海家麦哲伦到达菲律宾 纪念美军重夺马尼拉（邮票加盖"胜利"字
样），实寄美国首日封 （1945）

（二）欧洲殖民者的贸易大发展

航海家们先后发现新大陆，极大地引发了欧洲的殖民扩张浪潮，从美洲、非洲到亚洲大陆，欧洲人一旦"发现"即移民占有，肆意掠夺。他们从东方国家贩运陶瓷、香料、丝绸、茶叶回到欧洲牟取暴利，完成了资本的原始积累，引发了新兴工业革命，欧洲列强开始以不可阻挡之势崛起于世界。

1503 年，全副武装的葡萄牙人乘船来到今印度科钦，建立了亚洲第一个殖民据点，长达 400 多年的亚洲殖民史由此拉开序幕。1506 年，葡萄牙占领锡兰。1511 年 8 月，葡萄牙殖民者

■赤道几内亚：航海时代大发现　（1990）

■葡萄牙：航海探险发现马德拉群岛　极限明信片　（1981）

■汤加：航海时代大发现　样票　（1781）

■德国：向美洲新大陆移民 300 周年·1683 年的"康柯德号"帆船　（1983）

■英国：纪念"五月花"号到达普利茅斯建立第一个英国海外殖民地 350 周年　首日封剪片　（1970）

■西班牙：《托尔德西拉斯条约》签订 500 周年（1994）

　　1492 年哥伦布发现美洲新大陆后，西班牙、葡萄牙两国为了瓜分新世界，在教皇裁决下，两国君主于 1494 年 6 月 7 日在西班牙托尔德西拉斯签订条约。条约规定西班牙和葡萄牙将共同垄断欧洲之外的世界，特别将位于佛得角群岛以西约 1770 千米的南北经线作为两国的势力分界线：分界线以西归西班牙，以东归葡萄牙。这份记载着殖民主义历史的条约文本，是西方殖民浪潮的历史见证，2007 年被列入《世界记忆名录》。

在猛烈的炮火掩护下冲进当时东南亚最繁荣的贸易中心马六甲城，占据了海上丝绸之路最有利的枢纽位置。1512 年，葡萄牙人占领了他们梦寐以求的盛产香料的马鲁古群岛。自此，葡萄牙人不断向亚洲地区东部进行渗透、扩张，目标集中在印度尼西亚和中国。1516 年，他们来到中国的广东。1557 年，葡萄牙人在澳门建立起永久性的对华贸易关系。

眼看着葡萄牙和西班牙殖民扩张获得巨大利益，英国、法国、荷兰等国纷纷效仿涌向亚洲。17—18 世纪，欧洲殖民主义国家分别组建本国的"东印度公司"参与对华贸易。在近 275 年的历史中，东印度公司的贸易重点集中在香料、棉布、丝绸、茶叶和陶瓷。各国东印度公司都将货栈（行）设立在广州珠江口岸，该口岸是 1757 年以后外国商船在中国唯一被获准停留的地点。19 世纪中期，这些公司通过货船把大量中国丝绸、茶叶和瓷器运到欧洲，在荷兰阿姆斯特丹、英国伦敦和其他欧洲港口拍卖或私下出售，获得巨大利益。

1600 年，英国女王伊丽莎白授权成立东印

■斯里兰卡：斯里兰卡与荷兰交往 400 周年（2002）

从 16 世纪起，斯里兰卡先后被葡萄牙人和荷兰人统治。18 世纪末，又沦为英国殖民地。

■葡萄牙：葡萄牙人到达锡兰 500 周年　（2006）

■葡萄牙：葡中交往 500 周年
（2013）

邮票以航海地图、中式罗盘和西式航海罗盘为设计元素，小型张以代表中国的青花瓷瓶为设计元素。

■西班牙：东印度公司航船 （1977）

■英国：东印度公司早期专用于商业贸易服务的邮资明信片 （1889）

Denna monumentalmålning finns på fond-
väggen i postkontorets hall i Centralpost-
huset i Stockholm. Konstnären var Carl
Wilhelmson (1866—1928). Målningen, som
fullbordades 1907, har som motiv arbets-

liv på Skeppsbron. En hästdragen post-
vagn finns på kajen. Den vita passagerar-
båten har flaggorna hissade. Man skymtar
master och rår av segelfartyg. I bakgrun-
den syns Katarinaberget.

■瑞典：威廉森港口邮资明信片　　（1975）

　　明信片图案为威廉森港口码头，表现了 19 世纪频频往返于东西方海上丝绸之路
贸易船只返港的情景。

■荷兰：荷属东印度公司"阿姆斯特丹号"帆船　　（1990）

　　"阿姆斯特丹号"帆船为 17 世纪建造，返航途中沉没
于英国哈斯丁斯海滨。

■荷兰：荷兰第一套邮票发行 150 周年暨荷兰东印度公司成立 400 周年　小全张　（2002）

度公司，主要在印度从事棉布和香料贸易。但生意只是个幌子，英国政府授予东印度公司垄断贸易权、训练军队权、宣战权、设立法庭审判本国或殖民地居民权等，东印度公司实际成为英国政府入侵印度的代理机构，本质是英国政府侵略印度的工具。18 世纪中叶，英国东印度公司庞大的贸易量几乎垄断了对亚洲的所有贸易。

　　1602 年，荷属东印度公司成立，在巴达维亚（今印度尼西亚雅加达）设立总部。1618 年，公司抢夺葡萄牙人控制的马鲁古群岛。它的庞大船队把茶叶、香料、瓷器等大批货物运往欧洲，在 17 世纪几乎垄断了欧洲同中国的贸易。到 17 世纪中叶，荷兰确立了自身在亚洲的霸权地位。

　　从 19 世纪 40 年代至 50 年代开始，法国加大对印度支那国家的殖民步伐。1862 年 6 月强迫越南签订了《西贡条约》，把越南南部六省变为法国殖民地；1863 年，把柬埔寨变为法国殖民地；1893 年以武力迫使暹罗签订《法暹曼谷条约》，将湄公河东岸的老挝领土并入法属印度支那联邦。印度支那三国（越南、柬埔寨、老挝）成为法国在东南亚至关重要的殖民地

■法属印度支那：印度支那风情·西贡的支柱　（1927）

■法属印度支那：吴哥窟　加盖附捐邮票　（1944）

■法国：法属世界殖民地地图 （1940）

■法国：法兰西互助会"二战"战后重建附捐邮票，加盖法属世界殖民地地图宣传戳实寄封剪片 （1945）

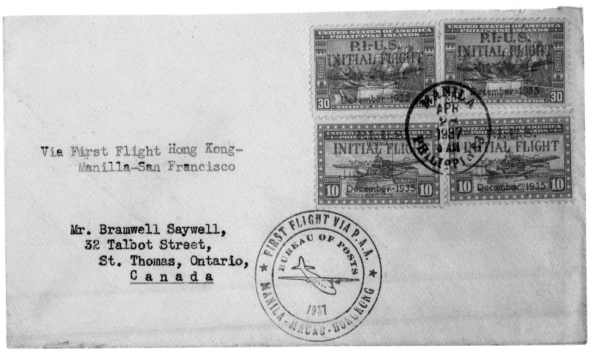

■美属菲律宾："中国飞剪"号飞机首次从马尼拉飞往圣弗朗西斯科纪念封，贴1935年2月15日发行的"圣地亚哥城堡"和"1565年血誓"普通邮票，加盖纪念文字和飞机图案图章，正面盖马尼拉日戳，背面盖香港中转邮政日戳 （1937）

"1565年血誓"指1565年西班牙占领吕宋岛，召开瓜分菲律宾会议事件。

■奥地利：私人订购邮资信封 （1910）

　　图案为睥睨世界的狮子脚踏咖啡、稻种、茶叶等，几个典型的东西方文化元素叠加，突显了大
航海时代欧洲殖民者的强势心态和东西方文化交往的现实。

【邮品鉴赏】

马尔雷迪邮资邮简分 1 便士（黑色）和 2 便士（蓝色）两种面值，1840 年 5 月 6 日与"黑便士"和"蓝便士"邮票同时发行，是世界上最早的官方邮政用品，后世以设计者英国画家马尔雷迪之名加以命名。马尔雷迪邮资邮简全部印有编号（本简编号为 A57），内嵌防伪丝线，是世界上最早采用丝质材料印制的邮资凭证。邮简画面中，上部正中有一小岛，岛上有一位女神、一头雄狮和一面"米"字盾牌，代表英伦三岛。女神身后，展开翅膀的天使飞向四面八方，将信息传向世界各地。航船在海洋上行驶，骆驼在沙漠中跋涉，周围大陆代表世界五大洲。中国清朝人、印度人、欧美人、波斯人等不同地域的人们，分别进行着各种不同的活动。邮简图案鲜活地反映了海上丝绸之路贸易开启人类世界互联互通时代的特征。

和向中国扩张的战略基地。19 世纪末 20 世纪初，帝国主义掀起瓜分中国狂潮后，法国强制租借广州湾（今广东湛江港），并将广东、广西和云南作为自己的势力范围。

从 16 世纪开始，通过建立殖民据点和商站，殖民者掠夺来的财宝以及海外贸易的利润源源不断流回宗主国。据不完全统计，从 1757 年至 1815 年的 58 年间，英国东印度公司从印度掠夺财富超过 10 亿英镑，这笔财富运回国内转化为资本，加速了英国工业革命的发生，使英国迅速成为世界上第一个资本主义工业强国。也正是依靠亚洲国家的广阔市场和充足的原料供应，殖民国家的生产力迅猛发展，国力日益强盛。可以说，没有殖民主义就没有近代欧美资本主义的大发展，但是列强的侵略却极大破坏了亚洲国家正常的政治经济和社会发展进程，也完全背离了海陆丝绸之路商业互惠、文明友善、和平发展的原旨。

■英国：马尔雷迪 1 便士邮资邮简，发行首月实寄 （1840）

■波兰：葡萄牙2010世界集邮展览　小型张　（2010）

　　邮票图案为里斯本贝伦塔，边纸图案为大航海帆船及地图。

四、海上丝绸之路的历史贡献
HAISHANG SICHOU ZHI LU DE LISHI GONGXIAN

（一）文化大传播

1. 宗教文化流行世界

　　东西方民族共同开辟的陆海丝绸之路，对于世界文化传播贡献巨大。特别是佛教、伊斯兰教和基督教等宗教以及中国的儒家思想，借助东西方贸易往来广为传播，成为世界人民的基本信仰和思想源泉，对促进世界文明发展功不可没！

——佛教文化

　　佛教由诞生于古印度北部迦毗罗卫国（今尼泊尔南部蓝毗尼）的释迦牟尼所创。释迦牟尼的生卒年代说法不一，据传他35岁时悟道成佛，后在印度传教，足迹遍及恒河流域的许多国家和地区。80岁时，在拘尸那城附近的娑罗双树下入灭。弟子们将他一生所说的教法记录整理，通过几次结集，成为经、律、论"三藏"。随着传播范围的扩大，佛教逐渐成为世界性的宗教。

■印度：释迦牟尼涅槃 2550
周年 （2007）

■印度—中国：大菩提寺与白马寺 （2008）

■印度：英国海外航空公司印度首航封，由加尔各答实寄土耳其，贴《文物古迹·大菩提寺》（1951
年改色再版邮票）

　　大菩提寺亦称菩提伽耶的摩诃菩提寺，是与佛陀生前生活紧密联系的四个圣地之一，也是佛陀
成佛得道的地方。大菩提寺最早是阿育王于公元前 3 世纪建造的。原寺已毁，今寺为 100 多年前依
据中国唐代高僧玄奘《大唐西域记》记载所修复。

■印度：坦贾武尔的布里哈迪斯瓦拉神庙 （2010）

■印度：印度'97世界集邮展览·那烂陀寺菩提树 （1997）

公元前268年，阿育王即位，后统一印度，定佛教为国教，在首都华氏城举行第三次结集，派大量宣教士到恒河流域以外多个不同的国家和地区去传播佛教正法。所涉及的范围东达缅甸及马来半岛，南渡海入锡兰（今斯里兰卡），西逾波斯至地中海东岸，北抵雪山之国尼泊尔，西北出阿富汗至中亚。在公元前264至公元前228年前后，佛教传入锡兰及东南亚诸国，约在汉末经交趾传入中国。洛阳白马寺是佛教传入中国后的第一座官办寺院。

【丝路胜迹】

坦贾武尔布里哈迪斯瓦拉神庙修建于朱罗泰米尔王朝最伟大的君主罗阇罗阇一世的统治时期（985—1014）。宏伟辉煌的神庙拥有精美华丽的壁画、丰富多彩的雕刻和铭文，再现了一千多年前南印度社会民俗的方方面面。其中，主神殿底部以浮雕形式再现了印度1世纪流传的《舞论》中介绍的约80种优美舞姿，而印度古典舞蹈则从陆路通过西域和海路向中国流传并产生重要影响。1987年，布里哈迪斯瓦拉神庙被列入《世界遗产名录》。

那烂陀寺是中国僧人西出取经必去的地方，唐僧玄奘就是在这里学成归国。12世纪末，那烂陀寺被毁，仅剩佛寺、佛塔和部分铜石像等，后湮没无闻。19世纪，一批欧洲学者根据《大唐西域记》进行初步考古发掘。20世纪50年代，中印两国政府在原址合建玄奘纪念堂和那烂陀博物馆。1957年，中国政府将原存放于北京的部分玄奘顶骨分赠给印度总理尼赫鲁，并安放在那烂陀寺玄奘纪念堂中。2016年，那烂陀寺考古发掘遗迹入选《世界遗产名录》。

■印度：建筑遗产 （2013）

■斯里兰卡：阿努拉达普拉考古 （2008）

位于斯里兰卡中部的阿努拉达普拉始建于公元前5世纪。公元前3世纪，摩哂陀率领传教使团将佛教带到了阿努拉达普拉，从此佛教在这片土地生根发芽，当佛教在印度逐渐衰落时，却成为相邻岛国斯里兰卡的国教。从公元前3世纪至10世纪，阿努拉达普拉成为古代僧伽罗王朝的首都，盛极一时。1982，阿努拉达普拉被列入《世界遗产名录》。

◆佛教在东南亚的传播

公元前3世纪阿育王先后派出儿子摩哂陀南下锡兰，须那与忧多罗两位长老到金地（今缅甸塔通地区）传授佛教。纪元前后，由锡兰创立的上座部佛教从南印度向东通过海路传入缅甸，进而影响泰国中部，并持续传播到老挝、柬埔寨、马来西亚、印度尼西亚，以及越南中、南部的部分地区。古代东南亚国家最先受到婆罗门教的影响，其后小乘佛教和大乘佛教彼此兴废交替，以南传上座部佛教势力最大。此后二百年，缅甸、泰国、柬埔寨、老挝均传承锡兰之上座部佛教。唯有越南受中国文化熏陶，受传大乘佛教。

2—6世纪，东南亚佛教至为兴盛。随着东南亚地区政治经济社会的变化，柬埔寨、老挝曾先后据有东南亚佛教中心的地位。东南亚国家笃信佛教，大兴土木，建造大量寺庙佛塔，特别著名的有柬埔寨的吴哥窟、缅甸的阿难陀佛塔、印度尼西亚的婆罗浮屠，都是光耀后世

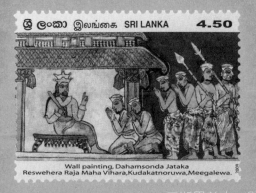

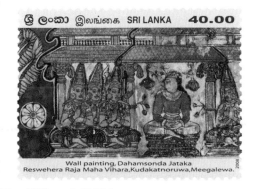

■斯里兰卡：壁画·佛陀 （2008）

的佛教建筑艺术遗产。

值得称道的是，在东南亚国家和地区，婆罗门教比佛教传入更早，而在大乘佛教、小乘佛教传入后，各宗教流派并没有相互排斥。其中婆罗门教在经过与佛教并存和融合的一个阶段之后，虽为佛教所取代，但对佛教的影响仍然存在。在马来西亚、印度尼西亚的爪哇和苏门答腊一带则是婆罗门教与大乘佛教、小乘佛教并行。婆罗浮屠、吴哥窟、蒲甘王朝的塔寺以及其他一些寺庙建筑、佛像雕塑和佛事仪式，

■斯里兰卡：制宪纪念实寄封，贴圣足山、阿努拉德普勒的舍利塔祇陀林佛塔邮票（1947）

圣足山位于斯里兰卡中南部。399 年，中国高僧法显逾葱岭赴天竺取经，后从南海返回。其间，法显瞻拜圣足山，其所居村落后人称作"法显村"，并建有"法显庙"。406 年，斯里兰卡国王派遣僧人昙摩来华，此后两国佛教相互来往络绎不绝。佛教、基督教和伊斯兰教均认圣足山为本教"圣山"。

康提建于 13 世纪。15 世纪末起，斯里兰卡在此建都，1815 年英国人占领康提，斯里兰卡沦为英国殖民地，康提不再是首都。但康提城的佛牙寺以供奉斯里兰卡国宝——释迦牟尼的牙舍利而闻名，是斯里兰卡的著名佛寺，接受各地佛教信徒的朝圣。每年的佛牙节，有数十万人连续七天举行朝圣活动。1988 年，康提城被列入《世界遗产名录》。

■缅甸：蒲甘古城　邮资邮简

　　蒲甘位于缅甸中部，是已有1800多年历史的古都，缅甸第一个中央集权的封建王朝——蒲甘王朝即建都于此。蒲甘是缅甸黄金时代的缩影，是缅甸最重要的佛教圣地之一。林立的佛塔是蒲甘最壮美的景观。据传佛塔最多时曾有40多万座，所以蒲甘被誉为"万塔之城"。蒲甘现仍存有瑞喜宫塔、阿难陀佛塔等2000多座佛塔。这些佛塔以建于11—13世纪居多，或宏伟壮观，或小巧精致。塔内还有许多精美的石刻、壁画及佛祖造像，被誉为"东方佛教艺术的宝库"。

都带有一定的婆罗门教色彩。这表明，丝绸之路上的宗教和人文思想并不是绝对对立的，而是包容相长的。8世纪到11世纪的300年间，是印度尼西亚佛教的鼎盛时期。13世纪，伊斯兰教进入印度尼西亚群岛，到16世纪取代了印度教和佛教成为爪哇和苏门答腊的主要宗教。

■斯里兰卡：康提古城佛牙节　（1983）

 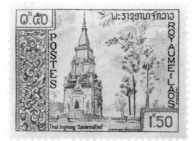 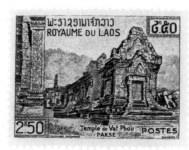

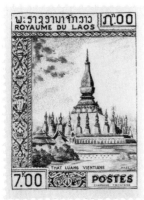 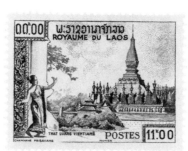

■老挝：佛教遗址 （1959）

　　邮票图案分别是占巴塞瓦普寺（面值0.50和2.50）/沙湾拿吉庙塔（面值1.50）/万象塔銮（面值7.00和11.00）/琅勃拉邦普西塔（面值12.50）

■柬埔寨：帕威夏寺

（1954）

■柬埔寨：吴哥古迹　加盖"国际旅游年"字样 （1967）

　　邮票图案分别为波列昂通寺、巴肯寺、吴哥窟、巴戎寺。

■印度尼西亚：抢救世界文化遗产·婆罗浮屠
附捐邮票 存档印样 （1968）

■泰国：泰国遗产保护日·佛教建筑 （2011）

【丝路胜迹】

婆罗浮屠寺庙群，意译"千佛坛"。印度尼西亚佛教艺术古建筑。位于爪哇岛日惹市西北30千米处。建于8世纪至9世纪，后因火山爆发，寺塔被火山淹没，掩隐于茂密的丛林中，直至19世纪初才被发现和清理出来，成为佛教流传史上的一段佳话。它与中国的长城、印度的泰姬陵、柬埔寨的吴哥窟并称为"古代东方四大奇迹"。总面积2500平方米，是一个以曼荼罗形式出现的巨大的大乘佛教遗址。整个建筑分为塔基、塔身、塔顶三个部分，呈阶梯状锥体：2层方形塔基；4层回廊式方形平台塔身；3层圆台塔顶，各有一圈钟形小塔，共72个。内有佛龛，每个佛龛供奉一尊佛像。1991年，婆罗浮屠寺庙群被列入《世界遗产名录》。

◆佛教最早从海路传入中国

佛教先由海路传入中国，最早应在汉末经交趾郡传入江南地区。

一是交趾佛教当时已经达到了很高的水平。早期东来译经师，多与交趾有交集。如康僧会因随父经商，移居交趾，支疆梁接的翻译工作主要在交趾，其余若维祇难、竺律炎来自何方不明。汉末大乱，北人多避乱于南方，牟子则是一例。牟子生活在东汉末年灵帝、献帝年代，原籍苍梧（今广西梧州），为避乱世，携母入居交趾，著《理惑论》阐述佛教教义。由于佛教传入中国对儒家正统地位发起了挑战，在东晋和南北朝的宋、齐、梁时代的中国社会出现了"夷夏之争"和"神灭神不灭之争"，佛教与儒道之间的思想斗争达到了白热化状态。梁武帝为此命令臣下答复大儒范缜的《神灭论》，应诏者达62人之多。这是齐梁之际中国思想史上的一件大事。牟子的《理惑论》就是在这样一种背景下著述的，反映了当时人们对佛教的理解。由此可见，佛教的传入肯定要早于著书之前较长一段时期，且形成了一定的规模，有了一定的社会反应。而如此高深的佛教教义出

自一位避居交趾的学者，若交趾没有佛教弘扬之背景，牟子是不可能有如此高深的造诣的。

二是江南及周边地区佛教寺庙的出现明显早于西域。据《后汉书·卷七十三·刘虞公孙瓒陶谦列传》记载："初，同郡人笮融，聚众数百，往依于谦（陶谦，132—194，188年任徐州牧），谦使督广陵、下邳、彭城运粮。遂断三郡委输，大起浮屠寺。上累金盘，下为重楼，又堂阁周回，可容三千许人，作黄金涂像，衣以锦彩。每浴佛，辄多设饮饭，布席于路，其有就食及观者且万余人。"《三国志》也有记载：丹阳笮融督广陵、下邳、彭城运槽，起大浮屠寺，可以容纳三千人课读佛经，"每浴佛，多设酒饭，布席于路，经数十里，民人来观及就食者且万人"。可容3000人诵经的大堂，万余人就食观佛，可见当时的浮屠寺规模空前、香火旺盛。另外，1980年发现的江苏连云港孔望山摩崖造像，被认为系东汉桓、灵时期的造像，而孔望山隶属于徐州，为当时佛教兴盛的江南毗邻地区。

三是班超、班勇父子俩均未接触到佛教入传西域的信息。班超自汉明帝永平十六年（73年）出使西域，至汉和帝永元十四年（102年）

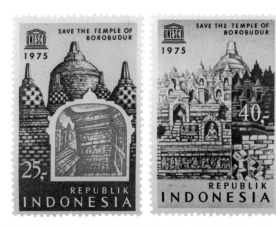

■印度尼西亚：抢救世界文化遗产·婆罗浮屠 （1975）

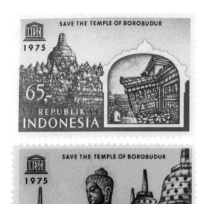

于西域都护任上告老回洛阳。班勇从小随父在西域生活，后又于汉安帝延光二年（123年）至汉顺帝永建二年（127年）经过西域，几十年间经常往来于西域各国，晚年著有《西域记》，是范晔作《后汉书·西域传》的直接依据，但《后汉书》对班超父子俩的记载中并无佛教入传西域的任何信息。如《后汉书·西域传》载："天竺国一名身毒，在月氏之东南数千里……其人弱于月氏，修浮图道，不杀伐，遂以成俗。"又说："世传明帝梦见金人，长大，顶有光明，以问群臣。或曰：'西方有神，名曰佛，其形长丈六尺而黄金色。'帝于是遣使问佛道法，遂于中国图画形象焉。楚王英始信其术，中国因此颇有奉其道者。后桓帝好神，数事浮图、老子，百姓稍有奉者，后遂转盛。"天竺国即古印度，浮图道就是佛教。据此可知，东汉明帝（28—76）时还只是遣使"问佛道法"，回来后"图画形象"而已。80多年后，因桓帝他好神信佛才有少数百姓跟着信奉佛教，之后才逐渐盛行起来。所以，中国首建佛教寺庙最早也在东汉桓帝时，即158年左右，时间上略早于西域，最先传入则在中国的江南。

四是中外海路朝贡已经开通。据《旧唐书·地理志》"交州都护制诸蛮，其海南诸国，大抵在交州南及西南，居大海中洲上，相去或三五百里，三五千里，远者二三万里，乘船举帆，道里不可详知，自汉武帝以来，朝贡必由交趾之道"的记载，可知交趾在纪元初数世纪已通商外海，而此时恰恰是匈奴民族在北方频频扰乱、西北地区对外交往阻滞的时期。显然，佛教最早系通过海上丝绸之路在汉末至六朝经交趾东传至彭城、下邳一带并迅速影响整个江南及周边地区。而且，佛教传入中国，除僧人专门传播之外，还有通过海路以商行教流传的

■中国：杭州西湖·云林禅寺　风光邮资明信片　（1993）
　　西湖云林禅寺亦称灵隐寺，由天竺僧人慧理创建于东晋咸和元年（326年），是江南著名古刹之一。

方式，如东汉末年的安息商人安玄和东晋时的印度商人、居士竺难提都参与译经。

◆**往返海路推动东西方佛教传播的高僧**

佛教通过东来传教和西出学佛两个途径影响中国。历史上有不少人为了弘扬佛教而不畏艰难困苦赴印度取经或从天竺到中国传教，其中有不少通过海路来弘扬佛教事业的大德高僧。

康僧会（？—280）　祖籍康居（古西域国名），世居印度，因随父经商移居交趾。10多岁时出家。三国吴孙权赤乌十年（247年），康僧会由交趾赴建业（今南京），"权即召会诘问……大加嗟服，即为建塔，以始有佛寺，故号建初寺。……由是江左大法遂兴"。此外，吴王还下令建造13座宝塔，供奉康僧会得到的13颗佛舍利，今上海龙华寺塔就是其中之一。在吴王孙权的支持下，康僧会在江南一带广传佛教，使吴地的佛教一度兴盛。康僧会在建初寺译出《六度集经》《旧杂譬喻经》，现存于世。《高僧传》载其所译《阿难念弥经》《镜面王经》《察微王经》《梵摩王经》等，都收在《六度集经》里。此经所译，文义允正，妙得经体，为中国早期佛学译著的重要资料。

法显（约337—约422）　中国历史上西行求法第一人。他于东晋安帝隆安三年（399年）自长安出发，西渡流沙，越葱岭至天竺，后赴师子国（今斯里兰卡），并到过爪哇岛，游历三十余国，历尽艰险，赍佛典多种从海路返回，义熙九年（413年）抵建康（今南京），住道场寺五年，翻译佛经，同时将取经见闻撰成《佛国记》（亦名《法显传》《佛游天竺记》）。《佛国记》撰述当时中亚、印度和南海诸国的山川地貌和风土人情，为研究南亚次大陆各国古代史地的重要资料。

■中国：九华山　原地首日实寄封剪片　（1995）

■中国：　少林寺建寺1500年　（1995）

■中国：上海龙华古寺·龙华塔　实寄邮资明信片　（2007）

■安提瓜和巴布达：2001年
世界邮票展览·日本绘画
（2001）

　　邮票图案为达摩。

达摩（？—528或536）　中国佛教禅宗的始祖。生于南天竺婆罗门族，传说为香至王第三子，出家后从般若多罗大师，倾心大乘佛法。520至526年，他自印度航海，从合浦港上岸，参拜灵觉寺，后到广州，转行至北魏，在嵩山创少林禅宗，下传慧可《楞伽经》四卷及其心法，于是禅宗得以流传。禅宗在9世纪传入朝鲜，十二三世纪传入日本，并成为这些国家佛教的主流。此后，又传至东南亚等国。广州南华禅寺是禅宗六祖惠能宏扬"南宗禅法"的发源地。

不空（705—774）　唐朝"开元三大士"之一，名智藏，师子国（今斯里兰卡）人。幼年出家，14岁经海路抵达洛阳，学习律仪和唐梵经论，并随金刚智译经。741年，不空奉唐朝委任和其师金刚智的遗命，以大唐使者身份，携带国书，率僧俗37人，于12月乘昆仑舶赴师子国，受到国王殊礼接待，特例被安置在佛牙寺。不空法师在师子国前后三年，受学密法，广搜密藏和各种经论，获得陀罗尼教《金刚顶瑜伽经》等八十部，大小乘经论二十部，共计一千二百卷。后

■中国：南华寺·祖殿　首日封剪片　（2013）

师子国王尸罗迷伽请附表，并托献方物。不空遂同使者弥陀携带献物和梵夹等于746年返回中国长安。不空得到朝野崇奉，广译显密经教，灌顶传法，教化颇盛。晚年（766年）使弟子含光到五台山造金阁寺、玉华寺，成为密教中心。当时佛教中各宗竞立，密法渐行，有一种要求抉择统一的趋势。不空虽被尊为密宗祖师，但他的译述并没有独尊密法而抵抑显教，殊为难得。

　　鉴真（688—763）扬州人，14岁出家为僧，法号鉴真。天宝元年（742年），日本圣武天皇邀请他去日本传播佛教。鉴真欣然应允，历时11年，5次东渡未获成功，且双目失明。天宝十二年（753年），鉴真以66岁高龄率20多人乘一艘回国的日本遣唐使木船第六次东渡，终于到达九州，受到当地民众热烈欢迎。鉴真为日本佛教律宗开山祖师；他在奈良东大寺设计和指导建造了唐招提寺，该寺反映了当时唐朝建筑技术的最新成就；他以精湛的医学技术治愈光明皇后及圣武天皇之病，并致力于传播中华医药学，被日本人民奉为医药始祖；他还在饮食业、酿造业和雕塑艺术等多个方面向日本人民传授技术工艺，为中日文化交流做出了巨大贡献。日本人民称鉴真为"天平之甍"，意为他的成就足以代表天平时代文化的屋脊。鉴真逝世后安葬于唐招提寺，其肉身坐像一直安放于唐招提寺，是日本的

■中国：鉴真大师像回国巡展
（1980）

■中国：五台古刹·台怀镇寺庙群
（1997）

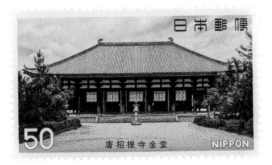

■日本：第二次国宝（第2集）·唐招提寺金堂 （1977）

国宝。

◆ 佛教在东北亚的流传

朝鲜半岛、日本列岛是中国的近邻，自古与中国在经济、政治和文化上有着密切的关系。因此，东北亚国家和地区也同样受到中国佛教的影响。

三四世纪以后，佛教开始从中国传入朝鲜半岛。372年，前秦王符坚派使者和僧人顺道到高句丽，送佛像经文；374年，前秦僧人阿道到高句丽传教。高句丽王为顺道建肖门寺，为阿道创伊弗兰寺，这是佛教传入朝鲜半岛之始。384年，东晋的胡僧摩罗难陀到达百济，被迎进宫内受到礼敬，第二年在汉山州创立佛寺，度僧10人。新罗位于半岛东南部，佛教传入晚近一个世纪。到了675年文武王在位统一朝鲜后，经济文化得到迅速发展，佛教也普及到全社会。

佛教在朝鲜半岛广泛传播，重要原因在于执政者的鼎力支持，主要有：

一是历代国王皆崇佛。如新罗真兴王（540—576）在庆州建皇龙、祇园（其名为园，实乃寺），派使者入梁迎请佛舍利和经书，为管理僧尼，仿照中国北朝僧官制度设"国统""大部维那"等。王室经常为祈祷国泰民安、五谷丰登而举行讲经会、佛法会。朝鲜半岛执政者身体力行，自然极大地推动了佛教的流行。

二是大量派出学问僧和一般留学僧到中国留学，

【邮海拾贝】

唐招提寺是日本佛教律宗总院，由鉴真于759年亲自设计并主持建造。寺院大门匾额"唐招提寺"是日本孝谦女皇仿王羲之、王献之的字体所书。寺中的金堂、讲堂为保留至今的原物，被日本列为国宝。金堂屋脊两端的鸱吻是鉴真东渡日本时从中国带去的（现仅有一件为原物）。

1963年鉴真和尚圆寂1200周年时，中日两国有关部门商定举行隆重纪念仪式，并在扬州的大明寺内建造鉴真纪念堂，由建筑大师梁思成主持设计。纪念堂的正殿仿照金堂的样式，只是将面阔七间改为五间。正殿中央也有鉴真和尚坐像，是扬州雕塑家刘豫按照唐招提寺中鉴真和尚的原像塑造的。

日本邮政曾于1977年1月20日发行第二次国宝系列邮票，其中第2集就有一枚是"唐招提寺金堂"。1980年，日本佛教界友好人士将供奉于唐招提寺的鉴真大师像运回中国巡展。为了纪念这一友好行动，中国邮政部门于1980年4月13日发行了一套《鉴真大师像回国巡展》邮票。2002年7月23日，日本发行世界遗产系列第8集邮票，唐招提寺再次出现。作为中日友好的象征，金堂也出现在中国1984年9月24日发行的《中日青年友好联欢》之"一衣带水，友好邻邦"邮票上。

研习佛法。新罗统一朝鲜半岛后在各方面都受到中国唐朝的影响，曾经多批次派人赴中国学习佛教理论。这些学者回国后不仅大弘佛法，且奉旨辅佐国政，所以佛教在朝鲜极受重视，至为兴盛。

三是鼓励百家争鸣，理论创新。朝鲜半岛的佛教，前期盛行华严宗和法相宗，后来又从唐朝传入密宗和禅宗，净土宗也日渐流行。各宗派都分别涌现了一批高僧大德，众多佛门流派流传于民间。

6 世纪，中国佛教以民间私传形式进入日本。据日本平安时代后期私人编撰的史书《扶桑略记》卷三载，继体天皇十六年（522 年），汉族移民（南梁人）司马达等到大和国，在坂田原建草堂供奉佛像，此为日本有佛教之始。到钦明天皇七年（538 年，一说为 552 年），百济圣明王派使者到日本朝廷，献释迦佛金铜像一具及幡盖、经论等，从此佛教在日本上层社会流行。

崇峻和推古天皇在位期间（587—628），佛教有了很大发展，百济、高句丽的僧人大量来到日本，一些建筑艺术工人也随僧前来，兴建了法兴寺（又称元兴寺、飞鸟寺）等早期佛

■朝鲜：佛教经典《高丽大藏经》完整印本出版 760 周年 （1996）

【丝路逸事】

从中国直接移植汉文佛教典籍是朝鲜半岛佛教流传的重要途径。宋初雕印的《大藏经》一般称《开宝藏》，刻印于宋太祖开宝四年（971 年）至宋太宗太平兴国八年（983 年），收佛典 5048 卷。高丽成宗八年（989 年）派僧如可入宋请赐《大藏经》，宋太宗即赐给《开宝藏》一部。成宗十年（991 年）韩彦恭自宋归国，又带回一部《开宝藏》。此后又有多部雕印藏经传入高丽。高丽后来以北宋藏经为主要依据，通过对照、比勘其他佛教经典先后两次雕印《大藏经》，一次雕印《续藏经》。现在通用的《高丽大藏经》即为高丽再雕本《大藏经》。高宗二十四年（1237 年），高丽遭蒙古军入侵，《大藏经》被焚于战火。高宗发愿再雕印一部《大藏经》，至高宗三十八年（1451 年）历经 14 年完成，后移至今庆尚南道陕川郡伽那山海印寺，故《高丽大藏经》也称《海印寺版藏经》。全藏共 628 函 1524 部 6558 卷 5200 多万个汉字，刻于 81340 块木板上。

■韩国：《高丽大藏经》问世 1000 周年纪念 （2011）

■韩国：第 28 届太平洋地区旅游协
会总会·庆州佛国寺 （1979）

　　佛国寺始建于 6 世纪，16 世纪
重建，1995 年被列入《世界遗产名
录》。

■韩国：韩国美术 5000 年（第
一组）·金铜思维菩萨半跏
坐像 （1979）

■韩国：韩国美术 5000 年
（第三组）·金制如来佛坐
像 （1979）

■日本：第一次国宝·飞鸟时代（第 1 集）·法
隆寺/金堂/五重塔 （1967）

■日本：第一次动植物国宝·法
隆寺壁画观音菩萨像 （1951）

■日本：第一次昭和普通邮票·国
宝神奈川镰仓大佛 （1939）

■韩国：新罗时代（5—6 世纪）
思维菩萨像 （1962）

教寺院。为了强化以天皇为最高统治的中央集权地位，日本执政者一方面加强利用儒家的政治伦理学说治理国家，另一方面引进佛教净化国民心性。因此，佛教由原来的私传一变而为公传，即由朝廷推动佛教传播。其代表人物是圣德太子。在他当政时期，佛教发展迅速，兴建的法兴寺、四天王寺、法隆寺等，殿堂齐备，蔚为壮观。他曾先后五次向隋派遣使节、留学生、留学僧，他们学习中国文化和政治制度，回国后指导"大化革新"，是建立中央集权国家新体制和兴隆佛法的重要力量。

日本奈良时代（710—784），以天皇为首的统治者十分重视佛教，敕令由国家大兴佛教事业，兴建东大寺和国分寺。这两大寺是取《华严经》所说报身佛毗卢遮那与无数化身佛的关系而设置，即以东大寺的毗卢遮那佛为中心，以各地修建国分寺供养的众小释迦为佛的诸化身。天皇还想通过东大寺和国分寺的诵经修法活动，祈祷国家平安，五谷丰登。这样，在从中央到地方的世俗政治体制之外，又有一个以祈祷佛、菩萨善神保佑守护的佛教组织体系。

从630年到894年，日本共派出遣唐使19次，除3次未能成行外，16批次随遣唐使船入唐的留学生、留学僧共138人，其中留学僧105人，占76%。奈良时代和平安时代是日本佛教初传时期的前后两个阶段。这一时期是日本人对中国佛教开始接受、认识和消化吸收的时期。与中国初传期佛教相比，它在社会政治文化领域的影响较大，信仰色彩更浓，而哲学思辨较少。

■日本：第一次国宝·飞鸟时代（第1集）·法隆寺百济观音 （1967）

法隆寺据传建于607年，其布局、结构、形式以及重檐、斗拱等建筑工艺无不受到中国南朝时期建筑的影响。法隆寺及其五重塔是中日文化交流史上最早的物证。

■日本：第一次国宝·奈良时代（第2集）·奈良东大寺月光菩萨像 （1968）

■日本：第二次国宝（第8集）·东照宫阳明门
（1978）

■多米尼克：新千年·13世纪
的人物和事件·禅宗传入日本
（1999）

■日本：第三次国宝（第6集）·铜制药师如来坐像　奈良中央邮资纪念戳卡　（1989）

——基督教文化

基督教发端于 1 世纪地中海东岸新月带犹太人生活地区，相传由耶稣创立，此后持续向希腊罗马文化区流传。最初，罗马帝国并不允许基督教传播，甚至残酷迫害基督教徒。4 世纪前期，罗马皇帝为了争取信仰基督教士兵的支持，同时又梦见因为基督十字架的护佑而取胜，决定信仰基督教，并宣布基督教合法。基督教于是成为一种合法、自由的宗教，很快在欧洲占统治地位并在世界上大范围传播。

罗马皇帝狄奥多西一世在位时（379—395）宣布基督教为国教，使基督教在罗马帝国全境广为传播。1054 年，基督教分为东西两大派，形成西部的罗马公教（即天主教）和东部的正教（即东正教）。

16 世纪以后，梵蒂冈的罗马天主教频频派出教徒，从意大利威尼斯、热那亚，或经葡萄牙里斯本出发，顺着海上丝绸之路，到达印度果阿，或者斯里兰卡、菲律宾等地。基督教借助殖民主义的势力，不断在东南亚沿海各国和地区发展壮大。

古代历史上，基督教在中国先后有过三次传入的曲折经历，基督教与中国文化相互接触、交流、碰撞、融合的历史漫长而独特。

第一个时期在唐代。唐贞观九年（635 年），叙利亚传教士阿罗本到达长安，受到唐朝宰相房玄龄等官员的欢迎，此后在皇宫藏书楼译经著文，获准传教，兴建波斯寺，时称"景教"，在西方属于基督教中的异端——聂斯脱利派。景教在唐朝曾达到"法流十道，国富元休，寺满百城，家殷景福"的盛况。会昌五年（845 年），唐武宗崇道毁佛、下令灭教，殃及景教等外来宗教，从而结束了景教在唐代传播发展的 210

■土耳其（奥斯曼帝国）：君士坦丁十字架神殿　原地邮戳　（1912）

■梵蒂冈：基督教传到中国 700 周年 （1994）

■梵蒂冈：梵蒂冈圣彼得广场喷泉（图片印于丝绸上） 明信片，贴《欧洲建筑艺术遗址保护年·科学院卡吉诺喷泉、代拉一加利亚喷泉》邮票 （1975）

年历史。现有明熹宗天启三年（1623 年）在西安出土的《大秦景教流行中国碑》为证。

第二个时期为元朝，由于蒙古军队一统欧亚大陆，东西方交通无阻，当时不仅重新传入了流行于西亚地区的景教，也同时传入了罗马的天主教，元朝人称之为"也里可温教"，又名"十字教"，信徒多为蒙古贵族。从罗马天主教在元朝的传播来看，方济各会修士柏郎嘉宾、鲁布鲁克等人先后出使蒙古的和林，1294年教皇特使约翰·孟德高维诺抵达汗八里（今北京），天主教正式传入中国。此后罗马天主教派出 7 个主教来华协助孟德高维诺传教，其中有 3 人到达，并开辟了泉州等主教区，鼎盛时据说有 3 万信众。14 世纪中后期，随着元帝国的灭亡，"也里可温教"也逐渐销声匿迹了。

第三个时期在明末清初。1551 年，西班牙人耶稣会士方济各·沙勿略从日本搭乘葡萄牙商船到中国广东上川岛，但他因明朝海禁而无法入内地传教。此后，葡萄牙耶稣会士公匝勒等人在澳门建堂传教，意大利罗明坚等人算

■菲律宾：信奉基督教 400 年　首日挂号实寄封　（1965）

是最早进入内地传教的，但未获成功。1583 年
意大利耶稣会士利玛窦到广东肇庆传教建堂，
1601 年利玛窦与西班牙耶稣会士庞迪我获准长
驻北京传教，才真正开启了近代天主教在中国
内地传教的新篇章。此后，西方耶稣会传教士
如汤若望、艾儒略、南怀仁、卫匡国等人纷纷
来华，他们按照利玛窦尊儒从俗，以西学知识
助基督传教的方式，掀起了西学东渐的高潮。
自然的，传教士亦将中国思想文化知识返传欧
洲，使东学西传。在这种中西宗教及思想文化
的接触和交流中，明代士大夫徐光启、李之藻、
杨廷筠等人先后受洗入教，成为明代中国天主
教会的柱石。清朝康熙皇帝因受西方科技文化
的吸引而接近并重用一些学有专长的西方传教
士，允许天主教在华发展。这样，中国天主教
至 18 世纪初已有澳门、南京和北京三个主教区，
信徒有 30 余万人。明末传教士以普及科学知识
为手段达到传教目的，客观上为中国接触西方

■越南：顺化大教堂　实寄封剪片　（1958）

■葡萄牙：东方传教士圣方济各·沙勿略
诞生 500 周年 （2006）

■梵蒂冈：利玛窦神父逝世 400 周
年 （2010）

■意大利：卫匡国诞生
400 周年纪念 （2014）

先进科学技术起到了积极的推动作用。例如西
方传教士金尼阁从欧洲带来 7000 部书，教皇
也捐献了 500 多部，其中有大量数学、天文学、
理学、工学等书籍，不少被翻译成中文，从而
开拓了中国人对世界的认知，零距离拥抱了近
代科学。由徐光启主持编修的《大明崇祯历书》
是一部大型丛书，详细介绍了第谷的《论新天象》
《新编天文学初阶》、托勒密的《大综合论》、
哥白尼的《天体运行论》、开普勒的《论火星
的运动》等西方天文学的著作。明代传教士在
中国的贡献总体上看是积极而正面的。但是，
明清之际以耶稣会为首的天主教在华传播因是
否遵从中国礼仪的问题引发教派纷争，甚至发
展成为罗马教皇与中国皇帝之间的威权之争。
1715 年，罗马教皇克雷芒十一世颁布通谕，宣
布在华传教士不得重提中国礼仪问题，违者将
被视为异端而革出教门。清朝文献称这一通谕
为《禁约》，康熙皇帝因此而针锋相对，宣布
禁教并驱逐传教士出境。自 1723 年雍正登基后，
清廷开始了长达百年的禁教，基督教第三次来
华传教渐次衰落。

■中国：北海涠洲岛百年教堂　邮资明信片（《映日荷花》邮资明信片加印）　（2012）

　　涠洲天主教堂位于中国广西北海市涠洲岛，1869年由法国巴黎外方传教会传教士用岛上特有的珊瑚石建造，1880年落成。这座占地面积近千平方米的哥特式建筑，是广西沿海地区最大最早的天主教教堂，2001年被公布为全国重点文物保护单位。

■梵蒂冈：基督教北京、南京教区300周年　　（1990）

　　1690年梵蒂冈派出的基督教徒分别在北京、南京建设教堂。

■意大利：利玛窦　（2002）

■德国：传教士、天文学家汤若望诞生400周年　（1992）

■比利时：传教士、天文学家南怀仁诞生 300
周年附捐邮票 （1988）

■中国：广东台山圣方济各堂实寄美国信封，
盖销广东斗山信柜戳、广州机盖中转戳 （1937）

　1542 年，意大利传教士方济各·沙勿略从
葡萄牙到印度果阿传教，1549 年抵达日本，两
年后离开，打算进入中国，1552 年在距离澳门
70 千米的上川岛逝世。传教士在中国开设方济
各堂，一般以为 1938 年建于澳门的方济各堂区
为最早，但广东台山这一日戳是 "1937.1.27."，
表明广东地区创立方济各堂早于澳门。

■中国澳门：路易士神父逝世 400 周年
（1997）

——伊斯兰教文化

伊斯兰教在 7 世纪初产生于阿拉伯半岛，由麦加人穆罕默德（约 570—632）所创。中国旧称回教、清真教或天方教。

伊斯兰教传播于亚洲、非洲、东南欧之间，以西亚、北非、南亚、东南亚一带最为盛行。据统计，当今世界约 13 亿人信仰伊斯兰教，其中几十个国家宣布以伊斯兰教为国教，并成立了自己的国际组织，成为世界政治、经济、思想、文化领域一支不可忽视的重要力量。如 15 世纪伊斯兰教传入文莱，现已被奉为国教。伊斯兰教作为宗教信仰、意识形态和文化体系，在传入世界各地后，与当地传统文化相互影响和融合，在不同的历史条件下，对许多国家和民族的社会发展、政治结构、经济形态、文化风尚、伦理道德、生活方式等都产生了不同程度的影响。

651 年，麦地那国王哈里发奥斯曼派遣外交使节到长安觐见唐高宗，介绍伊斯兰教和麦地那伊斯兰政权建立经过，伊斯兰教迅速传入中国。据说，伊斯兰教的创始人穆罕默德在艰苦困顿之际曾得到一家旅居阿拉伯华人的资助，故对中国一向很友好，并十分向往中国。他的

■沙特阿拉伯：麦加朝圣·禁寺广场，带《古兰经》附票（1985）

■伊朗：马什哈德伊玛目礼萨清真寺（1986）

■伊朗：希吉拉历 1400 年 （1980）

邮票图案为清真寺内大殿、游行的人群、伊斯兰先哲、麦加清真寺和克尔白天房。

先知穆罕默德在麦加传播伊斯兰教时，受到麦加权贵的反对和迫害，穆罕默德和其信徒最终在 622 年被迫迁往麦地那，这次迁徙叫作"希吉拉"，意为出走。由于这是伊斯兰历史上非常重要的事件，一般以 622 年作为伊斯兰教历的元年，所以伊斯兰教纪元历又被称为"希吉拉历"或"希吉来历"。

■伊朗：先知穆罕默德生日 （1983/1985）

■伊朗：麦加朝觐·朝觐者膜拜克尔白天房
（1982/1985）

■伊朗：开斋节·夜空下神圣的麦加克尔白天
房 （1984）

经过丝绸之路的传播，由古波斯开始流行的诺鲁孜节、古尔邦节和开斋节现已成为全世界穆斯林的共同节日。

门徒曾辑录过他的"圣训"，其中记先知穆罕默德的话说："学问，虽远在中国，亦当求之。"他的话鼓舞了广大穆斯林向东方求取真理和知识。从7世纪开始，阿拉伯穆斯林就沿着海陆交通线到达中国进行贸易或旅行，并传播伊斯兰教。据明代记录福建乡土历史的方志《闽书》所载："（穆罕默德）有门徒大贤四人，唐武德中来朝，遂传教中国。一贤传教广州，二贤传教扬州，三贤、四贤传教泉州。"一说唐代贞观年间，穆罕默德派盖斯、乌外斯、万嘎斯三人从海路来中国传播伊斯兰教，万嘎斯病逝于广州，乌外斯和盖斯到达长安并受到唐太宗的欢迎。后来二人回国复命，西行路上乌外斯病逝于嘉峪关外（玉门镇）某地，后人为纪念他，称此地为回回堡。盖斯于唐贞观九年（635年）在新疆哈密星星峡逝世。1945年3月，伊斯兰教徒将盖斯遗骨迁入哈密墓地并修建拱拜陵墓。

据史籍资料记载，中国目前创建年代较早的清真寺有广州怀圣寺（又称狮子寺）、杭州凤凰寺（与怀圣寺同期或稍前）、西安化觉寺、北京牛街清真寺、泉州圣友寺（又称麒麟寺）、扬州仙鹤寺、上海松江清真寺等。

根据唐代来华的阿拉伯商人苏莱曼等人的见闻所撰，先于《马可·波罗游记》约4个半世纪问世的《中国印度见闻录》，记载了中国和阿拉伯之间商业往来密切的情况：阿拉伯穆斯林来华人数日趋增多，他们与华人和睦相处，中国官方对伊斯兰教持宽容态度，不仅不干涉外籍穆斯林的宗教信仰和生活习惯，而且在外籍穆斯林比较集中的地区如广州，授予他们自行管理自己内部事务的权力，从而使伊斯兰教在广州及其他地区得以广泛传播。

伊斯兰教由阿拉伯地区性单一民族的宗教

■马来西亚：马来西亚与中国建交 30 周年 / 马中友好年　小型张　（2004）

　　小型张图案是建于 1728 年的马六甲甘榜乌鲁清真寺和建于 966 年的北京牛街清真寺。

■文莱：赛福鼎清真寺落成 50 周年　（2008）

■以色列：犹太历 5748 年新年·中国开封犹太会堂大殿　（1988）

■文莱：赛福鼎清真寺落成　（1958）

发展成为世界性的多民族信仰的宗教，从创兴、发展并走向鼎盛，是阿拉伯伊斯兰教国家通过不断对外扩张、经商交往、文化交流、向世界各地派出传教士等多种途径的结果。特别值得一提的是，穆斯林沿着陆海丝绸之路广泛行商，以商传教，这种传播途径极大地促进了伊斯兰教的兴盛。

在亚洲，穆斯林通过陆路，持续从中亚涌向中国的西北地区，他们按大分散、小聚居的方式分布在宁夏、甘肃、青海等地。与此同时，

SHYZP 1998-2(10-4)　　　　　　　　　　清真寺（元）

■中国：上海松江清真寺　《牡丹》普通邮资明信片加印　（1998）

■中国：新疆哈密盖斯墓　风景日戳　（2012）

穆斯林又从波斯湾或亚丁湾出阿拉伯海，远航至中国沿海港口如广州、福州、泉州、扬州和南京等城市。早在八九世纪，这些沿海港口城市就已分别形成 10 万人以上的回民经商群体，至元代达到高峰。相当多的穆斯林逐步融入华人社会，不仅经商，还在皇朝政府机构、军队、科技部门供职，成为中华民族大家庭的重要组成部分。

7 世纪以前的非洲，还是以农耕为主，辅之以采集、狩猎和少许商业，多数部落的社会经济仍处于十分原始的状态。编纂于中国宋代的短篇小说总集《太平广记·卷第四百八十二·蛮夷三》曾记述东非沿岸人们"不识五谷，食肉而已。无衣服，唯腰下羊皮掩之……唯有象牙及阿末香"。从 8 世纪起，阿拉伯人和伊斯兰化的柏柏尔人逐渐向非洲发展建立起新的撒哈拉商道体系。它以沟通南北为主，不久以后又发展建立起横贯东西的商路网。每个从事长途贸易的商队都配有专职的伊斯兰神职人员，商队本身就是一个传播伊斯兰文化的载体。因此，商队走到哪里，伊斯兰宗教文化也就传播到哪里，商业中心往往就是伊斯兰宗教中心。经过漫长的岁月，伊斯兰文化最终融进了非洲的社会生活，成为非洲文化的一个组成部分。

可以这么说，正是一批又一批的穆斯林不畏艰险，才开辟了非洲丝绸之路的商贸体系，穆斯林就像当初腓尼基人一样，担任了丝绸文化的二传手，他们为推动东西方文明在非洲的传播，促进非洲经济社会发展做出巨大的贡献。

2. 中华文化辐射东南亚

由于地缘关系及海上丝绸之路商业的利益驱动，中国西南及闽江流域、珠江流域，即今闽、粤、桂、滇区域的人口，持续不断地航海到南洋，或者顺着内河向下游陆路迁徙，进入东南亚谋生。

至迟在 15 世纪初，东南亚已出现中国移民聚居区。郑和下西洋前夕，爪哇的苏鲁马益（今泗水）和苏门答腊的巨港，各有数千人聚居的中国移民社区，主要从事贸易活动。明代末期，暹罗（今泰国）北大年是东南亚的著名商港。据荷兰东印度公司档案记载，1602 年荷兰船队停泊北大年时，"城中身强力壮的男子有一半是华人，另一半由暹罗人和马来人组成"。特别是 17 至 19 世纪中叶，中国掀起了第一波海外移民潮，改变了当地社会的人口构成，甚至在马来半岛形成了局部以华人为主体的国家。17 世纪初，海外华人主要集中在菲律宾的马尼拉、爪哇的巴城（今雅加达）、苏鲁马益、万丹，

■突尼斯：突尼斯麦地那老城遗址 （2010）

■老挝：湄公河风光 （1951）

■越南（法属印度支那）：西贡实寄明信片，贴安南妇女邮票 （1907）

安南为今越南，19 世纪后期沦为法国"保护国"。从 1900 年起，法属安南邮政总局陆续在中国蒙自、云南府（昆明）、琼州（海口）、广州、北海、重庆设立邮局并发行安南专用邮票，如本片所贴即是。

马来西亚的马六甲、吉兰丹，泰国的大城、北大年，缅甸的八莫等地，数量多者数万，少者千人以上。据不完全统计，20 世纪 50 年代初，世界华侨总数约 1200 万至 1300 万人，90% 集中在东南亚。

跨境民族是中国与东南亚文化联系的一条重要纽带。大湄公河流域、红水河流域涵养着柬埔寨、越南、老挝、缅甸、泰国和中国云南省、广西壮族自治区等国家和地区的人民。这一区域内的壮、泰、京、越等民族有相近的语言和文化习俗。越南与中国的云南、广西接壤，其与中国的民族交流、文化交融自不待言。东南亚的苗族和瑶族都是明清以来从中国西南地区迁移过去的，主要分布在越南、老挝和缅甸。他们在传播本民族文化的同时，也传播了中华汉文化。

中国下西洋者多数为经商，当然，也有分布在各行各业的工匠、艺人、渔民或矿工。华人华侨为了谋生，各施其能，把中国的生产技术传到南洋各地，成为一股重要的开发力量。他们与当地民众和衷共济，发挥自己的技艺才干，许多华人成为当地的商业精英或重要的管理人员，在经济上自立起来，有的还成了南洋富商，为经济社会发展做了杰出的贡献。例如爪哇万丹港是东南亚著名的香料贸易港口，华人在万丹的地位相当重要，司贸易、征榷之事。不仅是在商业领域，华人还积极参与了当地的政治、军事和社会活动，如建立国家、反抗侵略、捍卫正义、复兴民族的一系列社会运动，有的甚至成为一国的开国君主，受到当地民众的景仰。例如泰国的郑昭、菲律宾的黎萨等。

经历两千多年的丝路文化熏染，东南亚国家处在印度佛教、西方基督教、伊斯兰教和中

华文明四重文化叠加的大环境中，不可避免地打上了
这几种文化的烙印。一些国家以佛教为国教，如缅甸；
泰国、老挝、柬埔寨、印度尼西亚等国在不同时期曾
有过佛教中心的美誉；而马来西亚先是以佛教后又以
伊斯兰教为国教，反映出该地区面临的文化多样性选
择。东西方各类文化均通过丝路移民对当地产生不同
程度的影响。例如古天竺人崇拜大鹏，佛教将其演绎
为威力无比的"迦楼罗"（又叫"金翅鸟"），亚洲
地区的文化艺术多受其影响。再如中国的龙凤形象、
妈祖崇拜，在东亚和南亚地区影响也是较为深刻的。

中国南方地区的大量民众迁徙到东南亚国家，带
去了汉字文化和中国传统的儒家思想。汉字文化成为
东南亚和东亚国家与中国保持联系的另一条纽带，而
儒家思想又成为华人华侨经营商务、管理社会的指导
思想。这方面，新加坡、越南是比较突出的。一般认
为东亚和东南亚大部分地区属于儒家文化圈。

来到东南亚国家的华人，也带去了自身的民族文
化元素。例如活动中心在中国广西西江流域至越南红
河三角洲一带的古骆越民族，曾创造了灿烂的骆越文
化，其中稻作文化、纺织文化、铜鼓文化、岩画文化
（以左江花山岩画为代表）、龙母文化、玉器文化等，
对中华文明、东南亚文明乃至世界文明产生了重大而
深远的影响。广西是壮族那文化（壮侗语民族称水田、
稻田为"那"，据此孕育的文化称为"那文化"）发
源地，原生稻栽培从这里向东南亚各地传播。与那文
化相关的铜鼓随着海上丝绸之路落户海外，形成以广
西壮族地区为中心向东南亚各国辐射的铜鼓文化带。

华人离乡背井，飘泊海外，往往以家族宗祠、同
乡会馆、同业公会等传统组织形式保持联系，以便相
互关照。还有一些地方以宗族、同乡或方言群体为中
心建立"帮会"，把中国社会移入东南亚。因而在东
南亚出现了侨团林立、帮会兴旺的局面。在这种情况
下，各地汉语方言得以长期保存，文化习俗也一直传

■菲律宾：黎萨之根在中国福建
（2003）

菲律宾国父黎萨（1861—1896）
祖籍中国福建，邮票背景为福建泉州
双塔。

■越南：世界青年新道德运
动 （1961）

邮票背景图案为孔子像
和孔庙。

■越南：龙 （1952）

■越南：凤凰（取材于中国神话） 航空邮票，加盖西贡邮政日戳实寄封剪片 （1955）

■泰国：曼谷上空的金翅鸟 （1952）

■中国：银镏金镶珠金翅鸟 普通邮资明信片邮资图 （2003）

1978 年，文物工作者在云南大理崇圣寺三塔之主塔千寻塔上发现南诏时期的重要文物——婆罗门银镏金镶珠金翅鸟。

■ 缅甸：缅甸风情·神鸟
（1949）

■尼泊尔：尼泊尔皇家航空公司 10 年·金翅鸟徽志 （1968）

■柬埔寨：飞越吴哥窟上空的金翅鸟 航空邮票 （1957）

■新加坡：国家古迹（第1组）·天福宫 （1978）

■新加坡：旅游·中华牌坊和京剧脸谱武生 （1990）

■越南：民族乐器·铜鼓 （1985）

■老挝：铜鼓 （1970）

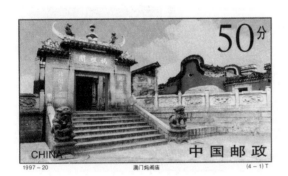

■中国：澳门古迹·澳门妈阁庙 （1997）

■葡萄牙：中国澳门世界文化遗产古迹·妈祖庙和大三巴牌坊 （1999）

■菲律宾：菲律宾济阳柯蔡宗亲总
会成立一百周年 （2009）

■泰国：皇家驳船 （1996）

■印度尼西亚—中国：舞龙舞狮 （2007）

　　邮票分别表现了中国重庆铜梁的民间传统
表演活动舞龙和印尼巴厘岛的民间传统表演活
动舞狮，突出表现了龙狮舞动的精彩瞬间。

■马来西亚：传统节
日·中国春节 （2012）

■老挝：独木舟竞赛 （1997）

承下来，并影响周围的社会。东南亚国家中比
较流行中国春节，节日气氛与中国国内大致相
同。

　　综上所述，中国与东南亚国家可谓地理相
邻、血脉相亲、语言相通、文化同源、利益相融，
华人华侨与东南亚地区原住民和谐共处，他们
为当地带去了儒家文化和各类先进生产技术，
积极投身当地经济建设，参与社会管理，推动
了社会的进步和繁荣。

3. 中华文化在欧洲的传播

中国与西方国家在丝绸之路上的交流互动，不仅仅是在物种传播、民众生活等物质文化层面，在精神文化层面上也同样对亚欧乃至世界文明有着积极的贡献。以孔孟为代表的儒家思想是中国传统文化的主流。1593年，利玛窦来到中国广东，首将"四书"译为拉丁文寄回意大利，并很快在欧洲流传。他的《利玛窦日记》第一次向欧洲全面介绍了中国的道德和宗教思想，欧洲人则从此书中第一次知道中国圣人——孔子，以及中国文化的精粹——儒家经典。1626年，比利时传教士金尼阁又将"五经"译为拉丁文。清代初年，西方传教士纷纷大量翻译中国经书寄往欧洲。传教士们带回了大量中国历史文化知识，编辑了大量跟中国哲学有关的文献，并盛赞中国伦理哲学与政治思想深湛，激起了欧洲思想界的波澜，一股向往中国、效法中国的思想在欧洲蔓延。

欧洲人对中国的认识，是在历史文化积淀中不断实现自我修正和发展超越的，经历了从对中国物质文化的惊奇、感叹，到对中国思想文化的震撼，直到自我觉醒。上古腓尼基民族的商业殖民，使中国元素在欧洲人的心中深深扎根并且使他们产生无限憧憬。13世纪末和15世纪初先后在欧洲出版发行的《马可·波罗游记》以及费尔南·门德斯·平托的《远游记》，在欧洲人面前展示了一片宽阔而富饶的土地，更加唤醒了欧洲人原本封闭无知、极度脆弱的文化神经，打开了中古时代欧洲人的文化视野。发达的国家和高度的文明，引起了欧洲人对东方的向往，也有助于他们冲破中世纪的黑暗，走向近代文明。学术界的一些有识之士，更以它们所提供的最新知识来丰富自己的头脑和充

■中国：福州书信馆商埠邮票第一版·福州码头端午龙舟赛 （1895）

■中国：岳阳国际龙舟邀请赛纪念邮戳 （1991）

■澳大利亚—中国香港：赛龙舟 （2001）

■梵蒂冈：意大利热那亚港　邮资明信片
（1992）

实自己的著作。如1375年的西班牙卡塔兰地图，便是冲破传统观念，摈弃宗教谬说，以马可·波罗的游记为主要参考书制成的，欧洲人后来绘制地图多以此为依据。不仅如此，为了探索这个美丽富饶的东方国度，一批又一批的航海探险家、一批又一批的传教士冒险驶向中国。

中国经籍之西传，儒家思想文化之影响，促进了欧洲启蒙运动的发生。启蒙思想家如伏尔泰、狄德罗、霍尔巴赫等与儒家有渊源，早已成为学界公认的事实。伏尔泰在欧洲大力宣传中国儒学，他认为中国文化传入欧洲是对西方文化的一次巨大"文化冲击"，中国文化被发现，对西方思想家们来说，是与达·伽马和哥伦布在自然界的新发现，具有同等重要意义的一件大事。

美国汉学家顾立雅在《孔子与中国之道》中指出："众所周知，哲学的启蒙运动开始时，

■中国（中华民国）：
教师节纪念·孔子像
（1947）

■中国：古代思想家·孟
子（2000）

■法国：历史名人 （1949）

邮票图案依次为孟德斯鸠、伏尔泰、杜尔哥。

■法国：历史名人 （1956）

邮票图案依次为彼特拉克、卢梭、富兰克林、肖邦、凡·高。

孔子已经成为欧洲的名人。一大批哲学家包括莱布尼茨、沃尔夫、伏尔泰，以及一些政治家和文人，都用孔子的名字和思想来推动他们的主张，而在此进程中他们本人亦受到了教育和影响。……中国，在儒学的推动之下，早就彻底废除了世袭贵族政治，现在儒学又成为攻击这两个国家(指法国和英国)的世袭特权的武器。在欧洲，在以法国大革命为背景的民主理想的发展中，孔子哲学起了相当重要的作用。通过法国思想，它又间接地影响了美国民主的发展。"

与思想文化领域的启蒙运动相适应，欧洲人还在物质文化领域狂吹中国风，这使欧洲当时出现了一个特别引人注目的时髦词"chinoiserie"（意即"中国风"）。随着16世纪欧洲至东方航线开辟，海上丝绸之路全面贯通，中欧贸易迅速兴起，中国瓷器、壁纸、刺绣、服装、家具、工艺品等大量输入欧洲，在以英国、法国为代表的欧洲国家风靡一时。其中比较重要的影响有几个方面：

一是在欧洲建筑中融进中国园林艺术，使之呈现东西方交融变化的显著特征。1747年，耶稣会以教士通讯形式，专讲中国园林艺术，使得18世纪中叶之欧洲特别狂热于中国式园林。1750年，英王的建筑师詹培士为肯特公爵建造了一所中国式的建筑，有雕栏、玉砌，有假山、浮屠。转瞬间，这种风气流传到法国与

■法国：思想家·伏尔泰和卢梭 / 贝尔纳诺斯
（1978）

德国。德国的卡赛尔伯爵特别建造了一座中国村，其中所有布局都仿照中国，甚至村中的女子都穿着中国服装。又有德国园艺家温赤著书盛赞中国的园亭建筑，称小桥流水、楼台亭榭极尽变化曲折之美，引人入胜。传教士对中国园林的推崇和引进，使中国式庭园布置风行于18世纪欧洲的王公贵族之建筑中。

二是在装饰设计上增加中国元素。这股风潮兴起于荷兰，却在法国得到最充分的体现。国王路易十四（1638—1715）不仅收藏中国瓷器，还把中国瓷器装饰的元素融入宫廷建筑设计中。凡尔赛宫的装饰设计就是大量采用中国青花瓷白地蓝花风格，之后其他国家的宫廷也大量出现类似的装饰风格。在葡萄牙桑托斯宫里，可以看到200多个青花瓷盘镶嵌满整个屋顶，这种装饰方法与波斯和阿拉伯地区有异曲同工之处。此外，德国、英国、意大利、瑞典、俄罗斯、波兰等国家，也不同程度地流行这种风格。中国风设计主要表现在装饰艺术领域，以中国人物或中国动植物、风景为题材；在色彩配置、构图形式上，部分地借鉴东方艺术的特色；在材料运用方面，较大量地布设中国瓷器、服式、绸缎、绣品、漆器、立柜、雕花和绘画作品。从17世纪后期到18世纪，中国风设计引导欧洲美术领域的变革，分别体现出巴洛克与洛可可艺术的特点，图案设计重视奇幻莫测、活泼生动，皆用中国式柔和飘逸之曲线及椭圆

■德国：　1900年法国巴黎世界博览会中国展 私人订购邮资明信片　（1900）

■瑞典：著名建筑·斯德哥尔摩德罗特宁霍尔姆宫之"中国宫"（1970）

■德国（民主德国）：波茨坦无忧宫建筑（1983）

从上至下第二枚邮票的图案为中国茶馆。

【丝路逸事】

18世纪中期，欧洲狂热的中国风也影响到北欧瑞典，上到皇宫贵族下到平民百姓，从生活起居、食品到服装都透着十足的中国味。瑞典国王阿道尔夫·福雷德里克不仅收藏了许多中国古玩，而且在1753年为庆祝王后乌尔里卡生日，还在距离斯德哥尔摩市区约30千米的王后岛上建造了一座中国式宫殿。"中国宫"主体采用木质结构，并融合了西欧的建筑风格，每个房间的内饰全部用中国家居布置，诸如花瓶、茶具、漆器、泥人、宫灯、文房四宝，甚至还有算盘和杠秤。墙上还挂有中国的山水、花鸟画及书法屏条，每个角落都透着中国的味道。为了不让"中国宫"过于孤单，国王在旁边另外建设了一个同样以木质结构为主的中国房屋群落，称之为"广州村"。

■法国：巴黎罗浮宫 极限明信片（1998）

形之细巧花纹，与欧洲艺术融为一体。18 世纪末期，欧洲对中华文化之狂热，才渐次消失。

三是在产品上刻意模仿中国制造。其中，欧洲人对中国瓷器和漆器的制作工艺进行了深入研究，成功地创制出自成体系的制瓷与制漆技术。实际上，欧洲人从 15 世纪已经开始模仿生产中国陶瓷。英国陶瓷学者罗宾·希尔德亚德出版的《欧洲陶瓷》中认定，制造商们于 16 世纪末开始生产的马约里卡陶瓷，是那些运送中国陶瓷的葡萄牙商船提供了最早的模子。

16 世纪，意大利锡釉陶的重要产地法恩扎效仿中国陶瓷，成为意大利的陶都，并向欧洲其他国家传播制陶艺术。法国、奥地利、瑞典、西班牙、瑞士、德国等欧洲国家也都先后加入了仿制中国瓷器的浪潮，在诸多仿制商中，最终是德国人创制的"迈森瓷"获得了成功。

近代以来，欧洲人以仿制中国瓷器来顺应潮流、争夺市场，虽然有缺陷，但亦具有独特的艺术魅力，已经成为欧洲近代艺术遗产的一部分，它见证了 17 至 18 世纪中国文化在欧洲的传播。

■瑞典：洛可可艺术 （1979）

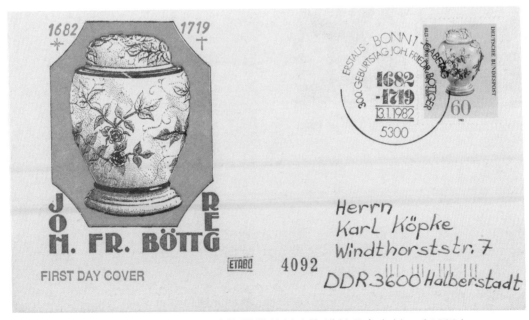

■德国（联邦德国）：迈森瓷器带盖花卉瓷罐首日实寄封 （1982）

■联合国维也纳办事处：世界文化遗产·美泉宫建筑（1998）

■法国：马赛花园·中国庭院 异形邮票（2008）

【丝路胜迹】

美泉宫是欧洲规模仅次于凡尔赛宫的第二大宫殿，兴建于欧洲统治历史最长的王朝哈布斯堡王朝时期，奥匈帝国王后茜茜公主曾居住于此。在其建造期间，正值中国热传到欧洲宫廷，特蕾西亚女皇用许多价值连城的中国艺术品进行布置。如今，宫殿内到处可见中国陶瓷、紫檀、中国题材的壁画等。蓝色沙龙，又名蓝厅，因为装饰有中国蓝白色瓷器而得名，陈列有许多珍贵的中国瓷器。另外还有两个中国厅。邮票上的18世纪壁画、孔雀、花卉、中国梅瓶，再现了当时欧洲劲吹中国风的特定历史情景。美泉宫和花园于1996年被列入《世界遗产名录》。

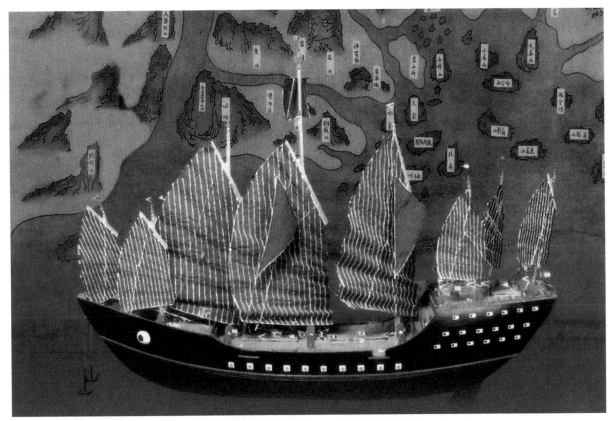

■中国：世纪交替　千年更始——中国古代科学技术·造船航海　特种邮资明信片　（2000）
明信片图案为郑和宝船、郑和下西洋航线。

（二）社会大发展

　　丝绸之路的人口、物资和技术流通，对人类社会文明起着巨大的推动作用，极大地改变了自然生态环境，优化了物种性能，改善了人居条件，提高了民生质量，尤其是为落后地区的人民提供了改变生存现状的条件和可能。10世纪，当中国已经越过4000多年文明历程时，世界上仍然有许多蛮荒之地还没有开发，当地人还处于很原始的社会生态之中。1330年，元朝航海家汪大渊到达罗婆斯（据推测是今澳大利亚达尔文港），发现那里人的生存状况竟然"男女异形，不织不衣，以鸟羽掩身，食无烟火，唯有茹毛饮血，巢居穴处而已"。东南亚一些

国家，在中国陶瓷未传入之前，人们多以植物叶子为食器，"饮食以葵叶为碗，不施匕筋，掬而食之"（宋《诸蕃志》）。

1. 中西科技交流引领民生进步与社会发展

中国古代的四大发明随着丝绸之路向西方传播，而西方的科学技术也通过丝绸之路传入中国。世界对中国的四大发明给予了高度评价，英国哲学家弗朗西斯·培根指出："（印刷术、火药、指南针）这三种发明已经在世界范围内把事物的全部面貌和情况都改变了：第一种是在学术方面，第二种是在战事方面，第三种是在航行方面。并由此又引起难以数计的变化来：竟至任何教派、任何帝国、任何星辰对人类事务的影响都无过于这些机械性的发现了。"

■海地：中国古代四大发明 （1999）

■中国香港：中国古代四大发明 （2005）

◆指南针的交流与应用

早在黄帝时期，中国就已根据磁石指南的特性，制成了指南车，不管车往哪个方向走，车上的木人始终指向南方，这是世界上最早的指南仪器。战国时期，中国人在指南车的基础上，用天然磁铁矿石琢成一个带柄的勺形器，勺子的重心位于底部中心，再加上雕刻有四维（即乾、坤、巽、艮）、八干（即甲、乙、丙、丁、庚、辛、壬、癸）、十二支（即今地支）组成二十四向的底盘。使用时先把底盘放正，再把勺子放上去让其旋转，勺子停止旋转后，长柄所指之处就是南方。这个可以辨别方向的仪器，时人称之为"司南"，是现代所用指南针的始祖。

宋代开始应用指南针技术于航海，掀起了中国航海史上的又一个新高潮。宋代朱彧所著笔记《萍洲可谈》说："舟师识地理，夜则观星，昼则观日，阴晦观指南针。"吴自牧《梦粱录》也说："风雨晦暝时，唯凭针盘而行，乃火长（即船长）掌之，毫厘不敢差误。"宣和五年（1123年），徐兢奉徽宗之命出使高丽，就是使用了指南针技术（据《宣和奉使高丽图经》），使航船不至于迷失在茫茫大海之中。

明朝时，郑和奉命率领庞大的船队七下西洋，每艘船上都分别配有罗盘针和航海图，还有专门测定方位的技术人员。郑和船队到过东南亚、南亚、波斯和阿拉伯，最远到过非洲东岸，前后到过30多个国家和地区。在这样大规模的远洋航行中，指南针及牵星术发挥了重要作用。

宋元以来，阿拉伯人不断到中国做生意。12世纪末13世纪初，阿拉伯人开始学习将指南针用于航海，并且将指南针应用技术传到欧洲。自从有了指南针，世界航海事业迅猛发展。15世纪到17世纪，欧洲的船队开始出现在各

■中国：伟大的祖国（第四组）·古代发明 （1953）

■利比里亚：进入2000年——中国古代科学与技术·人工磁针、日晷罗盘 （1999）

■捷克斯洛伐克：联合国成立25周年 （1970）
邮票图案为罗盘、地标与世界各国著名建筑。

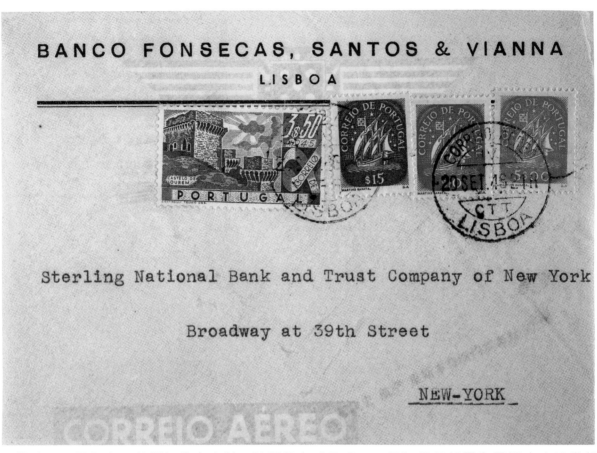

■葡萄牙：里斯本－美国纽约实寄封，贴哥伦布"圣玛丽亚号"帆船邮票和里斯本大教堂邮票　（1946）

　　西方一般以哥伦布"圣玛丽亚号"帆船形象作为大航海的标志，里斯本则是大航海人力、物力的集结地。

大洋，哥伦布、达·伽马、麦哲伦、迪亚士等航海探险家开始在世界范围内探险。16 世纪至 18 世纪，中国和西方国家进入了一个通过海路进行文化交流的新时代，东西方海上交通有了突破性的进展。正是在这样的历史背景下，明末清初，一批又一批的基督教传教士进入了中国，架起了沟通中西方文化的桥梁。无疑，指南针为人类在未知领域的探索，为地球资源的充分开发做出了特殊贡献。

■西班牙：国家地理学会 50 年·14 世纪西欧和北非航海图　（1973）

■中国：中国古代科学家（第二组）·蔡伦 （1962）

蔡伦生于纪元后，具体年份不详，但邮票设计者在邮票上错写成"蔡伦（公元前？～一二一）汉"，该错误直到印刷前才被发现。印刷工人只好在印版上将"前"字一个一个改掉，其中有一版"前"字漏改，导致全张第16号票位出现错误，出售时被购邮者发现。虽然发行部门很快收回邮票，但也有数千枚错体票流出，成为中国邮票史上罕有的珍邮。右图为多一个"前"字的错票。

■中国：中国古代科学家（第二组）·造纸 （1962）

◆造纸术和印刷术的交流与应用

东汉初期，蔡伦发明用树皮、麻头、破布、旧渔网为原料造纸，于105年奏报朝廷后在民间推广。751年，唐朝与阿拉伯帝国的阿拔斯王朝在中亚爆发怛罗斯战役，阿拉伯人俘获了一些擅长造纸的工匠，在丝绸之路的必经之地撒马尔罕建立了造纸厂，造纸术传播到了伊斯兰世界。大约在900年，造纸术传入埃及。10世纪末，埃及本地造纸厂生产的纸张取代了自古以来使用的纸草纸。随后，造纸术传入摩洛哥、西班牙、法国、意大利、德国、英国。13世纪，不少欧洲传教士和使节来到大蒙古国都城拜见蒙古大汗，并将造纸术和印刷技术带回欧洲。造纸术的传播生动说明了中西方文化交流的进程以及北非在中西方文化交流中的中介作用。

雕版印刷在唐代已经盛行，目前发现的世界上最早有确切日期的印刷品是唐代的《金刚经》（868年印，出土的雕版残本如今保存于英国）。高丽王朝（918—1392）有木刻版《高丽大藏经》（又称《八万大藏经》）问世。雕版印刷大约于10世纪初传入埃及。宋元时期，中国已有套色印刷技术。山西应县木塔内的辽代红、黄、蓝三色佛像版画是目前发现的世界最早的雕版彩色套印印刷品。欧洲现存最早有确切日期的雕版印刷品是德国的《圣克利斯托菲尔》画像（1423年印）。

11世纪初，北宋毕昇发明胶泥活字印刷，世界上现存最早的活字印刷品是北宋的《佛说观无量寿佛经》（1103年印）。活字印刷术传到朝鲜半岛后，1376年出现木活字印刷的《通鉴纲目》。朝鲜半岛至今还保存有15世纪的大量铜活字印本。1450年，德国的谷登堡整合各项技术，发明了拉丁字母铅活字印刷。1452年，

■密克罗尼西亚：
新千年·中国古代
科学与技术·雕版
印刷 （1999）

■利比里亚：中国
古代科学与技术·活
字印刷 （1999）

他使用油性墨印刷了著名的《谷登堡圣经》，这是欧洲利用活字印制的世界上第一部拉丁文印刷品。1466 年，欧洲的第一个印刷厂在意大利佛罗伦萨出现，印刷术很快传遍了整个欧洲。

中国发明的造纸术和印刷术传到欧洲后，降低了书籍制作的成本（据说造纸术传入之前，制作一部《圣经》需要 300 张羊皮），大大促进了东西方科学文化的广泛传播，为欧洲科学在中世纪漫长黑夜之后向社会底层普及以及文艺复兴运动的兴起提供了一个重要的物质条件。

虽然中国发明了活字印刷，但直到清代还

是以雕版印刷为主。有趣的是，近代欧洲将中国发明的活字印刷术重新传回了中国。1827 年至 1835 年，一个来自英国的传教士在马六甲设计出汉字活字阳文钢模、阴文铜模，铸造汉字金属活字 3000 多个，这种活字价廉物美。随后他第一次成功地用金属活字印刷了中文版《圣经》。之后，这套活字被运往香港用来印制报纸，从此闻名世界。太平天国政权、两广总督、上海道台、清廷总理衙门都前来购买活字。活字印刷术转了一个圈又回到中国，这应该被视为海陆丝绸之路成就的奇迹。

Fragment uit de Delftse Bijbel
(Job 19:23, 24). Loden letters (b en a)
en een electronisch gevormde a. Ontwerp
Gerrit Noordzij. Druk Joh. Enschedé en Zn.
Uitgifte 8-3-1977. Oplaag 200.000 vel
(5 x 10).
De Delftse Bijbel, het Oude Testament
zonder de Psalmen, is het eerste
Nederlandstalige boek dat met losse
letters gezet is (1284 pag.).

■荷兰：荷兰最古老的印刷品·《德尔夫特圣经》500年 带附票 （1977）

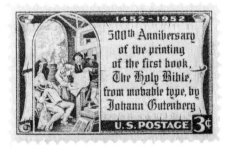

■美国：《谷登堡圣经》活字印刷 500 周年 （1952）

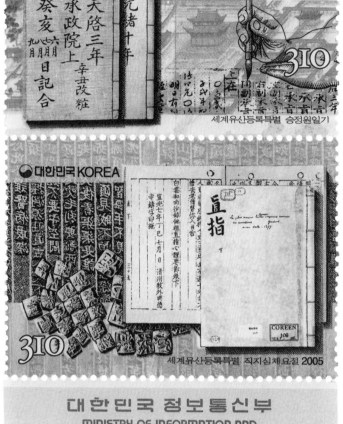

1351 年，高丽禅僧白云（1298—1374）赴中国湖州向石屋清珙禅师求法，石屋清珙禅师传授给他《佛祖直指心体要节》一书。白云回国后将《直指》编为上、下两卷，于 1377 年在兴德寺用金属活字印刷。1972 年，《直指》一书参加联合国教科文组织的"世界图书年"活动，被确认为世界现存最古老的金属印刷活字本。其上卷已散佚，下卷收藏在法国。2001 年经联合国教科文组织世界记忆工程国际咨询委员会确认纳入《世界记忆名录》。

■韩国：《直指》 （2005）

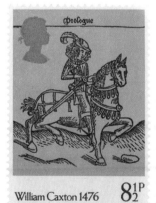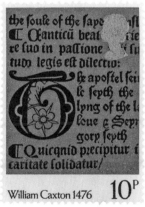

■英国：英国印刷工业 500 周年 （1976）

■韩国：海印寺和《高丽大藏经》活字印刷模板　（1998）

　　韩国国宝《高丽大藏经》集佛教经、律、论三藏之大成，被认为是世界佛教研究的宝贵文献。整部经书刻在 81340 块木板上，故又称《八万大藏经》。经板始刻于 1236 年，历时 16 载。总字数约 5200 万，据称无一错漏。经文均以欧阳询体刻成，8 万多块经板如出一人之手。每块经板宽 23.9 厘米，长 69.5 厘米，每板刻字 23 行，每行 14 个字。《高丽大藏经》收藏在海印寺藏经板殿内。海印寺是韩国三大佛寺之一，始建于 802 年，1995 年被列入《世界遗产名录》。

■贝宁：谷登堡逝世 500 周年纪念碑、教堂　（1968）

■匈牙利：匈牙利印刷书籍 500 周年　（1973）

■罗马尼亚：谷登堡印刷术 550 周年 （2000）

■奥地利：奥地利印刷 500 周年·图书出版徽志 （1982）

■西班牙：西班牙使用活字印刷 500 周年邮票及纪念邮戳剪片 （1974）

　　谷登堡用活字印刷《谷登堡圣经》后，先后从德国传到意大利、法国、荷兰、比利时、波兰、英国、瑞典、挪威、葡萄牙等欧洲国家。

■ 以色列：希伯来文《哈尔巴侬报》100周年·19世纪印刷厂的排字工人（1963）

■ 法国：书籍装帧和法兰西学院　实寄封剪片（1954）

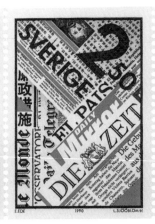

■ 瑞典：造纸工业协会成立100周年（1990）
　邮票图案分别为造纸、水印纸、用瑞典纸印刷的国外报纸、现代造纸工艺。

◆火药与火器技术的交流与应用

火药及由火药衍生的火器是古代中国的另一重大发明。8—9世纪，中国炼硝术传入阿拉伯国家，阿拉伯语称硝为"中国雪"，当时只是用来治病、制造玻璃和冶炼。11—12世纪，中国人学会利用火药做动力燃料，发明了原始火箭。宋金时代，火器已被应用于战争。蒙古人在与宋、金的作战中学会了制造火药、火器的方法。后来，蒙古人西征，也把火器应用于战争，但与埃及阿尤布王朝作战失败，一批蒙古军人被俘。埃及人通过蒙古俘虏掌握了火药制造技术。自此，火药制造技术传到了阿拉伯世界。13世纪末，中国原始火箭技术也传入了埃及。阿拉伯语称烟火为"契丹花"，称火箭

■英属圣赫勒拿：沉船中的中国文物·火炮 首日封剪片 （1978）

为"契丹火箭"。

　　欧洲人通过翻译阿拉伯书籍获得了有关火药的知识。到 14 世纪前期，又从与阿拉伯人的战争中学到了制造使用火器的方法。火药和火器传入欧洲后，在欧洲人民反对封建统治和宗教特权的斗争中发挥了巨大作用。中国古代火箭技术的发明与传播，也为现代火箭技术的应用开发奠定了基础。

■英属阿森松岛：人类太空探索 首日封剪片 （1971）

■德国：万户飞天 火箭搭载纪念明信片实寄品 （1961）
　　中国明朝的万户是世界上第一个试图利用火箭飞向太空的英雄。

◆医药科学技术的交流与应用

医药科学技术是丝绸之路上传播的一个重要内容。一方面，中国传统医药传播到周边民族和国家；另一方面，中国也不断学习融合其他民族和国家的医药精华，丰富自身，完善自身的医学体系。秦代，中国的医药科学技术已传到日本，最有影响者首推徐福，日本人尊其为"司药神"。佛教从天竺传入中国时，带来了一些医药经验及方术。唐代佛经目录《开元释教录》记载："东汉之末，安世高医术有名，译经传入印度之医。"西域的安石榴、胡桃、苏合香、茉莉、酒杯藤子等药用植物和一些入药的动物、矿物也相继传入中国。《后汉书·大秦国传》记载有由埃及传入具有行气活血、利水消肿等功效的药方："合诸香煎其汁，谓之苏合。"诸国向中国赠送的象牙、犀角、玳瑁等，除可用作装饰品外，还可以入药治病。乳香、没药不仅是香料，也是重要的药材之一，可活血止痛，宋代中医制成各种丸、散、丹，供吞服或外敷。

唐、宋王朝曾积极支持朝鲜半岛、日本列岛的医药发展。唐代的鉴真和尚不仅是名僧，也是名医，在日本为皇室和民众治病，传授医术。在日本的遣唐使团中，每次都有留学僧和短期访问学者主攻医学专科。日本流传的《康治本伤寒论》就是当时僧人带回的抄本。宋朝时，中国官方曾派出8批次共116人赴高丽从医或传授医药知识，并赠送大量药材。1058年，高丽先后翻刻中国《黄帝八十一难经》《肘后方》等多种医书。1226年，朝鲜医学家崔宗峻以中国的《本草经》《千金方》《素问》《太平圣惠方》《圣济总录》为基础，撰写了《御医撮要方》，促进了朝鲜医学理论体系的形成。

宋、元时期，中国与阿拉伯地区的交流更多。据记录中国宋代典章制度的《宋会要辑稿》载，宋代经市舶司（相当于现在的海关）由大食商人外运的中药材有近60种，包括人参、茯苓、川芎、附子、肉桂等47种植物药及朱砂、雄黄等矿物药。元代正式设立回回医官，推广阿拉伯医学。明代陶宗仪在《辍耕录》中记载："有回回医官，用刀割开额上，取一小蟹。"这反映了中国脑外科手术与阿拉伯医学的渊源。

阿拉伯名医阿维森纳的《医典》成书于11世纪初，是一部吸纳了东西方医药知识和技术成果的世界名著，堪称丝绸之路孕育的科学结晶。其中有对中国名医、名药、名方的整理和运用，一些诊断、治疗方法和经验与中国医学有着密切的关系。一般认为，中国的炼丹术约于12世纪时经阿拉伯传到欧洲，对世界化学药剂有着积极的影响。

■葡萄牙：阿维森纳著作《医典》问世1000周年 （2013）

◆天文科学技术的交流与应用

东西方天文学在海陆丝绸之路上同样有着频繁的交流互动，在吸收对方精华的基础上有

■中国：伟大的祖国（第四组）·古代发明
（1953）

　　邮票图案分别为中国东汉科学家张衡创制的记录地震的地动仪和明朝建造的测量天体运行的浑仪。

了进一步的发展。史载公元166年大秦国使者向汉朝敬献天文学书籍。唐代天文学家瞿昙悉达，先祖由天竺国移居中国，世居长安，既掌握印度天文历法，又通晓中国天文学，在中印天文学交流上贡献巨大，影响至深。瞿昙悉达不仅主持过天文仪器的修复，编纂过天文学著作《开元占经》，而且奉旨翻译了天竺《九执历》。

　　唐代，中国同朝鲜、日本的天文学交流也十分频繁。当时的新罗、日本派遣留学生来中国学习文化，其中包括天文历法。中国的天文历法成就和书籍大量传入朝鲜半岛和日本，对朝鲜半岛、日本的天文学产生了巨大的影响。

　　宋、元时期，中外天文学的交流更为紧密。埃及著名天文学家、希腊人托勒密的《天文大集》传入中国。1259年，伊儿汗王朝在今伊朗西北部大不里士城南建起了当时世界第一流的马拉盖天文台，设备精良，规模宏大，吸引了世界各国的学者前去观摩研究，其中就有中国学者。1267年，波斯学者札马鲁丁向元世祖献万年历及七件西域天文仪器。元代分设专管天文历法的机构——回回司天台，以阿拉伯学者为主执事。中国历史上伟大的天文学家郭守敬，奉命为"汉儿司天台"设计和建造一批天文仪器（1276—1279），制定授时历，这批仪器如简仪、仰仪、正方案、窥几等颇多创新之意，其成果得益于海陆丝绸之路上中外天文学的交流。

■中国—丹麦：古代天文仪器 （2011）

　　邮资图案分别为中国元代天文学家郭守敬于1276年创制的简仪和丹麦天文学家第谷于1598年发明的大赤道经纬仪。

明清之际，汤若望、利玛窦、卫匡国、南怀仁等一批西方传教士来华，他们系统地把西方数学、物理、地理等科学知识和工程技术带入中国，在天文历法方面贡献巨大——研制出地平晷、望远镜等仪器，编译撰写了一批天文历法新著，使中国的天文历法在世界上保持了较高的水平。

◆ 陶瓷技术的交流与应用

考古资料表明，旧石器时代晚期和新石器时代，世界各地的多数民族都已能独立制造陶器。商代中期，中国出现了原始瓷器，而成熟瓷器则始于汉代。至东汉晚期，中国陶瓷业已基本转变为以瓷器生产为主，瓷窑遍及中国南北各地。总体上看，在魏晋南北朝，瓷器生产以青瓷为主，且历久不衰。至唐代，首次出现瓷器生产高峰，出现了南方越窑青瓷与北方邢窑白瓷相互媲美的格局。同时，其他瓷器如三彩、黑釉、花釉、绞胎以及釉下彩绘等，分别以其独特的风格闻名于世。特别是唐代发展起来的三彩陶塑盛极一时。

中国瓷器以其精美的工

■中国—比利时：陶瓷 （2001）

2001 年是中国与比利时建交 30 周年，两国联合发行陶瓷主题邮票。第一枚邮票图案是中国国家一级文物鲵鱼纹彩陶瓶，该瓶属新石器时代庙底沟类型，距今 5000 多年，现收藏于甘肃省博物馆，它显示出中国制陶历史的悠久。第二枚邮票图案是景德镇定烧瓷粉彩壶。定烧瓷是 18 世纪荷兰东印度公司根据欧洲的需要专门向中国定制的瓷器。这件粉彩壶色泽透明，浓淡相宜，柔和秀丽，既有典型的欧洲造型，又有中国传统纹饰，中西交融，珠联璧合，为外销瓷中之珍品，由比利时皇家美术博物馆收藏，显示了中比文化经贸交流的源远流长。

■中国：伟大的祖国（第四组）·新石器时代的彩陶罐 （1954）

新石器时代的彩陶罐被誉为"世界彩陶王"。

■中国："文化大革命"期间出土文物 （1973）

　　第一枚邮票图案是"青花凤首扁壶"，1970年10月在北京旧鼓楼大街路豁口东元代窖藏出土；第二枚邮票图案是"黑彩马"，1971年在河南洛阳关林唐墓中出土。

■中国：唐三彩 （1961）

　　第一枚邮票图案是驼乐舞俑。该文物1959年出土于陕西西安中堡村唐墓。驼背上擎一方形平台，上铺一蓝色底菱形方格长毯，8名乐俑，其中7名男乐俑手持乐器环坐平台一圈，个个全神贯注地在演奏，中间一女舞俑亭亭玉立，轻拂长袖，边舞边歌。第二枚邮票图案是载乐骆驼。该文物1957年出土于西安鲜于庭诲墓。骆驼昂首挺立，驼背搭一条竖长条花纹的波斯毛毯，驮载着5个胡人成年男子，中间一个胡人在跳舞，其余4人围坐演奏，造型夸张，生动有趣。

艺享誉世界。随着中国与世界的交流日益广泛，以越窑青瓷、邢窑白瓷以及唐三彩等为代表的中国瓷器成为中世纪海上丝绸之路的重要贸易货品。宋代，江西景德镇瓷器以其典雅秀丽的青花、五彩缤纷的彩绘、斑斓绚丽的色釉、玲珑剔透的薄胎、巧夺天工的雕塑驰名天下。景德镇历经元、明、清三代，成为"天下窑器所聚"的全国制瓷中心。景德镇瓷器一直是中国对外贸易的重要产品，是世界各国追逐的陶瓷制品。明代以后，福建德化窑崛起，其生产的白瓷瓷质致密，透光度极好，釉面纯白，色泽光润，乳白如脂，故有"象牙白""鹅绒白""中国白"之称。清代除烧白瓷外，也盛行烧青花与彩绘瓷器，后者是近代欧洲在中国进口瓷器的主要品种之一。

　　朝鲜半岛与中国相邻，贸易往来相对频繁，陶瓷生产技术的传入比西方要早。早期以仿造为主，如仿唐三彩釉陶器。进入7世纪后，开始生产绿釉陶器。10—14世纪，受到越窑青瓷影响，以生产青瓷为主。宋朝时，中国大批越窑、汝窑、定窑

■中国：景德镇瓷器 （1991）

■中国：中国陶瓷·德化窑瓷器 （2012）

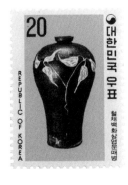

的瓷器及技术人员进入朝鲜半岛，参与当地陶瓷生产，使朝鲜半岛陶瓷在12世纪进入最盛期。当时朝鲜半岛的高级瓷器中，釉色美丽有如翡翠者被称作"翡色"，比涂金器物和银器都要贵重。明代中国曾先后三次派出使臣携带一批景德镇青花瓷赠送朝鲜半岛，当时的皇帝视之若珍宝，即令建官窑仿造。不久，朝鲜官窑、民窑都分别生产出与景德镇相似的青花瓷器。实际上，16世纪以后朝鲜半岛所产青花瓷盛极一时，不仅仅是得到中国制瓷人才的支持和技术引进，同时也得益于从中国大量输入钴料，解决了核心原料不足这一最大困扰。

日本制陶业从奈良时代（710—793）开始学习唐三彩釉陶烧制技术，出现了著名的"奈良三彩"。后世在大阪、奈良、福冈、滋贺等地分别出土了三彩陶器，说明这种陶器在当时盛行。13世纪20年代，加藤四郎右卫门随从高僧道元和荣西来中国福建学习制瓷技术，5年后归国，在濑户设厂制造黑釉瓷器，濑户迅速

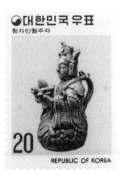

■韩国：韩国美术5000年（第1组）·高丽时代青瓷镶嵌云鹤纹梅瓶（1979）

■韩国：韩国美术5000年（第3组）·李朝白瓷葡萄纹壶（1979）

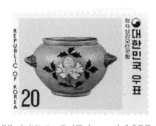

■韩国：12—16世纪陶瓷器（第1—5组）（1977）

■日本：传统工艺品（第3集）·伊万里·有田瓷　首日封　（1985）

■日本：彩绘藤花纹茶叶罐　温泉城市热海首日戳剪片　（1982）

■日本：日中邦交正常化 20 年纪念 （1992）

邮票图案分别为彩绘月梅纹茶叶罐、唐三彩双龙耳瓶。

发展成为日本陶瓷业的中心，奠定了后来日本成为"陶瓷之国"的基础。

17 世纪日本有田地区仿制景德镇瓷器，产品从伊万里港出口，所以被叫作伊万里瓷器。日本有田还模仿中国五彩，但由于瓷土质量不够好，所以日本五彩瓷的底色发黄。不过，在长期仿制过程中，日本也逐渐形成自己的一些特殊风格，那就是大量运用红蓝金彩，这对后来的景德镇瓷器生产也有影响。景德镇按荷兰人订货时提供的日本样品生产的瓷器比样品更好。

盛唐时期，陶瓷作为商品和礼品开始向海外输出，流传到中东、近东地区。9 世纪，唐朝曾给伊斯兰哈里发赠送大批精美瓷器，成为

■埃及：联合国教科文组织成立 22 周年 首日封 （1967）

该首日封贴票是埃及杰出文化艺术的一个缩影，其中鹿型陶瓷盘是中亚、西亚和北非地区瓷器的经典。这些瓷器大多是在中国定制，由中国工匠按照订单的要求烧制，反映了中西方文化间的联系和互相影响。

■土耳其：伊斯坦布尔托普卡帕宫博物馆馆藏瓷器（第2组） 附捐邮票 （1985）

第一枚邮票图案为土耳其伊兹尼克陶瓷，其余三枚邮票图案分别为中国明清之际的陶瓷壶、陶瓷杯、陶瓷盘。

哈里发的秘藏。精美的中国瓷器进入伊斯兰世界，并成为当地人的最爱。西亚和近东人通过仿制和定制影响伊斯兰世界陶瓷产业的发展。

一是不断仿制中国陶瓷，生产出似瓷非瓷的陶器。古埃及人仿制中国瓷器算是比较成功的。在法特米王朝期间（909—1171），一位名叫赛尔德的工匠曾仿造过宋瓷，并将手艺传授徒弟。在这之后，埃及人大规模地仿造起中国瓷器。14—18世纪，伊兹尼克陶瓷崛起，成为奥斯曼帝国在小亚细亚的陶瓷生产中心，号称土耳其的"景德镇"。伊兹尼克主要生产釉下彩陶器、白釉多彩陶器和白釉青彩陶器等。君士坦丁堡的蓝色清真寺内墙镶嵌的天蓝色陶瓷正是伊兹尼克的产品。突尼斯大清真寺所使用的瓷砖也是从伊兹尼克远程海运过去的。总体来看，西亚陶瓷在模仿中国产品中不断发展，不断提高，后期的萨法维陶器已经接近于中国的青花白瓷。但西亚缺少烧制优质瓷器必需的高岭土，只能使用黏土，通过在胎土上施以锡白釉或长石釉，制造出近似青花白瓷的瓷胎，再使用漂亮的钴蓝来描绘花草、鸟兽、人物图案，

■土耳其：土耳其、伊朗、巴基斯坦区域发展合作组织成立11周年 （1975）

邮票图案分别为土耳其的双耳瓷花瓶、巴基斯坦的骆驼皮花瓶和伊朗的彩绘陶盘，其中伊朗的彩绘陶盘代表了中世纪伊朗学习中国陶瓷技术的工艺水平。

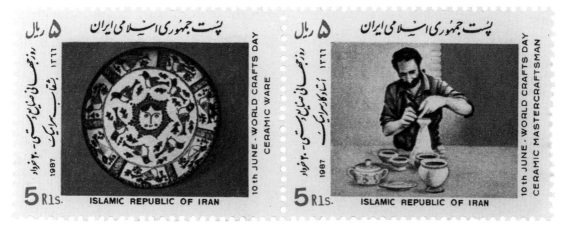

■伊朗：世界手工艺品日制瓷镶嵌工艺 （1987）

■伊朗：国际博物馆日·古彩釉杯 （1994）

■伊朗：国际博物馆日·6世纪花瓶和水罐 （1989）

然后挂上透明碱性釉。这样生产出来的陶器成品在色泽、器型和装饰上虽然有中国青白瓷的神韵，但温润不足，似瓷非瓷，质地稍逊。

二是通过向中国定制陶瓷产品，对中国制陶风格产生重要影响。从8世纪到18世纪，伊斯兰世界为了满足社会民众的需求，不断通过商人向中国各著名窑口定制陶瓷。元青花瓷凸现出来的就是中华传统文化和伊斯兰文化相互影响的艺术结晶。如伊斯兰教义反对偶像崇拜，元青花瓷器就摒弃了人和动物的形象，大量地使用植物花卉以及几何图案作为装饰主题。此外，伊斯兰教崇尚蓝色，元青花瓷使用的青料直接取自波斯的苏麻离青矿。元、明时期的中国陶瓷利用从西亚传来的黑彩技巧以及苏麻离青矿之类的含钴釉料，生产出令世人陶醉的青花瓷以及温润如玉的青瓷、白瓷。这些产品出口到西亚，大受欢迎。穆斯林喜用这类陶瓷装饰门窗，在西亚和北非包括撒哈拉沙漠商路一带，凡有穆斯林聚居的地方，都有用这类陶瓷装饰门窗的清真寺和普通民居，由此形成伊斯兰传统的民居建筑风格。

12世纪以前，中国瓷器以及埃及的仿制品零星进入欧洲。13世纪末，马可·波罗在他的游记中第一次向西方世界提到中国瓷器，激起了欧洲人对这种精美神奇的工艺品的向往。但直到达·伽马发现印度航线之后，欧洲人才开始从亚洲进口瓷器。当时欧洲各国的王公贵族，狂热地追求中国瓷器，并将之视为珍宝。英语"China"本指瓷器，后被用来代称中国，意指"瓷器之国"。16—17世纪，文艺复兴时期的建筑师和艺术家们劲吹"中国风"，以使用或模仿中国产品为荣，全欧洲形成了一股收藏中国瓷器（特别是青花瓷）的热潮。这一时期，欧洲各国纷纷从中国订购大批瓷器以满足社会需求。1600年后，英国、荷兰、法国、西班牙、葡萄牙、瑞典、丹麦等八国都成立了东印度公司，大规模从事以丝绸、瓷器和茶叶等中国商品为主的贸易。瓷器贸易的高额利润深深刺激着欧洲人的神经，不仅激励人们前往东方，还激励许多人试图破解中国瓷器生产的秘密，掀起了欧洲对中国瓷器持续了300年的近乎执着的仿制热。

模仿工作首先从意大利开始。15世纪初期，中东、近东的锡釉陶技术经西班牙南部马略卡岛传至意大利（在这之前，埃及向意大利传入铅釉陶技术），自此，意大利发展了自己的锡釉陶器，生产出以"马约利卡"为代表的著名瓷器。此后，锡釉陶制造技术迅速由意大利传至荷、法、德、英及北欧国家。

■西班牙：陶瓷制造业　小本票　（2004）

　　该小本票反映了欧洲人向中国学习制瓷技术，从制作原始陶到模仿中国青花瓷器的发展历程。

16世纪，葡萄牙商人开始进口明朝晚期青花瓷。1602年和1604年，葡萄牙克拉克帆船——"圣亚戈号"和"圣卡塔琳娜号"分别被荷兰人俘获，船上千余件精美瓷器被拍卖，荷兰人获得巨额款项，还吸引英国和法国国王成为买主。因为当时不明产地，所以临时以船名命名为"克拉克瓷"（实为中国福建漳州所产）。一时间，欧洲各国立马掀起了模仿"克拉克瓷"（包括德化瓷在内）的热潮，各国东印度公司也积极配合进口"克拉克瓷"，该贸易持续至17世纪中期。

16世纪20年代，一些意大利陶工迁居荷兰，开始了荷兰的锡釉陶生产，以仿制中国宜兴陶器及青花瓷器为主，出现了著名的代尔夫特窑烧制的锡釉陶器。陶工们从进口的大量瓷器纹样中选择既接近中国瓷器纹样，又适合欧洲人理解的构图，创造出一种欧化的"希诺兹利风格"（中国风格），它以白地蓝彩纹样为主，近似中国青花瓷，装饰纹多为龙凤、狮子、亭台楼阁、庭院花枝、山水景观等中国传统纹样，当时欧洲人称之为"支那的形象"。代尔夫特瓷器近似东方风格的特征赢得了欧洲人的认可，很快发展起来并被输往欧洲各地，对欧洲其他地区的陶器装饰产生了广泛影响。1670年以后，代尔夫特窑开始烧制五彩陶器，虽然模仿中国瓷器，充满东方情调，但造型完全是按欧洲人的生活习惯而生产，形成欧洲大陆所特有的奇异风格。

18世纪，欧洲的法国、德国、英国、意大利、西班牙等国先后建了一些瓷器厂，在陶瓷领域不断探索，在保持中国风格的同时也积极融合当地元素，并在装饰艺术、印刷方法以及整体样式方面大胆创新，形成了不同的风格与流派，

■西班牙：欧罗巴·西班牙的手工艺品·陶器制作工场 （1976）

■罗马尼亚：罗中第四届邮展·陶瓷艺术 （1991）

■荷兰：彩绘瓷碟 附捐邮票 （1978）

其中著名的有德国迈森、法国塞夫勒、奥地利皇家维也纳、意大利卡波迪蒙蒂、英国韦奇伍德等。它们所生产瓷器的色彩、装饰均以中国瓷器为摹本，瓷器上面画着中国式的山水风光、锦绣纹饰和奇花异草。一些窑瓷产品呈现巴洛克风格，反映了文艺复兴时期"中国风"思潮的影响。

欧洲的这些陶瓷厂家都以仿制中国瓷器起步，虽然创意众多，销路颇佳，但产品始终无法达到中国瓷器的质量（无论硬度、致密度和质感都有差距）。其主要原因是在欧洲找不到适合生产陶瓷的高岭土，不能正确选择熔剂原料，致使陶瓷质量有所欠缺。值得钦佩的是，欧洲人始终没有放弃追求和探索。18世纪初期，德国迈森瓷厂终于用7种矿物混合烧出了透明度和致密度极高的白色瓷器，这种与中国瓷器质量不相上下的产品问世后被称为"迈森瓷器"。

欧洲人的陶瓷生产经历了一个研究、模仿、创新和发展的过程，这个过程耗时3个世纪。它给我们的深刻启示是：人类只有通过交往、交流，才能在原有基础上不断创新和发展，而海陆丝绸之路正好提供了这一历史演绎的舞台。

■法国：欧罗巴·塞夫勒瓷盘　首日封，盖巴黎纪念邮戳　（1976）

■法国：欧罗巴·斯特拉斯堡陶瓷水罐　首日封剪片　（1976）

■丹麦：丹麦瓷器·瓷盘／瓷罐／瓷瓶和茶叶罐　（1975）

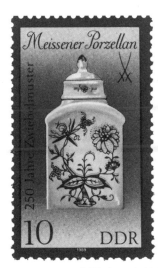 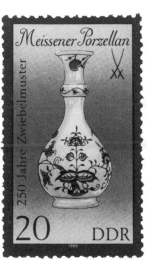 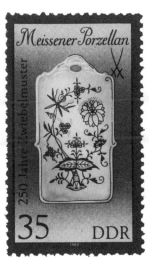 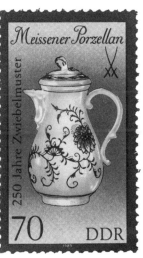

■德国（民主德国）：迈森瓷器250周年·茶叶罐／花瓶／面包盘／咖啡壶　（1989）

of useful wares that was to first bring fame to Josiah. For several years he had been experimenting on a cream-coloured, fine earthenware. By 1763 he had produced what he described as 'a species of earthenware for the table, quite new in appearance, covered with a rich and brilliant glaze . . .'. This could be manufactured easily and quickly.

Success of Queen's Ware

The fine new cream ware was a striking success, and the production catalogue soon contained mention of every type of table equipment. By 1765 it was necessary for Josiah to have an agent in London and his brother, John, first filled this position. That year, too, set the seal to Josiah's success. His first order from the Royal family was received. Queen Charlotte ordered a tea service 'with a gold ground and raised flowers upon it in green'. The Queen later ordered a set of cream-

Above: Hand painted Queen's Ware: plate from the Catherine service, 1774, jelly mould, and jug with rural scene.
Right: Contrasting examples of Black Basalt: 'Frightened Horse' plaque by George Stubbs, 1785, encaustic painted First Day's vase, 1769.

In 1769 Josiah went into partnership with Thomas Bentley, a Liverpool merchant who had travelled widely on the Continent and who had a sound knowledge of classical and Renaissance art. Josiah had previously bought the Ridge House Estate, between Hanley and Newcastle-under-Lyme, where he had built a new house and factory, naming the latter Etruria after the ancient state in Italy whose classical art and pottery was then influencing design in England. Etruria was opened on June 13, 1769, and to commemorate the event six vases were thrown by Josiah, while Thomas Bentley operated the wheel. The vases were painted with red classical figures on a black clay.

Black Basalt and Jasper

Black clay was to play a big part in Josiah's life. His ornamental ware in Black Basalt, was a refinement of a cruder material known as Egyptian Black. This new black was deep and rich, with a fine grain and superlative texture.

Jasper, the most famous of Josiah's inventions, first appeared in 1774 after thousands of

Left: Pale Blue Jasper vase depicting Venus in her chariot and candlesticks representing Cybele (left) and Autumn.

■英国：皇家瓷器制造商韦奇伍德诞生 250 周年　小本票　（1980）

　　皇家瓷器制造商韦奇伍德自 18 世纪中期开始从中国定制和进口瓷器，并不断学习模仿烧制青花瓷，在不断的模仿过程中，也创造出自己的特色。小本票内页附英文说明，详细说明了韦奇伍德进口中国瓷器和引进、革新技术的相关信息。

■智利：矿业·青金石 （1996）

◆珠宝工艺品的应用与交流

在丝绸之路的贸易往来中，中国向西方输出的商品以丝绸、陶瓷、茶叶为主，而西方向中国输入的商品则以琉璃、水晶、明珠、青金石、玛瑙、琥珀、象牙及各类装饰品和工艺品为主。在中国广西合浦县已经发掘的数百座汉墓中，每座汉墓出土的随葬品从数十件到数百件不等。它们中有陶、铜、金、银、铁、玉等器具，种类齐全，而以琉璃、玛瑙、水晶等舶来品尤为多见。

古代东西方流行一种名叫青金石的宝石，中国称之为"璆琳""金精""瑾瑜""青黛"等，佛教称之为"吠努离""璧琉璃"，属于佛教七宝之一。古代青金石产地在阿富汗巴达赫尚。青金石因其"色相如天"，又称"帝青色"，很受古代帝王青睐，很早就在古埃及、希腊、罗马、波斯以及中国中原上层社会中流行，常随葬墓中。幼发拉底河流域今伊拉克境内的苏美尔皇族古墓，就有大量约6000年前用青金石雕刻的鸟、鹿等动物造型，以及盘子、珠子、图章等文物，其原材料均来自阿富汗北部矿山。在古埃及遗址中也发掘出数千件青金石珠宝饰品。在中国，青金石历来都是皇帝御用之品，清朝官员的朝珠和朝带都装饰有青金石，作为威严崇高的象征。

青金石不但是工艺饰品材料，也是珍贵颜料。从古希腊、罗马至文艺复兴时代，人们把青金石磨成粉末作为蓝色颜料，用来绘制世界名画。古埃及的女性非常喜欢用青金石粉做眼影。在中国，甘肃敦煌莫高窟的彩绘多用青金石做颜料，其珍贵和庄重可见一斑。

■巴基斯坦：巴基斯坦的宝石和矿物 （2012）

上述事实表明，数千年前，从今阿富汗到罗马、埃及以及中国中原地区，存在着与丝绸之路并行的青金石之路。青金石作为丝绸之路上的重要商品之一，在海陆丝绸之路上与丝绸相伴流行。特别是当波斯人、阿拉伯人控制和垄断两河流域贸易的时候，阿富汗的青金石就只能通过巴基斯坦或印度，从海上丝绸之路先到达红海、埃及，然后转达欧洲各地。

琉璃，又作"流离"，是流传非常广泛的装饰品之一，宋代以后称"玻璃"。琉璃是埃及4000多年前最重要的发明创造。《魏略》记载"大秦国出赤、白、黑、黄、绿、青、缥、绀、红、紫十种流离"。古埃及第十八王朝时期（约前1575—约前1308），埃及人主要生产装饰性琉璃品，如埃及法老的串珠。在这之后，埃及人开始生产实用性琉璃器皿，如琉璃瓶子，用来存储香水。当时的亚历山大里亚是世界琉璃制造中心，可制造出形态各异、色彩斑斓的高质量实用性器皿和装饰性工艺品。古希腊、古罗马时代，刻有浮雕的琉璃制品、马赛克装饰和"千花"琉璃是贵族和富人们争相拥有的奢侈品。汉代以来，特别是东西方海陆丝绸之路贯通后，西方国家将琉璃制品作为贵重礼品不断地从海陆两路输入中国。陆路如甘肃平凉、天水等地就曾出土战国时代的铅钡琉璃珠，河南发现了亚历山大里亚制造的琉璃瓶、琉璃珠。内蒙古、江苏、新疆等地也分别发现了不少来自西方的精美的碗、杯、瓶、盘以及装饰佩珠等琉璃器。海路方面，广西发掘出土了比较多西方的琉璃制品。如1955年在广西贵县（今贵港市）出土的一件碧琉璃杯，与罗马玻璃成分一致，根据其制作工艺和造型风格，可认定为罗马时代经海路传入中国的琉璃器。

■阿拉伯联合酋长国（沙迦酋长国）：古埃及艺术·护身符 （1968）

■埃及：图坦卡蒙陵墓发现75周年·青金石珍宝 小型张 （1997）

■印度尼西亚：印度尼西亚 2000 世界集邮展览·宝石 （1998）

■以色列：首饰用宝石 （1981）

■埃塞俄比亚：火蛋白石 （2003）

　　琉璃的生产技术由埃及向西亚发展，1世纪左右，叙利亚人在古埃及人的技术基础上，发明了玻璃吹制术，随后来自埃及、叙利亚的艺人将玻璃生产工艺传到全盛时期的罗马帝国，并持续从海陆丝绸之路向中国传播。两汉时代，中国的玻璃生产技术已经比较成熟。魏晋南北朝时期受外来文化的影响，大量钠钙玻璃所制成的生活用具从西亚传入中国，使中国玻璃的应用从饰品滥觞期转入实用器具期。从唐代佛教塔基及墓葬中出土的小件吹制瓶、碗、钵等来看，唐代已能运用吹制术制作生活用玻璃器皿。

　　广西合浦汉墓发掘出土的大量琉璃器，既有西方舶来的，也有当地自产的。经现代科学手段对合浦汉墓中出土的玻璃器物进行化学成分分析，发现其中大部分制品均属本地制造。因为它们的主要成分为氧化钾、二氧化硅，含钾高，含镁低，既不同于同一时期西方出产的含镁高的钠钙玻璃，也不同于中原地区生产的不耐高温的铅钡玻璃。显然，合浦汉墓出土的玻璃是在西方玻璃制作技术传入后由本土生产的。关于这一点，晋代炼丹大师葛洪曾在《抱

朴子·论仙》一书中有过论述。他说："外国作水精碗，实是合五种灰以作之，今交、广多有得其法而铸作之者。"这里所说的"水精碗"就是玻璃碗。交、广地区即今越南北部和广西、广东一带。按葛洪的说法，当时交、广地区已经从西方人那里学到了烧制玻璃的技术，并利用本地原料制作杯、碗、珠串等玻璃器物。

■以色列：耶路撒冷伊斯兰艺术研究·14世纪叙利亚清真寺用琉璃灯　（1978）

■伊朗：世界工艺品日·吹制玻璃制品／镶嵌细工　（1987）

■叙利亚：第17届大马士革国际博览会　（1970）

　　第一枚邮票图案是吹制玻璃器壶，第二枚邮票图案是镶嵌珠宝首饰。

■中国：世纪交替　千年更始——中国古代科学技术·农林桑茶　特种邮资明信片　（2000）

2. 东西方物种传播改善民众生态

东西方的农业文化交流同样是丝绸之路文化传播的重要内容之一，其中包括农业经济作物、农业技术、农业用具和农业知识的传播等。

◆ 稻谷的传播

稻谷是古代中国向世界输出的最重要农作物品种之一。中国古代农业的起源是以人工栽培野生稻为标志。在14000年以前，中国古代先民在长江中下游流域及整个南方地区已经开始人工栽培野生稻。其中，湖南道县玉蟾岩出土的稻谷是一种兼有野、籼、粳综合特征的特殊稻种，体现了从普通野生稻向栽培稻初期演化的原始性状。经测定，玉蟾岩古栽培稻距今1.8万—1.4万年，这是目前世界上发现最早的人工栽培稻标本。江西仙人洞新石器时代早期

■中国：汉画像石·牛耕　（1999）

■中国：广西隆安稻神祭汉、壮双文字纪念邮戳 （2016）

邮戳主图为稻神娅王。稻神祭，也称芒那祭，起源于广西隆安县，是至今在广西仍具有较大影响的民族民间文化习俗。传说远古时壮族先民常常食不果腹，鸟部落女始祖娅王培育出一种叫糯米的栽培稻，并广泛传授种植和收割技术。后来人们尊娅王为"稻神"，将她的生日农历六月初六定为水稻诞生日，每年在这一天举行祭祀活动。

地层也出土了距今 1.2 万—1 万年的野生稻植硅石和栽培稻植硅石。这说明，当时人们已经开始人工种植水稻，同时采集野生稻。在广西那文化区域中心隆安县，仍遗存有距今 8000 年的稻神石雕、大石铲祭祀坑遗址、石犁等标志性的稻作起源文物。此外，杭州湾地区的良渚文化遗址分布异常密集，其中 6000 年以前的人工栽培稻谷遗存不断被发现，这种区域性人口的大幅度增长，应该是与稻作农业的快速发展密切相关的，因为只有发达的农业生产才能维持相对狭小区域内大量人口的生存。至少在距今 6000—5000 年，稻作农业已经取代采集狩猎成为长江中下游及整个南方地区的经济主体。中国是世界稻作起源地，长江中下游及整个南方地区存在多个稻作起源点。中国的稻作农业通过广西向东南亚方向传播，通过杭州湾向东亚方向传播，这是古代中国对世界农业的一大贡献。

根据《泉州府志》记载：宋代曾从占城（越南）引进一种早熟且耐旱力强的栽培稻谷到福

■斯里兰卡：收割水稻 （1969）

■法属印度支那：耕作 （1927）

建地区："宋真宗（998—1022在位）以福建田多高抑，闻占城稻耐旱，遣使求其种，得一十石以遗民莳之。"占城稻传入以后，在福建普遍推广开来，生长良好，促进了福建农业的发展。后来，江淮两浙旱灾严重，水田无法收成。宋真宗又遣人来闽，取占城稻种子三万斛，分给三路种植，并布告栽种方法，收成时，还亲率群臣参观收割，并设宴庆祝。从这些记载可以想见当时占城稻的引进对中国东南沿海一带农业生产的发展产生的影响。

■老挝：免除饥饿运动·捕鱼/打场/插秧/收割 （1963）

■缅甸：缅甸风情·插秧 加盖"免除饥饿运动"字样 （1963）

■韩国：水灾赈济·收割稻谷 （1963）

■印度尼西亚：经济作物 （1960）

邮票图案分别为棕榈、甘蔗、咖啡、烟叶、茶、椰子、橡胶、水稻。

■马来西亚：收割水稻 （1969）

■马来西亚：国际水稻年 实寄封剪片 （1969）

■伊朗：小麦 （2006）

■阿拉伯联合共和国：清真寺与小麦、棉花、
果树等 （1958）

■以色列：犹太历 5719 年·小麦和大麦（带附
票）（1958）

◆小麦的传播

小麦是东西方双向互动传播的最重要的农作物品种之一。中国和西亚分别是小麦的起源地，为品种改良和人类生存发挥了重要作用。

西亚早期小麦在今以色列、黎巴嫩、叙利亚、土耳其、约旦、巴勒斯坦、伊拉克、伊朗境内都有栽培，人工栽培小麦历史有万年以上。在美索不达米亚的广阔地带出土过 12000 年前野生和人工栽培的小麦干小穗、干籽粒、炭化麦粒以及麦穗、麦粒在硬泥上的印痕等。坐落于尼罗河边、始建于公元前 5000 年的一些墓葬壁画上也有对小麦的描绘，反映出古埃及人、古希腊人和古罗马人很早就开始栽培小麦。

小麦从西亚、中东一带向西传入欧洲和非洲，向东传入印度、阿富汗、中国。中国早期小麦种植主要在黄河中游地区，然后逐渐扩展到长江以南各地，并传入朝鲜、日本。明代小麦种植遍布全国，但分布很不均衡，明朝科学家宋应星撰《天工开物》记载："北方齐、鲁、燕、秦、晋，民粒食小麦居半，而南方闽、浙、吴、楚之地种小麦者二十分而一。"15—17 世纪，欧洲殖民者将小麦传至南、北美洲。18 世纪，小麦开始传到大洋洲。

中国也是小麦的起源地之一。在安徽蚌埠禹会村遗址发现了距今 4100 年的炭化小麦遗存。甘肃民乐东灰山遗址、安徽亳县钓鱼台遗址分别出土过 5000—4500 年前的炭化小麦。河南洛阳皂角树遗址发现过 3600 年前的炭化小麦。在河南偃师商城、安阳殷墟商代墓中也发现了炭化小麦。殷墟甲骨文有"告麦"的文字记载，且已经有了大麦、小麦的区别。根据山东社会科学院研究员李永先的《莱人培育小麦考》，甲骨文、钟鼎文中的莱字，很像一棵

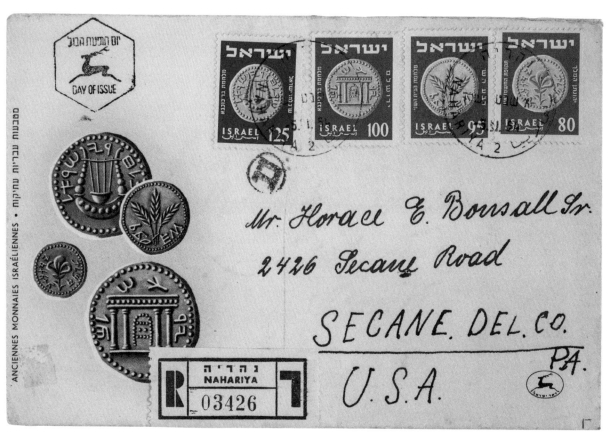

■以色列：古代钱币　首日实寄封　（1954）

　　四枚邮票中，叶片图案为公元前 103—前 76 年的铜币，麦穗图案为 66—70 年的钱币，圣殿城门图案为 132—135 年的钱币，第四枚钱币时间同为 132—135 年。

小麦的象形，有穗、茎、叶、根。到了战国时的《吕氏春秋》中，即用麦字而不用莱字。商周时期称小麦为"来"，是因为莱人首先培育了小麦，来、莱古为一字。《集韵》云："齐谓麦，从来，从麦。"《广雅》云："麦来，小麦。"这些都说明莱人培育了小麦。中国的小麦对于欧洲小麦的改良也起了重要作用。先秦时期，中国已经栽培出自由脱粒的普通小麦。同时期的欧洲尚栽培着比较原始的带壳、穗轴易折的二棱大麦和斯卑尔脱小麦。直到 1 世纪，自由脱粒的硬秆小麦和普通小麦才代替了带壳小麦。关于欧洲自由脱粒小麦的起源问题，西欧学者们一直迷惑不解。19 世纪英国生物学家

达尔文在《物种起源》一书中指出：大概在历史早期，中国有三个小麦新种或变种传到欧洲。从中国传到欧洲的小麦，是中国的原始种，被带到瑞士湖上，通过天然杂交而形成了欧洲普通小麦。如果从中国传出的原始种与西方麦属于同一类型，则不可能有"杂交"之说。（参见 2007 年 7 月第 28 卷第 4 期《东岳论丛》）

◆ 玉米及稷类作物的传播

　　玉米原产于南美洲。1492 年，哥伦布在美洲的一个岛屿发现了一种奇异谷物。它甘美可口，焙干后可以磨成粉。哥伦布关于玉米的日记曾被认为是世界上关于玉米的最早文字记载，学术界也倾向于认为自哥伦布发现新大陆后，

欧洲殖民者才将美洲的玉米传播到欧洲并引植到世界各地。中国引进美洲玉米的时间其实早于哥伦布发现新大陆的时间。约成书于1436年的中国药物学著作《滇南本草》中已有关于玉米的记载："玉麦须，味甜，性微温，入阳明胃经，宽肠下气，治妇人乳结红肿，或小儿吹着，或睡卧压着，乳汁不通……"按常理，从一般食物到入药，肯定要经过一个较长时期的实践探索过程。由此可见，中国玉米的引进应该在哥伦布发现新大陆之前。根据各省通志和府县志的记载，最早记载玉米的是云南、广西等南方边疆地区。可以判断，玉米从美洲向中国传播的路线应该是经海路到达中国。

稷类作物的主要品种有小米。早在8000年前，中国东北地区就人工栽培小米。考古学家在内蒙古赤峰兴隆沟遗址上发现了新石器时代的炭化小米粒。英国剑桥大学考古学家马丁·琼斯与他的学生刘歆益共同研究指出，早在8000年前，中国东北地区就开始种植小米。此后1000年间，小米逐渐出现在欧洲。从黑海西岸到东欧和中欧的20多个不同地点，都发现了小米的遗迹。这表明，稷类作物首先在中国培育，

■丹麦：欧罗巴·哥伦布从美洲带来的物种·马铃薯/玉米　（1992）

■阿根廷：食品物资·玉米　　■保加利亚：农作物·玉米　　■阿富汗：免除饥饿运动·玉米（1965）　　　　　　　　　　　　　米　（1963）

■越南：粮食作物 （1962）

邮票图案依次为：花生、大豆、红薯、玉米、木薯。

随后向西方传播。这比同一时期中国的另一种主要作物——水稻的传播更广。更为重要的是，它比小麦和大麦从两河流域向东传播早了 2000 年。（参见 2009 年 5 月 8 日美国《科学》杂志《东亚农业起源》）

◆种桑养蚕织绸技术的传播

相传黄帝妻子嫘祖发明了种桑养蚕，史称"嫘祖始蚕"。中国织绸技术距今约 5700 年。考古人员在距今 4000 多年的陕西神木石峁遗址发现了玉蚕，这意味着当时人们已经有了对蚕神的崇拜。江西靖安东周古墓发掘出土的 300 多件精湛的丝织品是中国出土的最早的丝织物。中国的种桑养蚕织绸技术源远流长，并且通过海陆丝绸之路向外传播，造福人类。

秦朝，徐福东渡把农桑技术传到日本。199 年，秦始皇第十一世孙将蚕种自朝鲜百济传入日本。据日本古史记载，西汉哀帝年间（公元前 6 年—1 年），中国的罗织物和罗织技术已

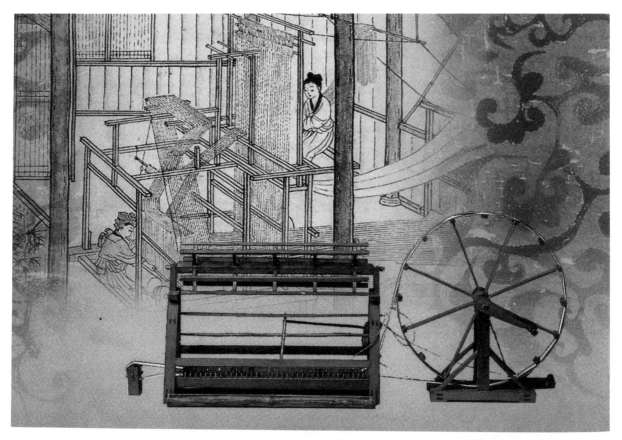

■中国：世界交替　千年更始——中国古代科学技术·丝绸织染　特种邮资明信片　（2000）

■中国：汉画像石·纺织　（1999）

■日本：集邮周·机织图　（1977）

传到日本。238 年，倭国女王卑弥呼遣使经朝鲜半岛至魏都洛阳，魏明帝封其为"亲魏倭王"，并赐大量丝织品，这是中国丝绸制品作为外交往来赠品的最早记载。3 世纪，中国丝织提花技术和刻版印花技术传入日本。469 年，中国

派出四名丝织裁缝女工到日本传授技艺。6 世纪左右，中国一户秦姓人家到京都太秦定居，将养蚕缫丝的技术教给当地民众，发展丝织业。唐代，不少中国工匠在日本制作兼具唐代风格与日本民族特色的丝织品。日本还多次派出留

■日本：世界遺产（第8集）·丝绸生产建筑 小全张 （2015）

■日本：传统的工艺品（第1集）·西阵织　首日封　（1984）

■日本：集邮周·《淞浦屏风》　（1975）

　　《淞浦屏风》是日本宽永年间（1624—1644）的代表性风俗画作品，描绘了身着和服、姿态各异的美人形象。

学人员赴江浙等地学习织造技术，他们将在浙江台州获得的青色绫带回日本做样板，仿制彩色锦、绫、夹缬等。经过历代努力，日本形成名贵丝绸"西阵织"品牌。日本在积极学习中国丝绸织造技术的同时，也大力采购中国丝绸，至少在唐宋，江浙出产的丝绸已直接通过海路运往日本，丝织品开始由礼物转为正式的商品。奈良的正仓院是贮藏官府文物的场所，其所收藏的唐代丝织品难以计数，一些珍品即使在中国也很难见到。

　　在西方，古代史学著作对桑蚕技术西传有过翔实的文字记载。如东罗马史学家成书

■泰国：泰国遗产保护日·时尚织锦设计　（2000）

■克罗地亚：匈牙利国王拉迪斯劳斯的御袍（11世纪用丝绸编织）　小型张　（2003）

于6世纪中期的《哥特战记》，就详细记述了
印度僧人从东方秘密带来蚕种的故事。另外一
部成书于6世纪末的东罗马帝国史学著作中也
有类似记述："查士丁尼一世在位时（527—
565），有波斯人某至拜占庭，传示蚕之生养
方法，盖为以前罗马人所未知悉者也。波斯人
某，尝居赛里斯国（即中国）。归国时，藏蚕
子于行路杖中，后携至拜占庭。春初之际，置
蚕卵于桑叶上，盖此叶为其最佳之食也。后生
虫，饲叶而长大，生两翼可飞。"由此可见，
这位东罗马皇帝为了摆脱波斯人对丝绸的垄断，
曾通过经常出入中国的波斯人和印度僧侣将蚕
种和养蚕法偷偷传入拜占庭。此后，东罗马人
掌握了蚕丝生产技术，君士坦丁堡也出现了庞

■土耳其：托普卡帕王宫藏品·16 世纪丝织长袍 （1984）

■奥地利：第五届国际东方地毯会·15 世纪丝织"维也纳狩猎图"挂毯 （1986）

■意大利：实寄英国信封剪片，贴恺撒大帝邮票及罗马起源雕塑邮票，盖"科莫丝绸之城"邮戳 （1957）

大的皇家丝织工场，有大批女工从事丝绸生产，君士坦丁堡还因此独占了东罗马的丝绸制造和贸易，并垄断了欧洲的蚕丝生产和纺织技术。唐人杜环在阿拔斯王朝的大城市里，不但发现那里有来自中国的绫绢机杼，还目睹一些中国工匠在当地工作，例如京兆人樊淑、刘泚为"汉匠起作画者"，河东人乐环、吕礼为"织络者（纺织技术人员）"。12 世纪中叶，十字军第二次东征，西西里国王罗哲尔二世从拜占庭掳劫来 2000 名丝织工人，将他们安置在南意大利。此后，意大利开始生产丝绸，13 世纪以后，养蚕织丝技术陆续传至西班牙、法国、英国、德国等国家，丝绸生产在欧洲广泛传播开来。其中，处于欧洲十字路口上，在丝绸之路文化传播中起着重要交通枢纽作用的法国里昂、意大利北部阿尔卑斯山南麓城市科莫都是这一时期崛起的最负盛名的丝织中心，科莫至今仍是欧洲最大的丝绸工业基地。

丝绸是中非通商关系的最早媒介，也是文化交流的最初内容。埃及不仅进口中国的丝织

品,而且进口生丝进行深加工,即"常利用中国缣素(密纹的普通丝料),解以为胡绫纨纹"。当时商贾通过海路把生丝运到印度、锡兰,然后转口到安息,或是经红海以达亚历山大里亚港,部分还要转运叙利亚的苏尔、贝鲁特等地,在当地把长途贩运来的中国丝绸进行加工(染色、绣花,或是把生丝络出后掺上麻,再织成胡绫),然后运销罗马帝国。苏尔、贝鲁特两城竟因此成为丝织中心。

考古学家在埃及卡乌发现了4世纪用中国丝织成的丝织品。埃及人用中国丝制成透明的轻纱,可能还向中国出口,即《后汉书》提到的"杂色绫"。但当时埃及人没有提花机,织造不出中国丝绸那样美丽精致的花纹图案。3—7世纪中国提花机传入埃及。埃及原来使用立机,无法装备踏蹑,后来从中国引进平机,装上踏蹑,推动了丝织技术的发展。

东南亚是中国的近邻,通过朝贡贸易、民间贸易及中国皇帝的赏赐等早已接触到丝绸。从唐、宋两朝开始,华人不断下南洋,直接将丝绸生产技术传播到东南亚地区,推动了当地的纺织业发展。

◆棉花与纺织技术的传播

棉花原先分布在美洲和亚洲两大地区,美洲棉包括陆地棉和海岛棉两种,亚洲棉包括非洲草棉和印度流域亚洲棉两种。因中亚地区最先引植非洲草棉,然后传入中国,所以中国人亦将草棉一并统称为亚洲棉。

■希腊:物产出口·棉花　(1981)

■叙利亚:第7届阿勒颇棉花节　(1962)

■印度:班加罗尔首届亚洲国际集邮展览·1852年信德的邮戳　(1977)

■土耳其:农业出口产品·棉花　(1973)

■印度：印度传统纺织品·手绘技艺 （2009）

■匈牙利：第 50 届邮票日·身着锦衣的君士坦丁大帝镶嵌画 （1977）

■老挝：棉花　小全张　（2008）

■中国：中国古代科学家（第
三组）·黄道婆　（1980）

■多哥：千年纪念·1035年中
国使用纺车　（1999）

■伊朗：世界手工艺品日·地毯 （1996/1999）

■利比亚：的黎波里第 17 届国际贸易展销会·挂毯 /
壁毯 / 地毯等 （1979）

印度、巴基斯坦是亚洲棉花起源地之一。考古资料证实，人类栽培利用棉已有数千年的历史，其中印度人种植棉花的历史可能是最久远的。印度及巴基斯坦的古墓中发现了距今 5000 多年的棉织品和棉绒遗迹。距今 2800 多年的印度佛经中，屡屡提及棉花，似乎在若干世纪以前就已经是常见之物。古希腊著名历史学家希罗多德曾到过印度旅行，发现"那里有一种长在野生树上的毛，这种毛比羊身上的毛还要美丽，质量还要好，印度人穿的衣服便是从这种树上得来的"。

信德是亚洲棉的主要发源地。"信德"在印度语中指棉花。约在 2000 年前信德的亚洲棉经海路传入海南、广西、福建、广东和四川等地；南北朝时期，非洲棉经西亚传入新疆、河西走廊一带，然后从南北两路向中原地区传播。唐宋时期，中国人开始用棉纤维做纺织材料，改变了传统的以丝麻为主的衣着习惯。

希罗多德曾记述过公元前 480 年希腊和波斯一次规模浩大的战争。当时有几个国家的军队入侵希腊。其中利比亚人披着笨拙的兽皮，亚述人身着粗糙的亚

■伊朗：国际博物馆日·大不里士丝毯 （1988）

■伊朗：德黑兰地毯博物馆开幕·古波斯挂毯 （1978）

波斯地毯是古波斯民族闻名世界的一大特产，编织和生产的历史至少已经有 2500 年。波斯地毯的一大特色是其染料从天然植物和矿石中提取，染色经久不褪不变，以植物、伊斯兰文字和几何图案进行构图，在东西方文化交流中，波斯地毯曾作为官方赠品和民间交易流传世界，进入中国。

麻军服，而印度人则穿着轻盈的棉布军装。这样一比较，棉布的优势明显突出。这使得棉花很快就在世界各地传播开来。

棉花虽然是中国引进的，但中国的纺织技术起源很早，并对世界产生积极影响。中国的纺织材料最初是养蚕抽丝，与麻混纺。棉花的经济价值直到宋、元时代才被发掘出来。元代纺织技术革新家黄道婆改革纺织工具和纺织术，更是极大地促进了元代纺织业的迅速发展，使棉花一举超过传统的桑麻成为纺织业的主要原料。到了明代，植棉和纺织已遍布全国。

◆ 茶叶的传播

中国茶叶原产地在巴蜀。根据史籍记载和文物考证，春秋战国时期，巴蜀产茶区已形成一定规模，并以茶作为贡品。据唐代茶学家陆羽《茶经》记载，到了唐代，茶叶生产已由巴蜀发展至今河南、陕西、湖北、云南、广西、贵州、湖南、广东、福建、江西、浙江、江苏、安徽等地。随后，经过海陆丝绸之路来华的僧侣和使臣，通过政府馈赠或者私下采购将茶叶带往外国，使中国茶叶的生产技术和茶艺得以在世界上流传。

4世纪末5世纪初，茶叶传入朝鲜半岛。到了唐代，朝鲜半岛开始种茶。15世纪朝鲜王朝时期官方编写的汉文编年体历史书《东国通鉴》记载，828年，朝鲜派到中国的使者金大廉从中国携回茶籽，种于智异山下华岩寺周围。当时朝鲜的教育制度规定，除"诗、文、书、武"为必修课外，还须进行茶艺的研习。到12世纪，高丽国的松应寺和宝林寺等寺院大力倡导饮茶，使饮茶风气普及民间。据传，徐福东渡时即把栽茶、制茶技术带到了日本。考古人员在发掘的弥生时代（约公元前300—公元300）后期的文物中，曾发现过茶籽，这显然与徐福东渡事件是吻合的。飞鸟时代（593—710）的药师寺的药草园中也发现有栽茶的痕迹。不过，关于日本引种茶叶，有确切文献记载的是在唐代。804年，日僧最澄法师入华求法，次年回国时带回茶

■日本：日本引进茶叶800年 （1991）

■印度：印度茶叶生产 （1993）

■斯里兰卡：茶田 （1985）

■坦桑尼亚：坦桑尼亚独立40周年·茶叶 （2001）

■坦桑尼亚：'96上海国际茶文化节·"茶圣"陆羽　小型张 （1996）

籽，栽于近江（今日本滋贺县）的比睿山麓。现今的池上茶园，相传就是最澄法师茶园旧址。806年，日本弘法大师（空海）再度入唐，又携回大量茶籽，分种各地。日本茶叶生产从此开始繁荣起来，并由寺庙传到民间。南宋末年，日本高僧荣西两次来中国天台山、径山求法，学成归国时将种茶和制茶技术、饮茶习俗、茶禅礼仪等带回传教。抹茶道是日本茶道历史的主线，承袭中国宋代点茶技艺。明代日本盛行的散茶瀹泡法则由中国明代高僧隐元传入日本，并逐步发展成现今的日本茶道。

中唐时，一位穆斯林曾著《中国印度见闻录》，其中提到阿拉伯世界已经知道有一种被中国人称为"茶"的草叶能够"治百病"。另据唐人王敷著《茶酒论》记述，唐代的茶叶贸易极为繁荣，凡种茶卖茶的都富了，好的茶叶如"浮梁茶""歙州茶"，已经达到了"万国来求"的地步。这说明唐代的茶叶在对外贸易中占有很重的分量，所谓"万国"，不应只有东亚的朝鲜、日本，还应包括阿拉伯各国。

唐代张籍曾作《山中赠日南僧》一诗，"瞥石新开井，穿林自种茶。时逢海南客，蛮语问谁家"，从海路抵达大唐的日南僧人，竟穿林种茶，说明僧人早已接触过茶叶。唐人杨晔

■莫桑比克：采摘茶叶　航空邮资邮简

■毛里求斯：茶产业　首日封剪片　（2011）

■喀麦隆：采茶　（1968）

《膳夫经手录》载："衡州衡山，团饼而巨串，岁收千万。……虽远自交趾之人，亦常食之。"指出唐代的茶叶已销往越南，且销量很大。显然，越南是中国通过海路传播茶叶的前沿港口。1998年，德国打捞公司在印尼勿里洞岛海域发掘出土黑石号沉船。这是一艘唐朝时期由阿拉伯人建造的商船，装载着经由东南亚运往西亚、北非的中国货物，满船陶瓷产品多呈阿拉伯穆斯林风格，说明这些陶瓷是为阿拉伯人定做的。而在这些陶瓷中，有的小碗上直书"茶盏子"三字，说明唐代茶叶已经在西亚传播。

明代是中国茶叶向西方传播的一个重要时期，开展了包括茶叶在内的大宗商品贸易或对等交换，扩大了中国茶叶的输出量和茶种外传的地域范围。郑和下西洋所到的泰国、马来西亚、新加坡、斯里兰卡、印度、肯尼亚等亚非国家，目前都是产茶大国，也是茶文化非常普及的地区。

16—19世纪，欧洲人开始接触中国茶并且大量引进。1517年，葡萄牙从中国带回茶叶，几十年后饮茶风气大开。在此期间，西欧各国商人纷纷东来，从中国采购大量茶叶，并在本国上层社会推广饮茶。明神宗万历三十五年（1607年），荷兰海船自爪哇来到中国澳门贩茶转运欧洲，这是中国茶叶直接销往欧洲的最早纪录。此后，茶叶成为荷兰人最时髦的饮料。由于荷兰人的影响与推广，饮茶之风迅速席卷英、法等国。

1631年，英国一个名叫威忒的船长专程率船队东行，首次从中国直接采购大量茶叶运往英国。葡萄牙公主凯瑟琳嗜好饮茶，1662年，凯瑟琳嫁给英皇查理二世后，提倡皇室饮茶，从而带动了全国的饮茶之风。早期中英贸易中，英国输华的商品主要是毛织品、印度棉花和檀香等，中国输英的主要商品有茶叶、丝绸、瓷器、漆器等，尤以茶叶为大宗。1714—1729年，英属东印度公司在广州设立商馆，英国商船来华逐年

■ 密克罗尼西亚：新千年·中国古代科学技术·茶艺 （1999）

■ 中国（德国在华邮局）：手拿茶叶的清朝官员 （1861）

■英属东非马拉维群岛：资源开发　首日实寄封　（1953）

　首日封所贴邮票图案分别为捕鱼、航海图、茶园、棉花。

增加，中国茶叶开始大量进入英国伦敦市场，饮茶已风靡整个英国。18 世纪的英伦三岛，已经是无人不知茶，无人不饮茶。1770—1774 年，平均每年从中国输入茶叶 4 万多担（合 560 多万磅，1 磅 ≈ 0.45 千克）。1800—1804 年，平均每年增到 22 万多担（合 2900 多万磅）。茶叶在英国已经成为非常流行的全国性饮料，以至国会的法令限定东印度公司必须保持一年供应量的存货。

　　19 世纪，维多利亚时代的英国人慢慢地形成了下午 4 时左右饮茶吃点心的习惯，俗称"下午茶"。下午茶风尚不仅引发了英国的饮食革命，还直接推动了英国的工业大生产。英国著名经济史学家威廉逊说："如果没有茶叶，工厂工人的粗劣饮食就不可能使他们顶着活干下去。"中国茶叶的适时到来，正好适应了英国

工业化生产的需求。英国学者艾伦·麦克法兰在其专著《绿金：茶叶帝国》中指出，英国下午茶发展成为一种类似日本茶道的仪式，并成为本民族的生活习惯和文化的不可分割的一部分，对于茶叶怎么礼赞都不过分。可以说，"茶叶改变了一切"。英国人后来还将茶叶转运美洲殖民地，后又运销到德国、法国、瑞典、丹麦、西班牙、匈牙利等国。饮茶不但席卷整个欧洲，还风行美洲，以致后来美洲移民为了抗议英国提高茶税，在波士顿港口将英国商船的茶叶倒入海里，从而引发了美国的独立战争。

　　◆香料植物的传播

　　中世纪以来，由于欧洲宗教祭祀及民众生活的需要，航海商人必须通过海上丝绸之路大量从东南亚进口食品香料和祭祀香料。因此，从地中海东岸的加沙地带开始，经沙特阿拉伯

穿越以色列境内的内盖夫沙漠，出海到达印度、中南半岛甚至中国南方沿海港口，成为这一时期东西方联系特别热络的路线，这一路线在当时被称为"海上薰香之路"（参见第一章）。薰香之路上运载的主要物资就是香料。香料包括三大类：一是作为食品调料用的丁香、肉桂、豆蔻、胡椒、八角、生姜等，以印度为主产区；二是作为医药治疗用的乳香、没药、麝香等，以古代波斯地区为主产区，其中以阿曼的乳香为代表；三是作为圣洁之物使用的龙涎香以及白檀、沉香、广藿香、青木、苏合香、鸡舌兰、蕙草、蒿叶等以香味为特质的植物原料。

香料在宗教场所和民间被广泛应用，古代中国人一般在房子内部置放特制的薰香炉具，或在衣服上佩戴香囊；庭院里、庙宇间香气弥漫，皆可洁净空气，又营造出一种香雾缭绕的环境，让人放松，超然物外。中国隋朝以前多经海上从中东地区进口安息香。这是一种从树脂提炼的香料，原产于中亚古安息国、龟兹国、阿拉伯半岛及伊朗高原。隋朝以后，由于各种原因，安息香未能继续供货，于是，马来群岛的一种小安息香开始通过海上丝绸之路输入中国，应用于中医和佛教法事，并逐渐融入了中国人的日常生活。

■马来西亚：香料 （2011）

■法国：全国集邮联合会第 63 次代表大会首日封 （1990）
信封图案为采摘葡萄。

■法国：葡萄酒之乡 邮资机戳 （2012）

■以色列：古罗马葡萄钱币
首日封剪片 （1952）

■黎巴嫩：葡萄销戳
（1955）

◆葡萄、烟草及其他重要农作物的传播

据统计，中国现有农作物中至少有 50 种来自西方。宋代以前引入的农作物大多原产于亚洲西部，部分原产于地中海、非洲或印度，多是通过陆上丝绸之路传入的。例如葡萄原产欧洲及埃及 — 伊朗高原一带，西汉张骞出使西域时引入葡萄。中唐以后西方传入的植物品种，一般先进入印度或东南亚，再逐步传入中国。

1492 年哥伦布发现美洲后，欧洲人掀起美洲殖民潮，进而引发了地球物种大传播。先是欧洲人从美洲引入农作物，然后在 16 至 18 世纪又逐步通过基督教传教士和殖民者的海船向东方各国传播。特别是 16 世纪后期，西班牙人在菲律宾建立殖民地，菲律宾因此成为美洲农作

■也门：也门文物·拿葡萄的妇女浮雕 （1961）

■土耳其：伊兹密尔国际博览会·采摘葡萄的姑娘 （1941）

　　从该浮雕可看出葡萄经海路传播到东方的路径。

■塞浦路斯：葡萄酒业　盖销葡萄邮戳的首日封剪片 （1964）

　　首日封所贴邮票图案分别为酒神狄奥尼索斯和阿克米饮酒（3世纪马赛克画）、森林之神萨蒂尔雕塑、科姆曼达拉葡萄酒、科洛斯城堡。

　　塞浦路斯葡萄酒史可追溯到7000年前。每到9月的葡萄收获季节，塞浦路斯港口城市利马索尔都要举办盛大的葡萄酒节。

■以色列：犹太历新年 5715 年·担葡萄的人
们 （1954）

■以色列：迦南的果实 （1984）

　　迦南包括今黎巴嫩、叙利亚、巴勒斯坦沿海地区，《圣经》
中称此地物产丰饶，是上帝给亚伯拉罕及其后裔的土地。邮票中
有葡萄、石榴等 7 种植物的果实。

■新加坡：番石榴、莲雾、红毛丹、忙果 （1986）

物传入东南亚及中国的桥头堡，像烟草、红薯
等就是经菲律宾传入中国的。

　　数千年来，东西方各种农作物持续不断地
相互传播，不仅丰富了传入国农作物的种类，
而且有利于植物品种改良和提高产量，对传入
国的农业生产及饮食结构变化产生了十分重要
的影响。特别是水稻、小麦、玉米、红薯、南
瓜等一些高产量农作物的引进，为引入国提供
了更多的粮食生产选项，解决了粮食不足的困
扰，直接刺激了丝绸之路沿线各国人口的大发
展。明代中国人口的大幅增长就主要得益于西
方传入的一些高产粮食品种。应该说，东西方
通过丝绸之路带来的物种大传播从根本上解决
了民生问题，为人口繁衍创造了条件，实乃民
生之大福祉，世界文明、社会发展之大幸事！

■希腊：物产出口·蔬菜/水果 （1981） ■新加坡：水果·木瓜/石榴/杨桃/榴梿 （1993）

■马来西亚：水果·马来樱桃/木奶果 小型张 （2006）

■越南：食用瓜果·苦瓜／葫芦／茄子／南瓜／冬瓜／丝瓜／番茄　（1988）

■印度：马铃薯
（1985）

■保加利亚：胡萝卜
（1965）

■以色列：橄榄
（1959）

■喀麦隆（法属喀
麦隆）：收获橡
胶 （1925）

■以色列：农产品·葡萄／无花果／柠檬 （1958）

■菲律宾：烟草工业壁画 （1968）

　　烟草从美洲逐步引种到非洲、中亚及印度次
大陆，约在明代传入中国。广西的合浦、南宁都
曾先后发掘出明嘉靖年间的窑瓷烟斗，表明广西
是中国最早传入并种植烟草的地区。

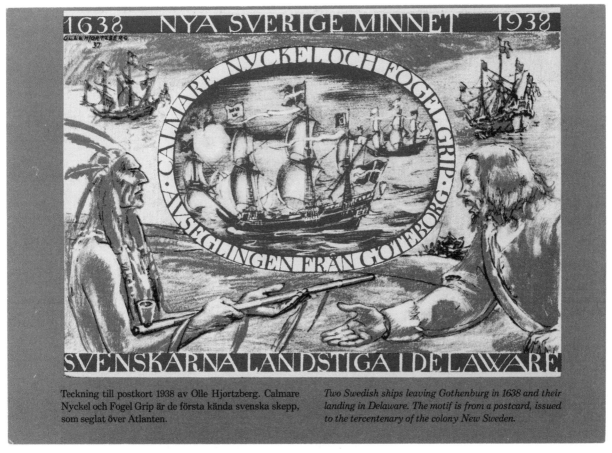

Teckning till postkort 1938 av Olle Hjortzberg. Calmare Nyckel och Fogel Grip är de första kända svenska skepp, som seglat över Atlanten.

Two Swedish ships leaving Gothenburg in 1638 and their landing in Delaware. The motif is from a postcard, issued to the tercentenary of the colony New Sweden.

■瑞典：纪念瑞典人登陆美洲大陆 300 周年　邮资明信片　（1938）

　　明信片图案为航海家与美洲印第安人会面，印第安人向瑞典籍船长介绍烟草，背景为大帆船、瑞典人在美洲殖民地兴建的教堂等。邮资图为瑞典女王 1938 年票中票。

■秘鲁：国际马铃薯年　（2008）

■秘鲁：根菜类蔬菜·雪莲果/木薯　（2007）

■中国：海上丝绸之路　小全张（2016）

　　中国邮政于 2016 年 9 月 10 日发行《海上丝绸之路》邮票一套 6 枚，小全张 1 枚。邮票主题突出表现中国政府在"一带一路"建设中提倡的"政策沟通""设施联通""贸易畅通""资金融通""民心相通"五大愿景，并通过"海上交通"实现 21 世纪海上丝绸之路建设蓝图。小全张边饰以海洋为背景。晨光初现，灯塔指引的灯光尚未熄灭，一轮红日由海平面冉冉升起，喻示着 21 世纪海上丝绸之路的崭新开始与光明前景。

五、建设 21 世纪海上丝绸之路

JIANSHE 21 SHIJI HAISHANG SICHOU ZHI LU

　　纵观数千年的丝绸之路发展史，不难发现，丝绸之路的繁荣发达，无论中外，都与盛世相关，这说明丝绸之路离不开一个和平稳定的社会环境。在国与国之间，秉持的是开放友好、互惠互利原则；在人与人之间，提倡的是善良诚实、艰苦创业品质。在 21 世纪，这些原则和品质仍然没有过时，依旧需要世界人民继续发扬光大，以创造更和谐、更高级的文明社会。

■马达加斯加：习近平任中国共产党新一届总书记 （2012）

由于清政府推行闭关锁国的政策，丝绸之路贸易中断了。2013 年，以习近平为首的新一届中国政府领导人向世界倡导建设"丝绸之路经济带"和"21 世纪海上丝绸之路"的战略构想，简称"一带一路"，得到了国际社会的高度关注和赞誉，以及近 60 个国家的积极响应。"一带一路"是秉承和平合作、开放包容、互学互鉴、互利共赢的丝路精神而提出的一个战略倡议，其主要内容是通过政策沟通、设施联通、贸易畅通、资金融通、民心相通以及海上交通来促进沿线各国的互联互通，深化全方位合作，建立一个政治互信、经济融合、文化包容的利益共同体、命运共同体和责任共同体。"一带一路"的倡议，既是对古代丝绸之路精神的传承发扬，又是有着巨大现实需求的合作构想。

中国政府言行一致，立刻将构想付诸行动，从中央到地方迅即掀起了"一带一路"建设热潮。

1. 抓紧规划设计，构建战略蓝图

2013 年 12 月，中共中央总书记、国家主席、中央军委主席习近平在中央经济工作会议上指示，政府各有关部门要抓紧制订战略规划，加强海、陆基础设施互联互通建设，拉紧相互利益纽带，积极推进"丝绸之路经济带"和"21

■文莱：国际和平年和平鸽 （1986）

■列支敦士登：和平与自由·和平鸽 （1995）

■法属新喀里多尼亚：友谊 （2008）

世纪海上丝绸之路"建设。2014 年 3 月，中国
国务院总理李克强在《政府工作报告》中介绍
当年重点工作时提出，抓紧规划建设"丝绸之
路经济带"和"21 世纪海上丝绸之路"，推进
孟中印缅、中巴经济走廊建设，推出一批重大
支撑项目，加快基础设施互联互通，拓展国际
经济技术合作新空间。2015 年 3 月 28 日，中
国国家发展和改革委员会、外交部、商务部受
国务院委托，联合发布了《推动共建"丝绸之
路经济带"和"21 世纪海上丝绸之路"的愿景
与行动》。该文件将成为指导"一带一路"建
设的宏观规划与发展蓝图，中国政府将按照规
划愿景逐步推进"一带一路"建设。

■中国：中国与肯尼亚建交 50 周年纪念封剪
片 （2013）

2. 实施高层外交，形成世界共识

"一带一路"战略构想出台以后，中国政
府在政治、经济、文化、外交诸多方面同"一
带一路"沿线国家进行了积极沟通，为推进"一
带一路"建设做了积极的舆论宣传工作。从
2013 年开始，中国政府及各部门主要领导围绕
"一带一路"建设重点多次出访，广交朋友，
申明要义，共襄大业。中国领导人甚至打破惯例，
频频在出访国家发表署名文章。

从谋篇布局来看，习近平、李克强仍然遵
循陆海丝绸之路的传统路线，即陆路向北发展
中俄、中欧的紧密经贸关系，海路向西发展与
东南亚、中东和非洲的友邻关系。

2014 年 2 月，习近平与俄罗斯总统普京就
建设"一带一路"，以及俄罗斯跨欧亚大陆桥
与"一带一路"的对接达成了共识。同年，习
近平访问法国，首站为里昂，这是颇具历史深
意的。因为里昂曾经是古代丝绸之路的终点，
是欧洲丝绸产业的重镇，很早就与中国有商贸

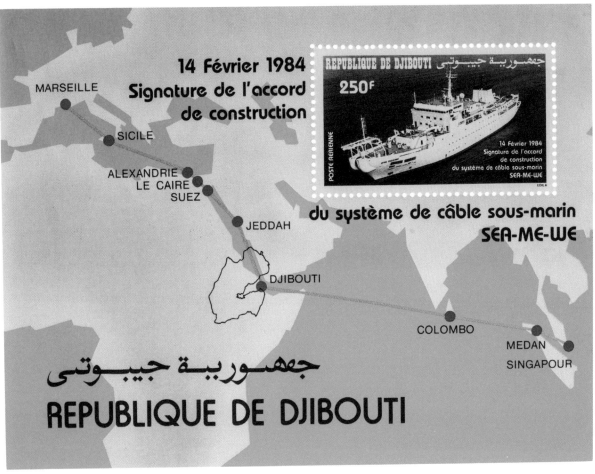

■吉布提：东南亚－中东－西欧国际海底通讯电缆 小型张（1984）

往来。通过这次访问，中法两国全方位拓展了经贸合作关系，针对金融、农业、食品加工、医疗、光伏等行业，签署了价值约 180 亿欧元的 50 多项合作协议。双方共同发表《中法关系中长期规划》，并宣告此访是中法关系的重要里程碑，两国将携手开创紧密持久的中法全面战略伙伴关系新时代。习近平访问法国标志着中法关系从"普快时代"驶入了"高铁时代"。

2013 年 3 月，习近平在访问俄罗斯后，绕飞大半个地球到达坦桑尼亚、南非、刚果民主共和国进行国事访问并出席金砖国家领导人第五次会晤，与多位国家元首及政要举行了会谈，发表了 20 多次重要讲话，多角度、深层次阐述了中国的外交政策和重大主张，共签署了 40 多份合作文件。习近平宣布了一系列支持非洲的措施，包括加强对非援助、投融资合作、

■肯尼亚：中国与肯尼亚建交 50 周年 （2013）

■法国：中国与法国建交 50 周年纪念封 （2014）

　　2014 年，中华人民共和国国家主席习近平访问法国，中欧面向 21 世纪拉开"一带一路"建设大幕。法国方面为突显法中关系之珍贵，特别制作了纪念封，全球仅发行 100 个，此封为第 37 个。

■突尼斯：文明与宗教间的对话·阴阳太极马赛克画 （2006）

中国古代的阴阳太极，是一个富有东方哲学思维的概念，蕴含着事物的对立统一、平衡和谐，任何的过与不及都会违背客观规律，甚至酿成冲突和损失。推进"丝绸之路经济带"和"21世纪海上丝绸之路"建设仍然需要遵循规律，遵循沿途国家和民族的情感愿景，努力做到东西方和谐平衡，协调发展。

职业人才培训等。习近平强调中方将不折不扣落实承诺，不附加任何政治条件，重在帮助非洲国家把资源转化为发展优势，实现多元、自主、可持续发展。

阿拉伯国家是古代丝绸之路的受益国，中国政府借助"中国－阿拉伯国家合作论坛"，与阿拉伯国家建立新时期更密切的经贸合作关系。2016年5月12日，习近平向该论坛第七届部长级会议致贺信指出，中方愿同阿拉伯国家携手努力，根据"共商、共建、共享"原则，稳步推进"一带一路"建设，共同开创中阿战略合作关系更加美好的未来。

东南亚国家是中国的近邻，也是海上丝绸之路的枢纽。中国政府领导人高度重视中国与东南亚国家的关系，习近平、李克强等中国政府领导人也频频到这些国家进行外交访问。中国与东南亚国家的合作是全方位、多领域的。特别是中国与东盟10国充分利用自2004年创立的以广西南宁市为永久性会址的中国－东盟博览会、中国－东盟商务与投资峰会这一平台

■中国：中国与突尼斯建交50周年 纪念封剪片 （2014）

■中国：南宁国际会展中心　普通
邮资明信片邮资图　（2016）

机制，开展了广泛深入的经贸文化交流与合作。目前，发展与东盟的睦邻友好关系和经贸合作关系已经成为中国构建"21世纪海上丝绸之路"的重要组成部分。

3. 筹建融资平台，增添资金动力

鉴于亚洲地区仍然有相当多发展中国家普遍缺乏建设资金，解决资金制约瓶颈是推进"一带一路"建设的重中之重。为此，2014年11月，习近平在APEC峰会上宣布，中国将出资400亿美元成立丝路基金，为"一带一路"沿线国家的基础设施建设、资源开发、产业合作等有关项目提供投融资支持。2015年12月25日，由中国倡议、57国共同筹建的新型多边金融机构——亚洲基础设施投资银行宣告正式成立。与此同时，中国和欧盟为对接中国"一带一路"的倡议和欧盟为应对欧债危机后重振欧盟经济的"容克计划"，建立中欧共同投资基金与中欧互联互通平台，并达成一个全面的中欧投资协定，对中欧而言是一个全新的合作领域。

实施"一带一路"战略以来，中国政府积极推动沿线国家发展文化产业、旅游产业、物流产业，共建产业园区。此举对内可进一步助

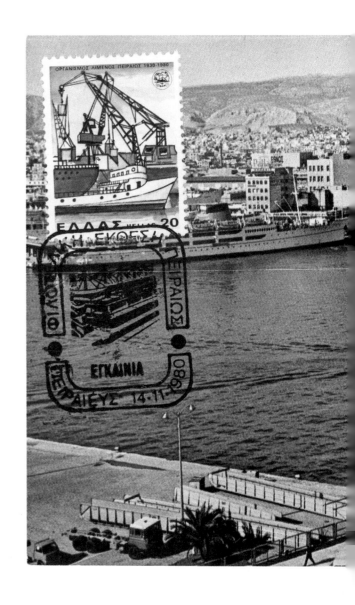

■新加坡：东盟贸易公平 （1980）

推产业转型升级，提高中西部地区的对外开放水平；对外给合作国带来可持续发展的机会，提高国际多方参与的积极性。

4. 推动基础设施建设，努力实现互联互通

"要致富，先修路"，中国这个在改革开放中总结出来的经验被广泛应用到"一带一路"建设中。

2013 年 11 月，李克强在罗马尼亚出席第二次中国 – 中东欧国家领导人会晤时，与匈牙利、塞尔维亚两国总理达成一致，三国共同对匈塞铁路进行改选升级。

2014 年 6 月，李克强访问希腊期间，与希腊总理萨马拉斯共同考察了中远运输集团比雷埃夫斯港集装箱码头，探讨深化两国港口产业合作，推动两国企业共同发展修船、船舶配套等产业。比雷埃夫斯港是希腊最大的港口，被称为"欧洲的南大门"，也是"中欧陆海快线"海陆交界的中枢节点。以往中国货物进入欧洲需穿过印度洋，绕行非洲南端好望角，再纵向穿越整个南大西洋，途经西非海岸，几经辗转才能抵达欧洲。而通过深化两国港口合作，中国货轮可以直接穿过红海、苏伊士运河到达比雷埃夫斯港，货物再经由铁路直接运送到欧洲腹地。这条线路是中国到欧洲距离最短的海运航线。

2014 年 12 月，李克强在塞尔维亚首都贝尔格莱德集体会见塞尔维亚、匈牙利、马其顿三国总理。四国总理一致同意共同打造"中欧陆海快线"，进一步将匈塞铁路和比雷埃夫斯港"连为一体"。途经比雷埃夫斯港的航线将大幅度节省海运时间，而希腊、马其顿、塞尔

■希腊：比雷埃夫斯港 极限明信片 （1980）

维亚和匈牙利的货运列车，又将直接进入欧洲腹地。至此，从比雷埃夫斯港这个"欧洲南大门"到被称为"欧洲中心"的匈牙利首都布达佩斯就有了一条便捷运输通道。

到目前为止，中国重庆、武汉、成都、郑州、西安、义乌、连云港等城市和港口已先后开通欧洲货运班列。其中，以连云港为起点经哈萨克斯坦至欧洲的"连新欧"班列，途经6个国家，全程11000千米，担当着新亚欧大陆桥和海上丝绸之路经济带货物运输过境的重任，承担着来自韩国、日本等国家西行货物过境运输和来自哈萨克斯坦以西直至荷兰国家货物东行的任务，是哈萨克斯坦等中亚国家进出太平洋最便捷的航运枢纽。

■中国：中国－东盟博览会会徽　原地实寄普通邮资信封剪片　（2004）

■中国：中国－东盟博览会　首日封剪片　（2013）

邮票以中国与东盟国家具有代表性的花卉为主要描绘对象，展示了一派花团锦簇、欣欣向荣的景象，意寓中国与东盟10国合作前景繁花似锦。中国－东盟合作将在"黄金十年"的基础上，进一步打造"钻石十年"。

■泰国：东盟国家儿童、国旗 （2013）

■新加坡：东盟成立30周年 （1997）

2015年12月，中老（中国－老挝）铁路段正式开工。从中国、老挝起步，再到泰国和新加坡，建设整个东南亚铁路网的目标将很快实现。

目前，一系列的路、桥、港口建设正在陆续上马，互联互通加速，将有力助推"一带一路"建设，提高沿线国家的物流和经济水平。

5. 地方政府齐齐发力，"一带一路"春潮涌动

中国政府发出"一带一路"建设倡议后，中国各级地方政府尤其是沿海、沿边省区纷纷从自身实际出发，寻找"一带一路"的切入点，拟订新丝路的发展规划，抓紧立项，招商引资，发力抢占经济发展制高点。地方政府在"一带一路"建设中的奋发作为，与中央企业的"走出去"，形成了中外携手，地方国企联动，社会资金与国家投资融合，点线面兼顾、内外响应的"一带一路"建设大潮。

广东要打造成为"一带一路"的战略枢纽、经贸合作中心和重要引擎，计划设立广东丝路基金，以拓宽融资渠道，加大对本省企业赴"一带一路"沿线国家投资的支持力度。广西利用从2004年起承办的中国－东盟博览会暨中国－

■印度尼西亚：中国生肖　小全张　（2007）

东盟商务与投资峰会平台，进一步深化中国－东盟自由贸易区建设，构建面向东盟的国际通道，打造西南、中南地区开放发展新的战略支点，为互联互通注入更加丰富的内容。云南在"一带一路"的发展规划中重点围绕建设澜湄区域交通路网，打造大湄公河次区域合作的新高地。浙江的自我定位是努力成为"一带一路"建设的排头兵，一是要与"一带一路"沿线国家强化经贸合作，二是与沿线国家拓展产业合作，三是与沿线国家提升人文科技合作。福建要建设成为21世纪海上丝绸之路互联互通的重要枢纽、经贸合作的前沿平台、体制机制创新的先行区域和人文交流的重要纽带。

丝绸之路上流传着许多关于为人处世、治

■新加坡：鱼尾狮公园　电子邮票极限片　（2006）

■以色列：以色列国防基金徽志·化剑为橄榄枝　附捐邮票加附票（1957）

■阿塞拜疆：欧罗巴·青年人眼中的移民融合
（2006）

邮票中的图案有中国长城，以及希腊、埃及、阿塞拜疆的世界文化遗产及著名雕塑。

国理政的警世格言和动人故事，"化剑为橄榄枝"便是其中之一，这是海陆丝绸之路必须弘扬的基本精神。数千年过去了，人类的冲突和危机还没有化解，此时此刻启动"一带一路"建设，正是中国政府"化剑为橄榄枝"的一个重要举措。我们相信，"一带一路"愿景带给人类的将是和平、友谊、合作、共赢和发展！

历史是一面镜子，世界文明史正是一部由东西方人民共同演绎、通过海陆丝绸之路推动的社会发展史。古代丝绸之路具有深厚的历史价值和文化价值，它昭示了古代不同种族、不同文化相互交流、交融的必要性和必然性，揭示了人类文明发展的历史轨迹和历史规律。当代社会应该继承丝绸之路的文化遗产，认识丝绸之路的历史价值和弘扬文明交融理念，从而推动世界的和平发展。

■联合国纽约总部：贸易和发展　首日实寄封剪片　（1964）